Toutes les photos finissent-elles par se ressembler ?

ACTES DU FORUM SUR LA SITUATION
DES ARTS AU CANADA FRANÇAIS

Toutes les photos finissent-elles par se ressembler ?

ACTES DU FORUM SUR LA SITUATION DES ARTS AU CANADA FRANÇAIS

FORUM
DE
L'INSTITUT FRANCO-ONTARIEN

sous la direction de
Robert Dickson, Annette Ribordy
et Micheline Tremblay

Prise de parole
et
l'Institut franco-ontarien
Sudbury
1999

Données de catalogage avant publication (Canada)
Forum sur la situation des arts au Canada français (1998: Sudbury, Ont.)
 Toutes les photos finissent-elles par se ressembler?

Publié en collab. avec l'Institut franco-ontarien
ISBN 2-89423-098-2

1. Arts canadiens – Congrès. 2. Arts – 20ᵉ siècle – Canada – Congrès.
3. Canadiens français – Congrès. I. Université Laurentienne de Sudbury,
Institut franco-ontarien. II. Titre

NX513.3.F74F67 1998 700'.89'114 C99-930763-0

En distribution au Québec: Diffusion Prologue
 1650, boul. Lionel-Bertrand
 Boisbriand (QC) J7H 1N7
 450-434-0306

PRISE DE PAROLE

L'Institut franco-ontarien a été fondé par un groupe de professeurs de l'Université Laurentienne afin de promouvoir la recherche, la publication et la documentation sur l'Ontario français.

Prise de parole se veut animatrice des arts littéraires en Ontario français; elle se met donc au service des créatrices et créateurs littéraires franco-ontariens.

La maison d'édition bénéficie de l'appui du Conseil des Arts de l'Ontario, du Conseil des Arts du Canada, de Patrimoine Canada (Programme d'appui aux langues officielles et Programme d'aide au développement de l'industrie de l'édition) et de la Ville de Sudbury.

Œuvre en page couverture: réalisée par Jules Villemaire dans le cadre de l'exposition Poste Art 1 du Bureau des regroupements des artistes visuels de l'Ontario.
Conception de la couverture: Max Gray, Gray Universe.
Photographies en page couverture arrière et à l'intérieur de l'ouvrage: Jules Villemaire.
Reproduction des pochettes des disques de CANO, gracieuseté de Universal Music.

Copyright © Ottawa, 1999
Éditions Prise de parole L'Institut franco-ontarien
C.P. 550 Université Laurentienne
Sudbury (On) Sudbury (On)
CANADA P3E 4R2 CANADA P3E 2C6

ISBN 2-89423-098-2

Présentation

Le Forum « *Toutes les photos finissent-elles par se ressembler?* — Situation des arts au Canada français», tenu à l'Université Laurentienne de Sudbury du 3 au 6 juin 1998, est le fruit d'une initiative de l'Institut franco-ontarien (IFO). Au départ, dans le cadre des activités multidisciplinaires de recherche et de publication de l'IFO sur les multiples réalités de l'Ontario français, il semblait que le 25e anniversaire de La Nuit sur l'étang pouvait constituer un moment propice pour réfléchir au récent essor des arts en Ontario français, pour en souligner les réalisations les plus percutantes, pour en dégager les lignes de force, pour scruter l'évolution des différents genres, peut-être même pour offrir des projections sur ce que l'avenir réservait à cette «littérature de l'exiguïté», selon l'expression désormais consacrée de François Paré.

L'idée se précisait lors des rencontres du Comité organisateur. À la recherche de partenaires, le comité a rencontré Alain Dorion, directeur de CBON, la Première chaîne de Radio-Canada dans le nord de l'Ontario. Rencontre déterminante, car c'est à cette occasion qu'a été lancée la suggestion d'étendre encore plus les filets pour scruter le paysage des arts au Canada français au complet, c'est-à-dire «hors Québec» selon ce terme fâcheux qui, il y a quelques années encore, semblait souvent définir les Canadiens-français vivant en situation minoritaire.

Alain Dorion nous a ainsi proposé un défi de taille... nationale, que nous ne regrettons aucunement d'avoir relevé. D'autres ingrédients devaient cependant être incorporés à la pâte pour qu'elle lève comme il faut. Nous nous sommes dit que, sans la présence d'artistes, un tel colloque sur les arts manquerait de pertinence; que les artistes, au premier titre, réfléchissent sur la théorie et la pratique de leur art, des arts; qu'il était urgent, dans nos milieux où la qualité de la production l'emporte sur la taille des marchés et les chiffres de population, de réunir les différents intervenants — artistes, membres du personnel d'organismes artistiques ainsi que chercheures et

chercheurs[1] universitaires — pour rapprocher, mettre en commun des réflexions tant d'ordre pratique que théorique, en somme pour dresser un véritable bilan de la situation des arts au Canada français. Il s'agissait, en fin de compte, d'un forum plutôt que d'un colloque universitaire traditionnel.

L'adoption de cette perspective nous aura permis de concevoir les prochaines étapes de la planification de l'événement. Nous avons engagé un dialogue avec la Fédération culturelle canadienne-française (FCCF) en vue d'établir un partenariat. Puisque certains de nos intérêts semblaient converger, la FCCF a pris la décision de tenir son Assemblée générale annuelle 1998 à Sudbury. Voilà ce qui allait donner au Forum à la fois un public intéressé au premier titre par les réflexions proposées et une banque de personnes-ressources dans laquelle puiser pour identifier certains des intervenants les mieux placés pour exprimer des réflexions sur les problématiques retenues.

Nous reconnaissions qu'il existait des points communs, tant au niveau thématique que structurel, entre la production artistique des différentes régions, des similitudes et des synchronismes marqués aussi dans la création et le développement de l'infrastructure artistique en Acadie, en Ontario, dans l'Ouest. À la recherche d'une interrogation qui puisse cerner l'ensemble d'une problématique diverse, complexe, nous avons pensé à une formulation d'Herménégilde Chiasson[2], qui nous a très généreusement donné la permission de la trafiquer. Transformant le titre de son film dans un autre contexte, celui du Forum, nous avons posé la question : «Toutes les photos finissent-elles par se ressembler?» Voilà, à notre avis, un axe qui allait nous permettre d'englober les différents contextes régionaux et de concevoir des séances de travail où les réflexions des universitaires, des gens du terrain et des créateurs se jouxteraient, qu'il s'agisse de l'Acadie, de l'Ontario français ou de l'Ouest, comme du Grand Nord. En même temps, cette articulation pouvait justifier l'intitulé *forum*[3].

Le mercredi 3 juin en soirée, le vernissage de l'exposition «Poste Art» donnait un avant-goût des activités à suivre. Quarante-deux artistes du Bureau des regroupements des artistes visuels de l'Ontario français (BRAVO), avaient créé une œuvre d'art unique sur enveloppe,

qu'ils ont ensuite envoyée par la poste au bureau de l'organisme à Vanier, Ontario : voilà qui faisait une exposition placée sous le signe de la dispersion géographique, d'un projet commun et de la convergence symbolique, à l'image même du Forum. C'est d'ailleurs une des œuvres de cette exposition qui se retrouve en page couverture de ce volume.

Dans la même foulée, en quelque sorte, nous avons voulu donner la parole aux artistes pour le coup d'envoi des débats : c'est le poète, comédien, dramaturge (et bientôt romancier) Jean Marc Dalpé qui nous a communiqué, de manière vigoureuse, vibrante, vernaculaire, « La nécessité de la fiction ». La création elle-même, ses urgences pour les artistes et, par extension, pour la communauté, était ainsi posée en pierre angulaire de la démarche du Forum. Ont suivi des sessions de travail, par blocs que nous avons tantôt constitués en communications, tantôt en tables rondes. Dans la mesure du possible, nous avons tâché de faire représenter les diverses régions du Canada français à chaque session. La table ronde « Créer en milieu minoritaire » regroupait donc le chercheur Jean Lafontant et le poète, romancier et anthologiste J.R. Léveillé du Manitoba, l'écrivain et artiste visuel Pierre Raphaël Pelletier de l'Ontario, la femme de théâtre Brigitte Haentjens, intimement liée au théâtre franco-ontarien et désormais installée à Montréal et l'acteur, metteur en scène et interprète de poésie Alain Doom, originaire de Bruxelles et qui œuvre actuellement au Théâtre l'Escaouette à Moncton. Comme l'ensemble des sessions, celle-ci était suivie d'échanges avec le public, d'ailleurs probants et passionnés. Nous avons cru bon d'inclure dans nos Actes ces échanges, capitaux pour une saisie complète des délibérations. Toutefois, ils ont été édités pour des raisons d'espace — et donc de coûts —, mais aussi pour éviter les redondances et pour ne retenir que les éléments clés de ces discussions.

A suivi un bloc de communications sur le thème « L'apport de l'art dans une société minoritaire ». Tout comme pour la session précédente, certains aspects de la spécificité du rôle de l'art et de l'artiste en milieu minoritaire ont été dégagés avec brio. Herménégilde Chiasson, un des hérauts de la modernité acadienne, partageait la scène avec les professeurs Jean-Charles Cachon de l'Université

Laurentienne, James de Finney de l'Université de Moncton et Lise Gaboury-Diallo du Collège universitaire de Saint-Boniface. En parallèle, en quelque sorte, la table ronde «L'apport de la communauté à l'art dans une société minoritaire» venait aux prises avec la même question en inversant la perspective critique; Daniel Thériault de la Colombie-Britannique et Cyrilda Poirier de Terre-Neuve y encadraient Pierre Arpin de l'Ontario.

Nous avons voulu aussi jeter un regard sur les réalités spécifiques de l'Ontario français pour marquer, entre autres, le quart de siècle de La Nuit sur l'étang et de la maison d'édition sudburoise Prise de parole, pour ne pas évacuer non plus l'intuition originale de ce qui est devenu un Forum national. Les chercheurs ontariens Mariel O'Neill-Karch, Stéphane Gauthier, Jean-Claude Jaubert ainsi que Pierre Karch, qui est aussi nouvelliste et romancier, ont analysé, respectivement, certaines facettes du théâtre, de la chanson, du cinéma et de la poésie de l'Ontario français, en privilégiant la période récente. De son côté, denise truax, directrice générale des Éditions Prise de parole, a dégagé certaines lignes de force du développement culturel et artistique de cette même période. Ici, comme ailleurs, les questions relevant de l'esthétique des œuvres côtoyaient celles marquées davantage par des préoccupations identitaires.

Le vendredi après-midi était bien chargé pour les délégués de la FCCF rassemblés, rappelons-le, dans le cadre de l'Assemblée générale annuelle de l'organisme. Les autres participants au Forum avaient l'embarras du choix des activités : découvrir le musée du Centre franco-ontarien de folklore, en compagnie du chercheur émérite Germain Lemieux, faire le tour guidé du quartier du Moulin-à-fleur avec l'historien Guy Gaudreau, visionner des films documentaires et de fiction du répertoire canadien-français ou, enfin, profiter de la programmation de Science-Nord.

Nous reconnaissons les difficultés énormes auxquelles sont confrontés les artistes, tous domaines confondus, en ce qui concerne la diffusion de leurs œuvres. Nous n'avons pas voulu occulter cette question qui, même si elle ne relève pas du domaine des jugements esthétiques ou des considérations identitaires au premier titre, n'en vient pas moins interroger la nature et le rôle de l'institution littéraire,

artistique. «La diffusion en questions», voilà le titre du bloc de communications consacré à ce sujet brûlant. Cette fois-ci, la parole revenait aux gens du terrain, artistes ou professionnels dans leur champ d'activité respectif : Marcia Babineau, directrice artistique du Théâtre l'Escaouette, Lise Leblanc, force motrice à la FCCF, Sylvie Mainville, experte-conseil en arts de Sudbury et Louis Paquin, créateur et diffuseur dans le domaine du cinéma et de l'audiovisuel de Winnipeg.

Deux tables rondes simultanées ont suivi, à savoir «Le rôle des structures locales d'animation culturelle» et «Le rôle de la critique», chacune abordant des dossiers de taille pour le vécu et la reconnaissance de la production artistique. Ce sont Fernande Paulin de Moncton, Alain Boucher de Saint-Boniface et Robert-Guy Despaties d'Aurora dans la région torontoise, tous trois engagés en animation, qui ont abordé un sujet à la base même de nos préoccupations. Au pôle opposé, en quelque sorte, Jules Tessier de l'Université d'Ottawa et Estelle Dansereau de la University of Calgary, David Lonergan de Moncton, praticien de la critique journalistique et Jean Fugère de la télévision de Radio-Canada y allaient de leurs énoncés d'une perspective tantôt théorique, tantôt plus pragmatique. Fait intéressant, les deux universitaires argumentaient en faveur de nouveaux paradigmes, d'une nouvelle critique adaptée aux «petites littératures».

En fin de parcours, Yvan Asselin, directeur général de la programmation, radio française de la Société Radio-Canada considérait le rôle de la SRC en ce qui touche aux minorités francophones du Canada. Puis c'était au tour de Mireille Groleau, de la salle des nouvelles de CBON, à qui revenait la tâche ardue et complexe de proposer une synthèse des délibérations. Nous reproduisons le texte de ces deux présentations dans les pages qui suivent, tout comme les autres, livrées dans le cadre du Forum.

Il va sans dire que nous avons programmé des événements artistiques tout au long du Forum. Ceux-ci constituaient une partie intégrante de nos activités, «l'illustration», si on veut, qui s'enchaînait de la «défense» des arts au Canada français fournie par ceux qui ont présenté communications et réflexions. En plus de l'exposition «Poste Art», le Théâtre du Nouvel-Ontario était l'hôte d'une soirée de «Contes d'appartenance», qui font d'ailleurs l'objet d'une publication

indépendante aux Éditions Prise de parole. Sous le thème de l'appartenance — plurielle —, des contes contemporains de Herménégilde Chiasson de l'Acadie, livré par Marcia Babineau, des Franco-Ontariens Jean Marc Dalpé et Patrick Leroux, de l'Albertaine Manon Beaudoin et du Manitobain Marc Prescott livrés par leurs auteurs, et du Montréalais Yvan Bienvenue (le concepteur original de la formule des contes urbains), défendu par Louis Lefebvre de Sudbury, ont dévoilé autant de facettes non seulement d'une mise en situation identitaire, comme pouvait le laisser entendre le libellé de la soirée, mais tout autant du style narratif de ce genre, issu de la grande tradition des contes canadiens-français.

Tout aussi éclatés et éclectiques étaient les événements artistiques du vendredi soir. Le «Déferlement créateur» a conduit une bonne centaine de participants — costumés, chapeautés et accompagnés de la présence policière réglementaire — de par les rues de la ville sur un trajet dessiné entre la Galerie du Nouvel-Ontario, hôte de l'événement, et la Galerie d'art de Sudbury, ponctué de performances et d'installations artistiques réalisées à mesure sur les lieux : manifeste de Pierre Raphaël Pelletier, installation de sculpture de sable de Lisa Fitzgibbons, manifeste de Guy Sioui Durand, poésie-performance de Sylvie Mainville et Robert Dickson, et la participation active d'une dizaine d'autres artistes. L'ambiance était à la fête, et celle-ci s'est poursuivie à l'intérieur de la GAS avec les prestations des poètes Margaret-Michèle Cook, Lélia Young, Andrée Lacelle, de l'interprète Alain Doom armé de textes de Patrice Desbiens, et du poète-auteur compositeur Pierre Albert.

Le banquet de clôture s'est tenu au Théâtre du Nouvel-Ontario. C'est dans ce cadre de production artistique, où étaient exposées pour l'occasion «des mines et des hommes», sculptures de glaise de Colette Jacques, qu'a été annoncée la signature d'une entente de collaboration multipartite entre le ministère du Patrimoine canadien, le Conseil des Arts du Canada, le Centre national des Arts et la Fédération culturelle canadienne-française confirmant des engagements fédéraux pour la réalisation de projets moteurs pour le développement artistique et culturel des communautés francophones du Canada. C'est à cette occasion également que les participants du Forum ont rendu un

vibrant hommage à Hélène Gravel, femme de théâtre sudburoise, à qui l'Université Laurentienne avait décerné, la veille, un doctorat honorifique pour sa contribution exceptionnelle au développement du théâtre franco-ontarien. Notons en passant que ce sont les membres du Comité organisateur du Forum qui avaient pris l'initiative de soumettre la candidature d'Hélène Gravel à cet honneur. Et du théâtre, où on a bien mangé, à la cafétéria, où on a bien... dansé, au son de l'auteur-compositeur Marcel Aymar, «Acadien errant» intimement lié aux destins de la chanson et du théâtre franco-ontariens depuis belle lurette. Dernière activité — le mot s'impose — de ce Forum qui a marié une présence artistique professionnelle aux discours sur les différentes facettes de la vie artistique depuis les conditions de production jusqu'à sa réception critique, tant à l'intérieur qu'à l'extérieur du milieu canadien-français.

On trouvera à la fin de ce volume les remerciements aux nombreux partenaires, bailleurs de fonds et bénévoles sans lesquels le Forum «Situation des arts au Canada français» n'aurait pu se réaliser. Qu'ils soient reconnus et salués pour le rôle indispensable qu'ils ont joué dans l'élaboration et la réalisation de cette rencontre qui se voulait à l'image des artistes et de leur situation au Canada français. Par le biais de cette publication, nous cherchons à inscrire dans le corpus critique les réflexions, interrogations et déclarations qui ont marqué le Forum. À chacune et à chacun donc de répondre à sa façon à notre proposition de départ : «Toutes les photos finissent-elles par se ressembler?» Les axes de réflexion sont posés, des éléments de réponse aussi, avec les nuances qui s'imposent. Nous souhaitons, enfin, que ce Forum et les Actes qui en découlent puissent stimuler la tenue d'autres événements, essentiels, à notre avis, à l'essor des arts au Canada français.

Robert Dickson, Département de français,
Annette Ribordy, École de commerce et d'administration,
Micheline Tremblay, Département de français,
membres du comité organisateur de l'Institut franco-ontarien et
responsables de l'édition des Actes

Notes

[1] L'emploi du masculin dans la suite de ce texte n'a aucune volonté de discrimination et ne vise qu'à en alléger la lecture.

[2] Herménégilde Chiasson, *Toutes les photos finissent par se ressembler*, film documentaire, 1985.

[3] «Réunion où sont débattues des questions d'une vaste portée, généralement dans le but d'établir une concertation entre les divers participants», *Dictionnaire Multi de la langue française*, Montréal, Québec/Amérique, 1997.

Conférence d'ouverture

Jean Marc Dalpé

poète, dramaturge et comédien, Montréal

La nécessité de la fiction

Jean Marc Dalpé

Ça commence... et à peine s'en aperçoit-on...
Une petite bourse par-ci... une plus grosse bourse par-là...
Un poème cité dans un cours... et deux participations à des
anthologies plus tard... je reçois une invitation !
Une invitation à séjourner comme auteur-en-résidence dans une
université ! — celle d'ailleurs où j'ai coulé un cours sur quatre
pendant que j'y étais, mais ça c'est une autre histoire —
Ensuite... Bing !
Bing ! Un prix... Bing ! Une médaille... Bing ! Un parchemin signé
par un ministre — que j'ai vu à tv le soir d'avant — ... et je reçois...
une autre invitation ! Celle-ci pour prendre la parole dans un
colloque sur l'avenir du pays !
Et tout à coup ! je me retrouve... chez le barbier de plus en plus
souvent...
Tout à coup ! un jour, je me mets à me demander comment
sauver assez d'argent pour m'acheter un complet... italien !
C'est là que ça me frappe !!! WHAT THE FUCK IS GOING ON ???
Puis là, y'a une voix dans ma tête qui me dit
Hé, Dalpé ! Zen out... C'est le succès, man...
Ah oui ?
Oui...
C'est ça, le succès ?
Oui...
C'est tout ce que c'est... ?
C'est tout.
OK, d'abord...
Puis là, ce printemps, je me retrouve dans mon bureau en train
d'écrire au cours de la même semaine Primo ! un discours que je
dois livrer en tant que président d'honneur d'un Gala pour mon

ancienne école secondaire — celle où d'ailleurs j'ai passé la moitié de ma treizième année stoned comme un cochon, mais ça aussi c'est une autre histoire — et Secundo! ...cette conférence d'ouverture d'un Forum universitaire à propos de la situation des arts au...

Puis c'est là qu'une autre voix s'élève dans ma tête, plus forte, plus urgente...

Danger! Danger! Will Robinson! Danger! Danger!

Tu es maintenant un membre en règle de l'institution!

Danger! Danger!! Jean Marc Dalpé! Danger! Danger!

Tu ES maintenant l'institution!

NON!!!!!!!!!!!!!!

I say Fuck
I say Fuck
I say Fuck that, man!

I say Fuck
I say Fuck
I say Fuck that, man!

J'ai pas envie.

Ça me fait peur. Je vous l'avoue, ça me fait peur. Ça me donne des frissons dans le dos. Ouououou!

❖

Et si vous vous demandez pourquoi j'ai décidé de commencer comme j'ai commencé, je vais vous dire pourquoi j'ai décidé de commencer comme j'ai commencé...

J'ai pas pu m'en empêcher.

J'ai essayé d'écrire un texte articulé, savant, universitaire...

J'ai lu les documents qu'on m'a envoyés pour le Forum.

J'ai retrouvé des textes écrits pour d'autres événements semblables.

J'ai même ressorti mes anciennes copies de *Liaison*.

Mais j'ai pas pu m'empêcher... m'empêcher d'écrire...
Fuck... Fuck that, man!

C'est le risque qu'on prend quand on invite un artiste à prendre la parole... C'est le danger qu'on court...

Du poète au bouffon, il n'y a qu'une toute petite distance qui est très agréable à franchir!

Surtout! Surtout quand on se retrouve dans un contexte comme celui-ci... un contexte institutionnel...

Et je sais, je sais, je sais...

J'aurais dû me retenir mais c'est plus fort que moi.

C'est plus fort que moi.

Et je sais, je sais, je sais... je devrais respecter les formes et les normes, je ne devrais pas rire et encore moins me mettre à taper sur les institutions, les conseils, les associations, les fédérations, les conférences, les colloques, et les forums...

Je sais, je sais, je sais, je devrais me taire, shshsh... ne pas dire tout haut ce qui se dit tout bas dans les bars quand les poètes rencontrent les musiciens, quand les peintres «placotent» avec les comédiens quand... Non, shshshsh...

Non, ne pas dire ce qui se chuchote à une heure du matin dans les coulisses de La Nuit sur l'étang, ou au Tim Horton's à Caraquet avant la répétition, ou...

Ne pas dire que les élites pondent des projets qui servent leurs intérêts plutôt que ceux de la population.

Ne pas dire que les bureaucrates-technocrates dépensent plus d'énergie, se battent plus férocement pour sauvegarder leur job que pour soutenir des entreprises d'avenir.

Ne pas dire que lors des réunions — dépenses payées — des directions artistiques, les questions qu'on se pose et les solutions qu'on propose sont à quelques mots près les mêmes depuis vingt ans.

Ne pas dire que le discours des élites
tourne en rond et en rond et en rond...

Tandis que le fossé se creuse — comme partout ailleurs d'ailleurs — entre le monde confortable des élites

le monde feutré des élites

le monde des Vacances payées Plans de pension bonifiés des élites

et celui de Joe Blow qui travaille au noir

comme peintre en bâtiment à Saint-Boniface

celui de Madame Chose qui fait du neuf à cinq au K-Mart à Timmins,

celui de la cousine de Madame Chose

qui rentre à cinq heures du matin

à l'usine de poéssons de Shippagan...

Non, je ne devrais pas dire tout haut ce qui se dit tout bas

quand ceux d'en bas en ont plein leurs casques d'entendre les mêmes blablabla de ceux d'en haut

leurs mêmes analyses socialo-économiques blablabla

leurs mêmes excuses politico-politiques blablabla

leurs mêmes régurgitations poético-nostalgiques blablabla

Non ! je ne devrais pas...

Parce que je sais, je sais, je sais...

l'émergence d'une nouvelle « élite » canadienne-française et acadienne marque un tournant dans le développement de nos communautés

l'émergence d'une élite qui ne se limite plus aux professions libérales traditionnelles mais qui travaille au sein d'institutions francophones à travers le pays, au sein d'institutions civiles, d'organismes communautaires, d'entreprises privées, au sein de...

oui je sais que l'émergence et l'expansion de cette élite depuis vingt ans a changé notre façon de vivre, de voir le monde et de voir notre place dans le monde

nous permet même de croire — même d'affirmer parfois — que nous sommes en train de bâtir une espèce de pays,

pas pays, de créer une espèce d'espace dans l'espace américain

un espace à nous

où notre langue, nos accents, nos cultures

ne sont plus des objets de risée

ne sont plus perçus comme des entraves

à notre participation au monde

19

mais reconnus comme étant notre façon de participer au monde
un espace créé à coups de manifestations et de pétitions
à coups de poèmes et de chansons
à coups de victoires devant les cours supérieures et Suprême
à coups de mémoires et d'articles
à coups de pièces de théâtre
et malgré — oui malgré — les coups de couteaux dans le dos
du genre de l'inoubliable «cadavres encore chauds» des connards
d'indépendantistes frustrés du PQ et malgré les coups sous la
ceinture du genre
«la fermeture de l'hôpital Montfort ça serait pas la fin du monde»
des nez bruns lèche-cul lèche-bottine qui se tiennent dans les
couloirs à Queen's Park
et malgré les coups bas d'innombrables crosseurs de carrière,
p'tits politicailleux de basse-cour, patriotes de fin de semaine qui
sortent le drapeau quand ça fait leur affaire tout en rêvant d'la job
quatre étoiles au fédéral!
oui malgré tous les coups bas, les coups croches des couillons et
contre toutes les prédictions des sans couilles

nous sommes encore une maudite gang de buckés
de pas d'allure de pas fins
à penser que ça s'peut
ce qu'on nous dit se peut pas

à agir comme si

ces ensembles d'îlots
de petits villages, de one-company towns, de quartiers de ville
ces archipels éparpillés
sur le continent nord-américain
au gré des vents de l'histoire
histoire de déportés, de reportés, d'exilés
de grands rêveurs fous à lier
et d'immigrants cheap-labour
ces petits patelins de rien du tout

étaient un pays

un pays pas pays presque pays pas t'à fait' pays
sans frontières sans armée
sans cartes de citoyenneté
sans tests de sang requis
ni preuve d'identité
ni cérémonie d'allégeance
mais criss de tabarnak une espèce de pays tout de même
un pays qui n'est qu'une fiction
bien sûr
une pure fiction

mais si nous en parlons
c'est que nous adhérons à cette fiction
c'est que nous acceptons de participer à l'écriture de cette fiction
c'est que nous avons aussi décidé d'être
les personnages de cette fiction

cette fiction...
ce peut être un très très court paragraphe dans l'épopée de
l'humanité
mais c'est le paragraphe qui nous a été donné d'écrire
ou plutôt
celui que nous semblons avoir choisi d'écrire

Alors...
Let's get the fuck on with it!!!

❖

Et si j'ai envie de taper un peu sur les élites
de brasser la cage
de dire tout haut ce qu'on dit tout bas certains matins en tournée
en buvant notre café de greasy spoon à Cochrane ou à Calgary
de dire qu'il y a trop de blablabla de bullshit d'ostie

de recommandations bidons
d'études de marché bidons

tout en sachant — oui, oui, je sais, je sais, je sais —
que c'est en partie grâce à elle, à l'élite
qu'on peut parler ce matin
de ce pays-fiction
ce pays pas pays qui ne sera jamais pays
en tout cas jamais un pays « normal »
comme celui auquel aspirent certains au Québec

aspiration légitime sans doute
même si personnellement je la trouve peu inspirante

Normal ? Fuck « normal »
C'est placer la barre au ras des pâquerettes, il me semble
mais enfin... ça c'est un autre débat...
quoique... peut-être... peut-être que non...
peut-être...
que j'ai envie de brasser la cage
parce que justement
je vois, j'ai vu
que le rêve d'un pays
le beau rêve
le beau grand rêve
dans les textes d'un Miron par exemple
s'est tout rabougri
est devenu cette chose ennuyante
cette chose banale
cette chose « normale »

un appareil d'État

oui peut-être que j'ai envie ce matin de brasser la cage
et la marde
parce que j'ai pas envie qu'on rabougrisse le nôtre

l'aseptise, l'assagisse
le réduise, le banalise
le comptabilise, le démographise, le constitutionnalise
le technocratise
le techno-crétinise
le techno-crapulise

non j'ai pas envie qu'on l'encadre
le dompte
le casse

j'ai pas envie que ça arrive
mais j'ai peur que ça va arriver, criss
si nous n'osons pas dire tout haut ce qui se dit tout bas
si au lieu de jouer le tout pour le tout
en risquant de tout foutre en l'air
nous choisissons de respecter les formes et les normes
d'un discours qui tourne en rond et en rond et en
et qui continuera de tourner en rond et en rond et en
jusqu'à ce qu'il ralentisse
se rapetisse, se coagule, se sclérose
jusqu'à ce qu'il s'effouâre

Floc! à terre!

Et à ceux qui me diront
«Mais ça nous aide pas à avancer ça là, là...»
je réponds : That's the idea, folks!
C'est ça l'idée, babe!

L'idée c'est de ne pas faire un pas de plus
pas un

avant de se replugger sur l'envie d'avancer, babe
avant de se replugger sur le 220 volts du désir d'avancer
sur les méga-volts de l'urgence d'avancer

et de rester là !
de rester là, babe
sous le choc
dans le choc
jusqu'à ce que ça fasse mal
à la limite du soutenable

Est-ce que je sais ce que ça va donner?
Non, je ne sais pas ce que ça va donner.
Tout ce que je sais c'est que c'est là qu'il faut aller

là où naît la nécessité de la fiction

d'où jaillit la fiction nécessaire

toutes les fictions nécessaires

dont celle belle et rebelle d'un pays pas pays
impossible pays qui ne sera jamais pays
jamais and we don't give a fuck anyway pays

un pays fiction qui ne sera jamais qu'une fiction
ne sera jamais qu'un cri rauque lâché aux quatre vents

ne sera jamais qu'un chant

un chant
qui sera le chant des tou'croches que nous sommes
le chant des émigrants immigrants marginaux métis
pas t'à fait' ci pas t'à fait ça que nous sommes
le chant des excentriques atypiques aigus exigus
fuckés et fuckant que nous sommes
le chant des éternels fugueurs
des célestes dharma bums de la route transcanadienne
que nous sommes

le chant d'un Lucky Tootoo de la Louisiane qui call l'orignal
comme son chum de Hearst lui a appris à le faire
en montant en pleine tempête de neige la rue Ontario à Montréal
le chant d'une waitress de truck stop
avec deux petits à la maison
who wishes upon a star qu'elle était une star
en servant des grilled cheese pis des frites
aux wild girls wild boys du samedi soir

le chant de deux pêcheurs de crabes
su'a coke qui s'promènent en Lamborghini
à cent quatre-vingts klicks à l'heure
sur les routes secondaires de la péninsule acadienne
en écoutant du vieux Pink Floyd full blast
We don't need no education... We don't need no...

le chant d'une vieille femme qui pleure un amour perdu
en se souvenant tout à coup d'un air
de Glen Miller d'avant la guerre

le chant d'un vieil homme qui se meurt
en se revoyant tout fringant dans son Zoot suit
en train de cruiser l'Anglaise du coin

le chant folk blues d'un subversif analphabète et obèse
de Hawkesbury qui s'appelle Snoopy
le chant punk d'une junkie qui se shoote du shit
dans une entrée de building sur Church à TO
le Bel Canto d'une fille cow-boy
qui s'imagine en scène à la Scala
sur une butte des Badlands de l'Alberta

oui ce sera ça
juste ça, yenque ça

tout ça

si on ose faire le trajet
exigeant périlleux épeurant
d'aller là où naît

la nécessité de la fiction.

Questions et commentaires
Conférence d'ouverture

Maurice Molella: Je suis professeur en arts visuels et éditeur du *Communiqué de la Société ontarienne de l'éducation par l'art*. Je me pose les mêmes questions que vous. Pendant que je vous écoutais, j'avais un petit chant de Gilles Vigneault, *Mon pays,* qui résonnait en moi. C'est bien de faire jaillir l'esprit du corps.

Normand Renaud: Je suis à Radio-Canada, mais c'est à titre personnel que je vous pose cette question. Pour vous, l'art et la création sont rattachés à l'idée d'un pays et aux gens qui l'habitent. Mais il y a des gens pour qui l'art, ce n'est pas ça. Ils pensent qu'il faut viser l'universel, qu'il ne faut pas s'enraciner, s'encadrer dans un pays aussi petit que celui que vous évoquez et aussi fictif que celui-là. Bref, la vision que l'art amène ailleurs, que l'art, c'est mondial et la francophonie, internationale. Ce n'est surtout pas franco-ontarien. Comment réagissez-vous à cela?

Jean Marc Dalpé: Ce que les gens créent, ce sont eux qui en décident : le sujet, le public. Tout est ouvert et tout est possible. Chaque artiste fait ce qu'il veut de sa création.

Normand Renaud: Bien sûr, il ne s'agit pas d'empêcher qui que ce soit de créer comme il l'entend. Jean Marc Dalpé met en scène des waitress et des p'tits culs de la Main : c'est un genre. Mais ne préférerait-on pas quelqu'un dont les textes seraient recevables à Paris, à Alger. Vous voyez? Il me semble qu'il y a deux courants qui conversent l'un avec l'autre : d'une part, disons le régionalisme, d'autre part, l'universalisme.

Jean Marc Dalpé: Je trouve que ce n'est pas un conflit. Ce qui en est un, c'est que les critiques n'alimentent pas les artistes. Prenons par exemple quelqu'un comme Normand Chaurette qui écrit d'une façon très différente de la mienne. Moi, j'aime bien ses pièces et je suis bien content de le rencontrer; il n'y a pas de conflit. Son trajet, c'est son trajet comme artiste et le mien, c'est le mien. Même si tout le

monde parle de ce conflit, moi, ce n'est pas une question qui m'intéresse.

Normand Renaud: La question m'intéresse et quand je sens que la critique exige que je prenne parti, t'es mon parti! (*Rires*)

Jean Marc Dalpé: On est une gang à avoir fait ce choix-là. Et si on veut que ça continue à vivre, je dis qu'il faut s'arrêter parce qu'il y a beaucoup de bullshit, a lot of static; il faut se rebrancher sur des choses essentielles, se remettre à avoir envie d'avancer et pas juste de laisser la machine continuer à rouler. La machine roule, on l'a montée selon nos impulsions vitales. C'était l'fun! Maintenant, elles sont créées, les structures: on a des organismes, des maisons d'édition. Une fois les structures en place, il y a comme un seuil de vitalité dans les organismes, dans les structures. Mais à un moment donné, les structures figent et au lieu d'être des soutiens à la vraie création, elles deviennent des espèces de plafond qui empêchent la gang de monter. Danger! Le danger, c'est qu'elles commencent à éteindre, à étouffer au lieu d'alimenter. Quant à la question de l'universel, c'est une question qui relève de chaque artiste.

Andrée Lacelle: C'est vrai, comme Normand Renaud l'a dit, qu'il y a longtemps eu ces façons artificielles de créer des différences entre les créateurs et leurs produits. J'ai été subjuguée par la conférence-performance de Jean Marc Dalpé. C'est absolument extraordinaire. Il n'a dit que des choses vraies et il serait bien malvenu de dire qu'il y a, dans son texte, quelque chose qui ne soit pas universel. J'ai été touchée. Il m'a fait rire et pleurer; il y a eu de tout. C'est réussi. Les critiques ont imposé cette opposition entre le régionalisme et l'universalisme et cette grille de lecture a dominé beaucoup l'analyse de nos textes. Dans des collectivités minoritaires, on a beaucoup ce regard-là. On dit: «Celui-là ou celle-là est universel, on peut l'entendre ou le lire à Paris». Ce discours, c'est de la pure perte de la parole parce qu'il rate ce que le créateur a de meilleur à dire et passe à côté de son cheminement. Ce qu'il y a de différent, ce sont nos sensibilités, notre esthétique. On rend les choses différemment, mais au fond de nous, c'est notre cœur qui parle au meilleur de nous-

mêmes. Si certains nous plaisent davantage, c'est une question de sensibilité, d'esthétique. Mais par delà la différence des goûts, on est capable d'entendre toutes ces paroles.

Jean Fugère: J'ai l'impression qu'il y a un cri quelque part dans ce que Jean Marc Dalpé dit et je me demande si c'est un cri d'alarme. J'ai l'impression que tu trouves que les créateurs sont piégés ou en train de se faire piéger par les institutions, par les structures. Est-ce que c'est ça?

Jean Marc Dalpé: En partie, oui. Il y a ce danger-là. Le danger, c'est de ne pas oser prendre des risques. Des risques importants. Être prêt à tout foutre en l'air. On n'ose pas.

Jean Fugère: Est-ce que tu portes un constat sur la création en ce moment, en disant qu'elle est sclérosée?

Jean Marc Dalpé: Je ne suis pas en train de dire que c'est sclérosé, qu'il n'y a rien qui bouge. Je parle d'un danger! C'est une impression que j'ai en parlant avec des artistes, comme Marcel Aymar, Paul Demers et d'autres. Il faut oser le dire et brasser la cage. Une fois les structures en place, les artistes vont être piégés parce qu'ils vont commencer, pour gagner leur vie, à vouloir répondre aux exigences du marché. Ils vont vouloir correspondre à un projet sur une feuille. Par exemple : «Cette année, il nous faut un show qui peut tourner en Belgique parce qu'on a quelque chose en Belgique. Qui est-ce qu'on pourrait trouver...?» Et quatre ou cinq artistes diront: «Moi je suis capable de faire le show pour la Belgique.» Et ça, c'est très dangereux parce que ça fait taire d'autres voix.

Jean Fugère: Dernière question : comme créateur, contre quoi dois-tu te battre? Qu'est-ce qui est le plus difficile dans cette situation que tu décris, et comment contournes-tu ça?

Jean Marc Dalpé: Je ne sais pas. Je deal. Ici, on réécrit l'histoire, la fiction de l'artiste, comment est-ce qu'il crée? Mais dans la vraie vie, comment est-ce qu'on fait? Bien, je n'ai pas d'argent et j'ai un projet qui me tient vraiment à cœur. Alors je le pousse, je travaille pendant un mois, deux mois. Je n'ai pas de gros principes qui dirigent ma

29

façon de travailler. Jusqu'à maintenant, j'ai été chanceux car presque tout le temps, j'ai travaillé sur des choses qui me passionnent. Je suis assez privilégié.

Jean Fugère: Je suis intrigué de savoir ce que tu fais pour déjouer les institutions parce que, de toute évidence, c'est très rebelle...

Jean Marc Dalpé: Je travaille... C'est de se démerder et de faire des choix... comme partout ailleurs. Si j'ai un projet que je veux faire, j'essaie de trouver l'argent où je peux... Le danger, en faisant ça, c'est que le projet se sclérose avant, c'est de ne pas réussir à maintenir l'impulsion. On voit ça souvent dans les productions de films qui exigent beaucoup d'argent. Mais, comment déjouer? Chacun a ses petites stratégies personnelles, sa petite église où il va brûler des chandelles avant de faire sa demande de subvention.

Jean Malavoy: En ce moment, les choses vont mal pour nous en Ontario. Le Conseil des Arts de l'Ontario a eu 40% de coupure et partout, ça va mal. Toi, un peu comme un voleur de feu, tu donnes un souffle à tout ce que tu touches. C'est exceptionnel. Peu de personnes le font comme toi. Mais, qu'est-ce qu'on fait maintenant? J'ai l'impression qu'il y a un essoufflement de la communauté artistique face à des gouvernements barbares qui n'ont plus le respect des artistes et de la culture et dont nous n'avons plus le contrôle. Est-ce que tu aurais des pistes de solutions à proposer?

Jean Marc Dalpé: Les pistes sont à trouver. Il faut arrêter d'avoir les jambes et la tête coupées à cause de ça. Il faut se dire: «C'est ça la situation? Let's get the fuck on with it!» Trouvons d'autres solutions. Cela ne doit pas nous casser mais, au contraire, nous donner l'énergie de penser autrement. En fait, c'est une bonne chose; c'est un coup de pied dans le cul à toute la société. Je ne suis pas devenu conservateur! Mais il faut penser autrement que dans le cadre de l'État-providence. Souvent, c'était seulement avec l'argent du gouvernement qu'on pouvait développer nos communautés. Mais il faut essayer de trouver autre chose. Ça va peut-être tout casser pis on va disparaître. Mais, il faut relever le défi, prendre des risques...

Hélène Gravel: Je ne suis pas tout à fait d'accord. Oui, il ne faut pas penser à un État-providence, mais le gouvernement, la société dans laquelle nous vivons ont une responsabilité face aux arts, une responsabilité qu'ils n'assument pas, qu'ils vont assumer ailleurs, soit dans le militaire, le politique, les sports... Pour cette raison, je pense qu'il y a un travail à faire.

Pierre Pelletier: Je voudrais renchérir sur l'État-providence. Il y a tellement de gens — hélas! — qui croient que l'État ne devrait pas être providentiel pour ses citoyens et pour ses citoyennes! Et c'est tout le contraire! En vieux socialiste baby-boomer, je ne comprends pas que le gouvernement fédéral a, encore cette année, donné sept milliards de subventions, non pas à des individus, non pas à l'éducation, mais aux corporations, aux multinationales qui veulent engraisser leurs dividendes. Quand Mulroney a quitté le pouvoir, il a passé la protection sur les produits pharmaceutiques de huit ans à vingt ans. Ils investissent à peine 7% dans la recherche; tout le reste va dans les dividendes et ils ont augmenté de deux cents pour cent leurs profits, cette année! Et ce sont ces gens-là, ces crisses de corporations, de financiers et de banquiers qui possèdent le monde et qui mondialisent en plus. Et ils viennent nous dire que l'État ne doit pas être providentiel pour les citoyens et les citoyennes. C'est scandaleux! C'est notre argent, ça! C'est cela qui fait qu'à un moment donné, je dis que l'État doit être providentiel pour ses citoyens et citoyennes. C'est toujours la même chose : on a Machiavel d'un bord, qui montre aux corporations comment garder le pouvoir et Jean-Jacques Rousseau, de l'autre bord, qui dit que c'est le peuple qui doit mener! On est encore dans cette problématique et ces deux auteurs sont très contemporains. Alors, sans m'inscrire en faux contre ce que tu dis, je trouve qu'il y a un bout qui accroche. Ça n'a pas de sens que l'État ne soit pas providentiel pour nous!

David Lonergan: Avez-vous déjà lu *Les règles de l'art* de Pierre Bourdieu? Si non, lisez-le; c'est fort intéressant et ça reprend un peu les problématiques qu'on aborde, mais sous un autre angle. Bourdieu essaie de déterminer ce qui fait que dans l'art, quelle que

31

soit la production artistique, on passe de l'avant-garde à l'arrière-garde sans que les individus ne changent. Notre ami Jean Marc Dalpé, qui était à l'avant-garde il y a vingt ans, va passer tout doucement à l'arrière-garde. C'est inéluctable. C'est un principe de base. Le conflit avec les institutions, voici comment Bourdieu le résume. Quand on commence, on veut évidemment mettre à la retraite et mettre à la poubelle aussi vite que possible ceux qui nous précèdent. Tout à fait sain et logique. Par contre, en vieillissant, on trouve que l'âge de la poubelle vient trop vite. Par conséquent, on essaie de voir comment, vu qu'on connaît mieux les rouages du système, on peut réussir à se maintenir et profiter de la reconnaissance symbolique et financière qui vient avec la publication d'œuvres de plus en plus nombreuses. Et c'est sûr que plus l'œuvre s'installe, plus on veut qu'elle soit connue. Donc, on pose le problème de l'universalisme qui ne se posait pas au début. Au début, on essaie d'exprimer ce que l'on est et fuck le reste. Mais, en vieillissant, on se dit qu'il faudrait peut-être que nos productions soient jouées ailleurs et qu'elles soient accompagnées d'un chèque un peu plus lourd que vingt-cinq cents... On se dit qu'on a des enfants, une conjointe, que l'âge d'or nous guette et qu'on n'a toujours pas de fonds de pension! Et tout doucement, en acquérant un certain pouvoir symbolique, on essaie que ce pouvoir se transporte vers des gains monétaires. Alors, il y a une belle charte où la gauche, bien sûr, est pure et vierge et la droite, infâme et riche. Et le jeu, c'est comment réussir à rester pur et vierge tout en devenant famous and rich? C'est un débat dont on ne sort pas. Certains vont en crever, d'autres vont réussir à passer outre. En Acadie, en ce qui concerne la reconnaissance symbolique, Herménégilde Chiasson est au top. Pour ce qui est de la reconnaissance financière, on a Antonine Maillet. L'un n'a que la reconnaissance symbolique alors que l'autre a, à la fois, la reconnaissance symbolique et financière. Pourquoi? J'annonce donc à Jean Marc Dalpé qu'un jour ou l'autre, il prendra sa retraite et que de jeunes p'tits culs vont le pousser vers le cimetière aussi vite que possible. C'est le jeu!

Moi, j'ai eu le privilège d'en mettre à la poubelle, parce que je

fais du théâtre depuis maintenant 25-30 ans. Notre objectif, dans les années soixante, c'était de démolir systématiquement ce qui était au pouvoir au TNM, au Rideau vert. Au Rideau vert, on a échoué. Ailleurs, on a réussi à créer des institutions reconnues et subventionnées par l'État d'une façon pleine et entière.

La semaine dernière, à Moncton, il y a eu une soirée plus ou moins multidisciplinaire, qui s'appelait *Fièvre de nos mains*. Il y avait là une trentaine d'artistes. Ce qui était fascinant, c'est qu'il y en avait sept ou huit qui représentaient la génération des années soixante-dix. Donc, les vieux sur le bord de la poubelle : Chiasson, Leblanc, une couple d'autres. Et il y avait aussi la génération du début des années quatre-vingt-dix qui s'oppose à la première dans la quête de pouvoir en essayant de pousser les autres le plus vite possible. Et j'ai trouvé ça extraordinaire. Le groupe dominant, en nombre, c'était celui des années quatre-vingt-dix. Ce qui, pour une littérature comme la nôtre, est extrêmement fascinant et parlant. Et ce n'étaient pas des œuvres faiblardes mais des œuvres qui apportaient une dynamique nouvelle. Alors je me suis dis que le cimetière s'en vient pour nous autres... Alléluia !

Table ronde pancanadienne: créer en milieu minoritaire

Pierre Raphaël Pelletier
artiste visuel, poète, romancier, président de la FCCF, Ottawa

Jean Lafontant
professeur de sociologie, Collège universitaire de Saint-Boniface

J.R. Léveillé
poète, romancier, journaliste, Société Radio-Canada, Winnipeg

Alain Doom
comédien, metteur en scène et artiste polyvalent, Moncton

Brigitte Haentjens
metteure en scène, dramaturge et poète, Montréal

Animateur : *Jean Fugère*
critique artistique, Société Radio-Canada, Montréal

Crée-moi
Crée-moi pas
(Créer en milieu minoritaire)
là où la création
a meilleur goût

Pierre Raphaël Pelletier

—1—

Nous créons
quand nous n'avons
véritablement rien
à créer

car ce rien
à s'émouvoir radicalement
d'être rien
provoque
déclenche
allume en nous
la force
la passion
l'éros
l'insatiable et vorace désir
d'être tout à la fois
concepts
chairs
émotion première

en voie d'expansion
d'actualisation
fébrile et
fiévreuse
éternité éphémère
qui est la nôtre

Gagnant à créer
à se créer.

—2—

D'appartenance à un groupe
culturel majoritaire
ou minoritaire

à vouloir s'éterniser
contre la mort,

créer
c'est du pareil
au même
et même pire encore...

—3—

Mais holà Pierrot
Je t'arrête !
Du pareil au même
peut-être pas...

Action de solitaire
action de solitude
action dont on est seul

responsable
ultimement

Créer en milieu minoritaire
ou en milieu majoritaire
n'offre pas les même voies
de résonance
d'amplification
de complicité
d'interaction
d'espérance vivante
à notre immense solitude
à s'actualiser.

Créer
à cinq cents mille
ou à cinq cents millions
il y a certainement
une certaine différence
même si la qualité
de la création
ne se réduit pas
à la quantification
un peu facile d'une telle équation.

...Écartelé
entre *l'énoncé*
d'une création aussi réelle
que possible
aussi semblable
en termes
d'expérience singulière
de la solitude
à s'actualiser
que ce soit
en milieu minoritaire

37

ou en milieu majoritaire
et *l'énoncé*
d'une création qui peut être
très différente et même diminuée
à cause de la loi des
nombres qui gouverne
nos chances de mieux créer
en milieu minoritaire
ou majoritaire

je me permets de revenir
à l'heuristique confusion qui auréole le fait

que créer en milieu minoritaire
peut être
source d'intelligence
à comprendre
que même l'artiste
d'un groupe majoritaire
a avantage à créer
à agir
comme si
il ou elle était
artiste en milieu
minoritaire

—4—

Comment dire cela autrement...
Voici tout
de mes croyances les plus irrationnelles
pour ne pas dire
croyances d'ordre
de déraison

Flashs à exciter les neurones
Or, je commence...

Toujours en création
Je voudrais être minoritaire
Je ne peux m'imaginer
la force qu'il y a
à revendiquer l'originalité
de cinq millions d'individus
dont le nombre converge
vers la plus absolue
standardisation

Créer
c'est extra...

Créer en milieu minoritaire...
C'est extraterrestre.

L'art des minoritaires
est inclusif
de tous et de toutes
parce que la qualité d'être
importe plus
que la qualité d'être en plus

L'important qui se retrouve chez tous et toutes
c'est l'exceptionnelle destinée
de sa solitude à s'actualiser
L'important, c'est le plus être
de cette ontologie du moins
qui nous amène
à refuser globalement
tout ce qui peut nous bloquer l'accès
à notre totalité d'être

Cette ontologie du plus être
qui nous amène à affirmer
le droit absolu
à créer
à se créer
à être
dans le faire de soi
et d'autrui!

Quand l'on crée
on est toujours le minoritaire de quelque majorité
celle de l'opinion publique
celle de l'art institutionnalisé
celle de la majorité des Oscars

Que l'on soit moderne
postmoderne
postmodème
pause anathème
posté sans timbre
prostré et vice versa,
il faut toujours créer
en minoritaire
que l'on soit d'une majorité
ou d'une minorité culturelle.

—5—

Oui oui oui...
Il faut créer
des riens
des jours pop-corn
des joues pleines de lèvres
des rires bingos

des vacances accordéons
des passeports au ciel

sur cette terre
des poutines à gras maigre
des carrés enfin rondelets
des bœufs gros
comme des ouaouarons
des bobettes au sexe généreux
des lois 8 vécues en français
des bobos à s'aimer
à deux
à trois
à mille
So what's in a number?
Des *Mcdudings* pour les mouettes
des rouges à lèvres faits
à même le firmament flambant
des requins aux dents de latex
du king kong dans nos céréales
du viagra aux noisettes
des pyjamas heureux sans corps
des corps heureux sans âme
des parcs prozacs
des mathématiques poétiques

des poèmes cotés à la bourse

des calvities à la toison échevelée
des vérités sans blessure
des amours de grenouilles
des alcools à abstinence extatique
des cauchemars qui ont rêvé
des vies sans mort
des *mords* aux dents pour les dentistes

des romans dont on tire un rhum céleste
de beaux présents
à la place d'un cadeau
de la patience du rêve

De tout ce plaisir
d'être créateur
d'être minoritaire
et de vous en parler.

Le plaisir d'être minoritaire vaut bien le
déplaisir tôt ou tard de
perdre sa majorité

Chèr-e-s
ami-e-s
Merci !

L'art «minoritaire»: entre les conventions identitaires et l'émancipation

Jean Lafontant

L'aimable invitation que m'a transmise Micheline Tremblay de participer à ce colloque m'a pris de court. En effet, il y a longtemps que j'ai mis en veilleuse un champ pour lequel j'éprouvais un vif intérêt: la sociologie de l'Art[1], surtout dans le domaine pictural.

Toutefois, rassemblant mes souvenirs et y greffant quelques bribes d'acquis subséquents, je lui ai proposé une intervention purement spéculative sur la question suivante: dans quel sens peut-on parler d'art *minoritaire*?

Il existe maintes définitions «transcendantales» de l'art. Elles mettent l'accent sur la subjectivité absolue de l'artiste dans la re-création symbolique du monde, selon une visée esthétique. Cependant, en tant que sociologue — fortement influencé en ce domaine par Pierre Bourdieu — je propose plutôt la définition opératoire suivante, comme point de départ à la discussion: l'activité artistique est un mode d'échange symbolique, participant à la production et à la reproduction des rapports sociaux, et donc des identités sociales, sous l'angle de leur légitimité relative.

En effet, l'art est une valeur sociale, en cela qu'il sert de relais ou d'appui à d'autres productions sociales. L'art fait partie du système de production de sens dans le marquage territorial et temporel, la représentation du monde physique et social, en particulier l'imaginaire social (le religieux, par exemple). Dans ce sens, on peut dire qu'il est un langage.

L'art est aussi une valeur marchande. Cette dimension a pris une importance considérable, au cours des temps modernes, avec le développement du capitalisme marchand. Enfin, l'art est à la fois un lieu et une arme de lutte sociale à travers ses moyens propres (l'esthétique). Sous cet angle, l'art dit surtout, dans le champ

proprement artistique, ce par quoi il se démarque, et dans le champ social ce à quoi il s'oppose. Cette recherche de la différence d'avec l'autre[2], voire de la singularité absolue, peut se faire sur divers modes. Lipovetsky en distingue au moins deux : celui tendu, volontariste, enrégimenté dans la cause de la sape des traditions, et qu'il appelle la *modernité*, et celui hédoniste, voire narcissique, du libre bricolage stylistique, inventions et emprunts confondus, et qu'il appelle la *post-modernité*.

Voilà pour les généralités. *Quid* de l'art *minoritaire?*

Je dirais que l'art en milieu minoritaire peut prendre diverses avenues. Premièrement, il peut se confiner à servir une lutte, une revendication sociale. Il le fait en esthétisant les marques, le style, les frontières symboliques d'un groupe; en narrant ses traditions, ses ressources, ses mythes, ses croyances et valeurs. En d'autres termes, l'art minoritaire est celui dans lequel l'artiste assume des signes identitaires conventionnels d'un groupe, dans la perspective où ce groupe réclame davantage de reconnaissance sociale et politique. L'artiste emprunte auprès du groupe ses moyens, son matériau, sa sémantique. C'est dans ce sens que l'on parle, par exemple, d'un «art autochtone», «mexicain», «haïtien», «africain», etc. Cependant, malgré les dangers de folklorisation et de sclérose qui le guettent, l'art minoritaire dispose d'une certaine marge d'invention et de créativité, au niveau des matériaux, voire même du style. Par exemple, la peinture «naïve» haïtienne, malgré ses caractéristiques typées, comporte malgré tout des différences, initiées par une famille, une école d'artistes (par exemple, «l'école du Cap», initiée par Philomé Aubin).

Toutefois, l'art en milieu minoritaire peut être autre chose que l'art *du* minoritaire, tel que nous venons de le définir. Il peut signifier simplement qu'un artiste produit dans une situation minoritaire. Être minoritaire d'un point de vue sociologique, c'est le fait d'appartenir ou d'être perçu comme appartenant principalement à un groupe inférioris é selon l'échelle idéologique en vigueur (le statut, l'honneur), socioéconomique (le niveau de revenu) et politique (la capacité d'influer sur les décisions à incidence sociétale). La situation de minorisation est toujours relative : c'est

une construction étagée dans laquelle telle majorité peut, elle-même, être la minorité d'une autre majorité plus puissante.

L'artiste vivant en milieu minoritaire, mais dont le travail n'est nullement dévolu au combat pour la cause du groupe, a comme contrainte ou défi principal le marché de l'art, lequel se caractérise par la compétition entre artistes, dans un champ donné. Toutefois, ce marché n'est pas purement liquide, dans le sens où on pourrait le dire du marché boursier, par exemple. Sa viscosité vient de ce que, contrairement à l'argent dont la valeur est abstraite, quantifiable et comptable, la valeur esthétique est davantage soumise à des jugements dont les critères ne sont pas mesurables. Dans le marché artistique, la valeur est le produit d'un système comprenant des réseaux de : critiques, lieux de montre, agences subventionnaires, prix de reconnaissance, marchands, en rapports de compétition et d'autorité. Ce système régule l'offre et la demande des produits artistiques. Dans le domaine de l'art plastique, tous les pays ont des musées, des galeries, des appréciateurs publics, mais ces institutions nationales ou continentales n'ont pas un poids égal dans la définition dominante de la valeur artistique, au niveau de l'ensemble (international).

L'art *du* minoritaire également occupe certaines niches dans le marché (par exemple, celles de la conservation muséologique et de la consommation touristique). Sa valeur peut même équivaloir — ou dépasser, pour un temps — à celle de produits artistiques qui ne se situent guère dans la problématique *du* minoritaire. Cependant, il s'agit souvent d'une augmentation de valeur tributaire d'un mouvement plus général du marché international de l'art. Par exemple, la valeur de ce qu'on appelait « l'art nègre », plus précisément la sculpture africaine, a profité de la légitimation européenne du mouvement cubiste qui en a fait l'un de ses référents. Par ailleurs, la peinture haïtienne dite « naïve » ou « primitive » a profité[3] du mouvement surréaliste français, quoique ce « profit » de dépendance ait eu un envers : la marginalisation des peintres haïtiens d'inspiration moderne et post-moderne[4].

Quand je dis que l'artiste vivant en milieu minoritaire, mais dont le travail n'est nullement dévolu au combat pour la cause du

groupe, a comme contrainte ou défi principal le marché de l'art, je veux dire que sa production est évaluée selon les normes esthétiques[5] du marché international de l'art marqué par un réseau d'institutions artistiques surtout européennes et nord-américaines, en compétition. On pourrait alors dire que pareil artiste minoritaire tâche de se tailler une place dans la « Ligue majeure ».

C'est le cas d'un certain nombre d'artistes en milieu minoritaire. Au Manitoba, on peut relever l'œuvre de J.R. Léveillé en littérature et de Marcel Gosselin en sculpture[6].

L'œuvre de Léveillé s'étale déjà sur une trentaine d'années et couvre — voire invente — plusieurs genres littéraires. Pour illustrer mon propos général, considérons l'un de ses poèmes publié, au printemps 1990, dans les *Cahiers franco-canadiens de l'Ouest*[7].

Ce poème est celui d'un artiste vivant en milieu minoritaire mais, à part l'usage de mots français, aucun élément ne réfère ici à un groupe d'appartenance particulier, à une cause défendue, à des traditions qu'il voudrait préserver. L'inspiration paraît totalement libre, subjective. Les mots français, les titres médiatiques du collage, sont pour ainsi dire aléatoires, détachés du *système* de la langue. Des mots anglais sont également présents. On peut supposer que le choix dominant du français et l'usage de l'anglais dévoilent déjà

l'appartenance de J.R. Léveillé, par exemple une éventuelle reconnaissance des deux langues comme étant siennes. Toutefois, si tel est le cas, cette appartenance n'apparaît pas revendiquée pour elle-même, dans la mesure où elle ne réfère pas à un système ou à une tradition. Le choix des titres paraît aléatoire, ludique, libre expression du désir. De fait, dans ce poème, rien ne réfère au Manitoba français ni même au Manitoba tout court.

Le cœur du poème est en anglais. Il s'agit d'une inscription en petites lettres, au bas de la page:

Oh. Gee. SORRY!!!!!!!!!!!!!!!!!!!!!! IS THIS HARD ENOUGH??????????????????? YESS[8]

Si l'un des effets de la poésie est de solliciter l'imagination par le choix des mots dans un paradigme esthétique donné, cela réussit fort bien ici par l'emploi d'une seule lettre, le S (le soupir) allongé de la réponse. Il n'est pas sûr que l'emploi du français aurait été aussi suggestif. Pour s'en assurer, il faudrait traduire l'extrait en français, le déclamer sur tous les tons dans l'une et l'autre langue, et en comparer les effets euphoniques.

YESSSSSSSSSSS... ou OUIIIIIIIIII...[9]?

Dans le poème que nous venons de *voir*, les langues dont se sert Léveillé sont le français et l'anglais. Cependant, dans d'autres poèmes, d'autres langues sont également mises à profit, l'une mêlée à l'autre. Par exemple, dans «Kyrielle dite des mille-pattes[10]», le tissu des signes se mêle au français et à l'anglais: l'italien, l'espagnol, le japonais, le sanskrit, le grec, l'hébreu, les chiffres arabes, les doigts, des bâtonnets, des points, etc. L'auteur crée pour ainsi dire des langages nouveaux.

Je voudrais ici faire quelques remarques supplémentaires sur ce que j'ai appelé plus haut le marché international de l'art. Bien que des poètes comme Léveillé puissent vouloir inventer de nouveaux langages, le marché international de la littérature est tout de même circonscrit par la connaissance de son code d'accès: la langue, telle langue donnée. En littérature française, les agents de ce

marché sont les quelque 158 millions de francophones qui parlent, lisent et écrivent le français à un niveau simple ou complexe, dans diverses niches, restreintes ou non, de leur vie.

Dans la situation où la langue constitue l'élément principal de repérage d'une minorité, son symbole identitaire essentiel, voire son motif unique de revendication, la rupture ou l'indifférence de l'écrivain minoritaire par rapport à cette langue-là, en tant que système exclusif, peut constituer un démarquage relevant du défi.

Dans les communautés linguistiques minoritaires, les artistes dont le matériau est autre que les mots (sonorité, couleur, forme, volume/espace) risquent moins d'être coupables de lèse-communauté, si leur champ est celui du marché international de l'art. Par exemple, malgré que son matériau très terrien (bois, branches, glaise, pierre) évoque naturellement la prairie, les audaces stylistiques postmoderne-modernistes de Marcel Gosselin (1986) sont presque à l'égal de celles de Léveillé. Cependant, la sculpture étant un langage pour les yeux et, à la limite, le toucher, la rupture par rapport à la sculpture de représentation traditionnelle prête flanc à un moindre degré à l'accusation de lèse-communauté que ne fait le littéraire qui refuse ou pis, décide d'abandonner, le carcan de la langue-fétiche de son groupe.

Une œuvre qui se propose au marché international de l'art ne procède plus de la problématique *du* minoritaire, bien que son auteur puisse être un membre parfaitement intégré à sa communauté minoritaire. Outre le talent personnel de l'artiste, son succès dépend d'un ensemble de facteurs qui le dépassent. Les artistes folkloriques, ceux dont l'art est volontairement tributaire d'une tradition réelle ou réinventée, peuvent aussi atteindre le succès, si leur œuvre (ne serait-ce qu'à titre d'alibi documentaire) a le bonheur d'être tirée de l'obscurité par un mouvement international, un marché, dont la dynamique construit la valeur artistique légitime.

Notes

[1] Je mets ici une majuscule pour écarter d'emblée les nombreux sens non artistiques du mot art (comme dans «l'art de la médecine», par exemple). Il est entendu que parlant d'art, nous désignons les «Beaux Arts», les arts plastiques, auxquels il faut ajouter aussi celui de la parole :

la littérature. Cependant afin de ne pas abuser de la majuscule, nous écrirons art avec un petit *a*. Le problème de la distinction entre l'art et l'artisanat me semble analogue à la détermination, en linguistique, des critères entre langue et dialecte. D'un point de vue sociologique, ces distinctions relèvent, au moins partiellement, d'un processus de légitimation sociale que j'évoquerai plus bas, dans le texte.

[2] L'autre comme style esthétique ou l'«autre» comme groupe sociopolitique, groupe «interne» ou «externe», les frontières entre groupes étant des constructions relativement modifiables, selon la conjoncture.

[3] Du point de vue d'une certaine reconnaissance internationale et de la vente de tableaux à des étrangers, qu'il s'agisse de toiles authentiques ou pastichées.

[4] Lerebours (1981 : 7) écrit: «Rapidement, surtout à l'extérieur d'Haïti, l'on est venu à reconnaître les primitifs d'abord comme seuls peintres haïtiens authentiques et valables, et puis comme seuls *peintres haïtiens*. Les expositions organisées en Europe et aux États-Unis et où les non-primitifs n'étaient que très faiblement ou pas du tout représentés, ont conduit l'opinion internationale à penser que la peinture haïtienne ne pouvait être que primitive. [...] Il n'est [...] pas impossible que certains intérêts commerciaux prévalant, l'épithète [de *primitif*] ait été choisi pour des raisons de publicité plutôt que de relations esthétiques.»

[5] J'ai évoqué plus haut les normes générales de l'esthétique ou, plus précisément, de la recherche esthétique moderne et postmoderne, telles que définies par Lipovetsky.

[6] Je ne suis pas un spécialiste de la littérature et encore moins de l'œuvre de ces deux artistes. Je m'en sers ici comme illustration des idées proposées.

[7] J.R. Léveillé, [poème sans titre], *Cahiers franco-canadiens de l'Ouest*, vol. 2, n° 1, printemps 1990, p. 74.

[8] Je précise qu'il ne m'a pas été possible de compter le nombre exact de points d'interrogation contenus dans le poème, non plus que celui des «S» du «YESSSSSSS...». Le lecteur est prié de se référer au texte publié du poème.

[9] Sur l'usage de l'anglais chez certains poètes francophones hors Québec, voir Tessier (1994).

[10] J.R. Léveillé, *Kyrielle dite des mille-pattes*, Montréal poésie, Saint-Boniface, Les Éditions du Blé, 1987, p. 57-63.

Bibliographie

Gosselin, Marcel, *Delta*, Préface de Louise Kasper, Postscript de Sherley Madill, Saint-Boniface, Les Éditions du Blé, 1986.

Lerebours, Michel-Philippe, «Arts, Haïti et ses Peintres: une Esthétique Nouvelle (1)», *Conjonction*, Revue franco-haïtienne, n° 149, février 1981, p. 7-49.

Léveillé, J.R., *Kyrielle dite des mille-pattes*, Montréal poésie, Saint-Boniface, Les Éditions du Blé, 1987, p. 57-63.

Léveillé, J.R., [poème sans titre], *Cahiers franco-canadiens de l'Ouest*, vol. 2, n° 1, printemps 1990, p. 74.

Lipovetsky, Gilles, «Modernisme et postmodeme-modernisme», *L'ère du vide. Essais sur l'individualisme contemporain*, Gallimard, Folio Essais, 1983, p. 113-193.

Tessier, Jules, «De l'anglais comme élément esthétique chez trois poètes du Canada français: Charles Leblanc, Patrice Desbiens et Guy Arsenault», *La production culturelle en milieu minoritaire*, Actes du treizième colloque du CEFCO (14-16 octobre 1993), sous la direction d'André Fauchon, Saint-Boniface, Presses universitaires de Saint-Boniface, 1994, p. 255-273.

« Le sujet n'a pas besoin qu'il y ait un monde »

Philippe Sollers

J.R. Léveillé

Je tiens, depuis le début des années quatre-vingt-dix, à peu près le même discours sur le sujet. Il est tangentiel à la question posée, et c'est toujours ainsi que je l'aborde.

De fait, quand je réfléchis à cette question qui met en jeu l'individu et la communauté, je suis « partagé », comme disait la poétesse grecque Sappho. Partagé entre le rôle de l'écrivain et la place de la communauté.

D'une part, la communauté minoritaire dont je suis issu m'intéresse vivement : je participe à de nombreux colloques, et à des revendications sociopolitiques, pour faire valoir sa production culturelle; j'ai fait publier une anthologie de 600 pages qui examine deux siècles de poésie au Manitoba français[1], et qui témoigne donc, à certains égards, de l'influence de l'écrivain et de la création dans la communauté franco-manitobaine. Par contre, je n'ai que faire de la « communauté » dans mes propres écrits.

La voie royale

Je songe souvent à ce vieux slogan littéraire qui a sans doute constitué la base du premier cours de création littéraire : « Au commencement était le Verbe ». Voilà l'attitude de l'écrivain. Il se tient seul face au monde. Mais comme l'ancien charpentier prêchant, solitaire, une certaine géométrie spirituelle dans les sables du Las Vegas judéen, son royaume (sa construction) n'est pas de ce monde. La communauté dans laquelle il est né n'est pas sa communauté.

Ce n'est pas que l'écrivain se sente supérieur aux communautés « incarnées », mais il est, avant tout, un avec le verbe, avec l'écriture même. Il est un individu qui rêve dans le magma d'un inconscient qu'on pourrait dire « communautaire ».

L'écriture doit transcender toutes les communautés qui sont essentiellement des manifestations d'une existence culturelle et «behavioriste». Elles sont des idéologies, des idoles, nécessaires dans leur incarnation, mais des faux-dieux tout de même.

L'écriture doit traverser le discours de toute communauté. L'écriture est un acte — non pas une mission ou un objectif à atteindre, mais une chose en soi —, quelque chose qui se produit dans l'acte même d'écrire : «Je suis qui je serai», pour poursuivre une référence biblique.

Épiphanie

L'écriture est, en effet, une espèce de miracle, une sorte d'épiphanie — du grec «épi» et «phainein» signifiant «apparition». L'écriture (la création) est une floraison tirée de l'humus (la boue adamique) de la communauté. Voilà la place de la communauté, et c'est là que se trouvent les racines de l'écrivain.

Le concept opposé qui définirait l'écriture simplement comme «reflet» de la société, nous lègue, dans ses pires aspects, une écriture socioréaliste qui n'est que propagande. Une mimique!

Le concept de la création, ou de l'écriture comme «expression» ou «traduction» de la réalité sociale — et la tentation est énorme en milieu minoritaire — est à l'opposé de ce qu'est la véritable création. Les mots n'existent pas pour exprimer ce «quelque chose».

L'écriture n'est pas un acte asservi à l'expression d'une réalité — la forme d'un fond —, ni assujetti à une idéologie, qu'elle soit celle d'une communauté, d'une race, d'une nation, d'une foi.

Pour revenir à notre vieux slogan, il n'est pas dit : Au début était l'idée; ou : Au début était la pensée; mais bel et bien : Au début était le Verbe. Il n'y a pas de mot plus copulatif, et c'est pourquoi l'écriture est orgasmique.

Le langage est la pensée. Il n'est pas «l'expression de», ni le «véhicule de» quelque chose d'autre. Tout ce qui est pensé ou senti a un langage, un code si l'on veut. Tout se produit comme langage, que la chose soit réprimée ou révélée. Le grand dilemme de l'écriture réside en ce que les mots sont imbus de signification et que nous avons fini par croire qu'ils existent uniquement pour

51

exprimer cette chose, objet, idée ou sentiment; de telle sorte que nous nous attendons à ce que l'écrivain doive exprimer «quelque chose», et à ce qu'il doive parler au nom de la communauté d'où ce «quelque chose» est issu.

Le prophète

Je songe maintenant à un personnage assez connu de la Perse du XIᵉ siècle, Hassan I Sabbah, un contemporain d'Umar Khayyâm. C'était une espèce de trouble-fête religieux, de cancre politique, de prophète à sa façon.

C'est de lui que nous est parvenue l'expression «haschischins» qu'a popularisée Baudelaire. Car il s'était entouré, pour mener à bien ses missions «prophétiques», d'un groupe d'assassins qu'il nourrissait de haschisch pour encourager leur vision zélée. Si je mentionne ce maniaque persan, c'est en raison de sa devise personnelle : «Rien n'est vrai, donc tout est permis.»

Les écrivains (créateurs) aussi devraient être maniaques, et cette devise devrait être la leur. L'objectif de la littérature est simple, c'est la libération absolue de l'individu.

Action writing

Prenons comme exemple l'art abstrait, mouvement qui s'est répandu à travers le monde. Certains se préoccuperont d'identifier le début de ce mouvement, d'y attribuer le moment et le lieu. D'autres voudront définir l'*American Abstract Expressionism* comme son apogée. Peu importe. L'essence de l'art abstrait consiste en ce que des artistes se sont penchés[2] sur la spécificité de leur art et en ont fait le sujet, ou plus précisément la matière même de leur peinture.

J'imagine cette conversation. (*Ironiquement*). Mark Rothko téléphonant à Jackson Pollock pour lui demander l'état de ses œuvres en cours. Et Pollock lui répondant : «Ah! mon cher petit ami russe, mes toiles ruissellent d'un sentiment de communauté.»

Le sentiment de communauté chez Pollock n'était pas si différent de celui de Piet Mondrian pendant que les taxis de Broadway circulaient autour de ses toiles à un rythme de *boogie-woogie*.

52

Le sentiment de communauté, dans l'œuvre de Pollock, est aussi directement proportionnel à la marque de peinture en bâtiment qu'il utilisait que les boîtes Campbell l'étaient pour Andy Warhol.

En Warhol, nous trouvons un artiste qui avait un véritable sens de sa communauté, du peuple américain (qui est au fond une fabrication des médias, un hologramme vivant, une société du spectacle). On a très justement qualifié l'œuvre de Warhol d'art populaire : Pop Art. Le *pop art*, c'est précisément le contraire du réalisme social. Ou bien, on peut dire qu'avec Warhol, le réalisme social a, pour la première fois, été transformé en véritable art.

Ce que Jackson Pollock, lui, a rejeté avec sa technique du *dripping*, c'est le concept de l'art comme une «cosa mentale». Il a opté pour un contact direct avec la peinture et la toile que le critique américain Harold Rosenberg a baptisé *action painting*.

Q.E.D.

Je me souviens que l'écrivain John LeCarré a affirmé avoir quitté la Grande-Bretagne pour vivre en Suisse afin de se libérer de sa «communauté». Il voulait s'immerger dans d'autres communautés, non pour les adopter comme nouvelle patrie, mais pour se libérer de la sienne afin qu'il puisse, a-t-il dit, commencer à écrire.

Rappelons que le peuple de Paris, lors de la prise de la Bastille, a libéré un grand écrivain et décorateur de boudoir, le marquis de Sade. Il semble que le divin marquis ait exhorté la foule pendant deux jours, les incitant à la révolution de la fenêtre de son cachot.

Voilà un véritable sentiment de communauté.

Poésie engagée

Révolution. Les premiers troubadours et poètes de langue française au Manitoba étaient des Métis. Ils ont composé, dès 1816, des chants témoignant de leur lutte pour le maintien d'une culture et d'une langue dans la vallée de la Rivière-Rouge et le grand Nord-Ouest.

S'il existe aujourd'hui une littérature franco-manitobaine, c'est sans aucun doute leur héritage. On a appelé, à juste titre, Louis Riel,

le père du Manitoba. Certains l'ont aussi baptisé le père de la poésie franco-manitobaine. Il a rédigé des centaines de poèmes décrivant la lutte de son peuple et son propre tourment. On peut proprement qualifier de poésie engagée les textes des premiers écrivains.

À la fin du XIXe siècle et pendant la première moitié du XXe siècle, la poésie au Manitoba français remplissait un rôle très politique. Comme les autres arts, elle faisait partie d'une stratégie destinée à sauvegarder les phares jumeaux de la Langue et de la Foi.

Mais la politique est rarement poétique. Et ces écrits mettent en évidence le conflit qui existe entre l'écrivain et la communauté. On ne peut servir deux maîtres.

Le spectacle en soi?

Si nous étudions l'histoire de la littérature franco-manitobaine, nous nous apercevons rapidement que le théâtre et la dramaturgie ont été les formes privilégiées par la communauté.

Le théâtre remplit un rôle éminemment social. Il a permis — et permet toujours — aux Franco-Manitobains de se regrouper comme groupe social et d'assister, en français, à un tableau vivant de la culture française.

Sans le limiter à ce seul aspect, le théâtre constitue un regroupement au même titre que les grands rassemblements politiques où la minorité s'affiche et revendique ses droits. Cette présence physique est cruciale pour une minorité, et c'est pourquoi les Franco-Manitobains préfèrent le spectacle à la lecture. Cela explique aussi la longévité, bien méritée, d'une troupe comme le Cercle Molière, la plus ancienne au Canada, et identifie d'autre part certains des problèmes de réception que rencontre l'écrivain (qui ne serait pas dramaturge) au sein de la communauté.

Notons que plusieurs des écrivains contemporains sont aussi comédiens.

Po(e/li)tique

La littérature franco-manitobaine, sans doute à l'instar d'autres littératures minoritaires, n'a longtemps été qu'une facette d'une stratégie culturelle.

Avant la fondation des Éditions du Blé en 1974, il n'a existé aucune véritable maison d'édition au Manitoba français.

Le premier livre de poésie publié au Manitoba, en quelque langue que ce soit, a été *Les Poésies de Saint-Boniface* de Pierre Lardon. Ces poèmes de circonstance, dédicacés aux personnalités politiques et religieuses de la ville, soulignent clairement la place «politique» de la poésie. Le livre a été imprimé en 1910 sur les presses du journal *Le Nouvelliste*. À défaut de maisons d'édition, c'est aux hebdomadaires qu'est échue la tâche de publier, à l'occasion, des morceaux littéraires.

La plupart de ces journaux étaient essentiellement des organes religieux ou politiques, et les écrivains qui y publiaient devaient se conformer à un programme idéologique qui avait peu de rapport avec l'inspiration littéraire. Toutes sortes de pressions non littéraires s'exerçaient sur les écrivains. Mgr Langevin a fait cesser la parution d'un feuilleton de René Brun, jugé trop audacieux.

À la suite des poètes métis, nous retrouvons des colons et le clergé venus de France, de Belgique, du Bas-Canada, puis du Québec, établir des communautés de langue française, fonder des paroisses et diriger les institutions d'éducation. Ces gens ont rapidement constitué l'élite et nous retrouvons parmi eux, poètes et romanciers, essayistes et dramaturges. Cependant les romans de la terre ou les poèmes paysagistes qu'ils rédigeaient relèvent bien plus de la pastorale que du pastoral.

Ce n'est pas dire que de remarquables œuvres n'ont pas été créées, mais ces stratégies culturelles étaient davantage défensives qu'offensives, plutôt une arrière-garde qu'une avant-garde, mieux adaptées à la préservation d'un folklore qu'à la création d'une littérature.

Comme John LeCarré, Gabrielle Roy s'est sentie obligée de quitter sa terre natale pour pouvoir commencer à écrire.

La critique Rosmarin Heidenreich souligne clairement que ces deux tendances, folklorique et moderne, existent toujours (je traduis): «On peut [...] diviser la poésie et prose franco-manitobaines récentes selon deux pôles: l'un caractérisé par les œuvres dont la thématique est, implicitement ou explicitement, locale (souvent très

folklorique) et dont le traitement formel est traditionnel, l'autre caractérisé par des visées non régionales et avant-gardistes[3]». Elle précise ailleurs que ces dernières œuvres (je traduis) «montrent bien que cette littérature en évolution a assez de confiance pour créer, à même les spécificités régionales d'une très petite minorité linguistique et culturelle, un paradigme universel prêt à se mesurer aux paramètres créés par les grandes œuvres de notre temps[4]».

Cette divergence, aujourd'hui, me semble relever moins d'une attitude communautaire que d'une prise de conscience nécessaire de ce qu'est la pratique de l'écriture.

Écriture actuelle

Il reste qu'une conjoncture d'événements de la fin des années soixante et du début de la décennie suivante a mis en place les éléments qui ont pu libérer les écrivains d'une approche folklorique de la littérature; non le moindre étant le développement de ce que l'ex-Winnipegois Marshall McLuhan a qualifié de Village global. Mais je fais allusion à des événements et à des infrastructures plus spécifiques à la communauté.

La fondation en 1968 de la *Société franco-manitobaine* a laissé à un organisme la charge des aspects politiques de la communauté, tandis que la congrégation des Oblats de Marie-Immaculée, en faisant don du journal *La Liberté* à la communauté en 1971, lui a laissé un outil qui lui permettait de prendre en charge l'actualité locale et régionale. Enfin la création d'une véritable maison d'édition en 1974, *Les Éditions du Blé*, a permis aux écrivains de faire publier leurs textes sur leurs seuls mérites littéraires. Ils n'avaient plus à répondre à certains critères de lisibilité qui relevaient d'une politique éditoriale; ils n'avaient pas à être les défenseurs de valeurs culturelles; ils pouvaient se mettre à définir la culture par leur production.

Il faut noter que tout au long du débat constitutionnel manitobain des années quatre-vingts, il n'y pas eu d'œuvre littéraire, mis à part la création «bilingue» de la pièce *L'Article 23*, qui se soit aventurée sur cette scène politique. Ce qui soutient, en l'occurrence, les remarques que je faisais ci-dessus sur le rôle du théâtre.

L'avant-scène ou l'infini

Ce n'est pas dire, bien sûr, que les racines de l'écrivain n'entrent pas en jeu. Mais les antécédents doivent, justement, céder; ils sont comme la toile de fond qui permet à l'écriture (création) d'être au premier plan, à l'avant-scène. L'écriture n'est pas un rétroviseur, mais davantage comme le miroir d'Alice, elle permet de passer au pays des merveilles.

J'utilise l'image du miroir, à bon escient, puisque l'écriture est semblable au miroir. Sauf qu'en Occident, le miroir est perçu essentiellement comme un objet narcissique, un reflet; tandis qu'en Orient, le miroir est le vide lui-même, symbole de l'absence de symboles. Un ancien écrivain ésotérique Angelus Silésius l'expliquait ainsi : «L'œil par où je vois Dieu est le même œil par où il me voit.»

Comme le souligne Roland Barthes : «Sur la scène du texte, pas de rampe : il n'y a pas derrière le texte quelqu'un d'actif (l'écrivain)[5] et devant lui quelqu'un de passif (le lecteur)[6]; il n'y a pas un sujet et un objet. Le texte périme les attitudes grammaticales[7]».

Mais l'écrivain ne peut regarder en arrière. J'ai un Mot pour qualifier cela, c'est Lot. Ou encore Orphée et Eurydice. C'est pourquoi dans une communauté, l'écrivain se tient seul, dans une espèce de Village global de l'écriture. Voilà ce qu'on a appelé l'intertextualité.

J'aime donc voir les écrivains comme les cocons lumineux de Carlos Castaneda; ils se rencontrent sur la Voie et se reconnaissent dans l'apparition prémonitoire du Verbe. Mais ils sont comme un moment moléculaire magique dans un accélérateur de particules, explosant hors de la trajectoire de la communauté dans l'unité instantanée et toujours renouvelée du Verbe. Voilà le lieu de l'écriture, là où le centre est nulle part et la circonférence partout.

L'écriture est donc un processus, pour ne pas dire un circuit. Le médium est le massage écrivait McLuhan.

On oublie parfois que le titre original de ce livre n'est pas *Le médium est le message*, mais plutôt *Le médium est le massage*. L'acte d'écrire ne peut être lui-même le message, il serait alors un trou noir d'où ne pourrait s'échapper aucune lumière. L'écriture est plutôt

comme une sonde, ou comme un massage, effectivement, ce qui, comme nous le suggérions au début, est plutôt orgasmique. L'écriture masse (masse critique) l'écrivain en lecteur, et le lecteur en écrivain. Le synopsis d'un texte relève entièrement des synapses de l'interlocuteur.

Certains disent que c'est le Paradis.

Notes

[1] J.R. Léveillé, *Anthologie de la posésie franco-manitobaine*, Saint-Boniface, Éditions du Blé, 1989.

[2] C'est particulièrement vrai dans le cas de Jackson Pollock.

[3] Rosmarin Heidenreich, « Universal Paradigm », *Prairie Fire*, vol. VII, n° 4, hiver 1986-1987, p. 61.

[4] Rosmarin Heidenreich, « Recent Trends in Franco-Manitoban Writing », *Prairie Fire*, vol. IX, n° 1, printemps 1990, p. 55.

[5] On peut, aux fins de cette discussion, substituer à ce terme ceux de créateur et de communauté.

[6] *Ibid.*

[7] Roland Barthes, *Le plaisir du texte*, Paris, Seuil, 1973, p. 29.

Bibliographie

Barthes, Roland, *Le plaisir du texte*, Paris, Seuil, 1973.

Heidenreich, Rosmarin, « Universal Paradigm », *Prairie Fire*, vol. VII, n° 4, hiver 1986-1987.

Heidenreich, Rosmarin, « Recent Trends in Franco-Manitoban Writing », *Prairie Fire*, vol. XI, n° 1, printemps 1990.

Léveillé, J.R., *Anthologie de la poésie franco-manitobaine*, Saint-Boniface, Éditions du Blé, 1989.

Léveillé, J.R., *L'incomparable*, Saint-Boniface, Éditions du Blé, 1984.

La poésie, langage du cœur des minorités

Alain Doom

Qu'est-ce que le Belge que je suis pouvait bien faire avec la délégation acadienne au Forum sur la situation des arts au Canada, assis à la table ronde consacrée à la création en milieu minoritaire aux côtés de Brigitte Haentjens, Jean Lafontant, Roger Léveillé et Pierre Pelletier ?

Rien ne me préparait, quand je décidai d'entreprendre, dans mon Bruxelles natal, des études inusitées de récitant professionnel, plus spécifiquement d'interprétation poétique — portant le nom désuet de déclamation — à rencontrer des francophones de partout dans le monde. À ma grande surprise, j'avais trouvé un moyen de communication sans failles, porteur de toutes nos différences et nos déchirements, la poésie. Ces études, spécialisation du métier de comédien, entreprises au Conservatoire de théâtre de Bruxelles, me poussèrent à chercher mon semblable d'ailleurs... La France énorme, prétentieuse et méprisante n'avait rien de rassurant ou de mobilisateur... Je n'ai jamais cherché à être le meilleur, à être au-dessus, mais plutôt à me mêler, à rencontrer, à comprendre pour exister... trouver l'urgence de dire, de se dire... Ma route me dirigea vers le Québec où des rencontres constructives se concrétisèrent rapidement à Québec, à Chicoutimi, à Sept-Îles ou à Trois-Rivières mais restèrent très cérémoniales, distantes, pressées et superficielles à Montréal. Je commençai peu à peu à comprendre que la morale de La Fontaine « La loi du plus fort est toujours la meilleure » s'adapte en fonction de l'environnement, du plus fort ou persuadé de l'être...

Je retournai maintes fois au Québec et reçus à Bruxelles bon nombre d'artistes, d'écrivains, d'étudiants et de professeurs... J'étais

persuadé qu'au plus fragile était la culture d'une région donnée, au plus fort était son message intrinsèque, sa revendication, son besoin d'expression et par conséquent sa créativité... Cette découverte extraordinaire me donna l'envie farouche de découvrir plus petit comme accession au plus profond et c'est ainsi que j'atterris à Sudbury et à Moncton à la rencontre de deux mondes dont j'ignorais l'existence jusqu'alors... Vous savez, il est difficile de se procurer à Bruxelles *L'homme rapaillé* de Gaston Miron; alors imaginez *Un pépin de pomme sur un poêle à bois* de Patrice Desbiens ou *Climats* de Herménégilde Chiasson... N'y pensez pas...

Enivré, je voulus aller toujours plus loin, avec ma poésie comme seul bagage, et ce jusqu'à me rendre à Winlaw, en Colombie-Britannique... Ne cherchez pas, ce village n'est répertorié sur aucune carte... Vingt familles de bûcherons, de débardeurs et de planteurs étaient pourtant là, dans une salle louée dans le complexe sportif de la ville la plus proche et ce, juste pour écouter de la poésie récitée par un Belge, soirée organisée par l'Association des francophones de Kootenay-Ouest... La soirée terminée, nous nous retrouvâmes tous dans un chalet, au milieu des Rocheuses, où on me demanda de refaire mon spectacle... On n'a pas tout compris mais c'était tellement beau... Peu à peu, je découvris la minorité comme espace de tous les possibles, une chaîne fraternelle née de la difficulté d'être... Cela me mena jusqu'au Sénégal, en Hongrie ou en Suisse à la rencontre de francophones de Chine, d'Iran, du Mexique, du Brésil, de Thaïlande, du Cambodge ou du Liban... Le fait d'être Belge était souvent perçu comme un signe inné de modestie... Les portes s'ouvraient plus facilement... Le privilège du faible n'est-il pas aussi de rencontrer les grands... Léopold Sédar Senghor, Bernard Dadié, Gaston Miron...

Lors d'un séjour à Vancouver durant les Francofolies, je me précipitai pour donner la publicité de mon spectacle à deux personnes qui conversaient en français... Elles se présentèrent en souriant: c'étaient Denise Boucher et Michel Tremblay qui allaient lire certains de leurs textes et poèmes en première partie de mon spectacle de poésie. Ah! le privilège des faibles! J'étais là avec deux des auteurs de théâtre les plus marquants de l'histoire de la dramaturgie

québécoise; ils étaient là, dans ma loge, tout comme moi, tremblant de trac...

C'était décidé, je quitterais la Belgique pour aller vivre dans un espace minoritaire comme recherche d'un épanouissement personnel inestimable, vivre l'exil comme moteur de création. Il était important pour moi de ne pas arriver en conquérant ou perçu comme tel, mais plutôt en élève, en complice, conscient de mes particularismes mais sans y voir quelque anoblissement que ce soit. Il était également important de ne pas prendre la place de qui que ce soit. La poésie, dire la poésie, crier la poésie, en avoir besoin pour être, pour nommer, se nommer, reconnaître et se reconnaître, en avoir besoin pour naître.

Le Théâtre l'Escaouette de Moncton m'a demandé de mettre en scène la pièce *Aliénor* de Herménégilde Chiasson, vous vous rendez compte? Moi, un Belge fraîchement débarqué, j'allais avoir la responsabilité de mettre en scène la dernière pièce d'un des plus grands auteurs acadiens, tenant un propos polémique et engagé sur l'histoire d'Acadie, d'hier et d'aujourd'hui, le tout dans une écriture confrontant théâtre, chanson et poésie. Le défi était de taille, le signe de bienvenue plus grand que tout ce que je n'aurais jamais pu m'imaginer. Le spectacle a été très bien accueilli par le public et la critique, il fut repris l'été au Monument Lefèbvre de Memramcook. Quelques v.i.p. montréalais et français étaient là, à la première; ils représentaient plusieurs des plus importants festivals de théâtre et institutions théâtrales de France et du Canada. Ils ont vraiment détesté ça. Mise en scène ringarde, mauvais casting, texte dépassé. Mais ont rassuré tout le monde sur leur affection indéfectible. Je dois dire combien je me suis senti écrasé, je ne pouvais même pas me réfugier derrière un *nous* protecteur. Je ne suis pas acadien et ne le serai jamais. L'exil ne permet pas la fusion. Il faut vivre désormais la différence au quotidien, minoritaire dans une minorité. Et tout à coup, le mot m'apparut vraiment moins romantique, dans toute sa dureté, son évidence pénible et oppressante; une bataille contre les faux-sourires, les considérations *empruntées* et la condescendance...

Peu de temps après cependant, Michel Vallières — oui, le poète de Hearst — oui, il est rendu à Hull... Bref Vallières me

téléphone pour envisager de travailler avec lui sur ce qui devait donner naissance au spectacle, au disque et au livre *Le Cahier jaune*... Ce coup de téléphone arriva comme un rappel de ce qui m'avait poussé à l'exil. Michel n'avait plus écrit depuis plus de dix ans. Une soirée où les critiques le crurent plus fort qu'il n'était en réalité mit fin à sa vie d'écrivain et ce jusqu'à ce que Robert Dickson, treize ans plus tard, ne l'encourage à reprendre la route de l'écriture qui, pour Vallières, a toujours été avant tout orale. Ce fut l'une des plus belles rencontres de ma vie. Vous imaginez la responsabilité, la confiance, le doute, la peur, et la satisfaction de voir naître une œuvre qui traînait depuis dix ans dans un tiroir, empoussiérée par la désillusion. Cette aventure a tellement ressemblé à toutes ces petites rencontres qui me conduisirent jusqu'ici. Le spectacle fut monté à Moncton, présenté pour la première fois officiellement à Sudbury, à la Galerie du Nouvel-Ontario sous le regard empli de tendresse de Danièle Tremblay, Sylvie Mainville, Madeleine Azzola, Hélène Gravel, Robert Dickson. La poésie c'est le langage des yeux, celui du ventre, c'est le langage du rêve et de l'espérance, celui de la survie et de la résurgence. C'est la langue de l'espoir, du cœur des minorités. Désormais, elle conduit ma vie, à Moncton... Je travaille au Théâtre l'Escaouette avec Marcia Babineau et Herménégilde Chiasson; nous travaillons au quotidien, à la persistance des rêves...

Au fait, Janine Boudreau, chanteuse et comédienne acadienne m'a confié la mise en scène de son nouveau spectacle et l'écriture d'une partie importante de son nouvel album. Et oui, l'aventure continue. Sans fanfares ni trompettes comme ce je t'aime que tu m'as murmuré ce matin. Il va faire beau aujourd'hui, j'en suis certain...

La création en milieu minoritaire : une passion exaltante et peut-être mortelle....

Brigitte Haentjens

Le coup de foudre initial

Ma rencontre avec le milieu artistique franco-ontarien au festival de Théâtre Action de Sturgeon Falls en 1977 a été de l'ordre du coup de foudre. C'était peut-être dû à l'âge où tout est possible. J'avais 25 ans. C'était sûrement lié à un sentiment de libération par rapport à mon milieu d'origine, au sentiment de faire table rase du passé et de pouvoir choisir une famille, un milieu. J'ai été frappée par l'énergie de vivre de la communauté artistique franco-ontarienne d'alors, par son avidité à apprendre et à savoir, par sa curiosité, son ouverture, son émotivité. Ce sont ces qualités qui m'ont nourrie constamment pendant quinze ans, même si le contexte a considérablement évolué pendant cette période, et en particulier celui de l'isolement et de la formation.

La communauté franco-ontarienne, et plus exactement la communauté artistique franco-ontarienne et ses satellites (les André Henri, Lise Leblanc et Richard Hudon, les André Sarrazin et les Cédéric Michaud et autres marginaux utopistes) m'a mise au monde artistiquement.

Bien sûr, toute cette aventure est liée aussi à une époque, la fin des années soixante-dix, et cette époque a teinté de ses couleurs spécifiques (utopiques, libertaires, communautaires, vaguement socialistes) le trajet artistique et le contexte dans lequel il se réalisait.

Je ne me suis jamais sentie de mandat de la part de la communauté. En fait, je crois plutôt honnêtement, qu'à l'époque, la communauté dans sa grande majorité — et c'est peut-être toujours vrai — était indifférente au développement artistique, mis à part une petite élite qui avait sa vision bien à elle du développement. Celui-ci

se devait d'être plus culturel qu'artistique et aller dans le bon sens politiquement, c'est-à-dire dans le sens du conservatisme et des valeurs traditionnelles canadiennes-françaises : la langue, la religion et la survivance.

C'était plutôt l'envie de dire cette communauté qui nous menait, avec le sentiment utopique ou idéaliste qu'elle — la communauté — en avait besoin.

La Parole et la Loi

La Parole et la Loi était une idée d'André Legault, qui avait fondé La Corvée et privilégiait un théâtre social et engagé.

J'avais pour mission d'être le troisième œil de ce spectacle (à l'époque on remettait en cause les fonctions traditionnelles et la hiérarchie des postes pour privilégier le groupe) et, à ce titre, de canaliser la recherche et les énergies pour créer un spectacle *historique*. L'histoire de l'Ontario français m'a exaltée. Je voulais faire un spectacle qui véhicule un contenu précis sans qu'il soit didactique et bien-pensant. Ce sont les outils de ma formation théâtrale chez Jacques Lecoq qui m'ont aidée à trouver la ou plutôt les formes de ce spectacle, en particulier l'utilisation des masques et la théâtralité particulière du théâtre de rue (pantomime, théâtre très physique).

Ce spectacle aux allures brechtiennes, mis en scène avec des moyens de fortune mais une réelle théâtralité, était parfois très drôle, parfois très poignant. Il passait en revue l'histoire de l'Ontario français sans misérabilisme.

Il est possible que ma position marginale — par rapport aux artistes qui l'ont créé avec moi — ait influencé la nature de ce spectacle, tant au niveau de la forme que du contenu. Il est possible aussi qu'une certaine autorité m'ait été attribuée du fait que j'avais une formation théâtrale reconnue et respectée dans le monde et qu'à l'époque, les artistes franco-ontariens qui allaient marquer la décennie théâtrale étaient encore dans les écoles de théâtre.

Je me rappelle encore avec précision de la première de *La Parole et la Loi*. J'ai été foudroyée (une fois de plus) par l'émotion qui circulait de la scène à la salle. Le succès de ce spectacle, la fierté

des Franco-Ontariens qui le voyaient m'ont nourrie pendant de nombreuses années.

Est-ce le succès qui nous a rendus aveugles à certaines réalités? Je n'ai pas vu à l'époque que ce spectacle véhiculait quelque chose qui convenait à tous, un message valorisant, optimiste et dynamique, à saveur nationaliste, qui tenait compte de l'histoire mais savait la renouveler dans une perspective moderne, avec humour et émotion, bref un message rassembleur. Ce spectacle convenait donc à l'élite franco-ontarienne, et en particulier aux organismes qu'elle noyautait (en particulier l'ACFO) autant qu'aux professeurs (c'était pédagogique et édifiant), et aussi bien au grand public (c'était divertissant et populaire).

À l'époque, la création franco-ontarienne était souverainement méprisée par l'«establishment» artistique et médiatique plus ou moins colonisé (Centre national des arts, Théâtre du P'tit Bonheur de Toronto, milieu universitaire d'Ottawa et de Toronto, etc.) qui préconisait un théâtre dit de qualité professionnelle — ce à quoi nous ne pouvions prétendre à leurs yeux — mais en fait, il privilégiait surtout un théâtre de répertoire de qualité institutionnelle.

Je me souviens d'avoir obtenu les premières entrevues de La Corvée à Radio-Canada, et ce, beaucoup plus grâce à mon arrogance française qu'à mon talent de metteure en scène. Le succès artistique et populaire — ou apparemment populaire — de *La Parole et la Loi* nous a ouvert les portes des médias, des critiques, du Québec aussi et, progressivement, des milieux artistiques et intellectuels. Ce succès a alimenté pour moi l'idée que nous faisions un théâtre pour la communauté, un théâtre issu d'elle-même et parlant d'elle-même. L'expérience de *Hawkesbury Blues* a entretenu ce mythe.

Le travail dans le milieu, les festivals de Rockland et Hawkesbury Blues

J'aimais passer du temps dans une communauté de l'Ontario. Je pensais que le théâtre devait faire partie de la vie quotidienne des gens (pour qui *théâtre* voulait dire *salle de cinéma*). Cette théorie

était soutenue par Théâtre Action qui organisait les festivals de théâtre annuels — lieux de rassemblement et de festivités multiples — dans les petits villages de l'Ontario, afin de «rapprocher les artistes de la population». Le plus souvent, la population en question était au mieux indifférente, au pire hostile et c'était probablement d'abord une hostilité à la jeunesse et à la différence que nous pouvions représenter.

Nous préconisions, à l'époque, une sorte d'infiltration artistique du milieu. J'ai ainsi passé beaucoup de temps dans un petit village de l'est de l'Ontario — Rockland — dans le but de préparer le prochain festival et de créer deux spectacles de création avec les jeunes de ce village. Ces expériences étaient extraordinaires et terriblement exaltantes. D'autant plus qu'à l'ouverture du Festival Théâtre Action de Rockland, pour une des premières fois, la population était vraiment là: elle venait voir ses jeunes sur scène, qui parlaient de leurs difficultés à vivre dans un village, de leurs aspirations et de leurs rêves. C'était formidable!

C'est cette même philosophie qui a donné naissance à *Hawkesbury Blues*, un spectacle que nous avons créé à Hawkesbury, qui traçait une sorte de fresque historique de la ville, de la création à la fermeture des usines, à travers la vie d'une femme.

L'enthousiasme de la population de Hawkesbury, lors de la première — une salle pleine à craquer qui hurlait et riait, se reconnaissait, s'interpellait — et comme dirait Peter Brook, un public qui assistait le spectacle plutôt que d'assister à un spectacle, a masqué la première faille vraiment visible entre notre travail artistique et l'élite franco-ontarienne: nous faisions, sans le savoir, un théâtre à tendance progressive, voire socialiste, plutôt qu'un théâtre à saveur nationaliste.

Au fur et à mesure que nous gagnions en notoriété, en visibilité, en reconnaissance professionnelle, le fossé qui nous séparait de l'élite franco-ontarienne n'a cessé de s'élargir. Ainsi, tandis qu'un certain «establishment» au pouvoir dans les instances soit gouverne-mentales (fédérales ou provinciales), soit médiatiques et institutionnelles — «establishment» d'origines diverses, mais plus souvent québécoise ou internationale — nous ouvrait les portes en nous reconnaissant

une valeur artistique, une guerre larvée, jamais vraiment déclarée, sauf à de rares occasions — la controverse des *Rogers* — nous opposait à l'élite franco-ontarienne, et en particulier au milieu scolaire et au milieu des centres culturels et communautaires (noyauté par les mêmes leaders que le milieu scolaire).

Je crois que l'élite était elle-même tiraillée entre sa fierté de nous voir reconnus à l'extérieur et de plus en plus présents dans les médias, et son profond rejet de ce que nous véhiculions. L'élite franco-ontarienne nous aurait voulu des porte-parole du fait français, nous étions plus proches des valeurs socialistes. Nous parlions désormais de l'oppression des ouvriers, des conflits de classe. Nous parlions même, dans *Nickel,* des Ukrainiens et des autres minorités présentes dans nos milieux. Nous le faisions de manière complètement affective, émotive et probablement naïve. Or, au Canada français, les conflits de race et de religion ont toujours masqué les conflits de classe sociale.

De plus, nous préconisions la langue du peuple, la langue du quotidien que plusieurs trouvaient vulgaire et non édifiante, même si c'était la leur, et dans laquelle ils ne voulaient pas se reconnaître parce qu'elle leur faisait honte.

L'élite franco-ontarienne voulait bien de *La Parole et la Loi,* pouvait passer sur *Hawkesbury Blues,* mais sûrement pas sur *Nickel,* et encore moins sur *Le Chien* et dans ce dernier cas, le prix du Gouverneur général et le succès des différentes tournées au Québec et en France ont complètement occulté le désaveu probable de ce spectacle par une grande partie des Franco-Ontariens (excepté les jeunes).

C'est ainsi qu'au cours des années, au fur et à mesure de l'amélioration et du renforcement de notre démarche artistique, au fur et à mesure de notre individualisation artistique — parole de plus en plus personnelle dans ses préoccupations comme dans son esthétique — nous étions de plus en plus coupés de la population et du public franco-ontariens pour lesquels nous continuions à créer, avec moins d'illusions peut-être, mais toujours avec un véritable amour. Nous avions de moins en moins accès au public, puisque les responsables de la culture dans les communautés préféraient choisir

des valeurs rentables financièrement plutôt qu'un travail artistique de création qui reflétait de moins en moins leurs préoccupations.

De plus, nous avions davantage de moyens financiers pour faire nos spectacles et de plus en plus d'exigences de qualité (des éclairages, des décors, au moins pour pallier la médiocrité des salles de spectacle). Il devenait de plus en plus difficile de tourner nos spectacles dans une *van econoline*. On était plus cher et on ne nous achetait pas, sinon contraints et forcés par le Conseil des Arts de l'Ontario et surtout, on ne se forçait pas pour remplir la salle, sinon en agitant le bâton de la cause.

Si nous avions pu avoir véritablement accès à la communauté, qu'en aurait-il été exactement? Aurait-elle voulu du travail artistique que nous développions? Pouvait-elle accepter autre chose que le reflet de ce qu'elle était avec un certain coefficient de valorisation: un théâtre-miroir qui aurait mis en valeur ses forces sans évoquer ses défauts? En milieu minoritaire, on parle souvent de communauté comme si c'était un tout homogène. Mais la communauté, comme le public, est profondément hétérogène, même si elle peut parfois se rassembler autour de valeurs communes, comme la survivance. En Ontario comme ailleurs, il y a la grande communauté des femmes battues et celle des hommes d'affaires. Il y a la grande communauté du corps enseignant et la petite communauté des homosexuels. Je crois que nous avons eu quand même un grand impact sur les artistes, sur les jeunes, et sur tous les marginaux. Un impact qui ne se mesure pas parce qu'il est d'ordre qualitatif. Je pense aussi que nous avons pu toucher des gens, des individus isolés, et je crois même que l'un ou l'autre des spectacles que nous avons créés a pu changer la vie de plusieurs.

Au fond, cette question de l'accès de la population à l'art dépasse largement le cadre du contexte minoritaire: au Québec — mis à part à Montréal, bien entendu — le public n'a pas accès non plus à l'expression artistique, à la création. Le public dans sa grande majorité ne va au théâtre que l'été, pour s'y divertir, et le théâtre fait alors partie des variétés au même titre que la chanson ou les humoristes. Et encore, peut-être que le public y trouve plus son compte quand il s'agit de chansons ou de monologues... Les

diffuseurs québécois, dans leur grande majorité, n'achètent que du produit de grande diffusion et, quand il s'agit de théâtre, les spectacles qui tournent en région sont, soit des classiques avec vedettes, soit des comédies populaires.

Même en métropole, le public se déplace vraiment en masse, soit pour voir ses vedettes de télévision, soit parce qu'il s'agit d'un spectacle à caractère événementiel — grâce à la performance, d'une façon ou d'une autre. Un des seuls artistes québécois capable de remplir des salles immenses avec de la création est Robert Lepage.

L'art est à la culture ce que la résistance est au pouvoir

Je crois que l'art, par essence, ne peut être qu'une expression individuelle. Dans un contexte minoritaire, c'est peut-être parfois difficile à assumer. Le besoin de rejoindre le plus grand nombre — car ce public est tout de même limité quantitativement — peut donner l'impression qu'il faut s'adresser au plus petit dénominateur commun d'une population.

Je crois que l'art est, par essence, subversif et que sa fonction n'est pas de conforter les majorités, fussent-elles silencieuses.

La position de l'artiste est une position excentrique. L'artiste est ainsi *minorisé* et le devient doublement dans un contexte minoritaire. C'est peut-être cela qui donne le sentiment d'étouffement.

L'illusion que nous pouvions avoir de prendre la parole au nom de tous correspondait probablement à un stade de développement artistique où notre expression ne s'était pas affirmée. La maturité s'est accompagnée d'individualisation. Il n'en demeure pas moins que la dynamique d'un rapport conflictuel avec la communauté — ou une de ses parties — est aussi une dynamique créatrice. Je crois aussi que tant que nous avions l'énergie, le désir de fusion avec la communauté procédait d'une intuition très juste et qui avait à voir non pas avec l'expression artistique, mais avec le développement de public et, plus exactement, le développement d'un public de création, ce que nous avons pas mal réussi à faire à Sudbury.

Car si la création doit suivre sa propre voie, je pense qu'il faut

69

des relais, des points qui permettent une véritable accessibilité du travail artistique, accessibilité de l'âme et du cœur. Le théâtre communique d'individu à individu, même si la masse exalte cette communication.

Questions et commentaires
Table ronde: créer en milieu minoritaire

Jean Fugère: Tout un pan de l'histoire qui vient de passer. C'est
maintenant ouvert. Je suis sûr que tous ces témoignages, ces
réflexions sur la création en milieu minoritaire suscitent des
commentaires, des questions. Moi, je lancerais peut-être la
discussion en disant que de toutes ces présentations ressort une
espèce de constat. Je rejoins ce que Jean Marc Dalpé disait : j'ai
l'impression que je le reçois mal. On a cru en quelque chose, on a
été porté par un rêve dont la création s'alimentait. Puis aujourd'hui,
dans les discours de chacun, je sens la création comme étant
extrêmement minoritaire. Oui, ce sont des individus qui prennent la
parole, mais on n'est plus porté par le collectif. Le collectif n'est plus
là. On est dans la périphérie. On ne croit plus en ci, on ne croit plus
en ça, mais on y va parce qu'on est seul et c'est la création qui est
minoritaire. *Je* suis un créateur. Enfin, c'est comme cela que je le reçois.

Pierre Pelletier: Ce n'est pas un colloque de la nostalgie. Je n'entends
pas ça, moi! Peu importe les enjeux, la création, c'est un acte de
solitude. C'est solitaire et c'est à travers ça qu'on passe. On aurait pu
prendre des domaines où c'est exaspérant. On a parlé de littérature,
d'écriture, de théâtre, mais, dans le domaine des arts visuels, combien
de fois s'est-on fait dire de faire de la peinture pour que les gens s'y
retrouvent. Des paysages évidemment! Les artistes en arts visuels en
Ontario français, comme en Acadie d'ailleurs, si on ne fait pas des
bateaux, on a des problèmes... Et c'est sérieux! Non mais vraiment!

Et on se fait dire par des chroniqueurs, comme je l'ai déjà
entendu : «Vous savez, si les auteurs écrivaient pour se faire lire, ils
en feraient de l'argent.» Et le journaliste a donné comme exemple
un témoignage d'un curé qui avait écrit ses mémoires et qui était lu
dans sa communauté. Donc, les écrivains étaient mauvais parce
qu'ils écrivaient des *affaires compliquées*. Face à ce discours qu'on a
encore, on dit que ce n'est pas le projet collectif qui va nous sauver

comme créateurs, c'est l'acte de création de l'ego d'un individu comme Léveillé qui se fout de Freud, puis de Marx et qui dit : « J'ai quelque chose à dire, moi itou ! » Je pense que si les collectivités prennent ça un à un, ce *j'ai quelque chose à dire*, ça va faire du monde fort.

David Lonergan : J'ai bien aimé la distinction de Monsieur Lafontant entre l'art du minoritaire et l'art d'avant-garde. Je pense qu'on est en train de cheminer. Je suis d'accord aussi avec Pierre Pelletier : la nostalgie passéiste, c'est gentil, mais... Moi, j'ai tout fait : le marxisme, la commune, le théâtre d'avant-garde. En Gaspésie profonde, sur une commune, traire des vaches ou faire un show marxiste au choix... C'était plaisant à vivre. C'était une époque qui correspondait à un besoin, le besoin de ma génération, et maintenant ce besoin-là est dépassé. Il y a autre chose. Ce qui est intéressant dans ce qui est en train d'arriver, c'est cette notion de vouloir vraiment développer des avant-gardes, c'est-à-dire une avant-garde au sein de milieux qui traditionnellement ont tendance à rejeter toute forme d'expression avant-gardiste, parce que jugée non conforme aux besoins spécifiques du milieu qui sont des besoins de type identitaire au premier degré. Le rappel, ce sont des valeurs de survivance, de religion et de langue. Ce sont des choses qu'il faut maintenant considérer comme étant défuntes. Il faut donc réussir — et là je rejoins peut-être ce que Deleuze a déjà dit quand il parle de déterritorialisation —, il faut réussir à s'ouvrir, c'est-à-dire à accepter le fait qu'en naissant, on est minoritaire. Il faut se trouver notre minoritaire. Si on réussit à faire le lien avec la lignée dans laquelle on s'inscrit, ça devient moins débile.

En Acadie, en arts visuels, la difficulté, c'est de réussir à inventer. L'avant-garde, c'est dangereux si on est la deuxième ou troisième avant-garde. Si je m'inscris, par exemple, dans la nouvelle sculpture anglaise, je commence à être dans l'arrière-garde de l'avant-garde. Le principe est là. Il faut donc réussir — et en ce moment, on n'y est pas tout à fait — à inventer notre avant-garde. Je peux m'inspirer de la nouvelle sculpture anglaise si je m'appelle André Lapointe et que je vis à Moncton. Je devrais pouvoir dire : « Il y a la nouvelle sculpture monctonienne

acadienne» et faire école. J'ai un bassin d'artistes qui ont trouvé en eux suffisamment d'énergie, de force et de caractéristiques pour imposer leur vision du monde et la faire partager par d'autres, créant ainsi un mouvement. C'est vers ça qu'en ce moment les productions tendent à aller. À moins qu'on soit dans une phase transitoire, dans un processus créatif. L'idée de rassembler, par exemple, les francophonies canadiennes, d'abandonner le discours hors Québec, ajoute à la nécessité et à l'émergence d'un discours spécifique au milieu. C'est aux jeunes de le faire. Moi, j'ai à faire l'œuvre dans laquelle je m'inscris et qui continue le processus dans lequel j'ai été élevé. Je n'irai pas rejeter les valeurs dans lesquelles je suis, sous prétexte que je prends de l'âge. Je vais continuer à affirmer ce que je suis et à écrire mes pièces de théâtre à ma façon. C'est comme cela que je sers ma communauté.

Roger Léveillé: La longue litanie que j'ai faite à la fin, ce n'était pas négatif. Lorsqu'on parle de créer en milieu minoritaire, il y a deux choses : l'acte de création, puis, dans un autre sens, on est en train de parler de la communauté. Il y a deux poids et on regarde la question sous deux angles différents. Moi, je suis écrivain, j'écris. J'ai peut-être des antécédents communautaires, j'ai une éducation, je suis né à une certaine période. Tout cela m'influence, évidemment, mais je suis écrivain. Aujourd'hui, il y a des infrastructures mais, quand j'écrivais mes deux premiers romans au Manitoba, il n'y avait aucune infrastructure et j'ai publié avec les moyens du bord et ensuite, j'ai publié à Montréal. J'ai publié, non pas parce qu'il y avait une communauté ou des institutions, mais parce que moi, je voulais écrire, moi je voulais peindre. Finalement, grâce à la présence, un jour, dans les années soixante-dix, de toutes ces maisons d'édition, on peut parler aujourd'hui d'une littérature contemporaine francophone au Canada parce que ces institutions-là ont été mises sur pied. Mais même si elles n'avaient pas été là, moi, j'aurais existé comme écrivain, d'autres auraient existé comme écrivains. L'institution vient aider, par après.

Daniel Thériault: La discussion qui représente le côté conflictuel entre l'art et la communauté est intéressante. D'ailleurs, je vais peut-être changer le titre de ma propre communication pour celui-ci : *Pour un*

rapport harmonieux entre les artistes et la communauté. Après avoir entendu Brigitte Haentjens, je pourrais l'appeler : *Pour un rapport conflictuel harmonieux entre les artistes et la communauté* parce qu'en fait, il y a, effectivement, conflit. Et les deux se nourrissent de ce conflit. Il y a des moments où l'art est le porte-voix de la communauté, mais il y en a d'autres où l'acte est plus individuel. Je pense que les intervenants culturels doivent en être conscients. Par contre, on peut faire appel à la solidarité des artistes pour la communauté, ce qui n'empêche pas l'individualité de leurs créations, leur solidarité en tant qu'individus et en tant que citoyens.

Jean Fugère : Je me pose une question à ce sujet. Peut-être est-ce l'œil étranger en moi, mais je me dis que le fossé que soulevait Brigitte Haentjens entre la création et la communauté, ce n'est pas seulement entre les créateurs et les élites. Ce fossé-là, on dirait qu'il est très présent en ce moment. J'ai l'impression qu'il y a des poignées de créateurs qui créent un peu envers et contre tous et qui trouvent leur force dans une résistance, dans leur propre dynamique de création. Mais, à la limite, y a-t-il une différence entre créer au Manitoba, créer en Ontario ou créer à Moncton ?

Brigitte Haentjens : Non. Ici, dans un contexte minoritaire, on parle toujours de la communauté, mais en fait, on devrait parler du public. Le public s'intéresse à l'art théâtral de création. Donc, en fait, ce que nous, nous appelons la communauté — et qu'on nomme comme exceptionnelle — n'est-ce pas finalement une espèce d'acculturation générale qui fait qu'il n'y a personne pour aller voir du théâtre nulle part au monde, de moins en moins, en tout cas dans le cas du théâtre. Dans le fond, les gens, à part les stand up comiques et les chanteurs de variétés, ne s'intéressent pas à ça. Même au Québec, mis à part Montréal — et même aussi à Montréal — il n'y a personne. Il n'y a personne pour aller voir la création.

Pierre Pelletier : Je suis content qu'on déborde et qu'on quitte une espèce de discours esthétique pour qu'on se concentre sur la création, sur c'est quoi la création. Il y a eu notre sociologue, qui a évoqué des questions sociologiques de fond très paradoxales, et qui

vont faire rebondir des discours ou des débats parce que, c'est triste à dire, mais c'est ça. Si tu es dans une société minoritaire, tu peux difficilement écrire des livres qu'on publie aux Éditions de Minuit. Les gens n'en veulent pas. Des technocrates nous disent qu'il y a trop d'éditeurs, qu'il faudrait en avoir moins. Il y a moins de ressources et il faudrait publier des genres plus populaires. Voilà le genre de contradiction. Les publics, les moyens de diffusion, les ressources sont limités. Est-ce qu'on peut se permettre une société où il y a un Gallimard, où il y a les Éditions de Minuit? Bien des technocrates, actuellement, à cause du manque d'argent, ont tendance à nous ratatiner, à dire qu'il faut faire des choses plus populaires, folkloriques ou anecdotiques. On nous accuse d'être trop ésotériques, trop hermétiques. Donc, on nous défend d'être en santé.

Herménégilde Chiasson: Je suis peut-être en désaccord avec Pierre Pelletier. Effectivement, il y a un peu de nostalgie dans nos propos. C'est peut-être que, ne serait-ce que dans la salle, je vois très peu de gens entre vingt et trente ans. En Acadie, lorsque je parle avec les jeunes, j'ai l'impression que leur identité est folklorique et que leur avenir est américain. Il y a une espèce d'alarme. Je ne sais pas exactement où ils sont. Lorsque je les lis, lorsqu'ils écrivent, il y a comme une espèce de fossé entre, justement, cette vision très communautaire extrêmement généreuse que nous, on avait, et cette vision très individualiste, une espèce de promotion du succès dans laquelle, eux, voudraient s'insérer.

Pierre Pelletier: Il y a de la nostalgie, bien sûr, mais ce n'est pas grave. Mais il y a aussi autre chose: c'est ce que je voulais dire. Prise de parole a publié Sylvie Filion dernièrement. La relève est là. Comme disait Vigneault: «Il n'y a personne qui est tombé, a-t-on besoin de se relever?» Il y a de jeunes auteurs que j'ai entendus sur scène, à Moncton, qui pètent le feu, et qui sont individualistes dans le sens très égoïste du mot. Ils veulent le succès, ils veulent le monde, ils veulent la terre. Puis, ils publient des romans et s'en vont à Montréal. Il n'y a rien dans leur milieu. Je disais à Sylvie Filion que j'étais content de la voir aller: elle veut faire des scripts pour Hollywood... Je lui ai dit: «Vas-y! Prends tout ce que tu peux. Tu n'as pas de temps à perdre

dans nos réunions de réseaux associatifs et communautaires. Nous, on a enfoui un temps fou là dedans». On est des collectivistes, on partage la misère entre nous, mais eux, ils veulent autre chose et c'est fantastique. C'est ça qui va nous sauver! C'est ça qui nous sauve, c'est ça qui fait que je suis optimiste.

Herménégilde Chiasson: Lorsque j'organise une lecture de poésie, par exemple, et que la moitié des auteurs lisent en anglais, je me dis qu'on a changé: on n'est plus des chiens, on devient des chats! Peut-être que ce sont encore des propos rétrogrades, mais il me semble qu'il y a quelque part une espèce d'identité qui doit se maintenir à travers les générations. Autrement, je me demande pourquoi on a fait tout ce travail-là. Par rapport à toutes les associations, je pense qu'on l'a voulu: ce n'est pas une question de martyrologe. Quelque part, ça nourrit une œuvre aussi. Si je l'ai fait, c'était de bon cœur.

Brigitte Haentjens: Moi, dans mon cas, il n'y a pas de nostalgie. Il y a juste la reconnaissance du passé. Il a été et il a donné ce qu'il avait à donner. Je ne serais pas ce que je suis sans ce passé-là. Ça ne peut pas durer... La preuve, c'est que je suis partie. Donc, ça ne peut pas durer!

Herménégilde Chiasson: Il y a une rupture qui se prépare, une rupture d'un tout autre ordre. Si, à un moment donné, lorsque je vais à un spectacle de musique et que je vois un groupe comme *Zéro degré Celsius* qui est supposé être l'avenir de la musique en Acadie, chanter la moitié de ses tounes en anglais, je me dis que le succès est peut-être plus accessible en anglais.

Roger Léveillé: Moi, je voudrais prendre une autre note. C'est peut-être seulement ma perception, mais au Manitoba, on a le sentiment qu'il y a une conjoncture favorable à cette francophonie canadienne, ce pays sans pays dont parlait Dalpé. Et je pense qu'au Manitoba, tout au moins, il y a un sentiment, au contraire, de valorisation de la communauté par le biais de la production culturelle. Même si tout le public ne se reconnaît pas dans toutes les productions, même s'il peut y avoir un fossé entre les créateurs et le grand public! Mais ce

fossé-là n'est pas plus large ici qu'entre les créateurs en France et le public français ou qu'entre les créateurs au Mexique et le public mexicain. Je sens qu'il y a un mouvement très positif, du moins au Manitoba.

Charles Chenard: Technocrate, dramaturge, je suis aussi différentes personnes. Ce que je trouve intéressant, c'est qu'on essaie d'identifier la création en milieu minoritaire. C'est dangereux d'identifier une création, parce qu'on est plus que *notre* création. Dalpé est plus que ses œuvres. On essaie, comme société, d'identifier ou de mettre dans une case la création. C'est dangereux de se limiter, de limiter nos artistes ou de limiter notre société qui est très vivante — même si Zéro degré Celsius chante en anglais, ce groupe est beaucoup plus que francophone, il est aussi anglophone. Je parle non seulement le français, je parle aussi l'anglais. Puis, je suis Acadien...

Pierre Pelletier: J'ai bien de la misère avec ça... il me semble que justement on est plus à travers sa création. C'est la création qui fait qu'on est plus. La création nous échappe, c'est le propre de la création d'être son modèle de dépassement. Je ne vois pas là de limitation. Au contraire, c'est l'ouverture vers l'infini. Je ne vois pas Réjean Ducharme écrire en anglais. J'aurais bien de la difficulté à accepter que nos auteurs, pour être plus populaires, plus accessibles, se mettent tous à faire comme Céline Dion au Québec. Je regrette, mais notre culture passe par la langue française. Puis ça structure le monde... Je trouve ça épouvantable quand 50 % d'un show est en anglais.

Charles Chenard: Si je comprends bien, la culture francophone est uniquement véhiculée à travers l'identité. La culture francophone ne peut pas être véhiculée d'une façon musicale, visuelle et artistique ou en parlant chiac, ou en parlant en anglais. Mon identité est francophone, mais mon message peut être en anglais, en espagnol, en grec. Je suis un francophone qui crée sans être limité dans la langue — la langue française qui est belle et importante pour moi —, mais mon message, je peux le faire passer si je traduis mes textes en anglais. Je suis fier de dire que je suis francophone et que je peux

traduire Michel Tremblay, dont les pièces ont été traduites dans plusieurs langues, et qui est quand même un auteur francophone.

Pierre Pelletier: Oui, mais je pense que tu mêles deux choses. Cela me met en colère et je vais vous dire pourquoi. J'entends souvent certains artistes en arts visuels dire que la langue française, ça ne compte pas en peinture. La musique non plus n'en a pas besoin. Mais la langue structure fondamentalement notre rapport au monde, c'est ce qu'on appelle la culture, notre façon d'être au monde qui est unique. Dostoïevski n'a pas écrit en français, il a écrit en russe, et c'est parce qu'il a écrit dans son russe qu'il a été le Dostoïevski qu'on connaît. Quand on le traduit, c'est autre chose! Tremblay écrit dans sa langue, il n'écrit pas en anglais tout d'abord. S'il écrivait en anglais, il ferait œuvre d'un auteur anglais. Je ne suis pas contre la traduction. Et je vais dire une énormité mais Tremblay, ce ne serait pas Tremblay s'il avait écrit dans une autre langue!

Charles Chenard: Je veux pousser ces idées-là, je veux choquer... Je suis acadien d'origine et je suis en Alberta depuis dix ans. On a beaucoup poussé les gens en arts visuels à reconnaître l'importance d'être représentés en français. Mais ils ne sont pas à l'aise dans cette langue. Ils ont besoin d'accepter là où ils sont rendus au niveau francophone — le chiac — pour se reconnaître comme francophones. C'est important d'identifier comme francophone le groupe Zéro degré Celsius. C'est important de le reconnaître dans notre communauté, même s'il chante aussi en anglais. Éventuellement, peut-être découvrira-t-il que son identité est francophone! Mais si les technocrates le rejettent, on crée la zizanie. Il ne faut pas être puristes mais savoir accepter les gens là où ils sont rendus. Il ne faut pas faire comme ces professeurs du Québec qui ont été en Louisiane qui ont favorisé l'assimilation en imposant une façon de parler québécoise en rejetant celle de la Louisiane. Prendre les gens où ils sont et les encourager à aller plus loin et, éventuellement, à découvrir la beauté de la langue française.

Jean Lafontant: C'est en dehors de mon domaine, mais je souligne tout simplement qu'actuellement, on fait une recherche à Saint-Boniface au

sujet des jeunes. Ils s'identifient profondément comme bilingues. C'est indéracinable. Est-ce que c'est stable ou est-ce un moment de l'assimilation? C'est extrêmement difficile à dire. La langue, à la limite, est une fiction, c'est-à-dire qu'elle évolue. J'ai l'impression que pour nous qui regardons l'assimilation de l'extérieur, nous voyons cela comme dramatique. Je m'évertue à dire à mes étudiants : «Regardez les chiffres; la population baisse.» Mais, c'est moi qui pleure; non eux. Ils se voient comme utilisant les deux langues au moment où cela leur plaît pour désigner des réalités. Est-ce que c'est une diglossie ou une identité? Je ne pourrais pas le dire; c'est un phénomène réel que l'on ne peut constater que lorsqu'on fait des enquêtes.

Pierre Pelletier: Un penseur québécois, Jean Bouthillette, a écrit des choses merveilleuses à ce sujet dans *Le Canadien français et son double*. Je pense qu'effectivement, c'est une transition vers une disparition complète du français. Quand on est rendu à se dire bilingue à la source, on a un maudit problème d'identité. Tu es rendu de l'autre bord et tu ne le sais même pas!

David Lonergan: Tout à l'heure, on soulevait le problème de la réappropriation d'une langue. C'est une autre question : on peut être en situation de perte et vouloir retrouver l'idiome perdu. En Acadie, par exemple, certains artistes en arts visuels sont incapables de monter un dossier en français. Ils parlent français, mais leur écriture et leur niveau de lecture sont plus fragiles en français qu'en anglais. Il faut récupérer la langue. C'est un problème spécifique. Je peux vouloir me réapproprier ma langue ou l'envoyer paître sans finir en enfer pour autant!

Il y a aussi des erreurs à ne pas commettre. Un des problèmes, ce n'est pas que Zéro degré Celsius chante en anglais et en français, c'est qu'il le fait sur le même disque car il n'a pas les moyens d'en faire deux. Il essaie d'aller chercher les deux marchés avec un même produit et échoue dans les deux cas.

Il y a une différence avec la traduction. Le Théâtre de quartier, un théâtre important de Montréal qui produit pour les jeunes, présente ses productions en français mais aussi en version anglaise, systématiquement, pour le marché anglophone. Grâce à ça, il fait

beaucoup de sous. Les créateurs font les textes en français et après, ils traduisent parce qu'ils vont chercher un autre marché. Why not? Pourquoi se priver d'un marché, d'une richesse? Ce n'est pas la seule troupe qui fait cela au Québec mais ce qui est curieux, c'est que si une troupe acadienne le faisait, elle se ferait tirer dans le dos pour avoir trahi sa race.

Cela m'amène au problème de communauté, de salle et de public évoqué par Brigitte Haentjens. Dans une pièce comme *La Parole et la Loi* que j'ai eu le privilège de voir, la mission de cette époque-là, c'était de rejoindre la population et de faire œuvre sociale. Le mandat théâtral était au service du peuple. On était dans un langage du type marxisant. Quand le langage devient plus esthétique, on change en même temps la clientèle. Le vaudeville se sépare de la réalité théâtrale et, en se spécialisant, on fragmente la clientèle. On assiste à un tout petit problème. Dans un petit milieu, il n'y a pas beaucoup de monde qui fait ce que vous faites et qui peut le faire aisément. À Montréal, il y a dix troupes qui vivent uniquement avec des membres de l'Union des artistes: on ne joue que pour ses pairs. C'est génial! Mais si, à Moncton, je veux jouer pour mes pairs, Herménégilde Chiasson et moi, on va se regarder rapidement dans le miroir avec Alain Doom, Marcia Babineau, puis une couple d'autres. Donc, il y a une esthétique qui doit aussi correspondre à la capacité d'absorption de mon milieu.

Paradoxalement, les deux derniers shows d'Herménégilde Chiasson ont été les deux plus gros succès de l'Escaouette. L'un, un show heavy métal était un texte politicolyrique dont la trame dramatique était dans la parole et la mise en scène basée sur des notions de rituel. Un spectacle pas facile à vendre mais qui a joué à guichet fermé et qui a aussi été présenté au Monument national de Memramcook où, théoriquement, la clientèle n'est pas du tout branchée sur l'esthétisme d'avant-garde. Et le show a marché. Il y a eu une rare conformité entre un esthétisme et une clientèle.

À l'opposé, l'Escaouette a présenté une comédie d'Herménégilde Chiasson, *Laurie ou La vie de galerie,* un spectacle à vous priver de subventions du Conseil des Arts pour le reste de vos jours, mais qui, en même temps, correspondait au milieu et qui a eu un impact fort intéressant sur la fidélisation de la clientèle et sur

l'apport d'une nouvelle clientèle. Ce que le Conseil des Arts du Canada ne comprend absolument pas car il est complètement axé sur Montréal downtown ou Toronto downtown... Mais quand il arrive dans des régions plus périphériques où existent des problèmes de rapport à la clientèle, où on essaie, en même temps, de faire de l'éducation populaire et de servir sa propre création, c'est très différent. Robert Lepage, c'est cuit! Mais qu'il vienne à Moncton, il ne fera pas de grosses salles...

André Perrier: Ce qui me fait le plus peur comme créateur, ce n'est pas l'esthétique car je pense que le public est capable d'en prendre... Mais c'est quand on muselle le propos. Si les gens ne veulent pas entendre ce qu'on a à dire, on peut sentir l'isolement.

Robert Marinier: Ce n'est pas seulement une question de ce que tu vas dire, mais aussi une question de comment tu vas le communiquer à ton auditoire. On peut bien vouloir se montrer le nombril, mais si les gens n'ont pas envie de le voir! Comment va-t-on le leur présenter? Des fois, il faut mettre de petites fleurs autour!

Pierre Pelletier: C'est vrai ce qu'il dit! Je ne vais pas souvent au théâtre mais il a fait un show lui, *Narcisse*. Et son show, c'est justement ça: il a mis du fleuri autour du nombril. Je lui ai dit qu'il faisait du théâtre en français mais que c'était américain dans le sens entertainment. Il se préoccupe de comment le communiquer. Moi, au théâtre, j'avais été élevé avec Beckett, Ionesco. Des gros plans sur le nez pendant deux heures... Maintenant, le nombril est fleuri, et c'est plus le fun!

Brigitte Haentjens: C'est un peu démagogique je trouve!

Lélia Young: Je suis poète et nouvelliste, vice-présidente de la Société des écrivains de Toronto. Je crois que le moteur de la création esthétique dépasse les limites de la langue parce que tout acte de création est subversif, comme l'a dit Brigitte Haentjens. Donc, c'est un écart par rapport à la norme, et il répond surtout à des nécessités de survie individuelle et collective. Bien sûr, si on nous soustrait notre langue, on nous enlève notre outil. La langue est cet outil qui

nous permet de survivre. C'est à ce niveau que le problème d'identité se pose. En ce qui me concerne, je n'écris pas pour le marketing, pour vendre. J'écris pour exprimer, pour communiquer quelque chose et tout l'aspect marketing me dérange énormément parce que c'est l'outil et l'objet du pouvoir. Et nous savons à quel point le pouvoir peut détériorer l'individu et la collectivité. Nous le vivons actuellement avec Harris et compagnie. J'ai réfléchi à plusieurs choses qui ont été dites comme «L'art est à la culture ce que la résistance est au pouvoir». L'art est une forme de résistance et je crois qu'on s'entend bien là-dessus. Alain Doom a dit : «Vivre l'exil comme un moteur de création.» Ça, c'est effectivement une intégrité intellectuelle, quitte à assumer. Effectivement, toute forme d'affirmation est une sorte d'exil. Moi, j'ai peur quand j'exprime quelque chose qui diffère du statu quo, de ce que la majorité veut défendre. Donc, effectivement, il me semble que l'art, l'écriture est un exil. Et cet exil n'est pas nécessairement lié à une minorité. Il est individuel. Sans nier le fait qu'il peut être subi comme nous le subissons aussi collectivement, mais toujours rattaché à des sources historiques qui font que si nous réclamons quelque chose, il y a eu abus de pouvoir. Tout est si interrelié... C'est pour ça que cette table ronde est magnifique...

Jean Fugère: Bien voilà ! Je crois qu'il y a eu, l'air de rien, beaucoup de pistes comme le soulignait Lélia Young. Je pense que la langue, la jeunesse, la solitude du créateur, le rapport avec le public, la diffusion, le marché, tout ça a été abordé.

Communications: l'apport de l'art dans une société minoritaire

Herménégilde Chiasson
cinéaste, artiste visuel et poète, Moncton

Jean-Charles Cachon
professeur, École de commerce et d'administration, Université Laurentienne

James de Finney
professeur, Département d'études françaises, Université de Moncton

Lise Gaboury-Diallo
professeure, Département de français, Collège universitaire de Saint-Boniface

Animateur : ## Marc Charron
chargé de cours en sociologie, Université Laurentienne

Toutes les photos...

Herménégilde Chiasson

Toutes les photos finissent par se ressembler. C'est le titre d'un film, d'un premier film dont le propos se centrait sur l'histoire, l'identité et, je suppose, le lien controversé que produisent nos vies privées, nos élans du cœur, nos bonheurs passagers, nos rêves, nos illusions, nos erreurs et nos déceptions personnelles dans le discours qui nous contient tous et que certains appellent la création artistique quand nous la percevons en termes de consommation immédiate, d'art quand nous y pensons en termes de postérité et de culture quand nous la reconnaissons en termes d'identité.

L'histoire du film peut se résumer dans la relation problématique entre un père et sa fille qui lui demande, un peu comme le Petit Prince le demande à l'aviateur, non pas de lui dessiner un mouton mais de lui raconter une histoire, son histoire personnelle. Le problème, c'est que le père n'a pas d'histoire ou, du moins, il s'imagine qu'il n'en a pas et il finit par en bricoler une où l'intime et le politique se mélangent à un point tel qu'il devient difficile de démêler l'avant-plan et la toile de fond. Il raconte l'Histoire majuscule, celle des événements, des idées et des témoignages.

Le film est sorti après plusieurs controverses dont celle produite au comité du programme présidé par Daniel Pinard qui dirigeait alors les destinées du programme français de l'ONF; parce que j'y parlais d'auteurs qui avaient pour nom Raymond LeBlanc, Gérald LeBlanc ou Léonard Forest, il m'avait dit que ça n'avait qu'un intérêt minime. Par contre si j'avais dit : «J'étais à un party et j'y ai rencontré Gaston Miron ou Pauline Julien», là on se serait retrouvé et l'on aurait pu développer une affinité avec le sujet. Le film fut coulé à cette session-là; mais Éric Michel, le producteur, y croyait et il s'arrangea pour le faire passer dans une autre session, loin de

Pinard et de ses *pinardises*. Évidemment, il y a des rapetisseurs de tête partout et ce n'est pas sur eux qu'il faut se baser pour établir une norme mais, quand le mépris se fait aussi flagrant, on a tendance à croire qu'il doit bien exister quelque part un esprit malin qui l'alimente. Cet esprit, il se trouve à l'extérieur d'où il se manifeste, parfois avec une grande violence, mais il se trouve aussi en nous puisque, provenant de milieux très durs et critiques en ce qui a trait à la fonction et à l'utilité de l'artiste, nous avons souvent tendance à devenir nos propres bourreaux. Cet esprit-là, il provient du rôle même de l'artiste tel que nous le concevons, de sa mission critique, de son exigence de vérité et de son implication comme porte-parole, comme chroniqueur des rêves et des souvenirs d'une collectivité.

J'avais un ami qui, autrefois, se demandait toujours si l'on devait laisser les choses comme elles sont puisque les gens sont heureux de cette manière. De quel droit irions-nous les distraire en les plongeant dans des dilemmes qui ne serviront qu'à leur compliquer la vie? Aragon écrit, en parlant des poètes: «Je ne sais ce qui me possède et me pousse à dire à voix haute ni pour la pitié ni pour l'aide, ni comme on avouerait ses fautes ce qui m'habite et qui m'obsède.» Il y a donc cette obsession de base de dire, de reformuler, de réorienter, de réorganiser le sens, de donner une voix à une conscience constituant le propre de l'activité créatrice. Même en faisant tout ce qu'il est humainement possible de faire pour éliminer les indices d'une contingence, d'une provenance ou d'une époque, il arrive quand même que l'on détecte des indices; même en réduisant l'art à sa plus simple expression, en le ramenant au corps, à de simples effets de langage, il restera toujours une identité décelable. Bien sûr, on ne dira pas à première vue qu'il s'agit d'une œuvre franco-ontarienne ou acadienne, mais dans un étrange code perceptible à ceux qui obéissent aux mêmes croyances, l'on finira par se repositionner et trouver là un sens d'appartenance et d'identité. L'art le plus neutre finit toujours par encoder une dimension politique. Il manifeste toujours une part d'idées qui trouvent leur origine dans un vécu et dans une utilité.

Une société qui se survit contribue à l'avancement de sa propre

idéologie, elle se remet en cause, elle se consulte, elle se critique, elle se regroupe et, en bout de ligne, elle s'admire. Il serait tentant de savoir ce que nous mettons de l'avant, ce que nous proposons dans l'évolution de notre pensée. Voyons-nous l'œuvre d'art comme un simple divertissement, quelque chose qui matche avec le sofa ou une bonne histoire en guise de somnifère ou la voyons-nous plutôt comme un moment intense de notre conscience, une présence qui témoigne de notre passage ou un espace libre où les rêves les plus fous peuvent courir vers leur avenir? Quelle est notre exigence en tant que public? Quelle est notre rigueur en tant qu'artiste?

Entre l'amnésie et l'ignorance

J'ai toujours détesté l'expression *minoritaire* puisqu'il faut alors se situer dans un rapport de forces ce qui fait qu'éventuellement, on en viendra à démissionner parce qu'on est trop petit; parce que ce terme fonde les rapports humains sur des rapports de forces et parce que, de toutes manières, on est toujours le minoritaire de quelqu'un. C'est un peu comme le concept de la *hors québécitude*, à défaut d'autres vocables, on finit par se rallier à celui-là. Quand allons-nous nous trouver un nom? À défaut de consensus, allons vers l'arbitraire. Appelons-nous les Pas-Bons, les Nuls ou les Sans-Desseins si on veut se flageller publiquement ou les Super-sans-plomb, les Brasse-Camarades ou les Méchants Maquereaux, mais cessons ces jeux de camouflage, utiles dans les rapports de fonctionnaires sans doute, mais de peu d'envergure quand il s'agit de se donner des assises un peu plus fermes en termes d'identité et de motivation.

L'art en milieu minoritaire, puisque c'est le thème qui nous intéresse ici, se manifeste surtout sous la forme de chronique, d'illustration ou d'archives. Il faut documenter le vécu de la collectivité, s'assurer qu'elle survivra dans les artefacts. Il y a quelque chose d'égyptien dans cette démarche. Quelque chose de naïf aussi, un art qui se manifeste dans le témoignage. Un acte de foi, une sincérité à toute épreuve, un désir de voir l'âme à nu. On veut voir et entendre la vérité. On veut voir les poils qui poussent sur le visage dans la peinture. Le réalisme donc et, si possible,

l'hyperréalisme. Or, on sait que le réalisme, et on en revient ici à l'Égypte, c'est le culte de la mort. Cette obsession de la mort, telle qu'on la retrouve dans les statistiques de l'assimilation et dont Radio-Canada nous fait grand étalage à chaque recensement, cette obsession qui se poursuit dans l'adjectif destiné à nous contenir, à nous réduire et, éventuellement, à recueillir nos cendres. On veut du théâtre franco-ontarien, de la poésie acadienne ou de la musique franco-manitobaine. En deuxième lieu, on veut que cette forme d'art nous identifie, donc nous illustre, nous *archivise*. Or, la seule stratégie que nous ayons développée jusqu'à maintenant consiste souvent à renforcer les mythes et les clichés qui nous ont identifiés depuis toujours. En d'autres mots, le folklore. Nous sommes donc devenus des Acadiens avant d'être des artistes. L'adjectif a supplanté le nom.

Notre exigence en est une d'allégeance à un public qui ne peut plus s'investir dans nos productions. Il est devenu schizoïde et nous n'arrivons plus à le rallier. Soit qu'on lui propose une version édulcorée, folklorisée dans laquelle il ne peut plus s'investir au niveau du temps, soit qu'on lui parle de modernité, de postmodernité ou de *trans-avant-garde* et alors il ne se situe plus par rapport à l'espace. Entre Moncton et New York, Paris ou Tokyo, il y a un monde. Le public assume donc une position controversée entre l'amnésie et l'ignorance. Comment arriver à rallier ces deux perspectives? Il faut dire que nous ne sommes pas les seuls à faire les frais d'une telle confusion même si elle nous apparaît comme plus évidente. La situation de l'art au Canada et dans l'Occident en général semble en proie à ce pendule infernal. La réponse me semble provenir d'une fusion entre ces deux éléments mais encore faut-il croire que nous, en tant qu'artistes, nous puissions contribuer activement à la formation d'un nouveau discours, d'un nouveau contrat. En d'autres mots, avoir quelque chose à dire en pouvant l'articuler avec la maîtrise nécessaire à l'intérieur même de l'œuvre, c'est-à-dire ne plus se servir du discours comme béquille destinée à justifier une déception mais plutôt comme espace où l'on échange des idées et des concepts. Les artistes doivent à nouveau réinvestir leur langage sinon l'art deviendra inutile et inconséquent. Il sera à la

merci des fumistes et des financiers. Comment allons-nous nous positionner dans cette stratégie dont nous éprouvons peut-être plus que quiconque les aléas et les déboires?

Entre folklore et modernité, il y a une ligne de passage qui tient lieu d'une richesse inouïe. Le folklore, dans son étymologie, constitue le chant du peuple : ce sont les contes, les chansons et les légendes polies par des générations de voix et de conteurs. Il est la manifestation archéologique des grands thèmes dont on retrouve les échos dans la mythologie. La modernité, par contre, est une manifestation toute récente née d'un matérialisme exacerbé qui prévoyait une autosuffisance de l'art. La peinture représente la peinture, la musique les sons, le théâtre la représentation, etc. En d'autres mots, le langage, un peu à l'image du marteau sans maître, s'est dit qu'il pouvait dominer et se suffire à lui-même. La modernité s'est ensuite attaquée à tout ce qui pouvait faire sens, pour ne pas privilégier un sens mais plusieurs et, comme plusieurs personnes parlant en même temps, il en est résulté un brouillage d'où le public est ressorti confus. Il faut dire aussi que cette modernité est toute récente et qu'elle a l'avantage, pour nous, en milieu minoritaire, d'être identifiable et repérable d'une évolution globale qui passe par l'expression et l'affirmation culturelle. Le problème, c'est que nous ne sommes pas suffisamment à l'avant-garde pour faire l'effet d'un intérêt particulier, et nous ne sommes pas suffisamment intégrés au circuit pour proposer des solutions qui s'inscriraient de plain-pied dans la modernité. Le Québec vit quelque peu les mêmes dilemmes puisque la porte des chapelles est bien gardée et qu'elle ne s'ouvre qu'aux mots de passe des élus. Encore faut-il les connaître et arriver à l'heure.

Dans l'état actuel des choses, lorsque nous sortons, il est recommandé d'emmener du folklore. Les missions acadiennes en France, au cours de ces dernières années, ont fait l'objet d'un intérêt marqué pour la musique folklorique. Les artistes, en Acadie, sont vus comme des ambassadeurs et ils ont un rôle important à jouer sur la scène internationale pour nous faire connaître par l'entremise de notre culture. Le folklore est un élément passe-partout puisqu'il participe d'un langage facilement accessible, presque enfantin en

fait, et qu'il transcende les barrières linguistiques, surtout s'il s'appuie sur une musique enlevante et joyeuse qui nous donne la réputation d'*être sur le party* jour et nuit. Mais le folklore nous donne aussi la réputation d'être mort car il est la musique du passé — même si des groupes comme 1755 et Garolou l'ont électrifié autrefois — il reste que ce qui se dit, ce qui se chante n'est pas de nature à faire compétition à Dylan ou à Nirvana. Avec le folklore, nous prenons également un relief incroyable dans les époques de retour aux sources, donc d'inquiétude, au Québec. Le problème, c'est que nous sommes partis aux sources à l'année longue, année après année. Ailleurs, Michel Rivard ou Kevin Parent parlent de leurs réalités tandis que nous vivons dans une image virtuelle, niant à la fois notre américanité et notre francophonie.

C'est un tout autre contrat si l'on choisit de s'identifier de manière plus globale et de traiter d'une réalité qui souvent nous dépasse. La modernité peut ici faire l'effet d'un plaquage et les solutions peuvent facilement devenir des adaptations, un peu comme ces artistes qui allaient ou qui vont à New York, une fin de semaine, et qui revenaient ou qui reviennent au plus vite dans leurs ateliers refaire ce qu'ils avaient vu ou ont vu dans les galeries de Soho pour ne citer que le modèle de la peinture. Or, comme il faut six mois aux médias pour rattraper en profondeur un événement, on pouvait ou on peut passer pour un précurseur dans son pays. Ainsi en fut-il de Bob Wilson et de Robert Lepage; mais qui, ici, connaît assez bien Bob Wilson ou Meredith Monk pour parler de la révolution qu'ils ont apportée au théâtre?

Revenons à nos oignons minoritaires. La modernité a l'avantage de nous aligner sur une notion du temps mais elle a le désavantage de nous renvoyer à notre espace et c'est là où les choses se corsent car la modernité se double d'un discours que nous ne pouvons tenir ni sur le territoire ni hors du territoire. Son obscurité nous aliène notre public qui, ne comprenant pas la problématique de l'œuvre, finit par en évacuer la performance. C'est si simple que n'importe qui aurait pu l'exécuter. Une telle situation a tout pour semer la confusion et aliéner la compréhension. Il est donc urgent, en tant qu'artiste, ici ou ailleurs, de repenser notre stratégie.

René Huygue, le célèbre historien d'art, est d'avis que l'œuvre d'art se fonde sur trois mobiles. Le premier, c'est celui du sens, de l'objectivité; il faut avoir quelque chose à dire. Le second serait celui de l'émotion, de la subjectivité; il faut être touché par ce qu'on a à dire. Le troisième serait celui du langage, de la forme; il faut avoir les moyens pour le dire. En quoi cette stratégie nous affecte, en tant que minoritaires, me semble assez évident surtout au niveau d'un modèle d'intervention qu'il nous reste à définir si nous voulons rallier le public et articuler notre art au moyen d'un langage qui le contient. Le sens, en ce qui nous concerne, ce serait un peu comme le folklore, puisque selon les structuralistes et les sémiologues, il constitue le répertoire archéologique de l'humanité.

Cela ne veut pas dire que nous allons nous confiner à reproduire les anciennes légendes puisque la mythologie nous poursuit jusque dans le quotidien. L'émotion, ce serait évidemment le vécu, la conscience profonde d'habiter un lieu et une époque, une résistance de l'ego, un besoin de s'investir corps et âme pour développer une pensée à ce niveau-là. Le cœur des êtres humains est partout pareil et l'intensité que nous générons à ce niveau-là est susceptible de nous emmener sûrement plus loin que tous les discours. Évidemment, il va falloir fabriquer l'œuvre, la faire, lui donner des assises, une consistance, un style et c'est là où le langage devient crucial. Pour que l'être se transforme en avoir, il faut le faire. Être, avoir et faire, trois verbes à *contempler*: anglicisme intentionnel. Encore là, nous avons accès à toute une panoplie de solutions qui nous viennent du vécu ou de la tradition et qui sont autant de jalons dans l'établissement d'une réalité ajustée à la fois au public et à l'artiste pour que l'art soit autre chose qu'un effet, un divertissement inconséquent ou une particularité régionale car nous devons agrandir notre vision et nous percevoir comme majoritaires, comme faisant partie d'une culture où nous sommes 200 millions à grenouiller dans le même code linguistique et plusieurs milliards à regarder les mêmes couleurs. Cela nous remet en face d'une situation beaucoup plus vaste, d'une stratégie où la vie et l'art seraient complices d'une même finalité et, à ce titre, nous sommes tous concernés.

Reste donc, en bout de ligne, la conscience, car toute vie n'aurait en définitive que ce seul but. Augmenter la conscience : sinon, à quoi servirait notre présence ? C'est le but le plus noble de l'art, qu'il se fasse en milieu minoritaire ou ailleurs. Dans un roman que j'ai écrit et qui devrait paraître sous peu, l'un des personnages, Constance Paulin, écrit au réalisateur à qui elle demande un rôle dans son prochain film :

> Je crois qu'il faut avoir des *guts* pour montrer son âme. Je crois que c'est comme ça qu'on ne devient pas seulement une grande actrice mais une vraie grande personne. En prenant des gros risques, des risques de plus en plus grands, des risques où on pourrait se faire mal en tombant mais quand on gagne, mon Dieu qu'on se sent grande, qu'on se sent heureuse, qu'on se sent aimée, qu'on se sent utile. C'est pour ça que je fais ce métier-là mais pour moi ce n'est pas un métier, c'est comme une religion.

Je suis un peu comme Constance, dans le sens où je crois, moi aussi, que l'art est utile quand il s'affirme dans la naïveté, la sincérité et l'intensité d'une conscience unique et irremplaçable. Les artistes sont des techniciens en émotions. C'est ce que m'avait dit l'un de mes élèves il y a une vingtaine d'années et c'est encore ce que je crois. Plus que des techniciens, je dirais que ce sont aussi des athlètes en émotions ; ils font un métier aussi dangereux que ceux qui déminent les terrains ou désamorcent les bombes. Qui a dit que les émotions ne sont pas les plus puissants des détonateurs au sens où ils risquent de pulvériser notre vie et la fragile réalité qui lui sert de refuge ?

L'art, l'argent et l'art de «faire de l'argent»: une comparaison entre des artistes dirigeants et des chefs d'entreprise[1]

Jean-Charles Cachon

Les artistes sont-ils aussi doués que les gens d'affaires dans l'art de «faire de l'argent?» Cette recherche exploratoire voulait proposer un début de réponse à cette question, suite à une enquête par entrevues personnelles réalisée à l'aide d'un questionnaire semi-structuré développé par l'auteur. Le développement du questionnaire, le déroulement des entrevues et l'analyse des résultats ont eu lieu entre 1987 et 1998.

Il n'existe pas, à proprement parler, de corpus de recherche portant sur les activités commerciales des artistes, ou sur le comportement des artistes face aux questions financières et managériales. Le public est familier avec le cliché de l'artiste en tant que marginal insouciant, vivant dans la pauvreté et gaspilleur, lorsque la fortune lui sourit. On lui oppose facilement l'entrepreneur, homme ou femme d'affaires, bon négociateur, avisé et capable de prendre des risques calculés. L'étude empirique présentée ici suggère qu'il y a, en réalité, peu de différences entre les artistes et les chefs d'entreprise lorsqu'on les compare selon un certain nombre de critères entrepreneuriaux.

Définition

Il existe à peu près autant de manières d'envisager l'entrepreneurship qu'il y a d'auteurs dans le domaine[2]. Pour la présente étude, l'entrepreneurship a été défini au sens large, par opposition à certaines définitions traditionnelles[3] limitant celui-ci aux entreprises à but lucratif (voir table 1), c'est-à-dire que l'entrepreneurship est un événement social manifesté par la création d'organisations de toutes tailles, par la création de nouveaux

92

produits, de nouveaux services, de nouveaux programmes, dans le but ou non de réaliser un gain monétaire; l'entrepreneurship est manifesté par des individus comme par des équipes, par des familles, tout au long de la vie d'une personne. L'entrepreneurship a lieu dans un milieu que l'on peut définir; les personnes entrepreneures peuvent exprimer des buts, des motivations, exercer des comportements et révéler une identité sur le plan personnel et social.

TABLE 1

L'entrepreneurship: perspectives traditionnelle et élargie

Perspective traditionnelle	*Perspective élargie*
Caractéristiques communes aux deux perspectives	
Innovation	
Taille des organisations	
Individus, équipes, familles	
Service et clientèle	
Croissance	
Réseautage	
Motivations	
Identité	
Caractéristiques divergentes	
Milieu des affaires seulement	*Milieu des affaires+sans but lucratif*
Création d'une entreprise programmes,	Création d'organisations, services, produits
Événement unique	Événements multiples

Modèle

Les cinq aspects de l'entrepreneurship inclus dans la définition ci-dessus sont présentés (voir table 2) comme modèle d'analyse des composantes du phénomène. Ils se résument de la manière suivante.

Le contexte géographique et ethnique du milieu comprend différentes catégories: milieu rural, urbain, ou autochtone (réserves). Ces trois milieux ne sont pas homogènes: la ruralité est différente selon les régions d'un même pays ou selon les régions du monde, l'urbanité se segmente en quartiers différenciés par le type d'habitat, le revenu et l'ethnicité, alors que, malgré l'uniformisation juridique

du « Indian Act », le milieu des réserves autochtones varie selon leur emplacement et leur population. Le milieu inclut également l'environnement interne de l'entreprise, notamment sa taille et son secteur d'activité. Enfin, l'entrepreneurship se manifeste par des actions individuelles ou par des comportements de groupe (à moitié au moins dans le contexte familial, dans les autres cas sous forme de partenariats).

TABLE 2
Les cinq aspects de l'entrepreneurship

Milieu	But	Comportement	Motivation	Identité (personnalité)	Identité (socialisation)
M. urbain	Profit	Innovation	Indépendance	Âge	Antécédents familiaux
M. rural	Service	Réseau	Attrait-Rejet	Internalité	Dynamique familiale
M. autochtone	Croissance	Création d'une organisation	Facteurs déclencheurs	Prise de risques calculés	Ethnicité et/ou croyances
Entreprise (taille variable)				Besoin d'auto-réalisation	Éducation
Org. sans but lucratif				Sexe	Expérience
Famille					Modèles de rôle
Équipe					Marginalité

Les buts des entrepreneurs expriment le rôle qu'ils entendent jouer dans la société et/ou envers eux, avec leur organisation. La recherche du profit est à la fois une mesure de succès et un but avoué par beaucoup de chefs d'entreprise; cependant, l'on verra que, pour bien des dirigeants d'organisations, c'est la capacité de croissance et le service donné à la clientèle qui sont à la base même du résultat et, donc, des profits.

C'est Schumpeter qui a mis en lumière l'entrepreneur comme agent économique innovateur, plaçant ainsi l'innovation comme élément clé du comportement entrepreneurial. Drucker observait

que l'innovation est à la fois au cœur de l'organisation et dans son environnement (voir table 3). Filion a également établi que l'entrepreneur est quelqu'un qui sait développer un réseau de relations qui lui donnent accès à cette autre clé du succès en affaires qu'est l'information. Par exemple, la tontine africaine est une source de financement basée sur les réseaux familiaux et les réseaux d'entrepreneurs. De plus, pour reprendre la définition la plus traditionnelle de l'entrepreneur, la personne entrepreneuriale crée des organisations[4]. Nous identifions donc trois composantes essentielles du comportement entrepreneurial : l'innovation, le réseautage et la création d'organisations.

TABLE 3
Sources d'innovation selon Peter Drucker[15]

Sources internes

L'*inattendu* — les succès et les échecs inattendus, les événements externes inattendus;

L'*incongruence* — entre la réalité et « ce qui devrait être »;

L'*innovation basée sur les processus et méthodes de travail*;

Les *changements dans la structure de l'industrie ou des marchés* qui prennent tout le monde par surprise.

Sources externes

La *démographie* — les changements de population (structure, nombre, etc.)

Les *variations des perceptions et des états d'esprit*;

Les *nouvelles connaissances*, qu'elles soient scientifiques ou non

Le quatrième aspect de l'entrepreneurship regroupe les motivations des entrepreneurs à s'être lancés en affaires. Carter et Cannon reprennent le thème du continuum dit *pull-push* ou *attrait-rejet* : la dimension *attrait (pull)* s'applique aux situations où une personne démarre une organisation (ou la rachète, ou en prend possession) avec le désir et la volonté délibérés de le faire; à l'inverse, le pôle rejet *(push)* représente des cas où l'entrepreneur s'est vu rejeté, le plus souvent d'un emploi, particulièrement dans le contexte des restructurations, des fusions d'entreprises et des

relocalisations qui ont suivi les traités de libre-échange. Dans ces derniers cas, la création d'une entreprise devenait le seul moyen pour l'ex-employé de continuer à travailler. Mis à part le modèle *attrait-rejet*, le discours des entrepreneurs, cela dès l'étude séminale de Collins et Moore, inclut le désir d'indépendance ou de «diriger sa vie complètement», c'est-à-dire de n'avoir pas à obéir à un supérieur hiérarchique. Ce désir est exprimé régulièrement par bon nombre d'entrepreneurs[5]. En troisième lieu, certains événements, décisions ou points tournants dans la vie des personnes servent de facteurs déclencheurs, selon ce que Bygrave a appelé des «processus chaotiques» et Collins et Moore des «incidents précipitateurs». Il est notamment établi que l'obtention d'un emploi, la perte d'emploi, la retraite, le mariage, les décès, les divorces, sont des événements stressants[6] et en même temps des situations susceptibles de précipiter une personne vers l'entrepreneurship. Il en est de même des succès ou des échecs en affaires[7].

En tant que cinquième aspect de l'entrepreneurship, l'identité comporte deux facettes : la première est l'identité personnelle, la personnalité, la seconde est l'identité sociale, acquise par le processus de socialisation qui débute avec l'enfance. C'est d'ailleurs cet aspect de l'entrepreneurship qui a le plus intéressé les premiers chercheurs dans le domaine[8].

De nombreux traits de personnalité ont été associés aux entrepreneurs et aux dirigeants d'entreprises, mais cinq seulement semblent différencier ceux-ci du reste de la population : il s'agit de l'âge, du sexe, de l'*internalité*, de la prise de risques calculés et du besoin d'autoréalisation. Les entrepreneurs font généralement partie de cohortes démographiques plus âgées et ont tendance à être des hommes plutôt que des femmes. L'*internalité* est une attitude selon laquelle une personne croit qu'elle est généralement maîtresse de son environnement et qu'elle a un pouvoir de contrôle sur ce qui arrive dans sa vie : cette caractéristique est très forte chez les entrepreneurs, alors que la population générale sera plus souvent portée vers l'*externalité*, croyance selon laquelle il existe une fatalité contre laquelle nous ne pourrions que peu de chose.

La capacité de prendre des risques modérés et calculés dans

des domaines et des situations particulières a été observée à de nombreuses reprises, alors que le besoin d'autoréalisation de McClelland, bien que controversé[9], semble particulièrement adapté à la description de l'entrepreneur masculin[10].

Quant au deuxième volet de l'identité entrepreneuriale, considéré comme le plus important, il comprend les antécédents familiaux, la dynamique familiale, l'ethnicité et/ou les croyances, l'éducation, l'expérience, les modèles de rôle et la marginalité. En ce qui a trait aux antécédents familiaux, de cinquante à soixante-dix pour cent des entrepreneurs ont eu des parents qui travaillaient à leur compte, et cela dans pratiquement toutes les cultures. La structure de la famille et les relations qu'ont les enfants entre eux ont également été très discutées[11].

Depuis Weber, la relation entre la religion ou les croyances et l'activité économique est considérée comme importante, même si elle est controversée[12]. Il est un fait que le phénomène des entrepreneurs immigrants est connu en Amérique du Nord comme en Europe[13]. De manière répétée, on observe que les entrepreneurs ont un niveau d'éducation supérieur à la population générale de leur âge, que beaucoup ont une expérience d'emploi ou de travail dans l'entreprise familiale dans leur domaine d'activité et qu'ils ont tendance à être influencés par des personnes qui leur ont servi de modèles de rôle au cours de leur vie. Enfin, on observe également la présence de groupes d'entrepreneurs marginaux[14]. L'analyse des données qui va suivre tiendra compte de ce modèle des cinq aspects de l'entrepreneurship en soulignant les plus utiles dans cette comparaison entre artistes dirigeants et chefs d'entreprise.

Méthodologie

1. Échantillon

L'échantillon comprenait 54 personnes répondantes, dont 16 dirigeantes d'organisations artistiques de la région de Sudbury (certaines sans but lucratif) et 38 dirigeantes d'entreprises à but lucratif de la région située entre Sudbury et North Bay (Ontario). La sélection de l'échantillon a été effectuée au hasard à partir des listes de membres des chambres de commerce et des listes de membres

des conseils des arts. Le taux de refus relativement élevé chez les artistes (50% contre 22%) a produit un faible échantillon. La table 4 présente la répartition des organisations qui faisaient partie de l'échantillon. La proportion d'entreprises manufacturières et de services correspond à celle identifiée dans la région[16].

TABLE 4
Secteurs représentés dans l'échantillon

Entreprises		*Autres organisations*	
Services :			
Sport	1	Artistes	16
Salons funéraires	2		
Coiffure	1		
Hôtels	2		
Assurances	2		
Bureautique	3		
Photographie	2		
Imprimerie	2		
Restaurants	3		
Vente au détail	11		
Secteur secondaire	8		
Secteur primaire	1		

Les caractéristiques générales des deux groupes sont résumées dans la table 5.

2. *Instrument*

Le questionnaire a été développé par l'auteur sur la base de la définition de l'entrepreneurship présentée ci-dessus. Il a été subdivisé en quatre parties suite à des prétests :
1. L'histoire de l'organisation;
2. L'histoire de la personne répondante;
3. Les activités sociales de la personne répondante;
4. Des données générales sur l'organisation.

TABLE 5

Caractéristiques générales des deux groupes, artistes dirigeants
et chefs d'entreprise

Variables	Artistes dirigeants	Chefs d'entreprise
Hommes	66,7 %	73,7 %
Femmes	33,3 %	26,3 %
Âge 18-29	40 %	2,6 %
30-39	53,3 %	26,3 %
40-49	6,7 %	34,2 %
50-59	5,6 %	21,1 %
60 et plus	0 %	15,8 %
Nombre moyen d'employés (temps plein)	2,8	27
Nombre moyen d'employés (temps partiel)	6,3	6,1

3. Analyse des données

Les données obtenues étaient de nature quantitative et qualitative. Les données quantitatives ont été analysées à l'aide de procédures statistiques dans le logiciel SPSS-x, principalement avec la procédure du chi-carré, qui convient aux tests de différences de moyennes entre petits échantillons. Les données qualitatives ont fait l'objet d'un certain nombre d'analyses systématiques basées sur Bertin et Bourdieu, consistant à repérer et à classifier les adjectifs utilisés par les répondants pour décrire certains aspects de leur expérience personnelle. La division de l'histoire personnelle des personnes interrogées est basée sur les modèles de développement de la personne d'Erikson et de Levinson.

Résultats : analyses quantitatives
Milieu

La région qui englobe les districts de Sudbury et de Nipissing[17], où se trouvaient les personnes répondantes au moment de l'enquête, a connu trois phases dans son développement : la phase pionnière a coïncidé avec l'ouverture du chemin de fer au début des

années 1880; la phase minière débute en 1890 avec la construction de la première fonderie à Sudbury; enfin la troisième phase débute en 1960 avec la diversification de l'économie de la région par la création d'institutions publiques (hôpitaux, universités, collèges communautaires, conseils d'éducation, décentralisation des gouvernements fédéraux et provinciaux). Alors que l'industrie minière a été le principal employeur jusqu'au milieu des années soixante-dix, elle a été supplantée, depuis, par le secteur public et parapublic. Ainsi, en 1996, ce dernier représentait 30 % de l'emploi en moyenne dans le Nord-Est ontarien, mais 47,5 % à North Bay et 31,8 % à Sudbury, soit bien plus que la moyenne provinciale de 28,6 %, cela malgré des réductions budgétaires draconniennes au niveau fédéral et provincial (par exemple, le ministère de l'Environnement de l'Ontario a perdu la moitié de son budget entre 1994 et 1998).

La vie culturelle et artistique dans ces deux districts s'est d'abord développée en fonction des zones d'habitat et de l'ethnicité : de l'ACFÉO (Association canadienne-française d'éducation de l'Ontario) aux clubs d'immigrants croates, finlandais, irlandais, italiens (Caruso, Fogolar Furlan, Centro Sud, etc.), serbes, ukrainiens et autres[18]. C'est cependant immédiatement après la Deuxième Guerre mondiale que des organisations à vocation culturelle sont créées, notamment à Sudbury avec la Little Theatre Guild (1948), le Centre des Jeunes (1952) et le service récréatif du syndicat Mine Mill (1952), sous la direction de Weir Reid. La grande majorité des artistes qui ont participé à cette recherche étaient issus, directement ou indirectement, de ces courants culturels. D'autres, originaires de l'extérieur du district de Sudbury, se sont reconnus dans l'organisation qu'ils dirigeaient et ont adopté une lecture de leur environnement en fonction du milieu social de la région. Malgré l'impulsion de l'après-guerre, la vie artistique restera limitée jusqu'au début des années soixante-dix, c'est-à-dire durant les années suivant la réforme scolaire de 1969 (qui voit la création de la première école secondaire de langue française, Macdonald-Cartier à Sudbury, et la création de l'Université Laurentienne et des collèges Canadore et Cambrian).

La présence de 24 entreprises familiales sur les 38 entreprises

commerciales étudiées montre leur importance (58% des chefs d'entreprise avaient un conjoint impliqué dans le commerce contre 13% des artistes, une différence significative à 0,001). Elles sont aussi les plus anciennes de l'échantillon, bien que certaines d'entre elles soient exploitées par une famille différente de la famille fondatrice. Enfin, à long terme, les entreprises familiales observées créent plus de nouvelles entreprises que les autres (le tiers des chefs d'entreprise et 20% des artistes étaient impliqués dans plus d'une entreprise ou d'une organisation). Les organisations artistiques, par contre, sont comparables aux équipes entrepreneuriales que l'on retrouve à la tête de nombreuses entreprises non familiales. Dans certains cas, leurs dirigeants occupent un poste de direction rémunéré et travaillent avec un conseil d'administration composé de personnes bénévoles. Dans ces derniers cas, même si la créativité et l'originalité sont des conditions de réussite de l'entrepreneur-artiste au même titre que le dirigeant d'entreprise, il n'en reste pas moins que le réseau avec lequel il travaille est très différent, comme on le verra ci-dessous dans la section portant sur le comportement des deux groupes d'entrepreneurs.

Les artistes de l'échantillon ont plus souvent tendance à diriger leur organisation seuls (60%) que les chefs d'entreprise, dont 84,2% disent faire partie d'une équipe, familiale ou non (différence significative sur chi-carré à p < 0,001).

Buts

L'économiste conservateur Milton Friedman a écrit que le but des entreprises est de maximiser leurs profits. C'est aussi l'avis d'une partie des chefs d'entreprise, mais la majorité d'entre eux ont cité soit des raisons personnelles (surtout orientées vers la famille, ou envers un intérêt personnel), soit des raisons orientées vers l'extérieur de l'entreprise, du genre «offrir le meilleur service possible», «développer la meilleure entreprise de notre secteur dans le Nord», «desservir notre industrie cliente et les autres». Un certain nombre de chefs d'entreprise ont également identifié des buts exprimant le désir de croissance de leur entreprise.

Pour les artistes-dirigeants, le but le plus souvent exprimé est

101

orienté à la fois vers la clientèle et vers l'activité artistique, donc une combinaison de facteurs internes à l'artiste et de facteurs externes concernant l'intérêt de la clientèle et sa satisfaction ou sa réaction face à l'œuvre artistique.

Comportement

Selon Gartner, la création d'une entreprise est la principale activité de l'entrepreneur, ce qui était le cas d'environ deux tiers des chefs d'entreprise interrogés, alors que les autres avaient soit acheté leur entreprise ou en avaient hérité. Chez les artistes, 80 % d'entre eux étaient également fondateurs de leur organisation. Pour la majorité d'entre eux, la création de cette organisation n'était pas considérée comme une fin mais comme la manière de combiner les ressources nécessaires (dons déductibles d'impôt, subventions et autres), ou comme un moyen de se positionner sur le marché dans le cas des écoles artistiques.

L'innovation est commune aux entrepreneurs traditionnels et aux artistes. Alors que, chez ces derniers, l'innovation est un comportement nécessaire, il apparaît qu'il en est de même pour la majorité des entreprises : dans la plupart des secteurs, quelle que soit la stratégie poursuivie, l'introduction de nouveaux produits, procédés, services ou techniques de mise en marché sont la clé de la survie ou le moyen de développer un avantage concurrentiel. À noter également que plusieurs entreprises innovent en introduisant un nouveau produit, non pas dans l'absolu, mais comme nouveau produit disponible dans la région (par exemple l'introduction d'une franchise internationale).

Au niveau de l'innovation artistique, c'est certainement le théâtre qui aura marqué l'histoire de la région de Sudbury. Dorais rappelle les origines du Théâtre du Nouvel-Ontario et de la Coopérative des artistes du Nouvel-Ontario (CANO), précédés par la fondation du collège Sacré-Cœur; parallèlement, les milieux scolaires développent plusieurs troupes desquelles sortiront de nouveaux talents, dans des écoles anglophones comme Sudbury Secondary, Marymount, Lockerby et St. Charles, dans des écoles francophones comme Macdonald-Cartier, Hanmer et Rayside. Le théâtre

universitaire, aux universités Laurentienne et Thorneloe, s'est également développé, malgré des périodes parfois difficiles.

Les réseaux d'affaires diffèrent sensiblement des réseaux des organisations artistiques sans but lucratif (figures 1 et 2). Le rôle des organisations subventionnaires et du conseil d'administration alourdissent considérablement le réseau du dirigeant d'organisation sans but lucratif, d'autant plus que, contrairement à l'entreprise, le client ne représente ni la seule source de revenus, ni même la principale. Alors que les chefs d'entreprise indiquent leurs clients comme étant leur principale source d'information, les artistes parlent de leur réseau de relations : fournisseurs, clients, dirigeants d'organisations similaires, amis, fonctionnaires gouvernementaux.

FIGURE 1
Les réseaux d'affaires

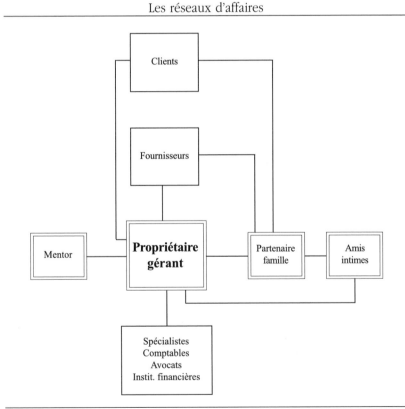

FIGURE 2
Les réseaux sans but lucratif

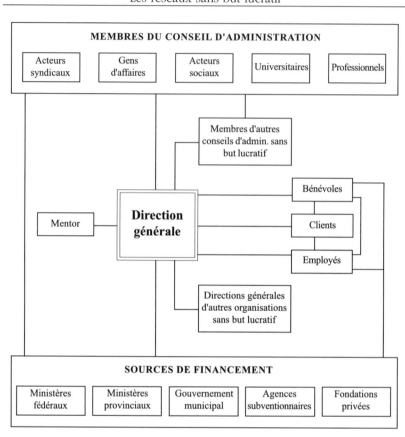

Motivations

Les motivations sont examinées dans l'analyse qualitative qui figure ci-dessous.

Identité

Quarante-cinq pour cent des chefs d'entreprise et 47 % des artistes avaient un père entrepreneur, comme l'indique la littérature[19]. Alors que la majorité des artistes ont un haut niveau d'éducation, les chefs d'entreprise ont une éducation légèrement supérieure à la

moyenne (12,7 ans contre 10 ans pour la population générale) et 26 % d'entre eux (les plus âgés) ont un faible niveau d'éducation.

TABLE 6
Niveau d'éducation

Niveau d'éducation	Chefs d'entreprise	Artistes
5-11 ans	26,3 %	5,6 %
12-15 ans	50,0 %	53,3 %
16 ans et plus	23,7 %	46,7 %
Moyenne	12,7 ans	15,3 ans

Deux facteurs expliquent le haut niveau d'éducation des artistes : 1) ils sont plus jeunes que les chefs d'entreprise et 2) pour une majorité d'entre eux, leurs parents les ont obligés à obtenir un diplôme postsecondaire avant d'entamer leur carrière artistique.

L'expérience de travail préalable est considérée également comme un antécédent important pour l'entrepreneurship. La grande majorité des chefs d'entreprise (89,5 %) comme des artistes (86,7 %) avaient une telle expérience.

Résultats : analyses qualitatives

Dans cette étude, les analyses qualitatives avaient comme intérêt de compléter le portrait des entrepreneurs en y apportant des nuances permettant de différencier les comportements. C'est ce que Bourdieu a tenté de faire en classant des adjectifs, de manière à faire ressortir les contrastes dans les comportements de ses sujets.

Les analyses qualitatives ont été conduites sur trois fragments de réponses ou récits, correspondant à trois caractéristiques de la vie : l'enfance et l'adolescence en tant que processus de socialisation[20], le processus de création de l'entreprise et le réseau professionnel et social raconté par les personnes répondantes. Ce « temps raconté », selon l'expression de Ricœur, ne revêt une importance que comme *révélateur* de l'interprétation effectuée *aujourd'hui* par l'artiste ou l'entrepreneur. Ce récit (qu'il soit « vrai » ou non) représente donc l'expression de l'attitude des personnes au moment de l'entrevue face à leur passé (et face à leur avenir si l'on en croit Ricœur).

Les récits de l'enfance

Deux types d'adjectifs reviennent dans les récits de l'enfance : ceux du type 1 relatent ce que l'on peut appeler une enfance «facile», par opposition à une enfance «difficile» pour ceux du type 2. La proportion de répondants dans chacune de ces catégories n'est pas statistiquement différente dans les deux groupes étudiés.

TABLE 7

Les récits de l'enfance

Type 1	Type 2
Normale	Pas facile
Moyen	Mère malade
Famille moyenne	Travail dur
Superbe	Violence
Joyeuse	Alcoolisme
Mère belle personne	Rejet
Bon milieu familial	Manipulation
Mère très effacée	Handicap
Parents aimaient danser	Gaucher
Fierté familiale	Rien à faire
Soutien très fort de la part des parents	Très gros
Bonne enfance	Pauvre
Papa sacrifiait son travail pour nous	Problèmes financiers

TABLE 8

Adjectifs descripteurs de l'enfance chez les artistes et les chefs d'entreprise

	Type 1	Type 2	Total
Artistes	53,3 %	46,7 %	100 %
Chefs d'entreprise	59 %	41 %	100 %

(différences non significatives)

Les récits de la création/prise de possession de l'organisation : les motivations

En ce qui concerne les récits du processus de création (ou de prise de possession) de l'entreprise, la catégorisation a été basée sur les thèmes présents dans la littérature[21], mais surtout sur la notion de « courbe entrepreneuriale » de Carter et Cannon déjà mentionnée plus haut. Cette dernière établit que les entrepreneurs subissent divers types d'influences avant de créer une organisation et que l'on peut les catégoriser selon leur effets : certaines vont attirer une personne vers la création d'une organisation (désir d'indépendance, opportunité unique, héritage, mariage), alors que d'autres vont y pousser une personne, presque contre son gré (perte d'emploi, avantages fiscaux, héritage, décès d'un conjoint). Sur cette échelle, les « déterminés » sont attirés par l'organisation, vont longuement s'y préparer, planifier et prendre des risques calculés ; à l'opposé, les « résistants » n'ont pas nécessairement le désir de se lancer, mais s'y sentent obligés par des événements extérieurs qui les rejettent. Enfin, entre ces deux extrêmes, les opportunistes vont saisir les occasions quand elles se présentent.

S'il a été possible de répartir les chefs d'entreprise selon ces trois catégories, il apparaît que les artistes avaient un autre point commun dans la moitié des cas : ils décrivaient leur activité principale comme un loisir ayant pris le dessus sur une carrière professionnelle ; c'est ainsi que la catégorie « hédoniste déterminé » a été rajoutée.

TABLE 9
Position des répondants sur la courbe entrepreneuriale

Courbe entrepreneuriale	*Artistes*	*Chefs d'entreprise*
Opportunistes	31,3 %	65,8 %
Déterminés	6,2 %	26,3 %
Résistants	12,5 %	7,9 %
Hédonistes déterminés	50 %	0 %

Exemples de récits de la création/prise de possession de l'entreprise

«Nous sommes trois partenaires dans deux entreprises. Nous sommes tombés dedans; nous étions un groupe de musiciens qui avions acheté de l'équipement pour notre usage personnel quand un des membres est tombé malade. Nous devions dissoudre l'orchestre, mais nous aurions beaucoup perdu à vendre l'équipement. Une station de radio nous a offert de nous le louer pour l'été... c'est ainsi que tout a commencé». (Opportuniste)

«Je travaillais à temps plein pour une grande entreprise. J'y ai appris beaucoup, mais l'entreprise avait des problèmes et je devais agir. J'ai commencé cette entreprise à temps partiel, en utilisant les compétences que j'avais acquises, sans faire de concurrence à mon employeur. Au bout d'un certain temps, j'ai dû quitter mon emploi pour diriger mon entreprise». (Déterminé)

«Mon mari s'était fait mettre à la porte pour des histoires de politique interne. Lui et moi voulions avancer... J'ai vu une annonce au sujet de cette franchise : il fallait investir dix mille dollars... Nous avons commencé en janvier 85 ou 86». (Résistant)

«J'ai reçu une formation d'ingénieur. Je déteste les ingénieurs et le travail d'ingénieur. J'ai toujours adoré jouer de la musique. Je jouais dans un orchestre les fins de semaine. J'ai commencé mon entreprise à temps partiel, j'ai développé une réputation en un rien de temps et dû me lancer à temps plein. Je suis très satisfait de cette carrière». (Hédoniste déterminé)

Le réseau professionnel et social

Les récits concernant le réseau des répondants présentaient trois thèmes : la famille d'une part, les activités sociales d'autre part, plus un groupe à part, celui des personnes qui ne voient leur réseau qu'à travers leurs activités professionnelles. Le tableau présente une différence significative (chi-carré significatif à $p < 0,001$) entre les chefs d'entreprise et les artistes, ces derniers ayant en majorité tendance à décrire leur réseau comme étant professionnel, plutôt que familial ou social.

TABLE 10

Types de réseaux chez les chefs d'entreprise et les artistes

Catégories de réseaux	Chefs d'entreprise	Artistes
Familial	39,5 %	20 %
Social	39,5 %	20 %
Professionnel	21,0 %	60 %

Extraits de récits concernant les réseaux

Familial :

«Mon mari est mon meilleur ami.»

«Une cousine et une tante sont mes meilleures amies.»

«Quand je rentre chez moi, j'oublie le travail, les activités familiales prennent le dessus.»

Social :

«J'aime être avec des gens qui bougent, avec qui je peux avoir des rencontres intenses.»

«J'aime les gens, je n'ai pas d'amis intimes, mais un tas d'amis.»

«Je n'ai pas toujours le temps de socialiser, mais j'ai une sœur et quatre amies avec qui je parle souvent.»

Professionnel :

«La plupart de mes amis sont liés à mon travail»

«Surtout des gens dans mon domaine. Je n'ai pas beaucoup d'interactions sociales. Je n'ai pas beaucoup en commun avec les autres.»

Conclusion

Cette étude montre que les artistes dirigeants sont généralement plus jeunes que les chefs d'entreprise et à la tête d'organisations moins importantes. Les artistes, comme les chefs d'entreprise, avaient des parents entrepreneurs dans une proportion d'environ 50 %. Les artistes dirigeants travaillent beaucoup moins souvent avec leur conjoint ou d'autres membres de leur famille que les chefs d'entreprise.

D'autre part, la notion de l'artiste marginal, au passé ou à l'enfance difficile, ne se vérifie pas; par contre, les artistes dirigeants d'organisations sans but lucratif entretiennent des réseaux beaucoup plus complexes que les chefs d'entreprise. Alors que chaque chef d'entreprise a le choix ou non de développer son réseau comme il l'entend, la personne qui dirige l'organisation artistique sans but lucratif n'a pas ce loisir et doit constamment composer avec, en particulier, un conseil d'administration et des organismes subventionnaires dont sa carrière dépend.

Limites de l'étude

Cette étude n'est pas causale et ne cherchait donc pas à dresser un lien entre les éléments identifiés plus haut. Un certain nombre de caractéristiques présentes dans la littérature sont confirmées, de même que la valeur empirique de la courbe entrepreneuriale, jusqu'ici non testée.

L'échantillon utilisé est trop limité pour pouvoir généraliser les résultats obtenus, bien qu'ils permettent de formuler de nouvelles hypothèses concernant le comportement des artistes en tant que dirigeants d'organisations. Contrairement aux idées reçues sur le sujet, les artistes se comporteraient de manière beaucoup plus similaire aux gens d'affaires qu'on ne l'aurait cru.

Notes

[1] Ce texte est dédié à la mémoire du Professeur Michael G. Scott (1938-1998), directeur et fondateur de la Scottish Enterprise Foundation à l'université de Stirling (Écosse), devenue depuis le département d'Entrepreneurship de cette université.

[2] L.-J. Filion propose une analyse récente des principaux courants. Voir Filion, L.-J., « Le champ de l'entrepreneuriat : historique, évolution, tendances », *Revue Internationale PME*, vol. 10, n° 2, 1997, p. 129-172.

[3] Voir : W.B. Gartner, « Who is an Entrepreneur? Is the Wrong Question », *American Journal of Small Business*, n° 13, 1988, p. 11-32.

[4] *Ibid.*

[5] Voir : M.G. Scott, « Independence and the Flight from Large Scale : Some Sociological Factors in the Founding Process », in A. Gibb and T. Webb, *Policy Issues in Small Business Research*, Aldershot, Hampshire, Gower, 1980; J.-C. Cachon, « Venture Creators and Firm Buyers : A Comparison of Attitudes Towards Government Help and Locus of Control », in B.A. Kirchhoff,

W.A. Long, W.E. McMullan, K.H. Vesper and W.E. Wetzel Jr. (eds.), *Frontiers of Entrepreneurship Research*, 1988.

[6] J.E. Yates, *Managing Stress*, New York, AMACOM, 1979.

[7] K.H. Vesper, *New Venture Strategies*, Third ed., Englewood Cliffs, NJ, Prentice-Hall, 1994.

[8] A.A. Gibb, «Enterprise Culture: Its Meaning and Implications for Education and Training», *Journal of European Industrial Training*, vol. 11, n° 2, 1987, p. 1-38; K.G. Shaver et L.R. Scott, «Person, Process, Choice: The Psychology of New Venture Creation», *Entrepreneurship Theory and Practice*, vol. 16, n° 2, 1991, p. 23-46; J.-C. Cachon, «Entrepreneurs: Pourquoi? Qui? Quoi?», p. 13-56; D.C. McClelland, «Characteristics of Successful Entrepreneurs», *Journal of Creative Behavior*, n° 21, 1987, p. 219-233.

[9] S. Caird, «Problems with the Identification of Enterprise Competencies and the Implications for Assessment and Development», *Management Education and Development*, vol. 23, n° 1, 1992, p. 6-17; L.-J. Filion,«Le champ de l'entrepreneuriat: historique, évolution, tendances», *Revue Internationale PME*, vol. 10, n° 2, 1997.

[10] J.-C. Cachon et S. Carter, «Self-employed Females and the Workforce: Some Common Issues Across the Atlantic», *Journal of Small Business and Entrepreneurship*, vol. 6, n° 4, 1989, p. 20-31.

[11] L.D. Ponthieu, H.L. Caudill and J. Duizend, «Decision-making by Copreneurs in Jointly-owned and Operated Ventures», in T.G. Verser (ed.), *Entrepreneurship in On-going Organisations: USASBE Sixth Conference Proceedings*, San Diego, CA: USASBE, 1991, p. 26-36.

[12] Voir: H. Klandt, *Aktivitat und Erfolg des Unternehmungsgrunders. Eine empirische Analyse unter Einbeziehung des mikrosozialen Umfeldes.* [Les activités et les réalisations des nouveaux chefs d'entreprise: une analyse empirique sur le contexte micro-social], Bergisch-Gladbach: Eul Verlag, 1984.

[13] J.M. Toulouse et G.A. Brenner, «Activités d'affaires et groupes ethniques à Montréal», *Cahier de recherches*, 92-09-02, Chaire d'entrepreneurship MacLean-Hunter, École des HÉC, Montréal, 1992.

[14] Voir description dans: J.-C. Cachon, «Entrepreneurs: Pourquoi? Qui? Quoi?», p. 30-32.

[15] P. Drucker, *Innovation and Entrepreneurship*, New York, Harper and Row, 1985, p. 35.

[16] A. Ribordy, A.K. Bhimani et E. Kaciak, «Une nouvelle vedette: la P.M.E. de services en région périphérique», *Revue Internationale PME*, vol. 3, n° 34, 1990, p. 345-365.

[17] J.-C. Cachon et B. Cotton, *Le Projet INOVE: le développement de l'entrepreneurship dans les communautés de Nipissing Ouest*, Sudbury, Presses de l'Université Laurentienne, 1997; (sur Internet à www.laurentian.ca/www/commerce/inove.htm).

[18] G. Mount, *The Sudbury Region*, Burlington, Windsor, 1986.

[19] Voir: J.L. Komives, «What Are Entrepreneurs Made Of?», *Chemtech*, Dec., 1974, p. 716-721; R.H. Brockhaus, «The Psychology of the Entrepreneur», in C.A. Kent, D.L. Sexton et K.H. Vesper (eds.), *Encyclopedia of Entrepreneurship*, Englewood Cliffs, NJ, Prentice-Hall, 1982, p. 39-57; D.D. Bowen and R.D. Hisrich, «The Female Entrepreneur: A Career Development Perspective», *Academy of Management Review*, vol. 11, 1986, p. 391-406.

[20] E.H. Erikson, *Childhood and Society.* New York, Norton, 1963.

[21] O. Collins et D.G. Moore, *The Enterprising Man*, East Lansing, MI, Michigan State University, MSU Business Studies, 1962; M.G. Scott, «Independence and the Flight from Large Scale: Some Sociological Factors in the Founding Process», in A. Gibb and T. Webb, *Policy Issues in Small Business Research*, Aldershot, Hampshire, Gower, 1980; J.A.C. Carland, J.W. Carland et J.L. Dye, «Profiles of New Venturists and Corporate Managers: Is There a Difference?», in T.G. Verser (ed.), *Entrepreneurship in On-going Organisations: USASBE Sixth Conference Proceedings*, San Diego, CA, USASBE, 1991, p. 48-57; S. Carter and T. Cannon, *Women as Entrepreneurs*, London, Academic Press, 1992.

111

Bibliographie

Bertin, J., *Sémiologie pratique*, Paris-La Haye, Mouton, Gauthier-Villars, 1967.

Bourdieu, P., *La Noblesse d'État*, Paris, Minuit, 1989.

Bowen, D.D. et R.D. Hisrich, «The Female Entrepreneur: A Career Development Perspective», *Academy of Management Review*, vol. 11, 1986, p. 391-406.

Brockhaus, R.H., «The Psychology of the Entrepreneur», in C.A. Kent, D.L. Sexton and K.H. Vesper (eds.), *Encyclopedia of Entrepreneurship*, Englewood Cliffs, NJ, Prentice-Hall, 1982, p. 39-57.

Bygrave, W.D., «The Entrepreneurship Paradigm (II): Chaos and Catastrophes among Quantum Jumps?», *Entrepreneurship Theory and Practice*, vol. 14, n° 2, 1989, p. 730.

Cachon, J.-C., «Venture Creators and Firm Buyers: A Comparison of Attitudes Towards Government Help and Locus of Control», in Kirchhoff, B.A., Long, W.A., McMullan, W.E., Vespeer K.H. and W.E. Wetzel, Jr. (eds.), *Frontiers of Entrepreneurship Research*, Wellesley, MA, Babson Center for Entrepreneurial Studies, ch. 31, 1988, p. 568-579.

Cachon, J.-C., «Entrepreneurial Teams: A Categorisation and their Long-Term Evolution», *Journal of Small Business and Entrepreneurship*, vol. 7, n° 4, 1990, p. 3-12.

Cachon, J.-C., «Entrepreneurs: Pourquoi? Qui? Quoi?», *Revue du Nouvel-Ontario*, nos 13-14, 1993, p. 13-56.

Cachon, J.-C. et S. Carter, «Self-employed Females and the Workforce: Some Common Issues Across the Atlantic», *Journal of Small Business and Entrepreneurship*, vol. 6, n° 4, 1989, p. 20-31.

Cachon, J.-C. et B. Cotton, *Le Projet INOVE: le développement de l'entrepreneurship dans les communautés de Nipissing Ouest*, Sudbury, Presses de l'Université Laurentienne, 1997; (sur Internet à www.laurentian.ca/www/commerce/inove.htm).

Caird, S., «Problems with the Identification of Enterprise Competencies and the Implications for Assessment and Development», *Management Education and Development*, vol. 23, n° 1, 1992, p. 6-17.

Carland, J.A.C., J.W. Carland et J.L. Dye, «Profiles of New Venturists and Corporate Managers: Is there a Difference?», in T.G. Verser (ed.), *Entrepreneurship in On-going organisations: USASBE Sixth Conference Proceedings*, San Diego, CA, USASBE, 1991, p. 48-57.

Carter, S. et T. Cannon, *Women as Entrepreneurs*, London, Academic Press, 1992.

Collins, O. et D.G. Moore, *The Enterprising Man*, East Lansing, MI, Michigan State University, MSU Business Studies, 1964.

Dorais, F., *Témoins d'errances en Ontario français*, Hearst, Le Nordir, 1990.

Drucker, P., *Innovation and Entrepreneurship*, New York, Harper and Row, 1985.

Erikson, E. H., *Childhood and Society*, New York, Norton, 1963.

Filion, L.-J., *Vision et relations: clés du succès de l'entrepreneur*, Montréal, Éditions de l'entrepreneur, 1991.

Filion, L.-J., «Le champ de l'entrepreneuriat: historique, évolution, tendances», *Revue Internationale PME*, vol. 10, n° 2, 1997, p. 129-172.

Gartner, W.B., «Who is an Entrepreneur? Is the Wrong Question», *American Journal of Small Business*, vol. 13, 1988, p. 11-32.

112

Gasse, Y., «Elaborations on the Psychology of the Entrepreneur», in C.A. Kent, D.L. Sexton et K.H. Vesper (eds.), *Encyclopedia of Entrepreneurship*, Englewood Cliffs, NJ, Prentice-Hall, 1982, p. 57-71.

Gibb, A.A., «Enterprise Culture: Its Meaning and Implications for Education and Training», *Journal of European Industrial Training*, vol. 11, n° 2, 1987b, p. 1-38.

Gnansounou, S.C., «L'épargne informelle et le financement de l'entreprise productive: référence spéciale aux tontines et à l'artisanat béninois», *Revue Internationale PME*, vol. 5, nos 3-4, 1992, p. 21-47.

Komives, J.L., «What are Entrepreneurs Made of?», *Chemtech*, Dec. 1974, p. 716-721.

Lelart, M. (ed.), *La tontine, pratique informelle d'épargne et de crédit dans les pays en voie de développement*, UREF, collection Sciences en marche, Paris, John Libbey Eurotext, 1990.

Levinson, D.J., *The Seasons of a Man's Life*, New York, Ballantine Books, 1978.

McClelland, D.C., *The Achieving Society*, New York, NY, Van Nostrand, 1961.

McClelland, D.C., «Business Drive and National Achievement», *Harvard Business Review*, vol. 40, n° 4, 1962, p. 99-112.

McClelland, D.C., «Achievement Motivation Can be Developed», *Harvard Business Review*, vol. 43, n° 6, 1965, p. 178.

McClelland, D.C., *The Achieving Society*, (Second ed.), New York, NY, Van Nostrand, 1968.

McClelland, D.C. and D.G. Winter, *Motivating Economic Achievement*, New York, NY, Free Press, 1969.

McClelland, D.C., «Characteristics of Successful Entrepreneurs», *Journal of Creative Behavior*, vol. 21, 1987, p. 219-233.

Mount, G., *The Sudbury Region*, Burlington, Windsor, 1986.

Ponthieu, L.D., H.L. Caudil et J. Duizend, «Decision-making by Copreneurs in Jointly-owned and Operated Ventures», in T.G. Verser (ed.), *Entrepreneurship in On-going Organisations: USASBE Sixth Conference Proceedings*, San Diego, CA, USASBE, 1991, p. 26-36.

Ribordy, A., A.K. Bhimani et E. Kaciak, «Une nouvelle vedette: la P.M.E. de services en région périphérique», *Revue Internationale PME*, vol. 3, nos 3-4, 1990, p. 345-365.

Ricoeur, P., *Temps et récit. Tome 3: Le Temps raconté*, Paris, Seuil, 1985.

Schumpeter, J.A., «Unternehmen», *Handwörterbuch der Staatswissenschaften*, Iena, Band VIII, 1928.

Schumpeter, J.A., *The Theory of Economic Development*, Cambridge, Mass., Harvard University Press, 1934.

Schumpeter, J.A., *Business Cycles*, New York, McGraw Hill, 1939.

Schumpeter, J.A., *Capitalisme, socialisme et démocratie*, Paris, Payot, 1942. (English version in 1950, *Capitalism, Socialism and Democracy*, New York, Harper).

Schumpeter, J.A., *History of Economic Analysis*, Oxford, Oxford University Press, 1954.

Scott, M.G., «Independence and the Flight from Large Scale: Some Sociological Factors in the Founding Process», in Gibb, A. et T. Webb (eds.), *Policy Issues in Small Business Research*, Aldershot, Hampshire, Gower, 1980.

Shaver, K.G. et L.R. Scott, «Person, Process, Choice: The Psychology of New

Venture Creation», *Entrepreneurship Theory and Practice*, vol. 16, n° 2, 1991, p. 2346.

Toulouse, J.M. et G.A. Brenner, *Activités d'affaires et groupes ethniques à Montréal*, Cahier de recherches 92-09-02, Chaire d'entrepreneurship MacLean-Hunter, École des HÉC, Montréal, 1992.

Vesper, K.H., *New Venture Strategies*, Third ed., Englewood Cliffs, NJ, Prentice-Hall, 1994.

Yates, J.E., *Managing Stress*, New York, AMACOM, 1979.

« Comme un boxeur dans une cathédrale » ou la recherche universitaire face aux arts en milieu minoritaire

James de Finney

Comme un boxeur dans une cathédrale, le titre du dernier recueil de Dyane Léger[1], me semble résumer assez bien la perception qu'on a souvent du chercheur universitaire dans le monde des arts. Comme le proverbial chien dans un jeu de quilles, il arrive avec ses gros sabots, ses statistiques, ses analyses et ses notes infrapaginales. Ce stéréotype — qui a du vrai, il faut bien l'avouer — ne doit cependant pas faire perdre de vue la recherche qui tente vraiment de concilier la science, les arts et les réalités des milieux minoritaires.

Le contexte dans lequel évoluent les minorités est toujours lacunaire à plus d'un titre : leur histoire est incertaine, leur géographie imprécise, leur langue souvent dévalorisée, leurs institutions mal adaptées. Bref, le minoritaire se sent rarement « à sa place ». Deux exemples récents illustrent ce que peuvent faire les artistes et les chercheurs dans ce contexte. À Vancouver une série de grandes peintures murales extérieures encourage les habitants du quartier Gastown, dévasté par la pauvreté et la drogue, à se réapproprier leur espace. À Sudbury, la publication de l'*Histoire de la littérature franco-ontarienne*[2] par Prise de parole donne un surplus de cohérence à la culture franco-ontarienne, notion encore impensable il y a à peine quelques décennies. La fonction de la recherche, telle qu'elle sera envisagée ici, est ainsi de *contextualiser la création*. C'est-à-dire que la recherche a pour fonction de situer la création artistique dans un contexte global et signifiant. Un contexte dont les paramètres sont, entre autres, le temps, l'espace, les institutions et les structures de la société. Nous nous proposons d'examiner ici quelques volets de ce travail de contextualisation, surtout à partir d'exemples tirés du milieu acadien.

115

Reconstruire la mémoire

Depuis la phrase célèbre de Lord Durham sur les peuples sans histoire, les chercheurs du Canada français luttent contre l'amnésie culturelle qui guette toutes les minorités. Celles-ci ont en effet tendance à refuser ou à maquiller leur passé, surtout lorsqu'il est teinté d'un nationalisme religieux paralysant, comme c'est le cas du Canada français.

Le défi consiste alors à faire une histoire qui en viendrait véritablement aux prises avec ces réalités. À un premier niveau, l'historien de la littérature entreprendra de reconstruire et d'organiser la mémoire collective. Il s'agit d'abord pour lui de recueillir les textes, de nommer les auteurs, d'organiser le corpus en périodes qu'il date et définit. À un autre niveau, il s'attaquera plus directement aux effets de la minorisation, notamment par l'étude de l'origine et de l'insertion sociale de la littérature. Dans l'esprit de l'histoire littéraire traditionnelle, les sociétés accèdent à la culture, et donc à l'histoire, lorsqu'elles maîtrisent les formes d'expression reconnues. Mais dans le cas des sociétés minoritaires, le chercheur s'évertuera plutôt à rendre compte de ce qui se passe *avant* et *en marge de* cet accès à la Culture majoritaire.

Ainsi, une équipe qui mène des recherches sur la littérature acadienne[3] a voulu remettre en question les idées reçues sur les origines de celle-ci. La tradition la fait remonter tantôt au poème *Évangéline*[4] de Longfellow, qui raconte la déportation et l'exil des Acadiens, tantôt au clergé et aux nationalistes conservateurs de la fin du XIXe siècle. Or des fouilles dans les archives de la Nouvelle-Angleterre, de la France et du Canada français ont révélé des centaines de témoignages écrits par les déportés de 1755 eux-mêmes. Nous avions trouvé là les premières bribes et le véritable point de départ de cette littérature, amorcée au cœur même de l'exil. Cette découverte a permis ensuite de réexaminer les textes de la fin du XIXe siècle — journaux, histoire, généalogies, poèmes, théâtre, etc. — sans la traditionnelle référence à l'idéologie cléricon-ationaliste de l'époque. Une telle relecture a révélé une écriture qui, malgré le poids de l'idéologie, perpétue le récit collectif

116

populaire qui s'élaborait en sourdine depuis plus d'un siècle. Tout cela a débouché sur le concept d'un récit collectif qui sous-tend à la fois la littérature, les arts et l'ensemble du discours social acadien. Cette réappropriation d'un imaginaire social permet d'inverser la conception qu'on avait de l'histoire culturelle des Acadiens : c'est Longfellow qui s'est servi de la matière acadienne et non l'inverse.

Dans une autre perspective, on observe de nos jours la multiplication de recherches semblables dans le monde francophone. L'effet n'en est pas négligeable : nous nous pensons de moins en moins comme des fragments dispersés d'une culture française périphérique, et l'ensemble de ces recherches produit peu à peu l'image d'une francophonie multiforme, qui échappe de plus en plus à l'emprise de Paris. Suivant cette même logique, la multiplication des histoires littéraires[5] franco-ontarienne, franco-manitobaine, acadienne, etc., s'inscrit dans une nouvelle réflexion sur la francophonie nord-américaine. D'où l'utilité d'un forum comme la revue *Francophonies d'Amérique*[6] — ce titre est déjà significatif — qui consacre son dernier numéro à l'analyse comparée de nos littératures. Ou encore le tout récent ouvrage collectif sur *Les littératures d'expression française de l'Amérique du Nord et le carnavalesque*[7]. Incontestablement, on assiste à une redéfinition de l'histoire et de l'espace des communautés francophones.

La recherche au service de l'institution des arts

Le présent Forum est une manifestation concrète de l'évolution vers la professionnalisation des arts et de la littérature au Canada français : il est partout question d'associations, de stratégies de marketing, d'«industries» et de politiques culturelles; parallèlement, on crée des revues et des maisons d'édition spécialisées. C'est ce processus que la sociologie culturelle appelle l'*institution* des arts : les artistes et les écrivains cherchent à assurer leur autonomie en se constituant en microsociétés, donc en institutions, dotées de règles de conduite, de programmes esthétiques et d'infrastructures de production / diffusion.

Or, nous sommes dominés, là encore, par le préjugé «métropolitain» qui veut que les minorités soient dépourvues de la

masse critique indispensable d'auteurs, de lecteurs et de ressources matérielles. Les mauvaises langues disent même que le Canada français artistique et littéraire n'existe que grâce aux politiques et aux subventions fédérales. Dans une telle conjoncture, la tâche du chercheur, qui fait lui-même partie de l'institution, est simultanément de *penser* le processus d'institution et d'y contribuer activement.

Penser le processus, c'est d'abord comprendre le fonctionnement de ce qu'on appelle le «champ littéraire» du milieu minoritaire. C'est le sociologue Pierre Bourdieu[8] qui a mis au point cette notion, à partir de l'exemple de la vie littéraire en France au XIXe siècle. Il y voit deux «sphères» distinctes, celle de la «grande production» (best-sellers, théâtre de boulevard, etc.) qui produit un profit économique, et celle de la «production restreinte», dont les œuvres s'adressent à un public spécialisé, composé essentiellement d'artistes et d'écrivains, et récoltent un «profit symbolique», c'est-à-dire l'estime des pairs. En tentant d'appliquer ce modèle à l'Acadie, nous avons appris beaucoup : d'abord il n'existe pas de «sphère de grande production» — en milieu minoritaire, les œuvres qui appartiennent à cette sphère sont «importées», et les auteurs qui veulent s'y inscrire doivent s'«expatrier». La notion de «production restreinte» ne s'applique d'ailleurs pas davantage, car en règle générale, l'avant-garde minoritaire vit en symbiose étroite avec sa communauté. Aussi le «profit symbolique» est-il lié autant à l'engagement, à la fois social, esthétique et intellectuel, qu'à la reconnaissance des autres artistes et écrivains. On a pu observer enfin que cette vie communautaire dans laquelle l'écrivain est plongé et la quasi-absence de «profits économiques» libèrent les artistes des lois du marché et favorisent l'éclosion de travaux novateurs, comme les expériences artistiques multidisciplinaires qui caractérisent la production acadienne contemporaine[9].

Le rôle concret du chercheur dans le processus d'institution est celui d'un acteur/médiateur. Ce qui implique, par exemple, la participation aux associations, un travail de représentation auprès des institutions, la formulation de programmes scolaires, etc. Mais au delà de ces tâches, que vous connaissez bien, le chercheur doit chercher à sensibiliser nos sociétés «majoritaires», souvent peu

réceptives à la notion de politiques qui touchent les arts et la littérature. François Paré explique, à ce sujet, que le chercheur a la responsabilité de faire comprendre que l'activité artistique et le « discours » constituent « le mode d'existence privilégié des peuples minoritaires[10] ».

Repenser la langue du minoritaire

Dans un colloque récent à Moncton, la poétesse Dyane Léger définissait le mouvement littéraire acadien des années soixante comme un *passage du silence à la parole*. La dévalorisation de la langue constitue une des facettes les plus tragiques de l'amnésie du minoritaire, cette langue étant à la fois le produit et le miroir d'une identité problématique. Au cours de notre histoire, nous avons d'ailleurs accentué ce problème en sacralisant la langue, au point d'en faire une source du salut collectif, au même titre que la religion et la sauvegarde des traditions.

La recherche traditionnelle croyait revaloriser le « français canadien » en le rattachant au français international tout en y aménageant une place à ce qu'on appelait les régionalismes de bon aloi. Malgré de nobles intentions, ces efforts ont eu pour effet de figer le rapport linguistique majorité/minorité et de folkloriser nos « parlers ».

Aujourd'hui la linguistique est mieux armée pour combattre cette obsession de la langue. Curieusement c'est maintenant l'analyse scientifique qui vient appuyer la « libération de la parole » que réclame la poétesse. Chez les linguistes, il est de plus en plus question de variation linguistique, de métissage des langues, de *code switching* et de linguistique interculturelle. Bref les linguistes se montrent de plus en plus sensibles au rôle que jouent les zones limitrophes comme lieux de changement et d'innovation. Ce nouveau souci se traduit, entre autres, par des études concrètes sur l'aménagement linguistique, notamment dans le domaine scolaire. De tels travaux[11] sont appelés à modifier à long terme l'attitude du public lecteur.

Dans une perspective plus littéraire et plus immédiate, ce changement de perception a favorisé une approche plus ludique et expérimentale face à l'écriture. Les auteurs n'ont d'ailleurs pas attendu

119

les chercheurs pour prendre le virage de l'expérimentation et de la modernité, témoin cet extrait de *L'extrême frontière* de Gérald Leblanc :

> Qu'est-ce que ça veut dire, venir de Moncton ? une langue bigarrée à la rythmique chiac. encore trop proche du feu. la brûlure linguistique. Moncton est une prière américaine, un long cri de coyote dans le désert de cette fin de siècle. Moncton est un mot avant d'être un lieu ou vice versa dans la nuit des choses inquiétantes. Moncton multipiste : on peut répondre fuck ouère off et ça change le rythme encore une fois. qu'est-ce que ça veut dire venir de nulle part[12] ?

Dans ce texte, les images, le chiac monctonnien, le rythme jazz, le questionnement de la langue, de l'identité et du lieu forment un tout qui pose de sérieux défis à l'analyse traditionnelle. Mais la recherche littéraire s'adapte aujourd'hui à cette écriture en recourant aux concepts linguistiques évoqués plus haut. Raoul Boudreau, pour ne citer qu'un exemple, étudie le « plurilinguisme[13] » dans la poésie acadienne contemporaine et les jeux verbaux du désopilant roman *Bloupe*[14] de Jean Babineau. Il voit dans ce texte plurilingue, dont je ne tenterai même pas d'indiquer le sujet, une tentative d'assumer et de dépasser les paradoxes de la langue minorisée :

> Le texte ne pose même pas la question de la légitimité de ce mélange [de français, d'acadien et de chiac]; elle coule de source tellement le plurilinguisme est intimement lié à l'univers décrit[15].
> [...] y aurait-il lieu d'associer l'anticonformisme linguistique du chiac à une attitude individuelle et collective dont la devise pourrait être « So what ? » Les détracteurs du chiac y verront du je m'en foutisme mais on peut tout aussi bien y voir une indépendance d'esprit, un instinct de liberté et de résistance forgés par une lutte séculaire pour la survivance...[16]

En somme, la recherche qui accompagne cette littérature « en train de se faire », que ce soit les essais d'un François Paré ou les analyses serrées de Boudreau, met en évidence les deux faces, opposées mais inséparables, de la médaille minoritaire : d'un côté l'angoisse existentielle d'une langue fragmentée, de l'autre, le plaisir d'en exploiter toute la liberté.

Conclusion

Faire de la recherche universitaire sur les arts en milieu minoritaire c'est aussi faire le pari de plier la science — il faut insister sur le verbe plier — aux réalités de milieux fragilisés. Alors que l'artiste crée et que la critique évalue, le chercheur tente de construire, théories et gestes concrets à l'appui, le contexte globalisant qui leur fait si souvent défaut. D'où des efforts de recherche portant tantôt sur le passé (l'histoire littéraire), tantôt sur le présent concret (l'institution), tantôt enfin sur les perpectives d'avenir. Le chercheur est un médiateur entre les artistes et la société qui cherche à assimiler leurs productions. Mais il est aussi, dans les meilleurs des cas, plus que cela : son travail de conceptualisation — de «théorisation» dirait Barthes —, sans cesse renouvelé au fur et à mesure de l'évolution de l'art, se fait en parallèle au travail de création. D'aucuns diraient que cette recherche — la vraie — est une autre facette de la création, et ils n'auraient pas tort.

Notes

[1] Dyane Léger, *Comme un boxeur dans une cathédrale*, Moncton, Perce-Neige, 1996.

[2] René Dionne, *L'Histoire de la littérature franco-ontarienne*, tome 1, Sudbury, Prise de parole, 1997.

[3] Voir le dossier «Émergence de la littérature acadienne» dans *Présence francophone*, n° 49, 1996.

[4] Henry Wadsworth Longfellow, *Evangeline, a Tale of Acadie*, Boston, Ticknor, 1847.

[5] Voir, entre autres : René Dionne, *La littérature régionale aux confins de l'histoire et de la géographie*, Sudbury, Prise de parole, 1993; J.R. Léveillé, *Anthologie de la poésie franco-manitobaine*, Saint-Boniface, Éditions du Blé, 1990.

[6] Jules Tessier, «Se comparer pour se désenclaver», *Francophonies d'Amérique*, n° 8, 1998, p. 1-4.

[7] Denis Bourque et Anne Brown (dir.), *Les littératures d'expression française de l'Amérique du Nord et le carnavalesque*, Moncton, Chaire d'études acadiennes et Éditions d'Acadie, 1998.

[8] Pierre Bourdieu, *Les règles de l'art. Genèse et structure du champ littéraire*, Paris, Seuil, 1992.

[9] Un colloque sur «L'écrivain et l'artiste multidisciplinaire» réunissait des artistes/écrivains acadiens (Jacques Savoie, Herménégilde Chiasson, France Daigle et Roméo Savoie) ainsi que des universitaires (Raoul Boudreau et Jean Morency) dans le cadre du congrès de CIEF, à Moncton, le 27 mai 1998.

[10] François Paré, *Théories de la fragilité*, Ottawa, Le Nordir, 1994, p. 35.

[11] Voir, par exemple, les ouvrages publiés par le Centre de recherche en linguistique appliquée de l'Université de Moncton et les nombreuses recherches sur le bilinguisme, de Rodrigue

Landry et Réal Allard (Centre de recherche et de développement en éducation).

[12] Gérald Leblanc, *L'extrême frontière*, Moncton, Éditions d'Acadie, 1988, p. 160.

[13] Raoul Boudreau et Anne Marie Robichaud, «Le plurilinguisme dans la poésie acadienne des années 1970 aux années 1990», *Revue de l'Université de Moncton*, vol. 30, n° 1, 1997, p. 19-36; Raoul Boudreau, «Jean Babineau, *Bloupe*» [compte rendu], *Ibid.*, p. 133-137.

[14] Jean Babineau, *Bloupe*, Moncton, Éditions Perce-Neige, 1994.

[15] Raoul Boudreau, «Jean Babineau, *Bloupe*», p. 135.

[16] *Ibid.*, p. 136.

Bibliographie

Babineau, Jean, *Bloupe*, Moncton, Éditions Perce-Neige, 1994.

Boudreau, Raoul et Anne Marie Robichaud, «Le plurilinguisme dans la poésie acadienne des années 1970 aux années 1990», *Revue de l'Université de Moncton*, vol. 30, n° 1, 1997, p. 19-36.

Boudreau, Raoul, «Jean Babineau, Bloupe», compte rendu, *Revue de l'Université de Moncton*, vol. 30, n° 1, 1997, p. 133-137.

Bourdieu, Pierre, *Les Règles de l'art, Genèse et structure du champ littéraire*, Paris, Seuil, 1992.

Bourque, Denis et Anne Brown (dir.), *Les Littératures d'expression française de l'Amérique du Nord et le carnavalesque*, Moncton, Chaire d'études acadiennes et Éditions d'Acadie, 1998.

Dionne, René, *L'Histoire de la littérature franco-ontarienne*, tome 1, Sudbury, Prise de parole, 1997.

Dionne, René, *La Littérature régionale aux confins de l'histoire et de la géographie*, Sudbury, Prise de parole, 1993.

Leblanc, Gérald, *L'extrême frontière*, Moncton, Éditions d'Acadie, 1988.

Léger, Dyane, *Comme un boxeur dans une cathédrale*, Moncton, Éditions Perce-Neige, 1996.

Léveillé, J.R., *Anthologie de la poésie franco-manitobaine*, Saint-Boniface, Éditions du Blé, 1990.

Longfellow, Henry Wadsworth, *Evangeline, a Tale of Acadie*, Boston, Ticknor, 1847.

Paré, François, *Théories de la fragilité*, Ottawa, Le Nordir, 1994.

Présence francophone, n° 49, 1996, entièrement consacrée à l'«Émergence de la littérature acadienne».

Tessier, Jules, «Se comparer pour se désenclaver», *Francophonies d'Amérique*, n° 8, 1998, p. 1-4.

Expression créative et réception critique dans un milieu minoritaire — le cas du Manitoba

Lise Gaboury-Diallo

Il n'y a aucun doute que la nature des relations qu'entretient l'État canadien avec ses minorités a un impact énorme sur la production et la promotion d'œuvres artistiques. Le cas du Manitoba français, soutenu par cette aide providentielle, ne fait pas exception. L'apport de la création littéraire dans une province où les francophones sont moins nombreux et plus éloignés du centre québécois que l'Acadie et l'Ontario francophone doit être évalué en fonction de critères particuliers. Entre une expression artistique émanant d'une périphérie perçue comme «marginalité victimisée» et une création née d'un «centre monopolisateur[1]», où se situent les œuvres des écrivains du Manitoba français?

Dans le présent article, nous examinerons le contexte dans lequel évolue la production littéraire au Manitoba français. Nous tâcherons d'identifier les enjeux d'une dynamique créative, non pas marginale, mais bien en marge d'une périphérie attenante[2] au centre hégémonique de la francophonie canadienne. Brièvement, nous tenterons, d'une part, de cerner l'expression d'un imaginaire individuel ou collectif et, d'autre part, d'expliquer pourquoi la réception critique reste le vecteur indispensable de la légitimation des œuvres littéraires du Manitoba français.

Triplement minoritaires, les Franco-Manitobains le sont d'abord par rapport aux anglophones, puisqu'aucun francophone averti ne peut oublier ni ne peut nier le danger omniprésent du contact avec l'anglais. Au Manitoba, le taux d'assimilation, si l'on se fie aux statistiques du recensement de 1991, s'élève à 52,1% — alors qu'en Ontario, il est de 38,2% et dans les provinces maritimes, il tombe à 35,8%.

Ensuite, comme minorité francophone hors Québec, les Franco-Manitobains occupent la troisième place, après les Franco-Ontariens et les Acadiens. Mais dans cette province, la minorité francophone coexiste avec d'autres communautés ethniques et culturelles encore plus nombreuses qu'elle.

Enfin, les francophones du Manitoba, comme ceux vivant plus à l'Ouest du Canada, sont souvent méconnus ou mal connus — pour ne pas dire inconnus — par la francophonie internationale.

En effet, ces francophones du Manitoba, qui ne représentent que 3,85 % de la population canadienne d'expression française et environ 4,2 % des 1 100 295 habitants, sont disséminés dans une province couvrant une superficie de 650 000 km². Qu'ils résident à Saint-Boniface, à Saint-Vital, à Saint-Norbert — banlieues urbaines plus ou moins francophones de la capitale Winnipeg —, à Lorette, à Notre-Dame-de-Lourdes ou dans une multitude d'autres villages, il y a 46 570 citoyens[3] qui reconnaissent le français comme leur langue maternelle.

Or, à cause d'un passé d'exploration, de colonisation et d'immigration relativement court et récent, la plupart de ces francophones peuvent assez aisément remonter à leurs origines. Comme Donatien Frémont le révèle dans son ouvrage *Les Français dans l'Ouest canadien*, celles-ci sont diversifiées : suisse, luxembourgeoise, belge, française, etc.[4] Encore faut-il tenir compte aujourd'hui de nouveaux arrivants qui contribuent tous à la mosaïque canadienne, pour reprendre un terme désormais connu.

C'est donc avec une certaine ouverture d'esprit que les francophones du Manitoba, très conscients de l'hétérogénéité de leur communauté, ont souvent préféré mettre de côté leurs différences pour faire front commun. Ainsi, explique Raymond Hébert :

> les francophones de l'Ouest sont à la fois semblables et différents des Québécois : historiquement catholiques et attachés au sol tout comme leurs frères et sœurs québécois et ontariens, ils en sont différents de par leur grande ouverture aux autres groupes ethniques *indépendamment* de l'apport possible de ces groupes à leur langue et leur culture[5].

Pour cette collectivité aux origines diverses, la mère-patrie reste une idée parfois abstraite ou ambiguë, comme d'ailleurs Gabrielle Roy le montre si bien dans son autobiographie[6] lorsqu'elle évoque les attaches qui la lient à la fois au Manitoba, au Québec, et même à la France, où elle espère se « sentir quelque part désirée, aimée, attendue, chez moi enfin[7] ».

De ce fait, la notion d'une identité franco-manitobaine est loin d'être stable ou ancrée dans un substrat inconscient et acceptable à tous. Forcément, tous les Franco-Manitobains ne s'identifient pas au même héritage. Néanmoins ils tentent de s'unir pour revendiquer leurs droits linguistiques, tels que garantis par la charte canadienne. La langue devient le ciment unificateur, et, à l'instar de leurs compatriotes canadiens-français, les francophones de l'Ouest l'ont placée à la base de l'isocèle « langue, foi et culture ». Ce lien tenace à la langue s'est exprimé à travers leurs écrits. Cependant, il serait difficile de parler d'une littérature imprégnée d'une « *spécificité* » franco-manitobaine.

Selon Rosmarin Heidenreich, on peut regrouper les œuvres franco-manitobaines récentes autour de deux pôles : « [l]e premier est caractérisé par des œuvres exploitant d'une manière traditionnelle des thèmes explicitement ou implicitement locaux — et parfois fortement folkloriques — tandis que le second est caractérisé par l'utilisation de formes avant-gardistes et de thèmes non régionaux[8]. » Il faut noter qu'il y a en moyenne 30 % des publications franco-manitobaines qui sont de la non-fiction : des essais, des recensions, des études sociopolitiques ou historiques.

Une partie de l'expression littéraire est donc réservée à la constitution ou à la transcription de ce que l'on pourrait appeler un patrimoine culturel. Localement, la production de ce type de textes est jugée favorablement par les éditeurs pour deux raisons : premièrement, cette littérature dessert spécifiquement un auditoire circonscrit et défini; deuxièmement, ce type de document répond explicitement au mandat suivant : publier en français sur l'Ouest et à propos de l'Ouest.

La portée de ce type d'ouvrage revêt une importance capitale : pour les Franco-Manitobains, il est impératif, en milieu minoritaire,

125

de mieux connaître et de comprendre le passé ainsi que la société dans laquelle ils évoluent. À l'extérieur du Manitoba, l'apport de ce type de document serait plutôt limité, réservé non pas au grand public, mais intéressant généralement les spécialistes des questions traitées.

Quant à la fiction qui vise justement un plus large public, au Manitoba français, la littérature pour enfants occupe une grande place puisqu'en moyenne 27 % des publications totales sont destinées aux jeunes. Plusieurs hypothèses pourraient expliquer la prolifération de ce genre de textes : coût de production relativement bas à cause de textes assez courts, bonne distribution via le système scolaire, genre populaire auprès du public, etc. Les maisons d'édition francophones au Manitoba privilégient ensuite la publication de livres de fiction — en moyenne 18,5 % des publications totales —, de poésie (16 %) et enfin, de théâtre (4,5 %) et de musique (4 %)[9].

L'identité minoritaire apparaît en toile de fond dans plusieurs de ces écrits où une thématique, soit la revendication des droits, soit la valorisation du fait français est privilégiée. L'histoire de l'Ouest reste sans aucun doute une source d'inspiration qui nourrit plusieurs auteurs et, comme Ingrid Joubert le montre dans son étude du roman historique de l'Ouest[10], Louis Riel a inspiré et continue d'inspirer les auteurs; il demeure une figure emblématique riche en significations, et ce, pour plusieurs raisons.

Premièrement, les Franco-Manitobains ont investi leur *capital symbolique* dans un homme politique qu'il faut continuellement revaloriser, réhabiliter. La production littéraire, surtout contemporaine, fait ressortir la complexité du personnage. Même après sa mort, il a continué à susciter plusieurs controverses car, pour certains, Riel est le père fondateur de la province; pour d'autres, c'est un mégalomane, un fou convaincu de sa destinée messianique.

Deuxièmement, Louis Riel est un Métis et historiquement les Franco-Manitobains se sont toujours identifiés à lui. Étant par nature une personne hybride, le Métis combine deux identités. Riel lui-même est un mélange de deux extrêmes : l'exalté et le rebelle. Peut-

on transposer cette personnalité double et voir chez les Franco-Manitobains cette dissociation fondamentale de leur être, leur biculturalisme viscéral et incontournable? Voilà une question qui mérite d'être approfondie. Pourtant, malgré ce symbolisme latent, les Franco-Manitobains s'identifient généralement à Riel qui est devenu une figure de proue, et sa cause devient la leur: protéger les droits et assurer la survie des francophones dans l'Ouest.

Enfin, Riel, pour les Métis comme pour les Franco-Manitobains, est une victime et cette image de victimisation apparaît parfois dans leur discours. Comme Paul Savoie le dit, la communauté franco-manitobaine «s'est toujours définie par rapport à une trahison, symbolisée par la pendaison de Riel, au siècle dernier[11]».

Une composante positive qui découle de cette identification à Riel, c'est l'ouverture apparente à l'apport du métissage culturel. Depuis quelques années, dans l'Ouest comme ailleurs, il y a un engouement relatif pour les récits historiques où on note une nouvelle sensibilité et une ouverture à l'apport des peuples autochtones à notre histoire. La littérature franco-manitobaine[12] publiée récemment et qui s'inspire largement du passé, révèle une héroïsation, disons *interculturelle*, des premiers pionniers et des combattants pour la cause française. Peut-être avec un renversement subliminal de rôles, les francophones qui historiquement souffraient de leur état de minorité défaite et colonisée par les Anglais, ont-il pris conscience de leur rôle de colonisateurs auprès des races autochtones...

Grâce à la place accordée à Louis Riel dans la mémoire collective, les jalons pour créer le mythe des origines du Manitoba ont été posés. L'élaboration de ce type de mythe constitue, selon Albert Memmi[13], une des étapes primordiales à franchir pour qu'un peuple colonisé puisse se définir par l'écriture. En réalité, l'affranchissement du pouvoir du colonisateur est difficile. Suite à la défaite à Batoche, où la révolte des Métis est écrasée, la véritable colonisation de l'Ouest commence. Ainsi, sous le régime politique anglais, le nombre de francophones dans l'Ouest s'est considérablement réduit à la fin du XIX^e siècle à cause de l'immigration massive de non-francophones dans la région.

Depuis lors, les francophones sont continuellement obligés de prouver qu'ils méritent d'exister. Ils doivent souvent se justifier car s'ils sont fidèles à la langue française, ils doivent aussi, par la force des choses, être fidèles — en apparence — à la langue anglaise... Le rapport avec la langue demeure toujours problématique dans le contexte manitobain. Outre la diglossie ou la question de bilinguisme soustractif, l'assimilation pose deux types de problèmes aux écrivains. Parfois ils sont littéralement assimilés à la culture anglophone[14]; parfois ils sont assimilés aux Québécois[15] et on oublie tout simplement leur origine franco-manitobaine.

Quelques fois le statut de bilingue est un avantage, on glisse volontiers d'une langue à l'autre : Paul Savoie, par exemple, maîtrise bien les deux langues et a réussi à se faire accepter comme poète parfaitement bilingue[16]. Puis, il y a ceux qui, comme Charles Leblanc ou Louise Fiset, ne publient qu'en français, mais qui flirtent beaucoup avec les deux langues officielles, comme l'indiquent deux de leurs titres : *404 BCA Driver tout l'été*[17] et *Préviouzes du printemps*[18].

Quelques pièces de théâtre d'un réalisme surprenant mettent en valeur la relation ténue qu'entretiennent les Franco-Manitobains avec la langue, en présentant des familles francophones aux prises avec le problème de l'assimilation linguistique ou culturelle. Les pièces *Je m'en vais à Régina*[19] et la série *Les Tremblay*[20], qui n'est malheureusement pas encore publiée mais qui fut jouée avec beaucoup de succès, évoquent le problème du francophone qui veut simplement s'intégrer à la majorité.

Pourtant ce genre de discours est minoritaire. En effet, suite à l'affirmation de l'identité québécoise durant la Révolution tranquille des années soixante, les francophones hors Québec ont, eux aussi, cherché à se redéfinir. Au Manitoba français, on constate une sorte d'«évolution tranquille» : d'un art qui réfléchit comme un miroir, une image de soi; on trouve un discours subversif qui cherche à transgresser certaines limites préétablies par une idéologie conservatrice et une vision esthétique conventionnelle. Mais, même lorsque ces auteurs lèvent le voile sur certains sujets tabous, ils le font généralement avec discrétion[21]. Sensibles à l'imaginaire collectif,

ils dérogent à la norme mais sans trop déranger.

Toutefois, quelques écrivains postmodernes[22] veulent à tout prix renverser complètement l'ordre établi. En puisant non seulement dans le riche patrimoine personnel mais en s'inspirant aussi de l'apport de divers arts, de différentes philosophies et cultures, ils offrent alors à leur communauté une nouvelle perception hautement personnalisée de leur art et révèlent, de ce fait, leur quête de la vérité éphémère. Qui s'identifie à eux, comprendra. Malgré cette évolution qui se déroule sans trop de heurts au niveau du fond et de la forme, plusieurs auteurs doivent cependant composer avec certaines difficultés inhérentes, semble-t-il, à la condition du minoritaire.

Ces problèmes auxquels font face les francophones de l'Ouest, Éric Annandale les résume en les classant sous trois rubriques : « a) difficultés de conception; b) difficultés d'exécution; et c) difficultés de diffusion et de réception[23] ». Dans la première catégorie, l'auteur évoque les obstacles sociaux, économiques, politiques, psychologiques qui peuvent empêcher ou limiter un auteur dans son travail de créateur. Il souligne plusieurs facteurs importants qui ont une influence directe sur la production : bassin de lecteurs et élite intellectuelle numériquement faibles, tendance au conformisme ou désir d'intégration et d'acceptation dus à la petitesse de la communauté.

Quant aux difficultés d'exécution, Annandale évoque la réalité de l'assimilation et les problèmes linguistiques qui en découlent car au Manitoba, comme partout ailleurs, l'anglicisation demeure une menace envahissante. Ajoutons à cette difficulté d'expression « *potentielle* », le problème réel de l'édition et des infrastructures de diffusion au Manitoba français.

Les nombreuses communautés francophones dans la province du Manitoba seraient-elles parmi celles qui sont, comme le préconise François Paré, « imprégnées de sentiment de minorisation », et qui « n'arrivent pas à engendrer une structure institutionnelle unique qui soutienne l'effort d'écriture[24] »? La réponse n'est pas simple.

Il existe trois maisons d'édition dans l'Ouest, sans compter les Presses universitaires de Saint-Boniface et le Centre des études

franco-canadiennes de l'Ouest (CEFCO); et, depuis leur création, — il y a environ 20 ans pour les Éditions des Plaines et 25 ans pour les Éditions du Blé — elles ont publié au total plus de 260 ouvrages. À titre de comparaison, chez les francophones hors Québec, le Regroupement des éditeurs canadiens-français a identifié cinq maisons d'édition en Acadie et neuf en Ontario[25]. Chaque année, ces maisons d'édition francophones hors Québec sont subventionnées par le Conseil des Arts du Canada — qui subventionne plus de 70 maisons d'édition de langue française— et elles publient en moyenne de quatre à vingt titres — quatre étant le minimum — d'après les données les plus récentes[26].

Avec la loi sur les langues officielles[27], Patrimoine Canada soutient la minorité francophone qui se trouve majoritairement dans l'Est, au Québec. Le Manitoba français, dans le domaine de l'édition, ne profite pas du même soutien dont bénéficient les communautés minoritaires plus nombreuses. Comme l'explique Raymond Théberge dans un rapport publié en 1989 :

> [I]es programmes d'aide financière qui sont élaborés dans une perspective nationale ne sont pas toujours à la portée des maisons d'édition francophones de l'Ouest. Les critères d'admissibilité [tels que le chiffre d'affaires ou le nombre de titres par exemple] excluent presqu'automatiquement (*sic*) les candidats francophones de l'Ouest[28].

Heureusement, depuis 1989, les éditeurs hors Québec se sont regroupés pour unir leurs forces. Récemment, avec les ententes Canada-communauté, l'État préconise une situation où la communauté elle-même donne priorité à ses besoins et gère ses subventions. Bien que l'autodétermination soit un défi que chaque peuple veuille relever, il y a inévitablement des iniquités, et souvent trop peu d'argent disponible pour répondre avec satisfaction à tous les besoins croissants.

De plus, certains chercheurs[29] soulignent qu'une transformation sociale s'est opérée au sein des collectivités francophones minoritaires. Elles ont décidé de s'affirmer sur le plan juridique et social. Les îlots de la francophonie hors Québec, comme le précise Cardinal, «laissent pour leur part de côté une conception

victimisante du statut de minoritaire pour s'affirmer comme partenaires égaux avec l'autre majorité...[30] ». Fini le temps où le petit frère cherchait l'approbation ou la protection du grand frère. Ces communautés veulent se tenir debout toutes seules et être reconnues pour ce qu'elles sont.

Or, le Manitoba français doit toujours lutter avec le cliché du « cadavre encore chaud » ou l'image du *dead duck*. Il est vrai que le nombre de Franco-Manitobains tombe d'un recensement à l'autre, mais le paradoxe en ce qui concerne la vitalité culturelle franco-manitobaine, est le suivant. Lorsque les sociologues considèrent les variables de la viabilité linguistique et sociolinguistique dans le contexte du Manitoba français, ils arrivent à une équation dont le résultat suscite généralement la consternation. Pourquoi ? Si on se fie aux chiffres, le taux d'assimilation en milieu minoritaire franco-manitobain effraie par son ampleur : les plus optimistes prédisent l'extinction du fait français, à plus ou moins longue échéance. Mais en ajoutant les mots « production culturelle » à l'équation, les données changent. Voilà la contradiction apparente : les taux d'assimilation paraissent directement proportionnels aux taux de production chez les Franco-Manitobains. Pour résumer simplement la situation : moins il y a de francophones au Manitoba, plus il y a une production florissante !

Aujourd'hui, personne n'ose affirmer qu'avec la peur de disparaître, on assiste au chant du cygne. Bien au contraire. Nous assistons à un réel épanouissement artistique au Manitoba français, et selon Raymond Hébert : « the stronger the identity within a francophone minority, the greater the cultural production among members of that minority. In turn, perhaps, this increased cultural production leads to an even greater strengthening of that identity[31] ». Pris dans un engrenage où l'impétuosité littéraire s'imbrique à une situation politico-juridique favorable aux minorités, les écrivains de l'Ouest profitent d'une conjonction de faits qui ont permis un foisonnement (relatif) de publications.

Pourquoi les auteurs sont-ils alors si peu connus malgré tous ces livres publiés ? Comme le résume François Paré : « la plupart des communautés minoritaires ne disposent pas d'outils *étatiques* —

131

nous soulignons — de promotion culturelle. Dans ces cas, la littérature, malgré son abondance et son apparente vitalité, est très minimalement instituée[32] ».

La minorité franco-manitobaine est certes très éloignée géographiquement du Québec et pour cette raison se sent défavorisée à plusieurs égards. Les subventions pour les publications ne suffisent plus. Il s'agit non seulement d'un problème de distribution — problème auquel s'est attaqué d'ailleurs le Regroupement des éditeurs canadiens-français —, mais surtout de la difficulté d'accès au marché québécois qui reste assez hermétique aux produits franco-manitobains. De plus l'absence d'une réception critique « *étatique*» — pour ne pas dire québécoise — révèle le peu d'intérêt qu'a un public mal informé sur ce qui se publie en marge des frontières québécoises.

Au Manitoba, et dans l'Ouest aussi, cette réception critique laisse à désirer, elle tend à se limiter essentiellement et trop souvent à une forme de nombrilisme aseptisé ou attendri : il ne faut pas, après tout, décourager les porteurs du flambeau de peur de tout anéantir.

Parfois, très rarement, quelqu'un présente une œuvre à la radio nationale, dans une revue à grande diffusion, ou dans une revue spécialisée, mais ces cas constituent l'exception plutôt que la règle. À cause de cette difficulté d'accès aux médias, la littérature publiée dans l'Ouest demeure celle de célèbres inconnus.

La « *réception*» d'une œuvre, réception littérale — l'avoir en mains propres — et figurative — en faire une lecture critique —, fait partie du circuit normal du livre : l'auteur l'écrit, l'éditeur le publie, le diffuseur le distribue, le lecteur l'achète et le lit, le critique le commente, alimentant ainsi la publicité autour de l'œuvre.

Or, cette reconnaissance, qu'elle soit négative ou positive, propulse un auteur sur l'avant-scène, ce qui est toujours à l'avantage du minoritaire qui a une petite voix souvent perdue parmi celles des grands. Bien sûr, une réception favorable est souhaitée surtout si elle peut conduire jusqu'à l'attribution d'un prix. L'intérêt de ce type de réception critique n'est pas à négliger puisque, comme le remarque Lapierre[33], elle a une fonction «autoréférentielle», c'est-à-dire qu'elle

sert la communauté en confirmant non seulement son existence, mais surtout sa vitalité.

Ainsi, certains des auteurs franco-manitobains qui ont reçu des prix tels Gabrielle Roy, Ronald Lavallée, J.R. Léveillé et Richard Alarie bénéficient de tous les avantages tributaires de la simple publicité médiatisée. Évidemment, il y en a d'autres qui méritent d'être lus. Et si ces auteurs publient en français, il faudrait promouvoir un véritable dialogue interculturel : que d'autres francophones lisent les Franco-Manitobains. Comme le précise Gallet : « Une des revendications qui revient aussi régulièrement est celle de la réciprocité culturelle[34]. » En d'autres mots, partout on consomme des publications de différentes régions francophones mais parfois l'échange n'est pas équitable.

Le Manitoba français se trouve dans une position originale. Pourquoi ? Parce qu'il ne se retrouve ni au centre, ni à la périphérie, mais bien aux insterstices de deux réalités. Pour les Québécois, nous venons après l'Acadie, après l'Ontario français. Le Manitoba français ouvre l'Ouest, nos frontières délimitent le début de la fin de la francophonie en milieu minoritaire. Par contre, pour les minorités francophones situées plus à l'Ouest, le Manitoba constitue le Centre de la francophonie de l'Ouest et on entend souvent dire que les Franco-Manitobains bénéficient davantage de la générosité gouvernementale parce qu'ils sont plus nombreux...

Finalement, les Franco-Manitobains ressemblent aux autres minorités franco-canadiennes hors Québec parce qu'ils sont, comme le résume Bernard Poche, « des êtres bi-culturels dans leur existence quotidienne, avec toutes les ambiguïtés que cela pose dans leur rapport à la création en français[35] ». Ils luttent continuellement pour le maintien de leur langue dans une province anglophone. Les Franco-Manitobains sentent de façon plus aiguë leur condition minoritaire vécue souvent en marge du Québec, en marge aussi des Acadiens et des Franco-Ontariens. D'où leur volonté de se protéger, de se fortifier, tout en s'ouvrant au monde extérieur et en encourageant le dialogue avec une francophonie décentralisée.

Et, dans leurs écrits, on retrouve à la fois cette mentalité locale qui se traduit par une production littéraire axée sur l'héritage, sur le

passé et le patrimoine; et cette ouverture d'esprit qui se traduit par une expression littéraire qu'on pourrait qualifier d'avant-gardiste ou d'universaliste. Leur expression littéraire offre souvent des images-miroirs de la communauté, comme pour confirmer l'existence et le mérite de celle-ci. De plus, l'ambition et le désir de créer se révèlent dans un imaginaire collectif et personnel sans cesse renouvelé.

Quant aux deux maisons d'édition locales, les Éditions du Blé et les Éditions des Plaines, elles publient chaque année plusieurs titres et chacune cherche à promouvoir une distribution et une diffusion plus larges ainsi qu'une couverture médiatique plus efficace de ses œuvres. Il faut, bien sûr, que la communauté franco-manitobaine, de son état « *insterstitiel* » mais non marginal, tente de rejoindre les autres francophones, ceux de l'Est comme ceux de l'Ouest. Il ne s'agit pas d'une communauté moribonde : elle est bien vivante. Malgré l'assimilation galopante, le financement au ralenti, la perfusion à petites doses, la réception critique timide, bref, malgré tout le négativisme ambiant, la production littéraire au Manitoba français s'épanouit.

Notes

[1] Hédi Bouraoui, *La francophonie à l'estomac*, Paris, Éditions Nouvelles du Sud, 1995.

[2] Centre politique fédéral : Ottawa; centre politique où se trouve la majorité francophone : Québec; centres économiques : Toronto et Montréal. Centres de la francophonie canadienne : Québec et Acadie. Basé sur une perception d'homogénéité sociétale distincte (voir «francophones de souche») avec un sens d'identité, un passé mythique, bref une culture de nation qui les unit et les distingue. D'ailleurs cette perception d'une francophonie unie est actuellement remise en cause...

[3] Statistiques Canada, *Recensement du Canada*, 1996.

[4] Frémont (1980, p. 50) précise, par exemple, qu'«[a]près dix années d'existence, Saint-Claude du Manitoba avait, en 1902, une population de 364 âmes qui se décomposait ainsi : 286 Français, 25 Métis français, 24 Canadiens français, 13 Suisses, 10 Anglais, 6 Belges, 5 Mexicains et 4 Luxembourgeois».

[5] Raymond Hébert, «Identité et production culturelle : la vitalité des communautés francophones hors Québec», dans *Le rayonnement (mortel?) des capitales culturelles*, Bernard Poche et Jean Tournon (dir.), colloque tenu à Grenoble, Programme Rhône-Alpes de recherche en sciences humaines, 1996, p. 18.

[6] Dans d'autres œuvres telles *La Route d'Altamont* ou *Un jardin au bout du monde*, par exemple, la nostalgie, l'errance, la dérive et le nomadisme sont des thèmes exploités qui évoquent le drame de l'appartenance et le rôle de la mémoire dans la construction de l'identité.

« Par ces soirs de souvenirs et de mélancolie, bien des fois nous avons retrouvé ainsi, à de rêveuses distances, des horizons perdus », *La route d'Altamont*, Montréal, Stanké, 1985, p. 221.

[7] Gabrielle Roy, *La détresse et l'enchantement*, Montréal, Boréal Express, 1984, p. 141.

[8] J.R. Léveillé offre un intéressant survol « De la littérature franco-manitobaine », *Prairie Fire*, vol. VIII, n° 3, automne 1987, p. 58-69; Rosmarin Heidenreich, « Le canon littéraire et les littératures minoritaires : l'exemple franco-manitobain », *Cahiers franco-canadiens de l'Ouest*, vol. 1, n° 1, printemps 1990, p. 23.

[9] Les Éditions des Plaines ont publié environ 136 titres depuis la création de la maison il y a vingt ans. Classement par genres : 45 - littérature pour enfants, 34 - non fiction, 33 - fiction, 10 - poésie, 9 - théâtre, 5 - autres (coéditions).
Les Éditions du Blé ont publié environ 115 titres depuis la création de la maison il y a 25 ans. Classement par genres : 39 - non fiction, 24 - littérature jeunesse, 22 - poésie, 15 - fiction, 3 - théâtre, 12 - musique (Données fournies par les deux maisons d'édition).

[10] Ingrid Joubert, « Métamorphoses idéologiques du mythe de Louis Riel dans le roman historique francophone de l'Ouest canadien », dans *L'Ouest français et la francophonie nord-américaine*, colloque tenu à Grenoble, Presses de l'Université d'Angers, 1996, p. 163-169.

[11] Bernard Poche et Jean Tournon (dir.), *Le rayonnement (mortel?) des capitales culturelles*, colloque tenu à Grenoble, Programme Rhône-Alpes de recherche en sciences humaines, 1996, p. 43.

[12] Voir les textes de Bergeron, Bouvier, Ferland, Lavallée par exemple.

[13] Albert Memmi, *Portrait du colonisé, précédé du portrait du colonisateur*, Paris, Buchet-Chastel, Corrêa, 1957.

[14] Voir par exemple le cas du Manitobain Guy Gauthier qui publie presque exclusivement en anglais aux États-Unis.

[15] À titre d'exemple : Gabrielle Roy qui a des « origines manitobaines » mais qui figure souvent dans les canons littéraires québécois; ou encore Daniel Lavoie, adopté comme artiste québécois.

[16] *Amour flou; The Meaning of Gardens*, Paul Savoie. « *Two works by a poet who writes better in his second language than most anglophones — so you can deduce how good the French is.* », Val Ross, « Vive le CanLit français », *The Globe and Mail*, Saturday October 19, 1996, p. C1.

[17] Louise Fiset, *404BCA Driver tout l'été*, Saint-Boniface, Éditions du Blé, 1989.

[18] Charles Leblanc, *Préviouzes du printemps*, Saint-Boniface, Éditions du Blé, collection Rouge, 1984.

[19] Roger Auger, *Je m'en vais à Régina*, Montréal, Théâtre/Leméac, 1976.

[20] Claude Dorge, La série *Les Tremblay*, textes non publiés, 1986, 1987, 1989.

[21] Une pièce comme l'*Article 23* (Dorge et Arnason) (à ne pas confondre avec l'essai du même titre de Jacqueline Blay) peut-être considérée comme subversive dans la mesure où elle propose une vision ironique de la situation franco-manitobaine. En ce qui concerne les romans, on attaque parfois des sujets tels le viol (*La fille bègue,* Saint-Pierre), l'abus physique (*La vigne amère,* Chaput) voire l'abus *ecclésiastique*, si j'ose dire (*La grotte*, Dubé), sexualité/sensualité/érotisme (*Plage*, Léveillé), mais souvent, le tout est recouvert d'un voile pudique...

[22] *Extrait* de J.R. Léveillé serait un bon exemple d'une œuvre qui déroge à la convention littéraire et qui surprend, puisqu'il s'agit d'une création qui est à la fois affiche, texte, publicité et extrait du roman *Plage*. Plusieurs créations de Léveillé comme *Montréal Poésie* ou *Causer l'amour* tombent dans la catégorie des œuvres postmodernes, universalistes et avant-gardistes.

[23] Éric Annandale, « Une double minorité : les Franco-Manitobains et la création littéraire », dans *Le rayonnement (mortel?) des capitales culturelles*, Bernard Poche et Jean Tournon (dir.), colloque tenu à Grenoble, Programme Rhône-Alpes de recherche en sciences humaines, 1996, p. 26.

[24] François Paré, *Les littératures de l'exiguïté*, Ottawa, Éditions du Nordir, 1994, p. 15.

[25] Voir annexe.

[26] Selon les données disponibles pour 1997, le Conseil des Arts du Canada a subventionné la publication de douze titres au Manitoba français (quatre en Saskatchewan), alors qu'il a subventionné trente-cinq publications françaises dans les provinces maritimes et trente et une en Ontario. Cet organisme national n'est pas le seul à contribuer au bon fonctionnement des deux maisons d'édition franco-manitobaines. Le Conseil des Arts du Manitoba ainsi que d'autres organismes tels que Francofonds, subventionnent aussi les deux maisons d'édition franco-manitobaines. Toutefois, le financement n'est jamais stable ni prévisible.

[27] Édictée en 1969.

[28] Raymond Théberge, *Étude de l'industrie de l'édition d'expression française dans les provinces de l'Ouest*, Rapport préparé pour le ministère des Communications du Canada, 1989, p. 32.

[29] Dont notamment Cardinal, Hébert et O'Keefe.

[30] Linda Cardinal, Lise Kimpton, Jean Lapointe, Uli Locher et J. Yvon Thériault, *L'épanouissement des communautés de langue officielle: la perspective de leurs associations communautaires*, Ottawa, Commissariat aux langues officielles et ministère du Secrétariat d'État, 1992, p. 10.

[31] Raymond Hébert, «Identiteit, culturel produktie in vitaliteit van de francofone gemeenschappen buiten Quebec», dans D'Haenens, L. (dir.), *Het land van de ahorn Visies op Canada: Politik, Cultuur, Economie*, Gent, Academia Press, 1995, p. 29.

[32] François Paré, *Les littératures de l'exiguïté*, p. 13-14.

[33] Cité par François Paré, *Les littératures de l'exiguïté*, p. 87.

[34] Dominique Gallet, *Pour une ambition francophone. Le désir et l'indifférence*, Paris, Éditions L'Harmattan, 1995, p. 60.

[35] Bernard Poche et Jean Tournon (dir.), *Le rayonnement (mortel?) des capitales culturelles*, colloque tenu à Grenoble, Programme Rhône-Alpes de recherche en sciences humaines, 1996, p. 3.

Bibliographie

Alarie, Richard, *Puulik cherche le vent*, Saint-Boniface, Éditions du Blé, Prix St-Exupéry, 1996.

Annandale, Éric, «Une double minorité: les Franco-Manitobains et la création littéraire», dans *Le rayonnement (mortel?) des capitales culturelles*, Bernard Poche et Jean Tournon (dir.), colloque tenu à Grenoble, Programme Rhône-Alpes de recherche en sciences humaines, 1996, p. 25-32.

Auger, Roger, *Je m'en vais à Régina*, Montréal, Théâtre/Leméac, 1976.

Bergeron, Henri, *Un bavard se tait... pour écrire*, Saint-Boniface, Éditions du Blé, 1989.

Bergeron, Henri, *L'Amazone*, Saint-Boniface, Éditions des Plaines, 1998.

Blay, Jacqueline, *L'Article 23, Essai*, Saint-Boniface, Éditions du Blé, 1987.

Bouraoui, Hédi, *La Francophonie à l'estomac*, Paris, Éditions Nouvelles du Sud, 1995.

Bouvier, Laure, *Une histoire de Métisses*, Montréal, Leméac, 1995.

Cardinal, Linda, Lise Kimpton, Jean Lapointe, Uli Locher et J. Yvon Thériault, *L'épanouissement des communautés de langue officielle: la perspective de*

leurs associations communautaires, Ottawa, Commissariat aux langues officielles et ministère du Secrétariat d'État, 1992.

Chaput, Simone, *La vigne amère*, Saint-Boniface, Éditions du Blé, 1989.

Dorge, Claude, *Le roitelet*, Saint-Boniface, Éditions du Blé, 1980.

Dorge, Claude, *La série Les Tremblay*, textes non publiés, 1986, 1987, 1989.

Dorge, Claude et David Arnason, *L'Article 23*, théâtre, texte non publié, 1985.

Dubé, Jean-Pierre, *La grotte*, Saint-Boniface, Éditions du Blé, collection Rouge, 1994.

Ferland, Marcien, *Les Batteux*, comédie lyrique, Saint-Boniface, Éditions du Blé, 1983, Prix Riel 1982.

Fiset, Louise, *404BCA Driver tout l'été*, Saint-Boniface, Éditions du Blé, 1989.

Frémont, Donatien, *Les Français dans l'Ouest canadien*, Saint-Boniface, Éditions du Blé, 1980.

Gallet, Dominique, *Pour une ambition francophone, Le désir et l'indifférence*, Paris, Éditions L'Harmattan, 1995.

Hébert, Raymond, «Identiteit, culturel produktie en vitaliteit van de francofone gemeenschappen buiten Quebec», dans D'Haenens, L. (dir.), *Het land van de ahorn Visies op Canada: Politik, Cultuur, Economie*, Gent, Academia Press, 1995.

Hébert, Raymond, «Identité et production culturelle: la vitalité des communautés francophones hors Québec», dans *Le rayonnement (mortel?) des capitales culturelles*, Bernard Poche et Jean Tournon (dir.), colloque tenu à Grenoble, Programme Rhône-Alpes de recherche en sciences humaines, 1996, p. 15-24.

Heidenreich, Rosmarin, «Le canon littéraire et les littératures minoritaires: l'exemple franco-manitobain» *Cahiers franco-canadiens de l'Ouest*, vol.1, n° 1, printemps 1990, p. 21-29.

Jack, Marie, *Tant que le fleuve coule*, Saint-Boniface, Éditions des Plaines, 1998.

Joubert, Ingrid, «Métamorphoses idéologiques du mythe de Louis Riel dans le roman historique francophone de l'Ouest canadien», dans *L'Ouest français et la francophonie nord-américaine*, Angers, Presses de l'Université d'Angers, 1996, p. 163-169.

Lavallée, Ronald, *Tchipayuk ou le Chemin du Loup*, Paris, Albin Michel, 1987.

Leblanc, Charles, *Préviouzes du printemps*, Saint-Boniface, Éditions du Blé, collection Rouge, 1984.

Léveillé, J.R., «De la littérature franco-manitobaine», *Prairie Fire*, vol. VIII, n° 3, automne 1987, p. 58-69.

Léveillé, J.R., *Extrait*, Saint-Boniface, Éditions des Plaines, 1984.

Léveillé, J.R., *Plage*, Saint-Boniface, Éditions du Blé, 1984.

Léveillé, J.R., *Montréal Poésie*, Saint-Boniface, Éditions du Blé, 1987.

Léveillé, J.R., *Causer l'amour*, Paris, Éditions Saint-Germain-des-Prés, collection «Chemins profonds», 1992.

Memmi, Albert, *Portrait du colonisé, précédé du portrait du colonisateur*, Paris, Buchet-Chastel, Corrêa, 1957.

O'Keefe, Michael, *Minorités francophones: assimilation et vitalité des communautés, Nouvelles Perspectives canadiennes*, Ottawa, Publication de Patrimoine canadien, 1998.

Paré, François, *Les littératures de l'exiguïté*, Ottawa, Éditions du Nordir, 1994.

Poche, Bernard et Jean Tournon (dir.), *Le rayonnement (mortel?) des capitales culturelles*, colloque tenu à Grenoble, Programme Rhône-Alpes de recherche en sciences humaines, 1996.

Roy, Gabrielle, *La détresse et l'enchantement*, Montréal, Boréal Express, 1984.

Saint-Pierre, Annette, *La fille bègue*, Saint-Boniface, Éditions des Plaines, 1982.

Savoie, Paul, *The Meaning of Gardens*, Toronto, Black Moss Press, 1987.

Savoie, Paul, *Amour flou*, Toronto, Éditions du Gref, 1993.

Savoie, Paul, «Les marges: un itinéraire», dans *Le rayonnement (mortel?) des capitales culturelles*, Bernard Poche et Jean Tournon (dir.), colloque tenu à Grenoble, Programme Rhône-Alpes de recherche en sciences humaines, 1996, p. 43-50.

Théberge, Raymond, *Étude de l'industrie de l'édition d'expression française dans les provinces de l'Ouest*, Rapport préparé pour le ministère des Communications du Canada, 1989.

Annexe

Regroupement des éditeurs canadiens-français «Un pays s'écrit» — Place de la francophonie 450, rue Rideau, bureau 405, Ottawa, K1N 5Z4 courriel unpays@franco.ca, voir aussi http:www.francoculture.ca/unpays).
[Publications en 1997 — données fournies par le Conseil des Arts du Canada]

Maritimes

Éditions d'Acadie [20]
Moncton (NB), Directeur: Marcel Ouellette
Tél.: (506) 857-8490

Éditions Perce-Neige [8]
Moncton (NB), Directeur: Gérald Leblanc
Tél.: (506) 383- 446

Éditions Bouton d'or Acadie [4]
Moncton (NB), Directrice: Marguerite Maillet
Tél.: (506) 382-1367

*Les Éditions Coopératives du Ven'd'Est [*pas de données]*
Petit Rocher (NB); Directeur: Loïc Vennin
Tél.: (506) 548-4097

Les Éditions de la Grande Marée [4]
Tracadie-Sheila (NB), Directeur: Jacques Ouellet
Tél.: (506) 395-9436

Les Éditions du Grand Pré [3]
Grand Pré (NS), Directeur: Henri-Dominique Paratte
Tél.: (902) 542-1550/538-3668

Ontario

Centre franco-ontarien de ressources en alphabétisation (FORA) [20]
Sudbury (On), Directrice: Yolande Clément
Tél.: (705) 673-7033

*Éditions David [*pas de données]*
Orléans (On), Directeur: Yvon Mallette
Tél.: (613) 830-3336

*Éditions Pierre de lune [*pas de données]*
Ottawa (On), Directrice: Paulette Lebrun
Tél.: (613) 789-3204

Éditions du Nordir [8]
Ottawa-Hearst (On), Directeurs: Jacques Poirier et Robert Yergeau
Tél.: (613) 243-1253 (Ottawa);
(705) 372-1781 (Hearst)

Centre franco-ontarien de ressources pédagogiques (CFORP) [100]
Vanier (On), Directeur: Robert Arseneault
Tél.: (613) 747-8000

*Éditions L'Interligne/Liaison [*pas de données]*
Vanier (On), Directeur: Stefan Psenak
Tél.: (613) 748-0850

Éditions Prise de parole [10]
Sudbury (On), Directrice: denise truax
Tél.: (705) 675-6491

Éditions du Vermillon [13]
Ottawa, (On), Directeurs: Monique Bertoli et Jacques Flamand
Tél.: (613) 241-4032

Prairies

Éditions du Blé [5]
Saint-Boniface (Mb), Directeur: Lucien Chaput
Tél.: (204) 237-8200

Éditions des Plaines [7]
Saint-Boniface (Mb), Directrice: Annette Saint-Pierre
Tél.: (204) 235-0078

Éditions de la Nouvelle Plume [4]
Régina (Sk), Directeur: Marc Masson
Tél.: (306) 352-7435

Table-ronde: l'apport de la communauté à l'art dans une société minoritaire

Daniel Thériault
coordonnateur, Conseil culturel et artistique francophone
de la Colombie-Britannique, Vancouver

Pierre Arpin
directeur/conservateur, Galerie d'art de Sudbury/
Art Gallery of Sudbury

Cyrilda Poirier
représentante de la Fédération des francophones de Terre-Neuve
et du Labrador

Animatrice : *Jacqueline Gauthier*
directrice de La Nuit sur l'étang, professeure, Département de français,
Université Laurentienne

Pour un rapport harmonieux entre l'artiste et la communauté

Daniel Thériault

On naît toujours quelque part et on est toujours de quelque part. Même si on veut l'oublier. Il en reste toujours des traces. Même si on est un artiste. En fait, la communauté d'origine est souvent le matériau de base à partir duquel travaille l'artiste et le lieu de diffusion de sa production. Le milieu minoritaire étant à la marge du milieu majoritaire peut parfois être un point d'observation intéressant. Cependant, il peut aussi être un milieu asphyxiant où les moyens manquent pour développer son art et où l'artiste n'est pas reconnu à sa juste valeur. Cela étant dit, je voudrais plutôt aborder, dans les quelques minutes qui me sont accordées, la question du rapport artiste / communauté.

Un rapport problématique

Alors que le réseau associatif francophone a tendance à demander à l'artiste d'être le porte-étendard de la communauté, l'artiste francophone veut de plus en plus qu'on le reconnaisse pour la valeur intrinsèque de son travail artistique et il résiste à l'engagement permanent ou inconditionnel.

Pour un artiste, une communauté idéale lui fournira des scènes et des salles adéquates, des publics conséquents et des ressources suffisantes lui permettant de vivre de son art. Un jour, j'ai demandé à un directeur de théâtre ce que serait pour lui un rapport idéal avec les diffuseurs communautaires. Il me répondit que, ce qui serait idéal, c'est que le diffuseur accepte d'acheter l'ensemble de sa programmation *a priori*, quelle que soit la réception du public. Ce type de situation n'existe malheureusement pas. Quant à certains intervenants communautaires, l'artiste leur semble utile quand il sert

la cause, ou pire encore, en tant que divertissement qui sert à rassembler les troupes.

Entre ces rapports d'exploitation réciproques, existe-t-il un juste milieu entre l'artiste au service de la communauté et la communauté comme tremplin pour la carrière artistique? Quel serait, en définitive, un rapport harmonieux entre la communauté et ses artistes?

L'importance de l'art pour l'épanouissement communautaire

Avant d'aborder cette question, rappelons l'intérêt d'une communauté à sauvegarder l'épanouissement de ses artistes. Passons sur les avantages économiques pour souligner tout d'abord que l'art, comme le disent plusieurs, est un plus sur le plan humain. Comme le dit le metteur en scène américain Peter Sellars, l'art est également créateur d'identité et créateur de mémoire. L'activité artistique est aussi *rassembleuse.*

Pourtant, les priorités de développement de nos associations ne le démontrent pas toujours. Cela en dépit du fait que la population, dans les sondages, place la culture au premier rang d'importance pour l'épanouissement des communautés francophones. D'ailleurs, depuis le milieu des années soixante-dix, l'activité culturelle est plus pratiquée que l'activité sportive! C'est comme si le réseau associatif était en décalage par rapport à la réalité, la regardant avec des lunettes «juridico-législatives».

Que peut donner la communauté à l'artiste?

La communauté donne donc à l'artiste un milieu, un environnement avec lequel créer. C'est souvent son premier public, parfois le seul. Un milieu adéquat fournit à l'artiste une scène, des lieux de diffusion lui permettant d'atteindre un public. En milieu minoritaire et non urbain, ces infrastructures manquent souvent. C'est un des obstacles que rencontrent nos communautés sur le plan de la diffusion. Sur ce plan, les artistes et les intervenants communautaires peuvent et doivent faire front commun.

Pourtant, il n'y a pas toujours symbiose. Il y a parfois des

conflits, par exemple entre l'utilisation des infrastructures pour des fins de production ou de diffusion de produits pouvant venir de l'extérieur. Aussi, l'art se crée parfois en réaction à son milieu et ne correspond pas à l'image que ce milieu se fait de lui-même. Cependant, il demeure que l'artiste et la communauté sont pris dans le même bateau et ont avantage à s'entendre sur des stratégies communes de développement culturel.

Dans son travail de développement culturel, l'intervenant communautaire doit tenir compte des besoins de l'artiste professionnel, lui fournir un cadre adéquat pour la présentation de son œuvre et respecter son art et statut professionnel en le payant convenablement. On ne peut exiger de l'artiste qu'il travaille indéfiniment pour la cause ou qu'il crée en fonction de la communauté. Cependant, on peut faire appel à sa solidarité, d'autant plus qu'il est dans son intérêt que sa communauté se développe sur le plan culturel.

Entre les intérêts de l'artiste et ceux de la communauté, il peut y avoir convergence. Comme on l'a déjà mentionné, ce n'est pas toujours le cas. Du côté de l'artiste, la création se fait parfois en réaction à son milieu; quant aux intervenants culturels, ils peuvent faire appel à des artistes de l'extérieur, par exemple. On peut aussi privilégier le travail amateur, ce qui, à première vue, peut paraître en conflit avec l'art professionnel qui se développe dans le milieu. Voilà la base de bien des mésententes entre le secteur dit communautaire et le secteur artistique professionnel.

Développement communautaire ou développement culturel?

Je voudrais aborder la notion de développement culturel communautaire que l'on associe trop souvent à de l'amateurisme entrant en conflit avec l'art professionnel qui aurait d'autres exigences. Tout d'abord, il faut souligner la confusion du concept dont nous avons hérité des années soixante-dix et du monde anglo-saxon. Le développement culturel communautaire est plus une approche qu'un secteur amateur ou autre, basé sur la participation des membres de la communauté à l'activité artistique ou à la prise en charge de leur

143

propre développement culturel. Il est souvent pris en charge par des animateurs et des artistes, professionnels eux-mêmes, qui y voient une façon de créer autrement et d'une manière plus démocratique.

À l'origine, l'approche communautaire venant de l'intervention sociale, visait surtout à une prise de conscience menant à un changement social. Les critères sociaux et socioculturels prévalaient sur les préoccupations esthétiques et artistiques[1]. D'où la confusion avec l'amateurisme, car elle était ouverte à diverses pratiques dont les pratiques amateurs au sein des communautés. Et comme le démontre Hawkins, dans *From Nimbin to Mardi gras, Contructing Community Arts*, pour l'Australie, la notion de *community arts* regroupait des actions bien différentes : d'un festival hippie à un festival gai, en passant par le développement de communautés rurales et de minorités culturelles.

Cette approche, qui a eu ses heures de gloire, est peut-être, actuellement, source de confusion, étant trop associée à la notion d'amateurisme et laissant de côté des enjeux actuels, tels que la professionnalisation de notre secteur artistique, les industries culturelles et la confrontation de productions culturelles régionales à un contexte de mondialisation. Par contre, certains de ces enjeux se retrouvent encore, du moins en partie, au niveau local : c'est le cas de la diffusion et du développement du public qui revient aujourd'hui au centre des préoccupations artistiques. Ce contexte nous ramène à l'importance du développement culturel et artistique au sein de la communauté, même en laissant de côté la notion de développement culturel communautaire, ayant conscience des nouveaux enjeux de la période actuelle.

Cette clarification étant faite, on peut à présent réhabiliter la pratique artistique amateur qui est, selon François Colbert, un des éléments déterminants, avec le milieu familial et le milieu scolaire, de la consommation des produits artistiques professionnels. Il ne faudrait donc pas voir le travail au sein de la communauté et le développement du secteur artistique professionnel comme se situant en opposition, mais comme un continuum, l'un étant relié à l'autre. Des relations harmonieuses entre les artistes et la communauté passent par la collaboration ou par le partenariat et la concertation,

pour employer des mots à la mode. Et ne vaudrait-il pas mieux parler de développement culturel local, d'animation culturelle ou d'action culturelle que de développement culturel communautaire afin d'éviter la confusion?

Note

[1] Gay Hawkins, *From Nimbin to Mardi Gras, Constructing Community Arts*, St. Leonards, Australia, Allen & Unwin, 1993.

Bibliographie

Colbert, François, *Le marketing des arts et de la culture*, Montréal, Gaétan Morin éditeur, 1993.

Colbert, François, *Le marketing de la culture*, Session de formation, Vancouver, AGA du CCA, mai 1998.

Hawkins, Gay, *From Nimbin to Mardi Gras, Constructing Community Arts*, St. Leonards, Australia, Allen & Unwin, 1993.

Sellars, Peter, *Community Cultural Development*, Vancouver, Assembly of BC Arts Councils Conférence, 1996.

Quelle est la place de l'artiste dans sa communauté?

Pierre Arpin

J'aimerais parler de la place de l'artiste dans la communauté. Je suis un artiste franco-ontarien. J'ai été élevé à Plantagenet, j'ai grandi à Ottawa, étudié à Montréal et suis à Sudbury depuis un peu plus d'un an maintenant. Je suis administrateur, plus précisément, conservateur d'une galerie d'art.

Je voudrais qu'on prenne en considération le fait que mes commentaires sont un peu biaisés et cela, en raison de ma perspective particulière d'historien de l'art. Je voudrais parler du contexte actuel des arts en Ontario car il est essentiel d'y faire référence. À cet égard, on ne peut passer sous silence le *grand respect* que porte le gouvernement Harris à la chose culturelle et le fait que, *grâce* à un gouvernement sans colonne vertébrale, nous avons perdu plus de 42% des subventions du Conseil des Arts de l'Ontario au cours des trois dernières années. C'est là une situation très difficile. Face à un gouvernement qui n'a pas honte d'afficher sa haine de l'art et de la créativité, on se demande ce qu'on fait ici. Au niveau local, l'impact des coupures provinciales a été et continue d'être important. On vient d'apprendre que les programmes en arts visuels sont mis en veilleuse au collège Cambrian. On n'accepte plus de nouveaux étudiants. On est en train de réévaluer les programmes. Il y a quelques années, on apprenait que l'Université d'Ottawa remettait en question son département des arts visuels. Ce sont des programmes qui ne rapportent pas; on ne peut pas comptabiliser ce que vont produire les diplômés aussi bien en termes d'emplois que de salaire. Ici même, l'Université Laurentienne vient de retrancher 100 000$ de son *Musée et centre artistique* devenu la *Galerie d'art de Sudbury*. On assiste donc à un désinvestissement des reponsables, et cela, à plusieurs niveaux. C'est extrêmement inquiétant.

À un autre niveau, particulièrement dans le domaine des arts visuels, il faut rappeler l'espèce de vide critique dans lequel on travaille. Cela est vrai des arts visuels non seulement en Ontario français mais partout au pays. Ces artistes reçoivent très peu de réactions face à leur travail. Ce contexte rend la formation, le développement d'une réflexion critique sur leur propre travail très difficiles. Ce n'est pas gai mon affaire! Quand on parle de la place de l'art dans nos communautés, tout porte à penser que nos heureux élus aimeraient trop voir notre disparition.

J'aimerais tout de même dire qu'il existe toujours de l'espoir, des défis à relever. Par exemple, à Sudbury, on sait que les médias de la culture anglo-saxonne sont omniprésents et à l'affût de tout ce qui se fait ici. Si sans artistes, il n'y a pas d'art, si sans créateurs, il n'y a pas de produits culturels, on peut dire que, dans nos communautés, on se retrouve dans un contexte difficile pour appuyer le geste créateur.

Cela étant dit, je voudrais m'intéresser davantage à la place qu'occupe l'artiste dans la communauté. Comment peut-il réussir à placer son œuvre? Il faut reculer jusqu'au XIXe siècle pour tenter de comprendre d'où est venu le genre de persécution envers les artistes, considérés comme des êtres situés à la marge ou même très loin du centre de la communauté. Le peintre français Ingres qui vivait au XIXe siècle avait, par exemple, la manie de représenter les peintres de la Renaissance comme un genre d'idéal de type romantique. Vers le milieu du XIXe siècle, on a vu des artistes comme Gustave Courbet commencer à produire des représentations d'artistes se situant véritablement à la marge de la société. Qu'on se rappelle son *Atelier d'artiste*, un vaste tableau où l'on voit l'artiste, au centre, en train de peindre un paysage. Mais, chose curieuse, il y a une femme nue à côté du tableau, alors que le tableau est un paysage. Ce qu'on y retrouve aussi, c'est l'artiste et le Bohémien, l'artiste toujours représenté comme un boulevardier ou un poète radical comme Baudelaire. La représentation de l'artiste dans la peinture, comme un être marginal remonte déjà au XVIIe siècle, en particulier dans la peinture hollandaise. Entre le XIXe et le XXe siècles, on a assisté à une sorte de popularisation du mythe de

147

l'artiste débauché, amoral, avec ses manies, ses consommations excessives, sa sexualité parfois marginalisée. Et cela non seulement chez les peintres, mais aussi chez les poètes et les musiciens.

Ce mythe nous poursuit encore aujourd'hui. Ainsi, dans une perspective où l'artiste est représenté comme un être excentrique, c'est-à-dire à l'extérieur du centre, à la marge de la société, il est difficile de lui trouver une place à titre de créateur qui ne produit pas seulement un discours, mais une réalité qui est l'œuvre d'art et qui se situe au sein même de la société. Comment s'y insère-t-elle? C'est une dimension sur laquelle il est important d'insister. L'œuvre d'art n'est pas en marge de la société, elle n'en est pas un reflet ou un miroir. Elle se situe au sein même de notre monde et de notre société. Et je pense que Mike Harris et son gouvernement aimeraient beaucoup trop renforcer le mythe de l'artiste que je viens de présenter. Ce qu'ils oublient malheureusement trop facilement, c'est la place primordiale que nous occupons dans la société.

L'artiste n'est pas un être marginal, l'œuvre d'art n'est pas un reflet; l'artiste est un créateur qui se retrouve en plein centre de la vie, au cœur même de sa communauté. Si l'artiste choque encore, il faut croire que la liberté d'expression demeure une valeur primordiale dans notre monde. Si l'œuvre d'art s'insère au sein d'une communauté, il faut croire que l'expression artistique, que la voix de l'artiste s'impose toujours.

Nous nous devons, si nous voulons survivre à cette ère, déjà trop mécanisée et médiatisée, de redonner à l'art la place qui lui revient au sein de nos communautés. Si l'on s'inquiète de perdre son âme, si nos communautés ont besoin de se recentrer, de retrouver leur cœur et leur âme, un réinvestissement de la chose culturelle nous ferait le plus grand bien. Tout récemment, à Sudbury, un sondage révélait que l'activité culturelle arrivait au vingt-cinquième rang sur 25 des activités que les contribuables étaient prêts à subventionner. Rien d'étonnant alors que les heureux élus, qui ne pensent qu'à couper, le fassent en premier lieu dans les dépenses culturelles. D'un autre côté, je voudrais aussi rappeler que, suite à un lobby de la part des artistes et des producteurs d'ici, le Conseil municipal de Sudbury a voté une augmentation des

dépenses en matière culturelle de l'ordre de 42% au mois de janvier dernier. Tout n'est donc pas perdu! Et ce résultat, on le doit à l'effort collectif, à celui des artistes et des administrateurs des arts. Malgré la période actuelle de coupures, le Conseil nous a entendus et nous sommes une des seules municipalités ontariennes à pouvoir nous en vanter. Je voudrais, en conclusion, soulever l'importance de l'action individuelle et collective des créateurs. Il leur faut continuer à produire et à affirmer l'importance de leur travail dans la société.

149

Réflexion sur l'apport de la communauté franco-terre-neuvienne et franco-labradorienne à sa communauté artistique

Cyrilda Poirier

Introduction

Pour comprendre l'apport de la communauté à l'art dans une société minoritaire, il faut d'abord connaître le milieu et ce, en passant par la géographie, l'histoire, la culture, la société, les statistiques et, bien sûr, les infrastructures. Je vous présente aujourd'hui la situation très particulière de Terre-Neuve. Une province, deux territoires; une province vieille de 49 ans avec une histoire qui date de 500 ans; une population francophone et acadienne dont certains retracent leurs ancêtres parmi les pêcheurs de la vieille France ou parmi ceux de la déportation des Acadiens. Les autres, ceux qu'on appelle les «CFA» ou, si vous le voulez, les «Come From Away», qui ne sont pas nés à Terre-Neuve, deviennent peu à peu, avec les années, les racines terre-neuviennes de leurs enfants et petits-enfants nés à Terre-Neuve.

Dans cette province jeune et vieille en même temps, les artistes jouent un rôle important. On entend dans les airs de violon et d'accordéon les influences française, irlandaise et écossaise. On entend dans nos vieux chants folkloriques l'adaptation et la déformation des paroles de nos ancêtres passées aux plus jeunes. On entend aussi la relève qui, faute d'influence de musique moderne française, patauge un peu dans les vieux répertoires de musique et de chansons françaises, québécoises et acadiennes.

Dans cette province jeune et vieille en même temps, la communauté joue son rôle dans la vie de ses artistes. Mais est-ce assez? Comment peut-elle appuyer et stimuler ses artistes lorsque la communauté a, et j'ose le dire avec la même force et vigueur que

150

Jean Marc Dalpé, « soif de culture » ? Comment satisfaire la soif de trois communautés isolées géographiquement et culturellement ? Et comment satisfaire la faim des artistes avec le peu de ressources financières dont disposent les communautés et le manque d'engagement financier du gouvernement fédéral et de ses agences ? Le violon ou l'accordéon, bien qu'ils soient appréciés dans un coin de la province, ne répondent pas nécessairement à la soif culturelle d'un autre groupe tout comme une tournée de Michel Rivard ou de Francis Cabrel ne serait pas appréciée par tout le monde.

Pour comprendre l'apport de la communauté à l'art dans une société minoritaire, il faut la connaître, cette communauté. J'espère que ce qui suit aidera à faire comprendre la problématique toute particulière de Terre-Neuve.

Mise en contexte

La province de Terre-Neuve comprend deux territoires : l'île de Terre-Neuve et le Labrador, qui partage sa frontière avec le Québec. Et, soit dit en passant, l'appellation légale de la province devrait passer sous peu de Terre-Neuve à Terre-Neuve et Labrador. Et, question d'histoire et de politique, Terre-Neuve ne fait pas partie des Provinces maritimes. Terre-Neuve fait partie des Provinces de l'Atlantique. Une province, deux territoires séparés physiquement par le golfe St-Laurent et le détroit de Belle-Isle. Une province, deux territoires séparés culturellement, où les habitants tiennent à s'identifier comme Terre-Neuviens ou Labradoriens.

C'est au cap St-Georges, à la Grand'Terre et à L'Anse-à-canards sur la péninsule de Port-au-Port qu'on retrouve les « vrais » Franco-Terre-Neuviens. Vous vous demandez sûrement : « vrais » par rapport à quoi ? On a toujours utilisé ce terme pour identifier les Franco-Terre-Neuviens de souche, c'est-à-dire ceux qui peuvent retracer leur ascendance parmi les pêcheurs ou déserteurs français ou les Acadiens déportés. Cela explique aussi pourquoi on entend si bien l'influence française et acadienne dans la musique de Félix et Formanger ou de Ti-Jardin. On retrouve sur la péninsule d'autres artistes dont un peintre qui reproduit toujours la même scène, la vue qu'il a de la fenêtre de sa cuisine et un sculpteur qui fait surtout de

151

superbes pièces de jeu d'échec de la période médiévale. Les Franco-Terre-Neuviens sont, pour la majorité, des pêcheurs et donc, par ricochet, des chômeurs en raison du moratoire sur les pêches, ou bien enseignants.

À St. John's, la population francophone date d'une quarantaine d'années. À ma connaissance, c'est en 1954 que la première famille québécoise est venue s'installer en permanence à St. John's. À part cette famille, on retrouve dans la capitale un bassin de culture francophone provenant de la France, de St-Pierre et Miquelon, du Québec, de l'Acadie, de l'Ontario et très récemment des pays de l'Afrique du Nord. Ces francophones occupent presque tous des postes professionnels. Ils sont, par exemple, professeurs, enseignants, fonctionnaires et entrepreneurs. Deux auteurs circulent dans cette ville : Michel Savard, qui s'est déjà mérité le Prix du Gouverneur général pour son recueil de poésie intitulé *Forage* et Annick Perrot-Bishop, qui publiera sous peu une autre œuvre aux Éditions d'Acadie. Un tout nouveau groupe de jeunes musiciens vient de se former à St. John's. «Acùshla» (mot qui signifie tendresse en gallois), dont le chanteur, Llewellyn Thomas, né d'un père gallois et d'une mère française, commence à se tailler une place sur la scène culturelle francophone de la province. Du côté de Clarenville, à quelques centaines de kilomètres de St. John's, l'artiste peintre Danielle Loranger, originaire du Cap-de-la-Madeleine, s'inspire de son milieu et des traditions terre-neuviennes pour produire des œuvres d'art absolument incroyables.

Comme pour St. John's, les Québécois furent les premiers à s'installer à Labrador City en 1962 avec le début du projet d'exploitation minière Carol. Fiers avant tout d'être Franco-Labradoriens, ces pionniers modernes ont gardé farouchement la culture et la langue de leur province natale. Je connais d'ailleurs très peu de Franco-Labradoriens qui peuvent s'exprimer en anglais! Des trois communautés francophones et acadiennes, les Franco-Labradoriens sont ceux qui ont le calendrier d'activités le plus chargé et où la communauté semble le plus s'impliquer : jeux d'hiver, pièce de théâtre (ces deux événements alternent d'une année à l'autre), épluchettes de blé d'Inde, parties de sucre, voire

même la célébration de la Sainte-Catherine avec de la tire! Le Cercle des fermières a produit des artisanes de première classe en passant de la broderie sur des manteaux esquimaux à la peinture sur soie. Un groupe musical, Duo Profil, a vu le jour à Labrador City, mais a dû s'exiler au Québec afin de survivre.

Il est évident que les trois régions se rencontrent très rarement et lorsqu'elles le font, c'est en fonction de leur implication dans la francophonie, donc pour des réunions. Déplacer les gens de Labrador City à Deer Lake veut dire un vol de 2 h 30, s'ils sont assez chanceux pour se trouver un vol direct. Ajoutez à cela une autre heure s'ils doivent venir à St. John's. Le trajet entre la côte ouest et St. John's se fait soit en avion, ce qui signifie une heure de trajet, ou en voiture, ce qui représente 800 km!

On ne peut faire ce genre de réflexion sans passer aux statistiques, gracieuseté de Statistique Canada. D'après le recensement de 1996, la population de Terre-Neuve serait de 547 160. De ce nombre, 2 275 ont indiqué le français comme langue maternelle, soit 0,5 % de la population (heureusement qu'on arrondit les chiffres à la hausse). De ce 2 275, on en retrouve 675 sur la côte ouest, 650 à St. John's et 605 à Labrador City. Les 345 autres sont éparpillés sur l'ensemble de l'île et au Labrador. Entre le français, langue maternelle et langue d'usage, nous avons perdu 1 395 répondants. Ce qui veut donc dire qu'à Terre-Neuve, seulement 880 répondants parlent toujours le français à la maison, soit 0,2 % de la population. Toujours heureux qu'on arrondisse les chiffres à la hausse!

Sur le plan de l'infrastructure, nous avons, actuellement, un centre scolaire et communautaire, situé à la Grand'Terre sur la péninsule de Port-au-Port. Ce centre devait être le point de mire et servir de modèle pour les communautés francophones et acadiennes de la province. Jusqu'à maintenant, les dirigeants n'ont toujours pas adopté de programmation culturelle. Ce sont les comités locaux qui veillent au déroulement des trois festivals d'été sur la péninsule, dont «Une longue veillée», et aux fêtes traditionnelles telles que la Chandeleur et la marche sur la montagne à la Saint-Jean-Baptiste. Le manque de leadership dans ce dossier fait que les activités culturelles se font de plus en plus rares et de plus en plus en

anglais. D'ailleurs, l'activité culturelle la plus recherchée est le bingo hebdomadaire.

N'ayant pas pour l'instant le luxe d'un centre scolaire et communautaire, les associations locales de St. John's et de Labrador City se sont quand même dotées de programmations culturelles adaptées à leurs petits moyens et à leur lieu physique. On espère que d'ici la fin de l'année, St. John's aura choisi l'emplacement de son centre scolaire et communautaire et que celui de Labrador City suivra de près. On sait déjà que la priorité de ces communautés est de mettre sur pied une gestion des centres et une programmation culturelle qui répondent aux besoins de leur communauté.

Entre-temps, les gens ont toujours «soif de culture» et ont parfois envie d'entendre autre chose que les violons et les accordéons. Mais les tournées d'artistes à Terre-Neuve sont quasi impossibles et impensables. La distance qui sépare les trois communautés francophones et acadiennes de la province ainsi que le peu de francophones dans les trois régions font que les artistes sont doublement pénalisés. Par exemple, pour envisager de faire venir un groupe de l'extérieur tel que Suroît, en plus de Félix et Formanger, Ti-Jardin et Acùshla, il aura fallu un événement spécial où les trois communautés étaient réunies. Mais le spectacle à lui seul aura coûté en moyenne un peu plus de 200 $ par personne. Oui, à Terre-Neuve, la culture est chère !

Dans une autre optique, il aura fallu dix ans de revendications auprès de la Société Radio-Canada pour recevoir les bulletins de nouvelles en provenance de Moncton au lieu de Montréal, même si la province avait une journaliste attitrée à temps plein depuis déjà cinq ans.

Une autre problématique, c'est l'appui de l'appareil gouvernemental aux artistes dits professionnels. Par exemple, Musicaction préfère toujours subventionner les Roch Voisine et Daniel Lavoie qui connaissent déjà le succès plutôt que d'appuyer les artistes de nos communautés qui eux ont faim et ont besoin de ressources financières durant leur période de développement. Finalement, la culture, c'est un peu comme l'éducation : là où le nombre le justifie.

L'apport de la communauté à l'art

Le manque d'infrastructures, l'absence de programmation culturelle, le peu de ressources financières et humaines et les grandes distances font que l'apport de la communauté aux artistes locaux se fait par le biais des organismes. L'organisme provincial, la Fédération des francophones de Terre-Neuve et du Labrador, tient le plus souvent le rôle de promoteur d'artistes. Un rôle sans gloire, qui se fait tant bien que mal avec des artistes xénophobes ou qui souffrent du syndrome «prima donna». L'engagement de l'artiste qui débute se fait relativement sans difficultés. Les problèmes surviennent lorsqu'on doit transiger avec les artistes par l'entremise de leurs agents, qui sont anglophones. Sur la péninsule, les comités organisateurs s'assurent que les musiciens sont invités à jouer dans les soirées sociales ou dans les festivals et que les artistes locaux (peintres, artisans, etc.) y exposent leurs œuvres. L'organisme provincial mobilise les artistes dans le plus grand nombre de disciplines possible pour les événements internationaux, tels que la Foire de Poitiers ou le Salon de l'été des Indiens à Andrézieux-Bouthéon en France.

Il n'est pas certain que le rôle de promoteur que joue l'organisme provincial ou les organismes locaux soit apprécié des artistes. S'il l'était, on n'aurait pas à s'inquiéter. Il suffit de peu pour que les xénophobes se décommandent à la dernière minute et que les «prima donna» se retirent parce qu'on a dû réaménager le programme de la soirée. Une autre problématique, c'est le manque de reconnaissance de notre organisme auprès des bailleurs de fonds comme promoteur ou agent d'artistes. Cela encourage donc nos artistes à chercher des agents anglophones. Cela restreint considérablement nos contacts avec les artistes.

Le rôle de l'organisme, tant sur le plan provincial que local, est certes privilégié, mais n'influence nullement la création artistique... Si ce n'est que de rappeler aux musiciens de chanter et de se présenter en français devant un auditoire francophone. Mais à partir de là, la création artistique leur appartient. Leur source d'inspiration provient de leur descendance culturelle. La musique de Félix et

155

Formanger est un mariage de la France, de l'Irlande et de l'Écosse; on retrouve des airs français et acadiens dans les chansons de Ti-Jardin alors que l'influence galloise, française et terre-neuvienne est prédominante dans la musique et les textes d'Acùshla. De même pour les peintres et les écrivains: Danielle Loranger, par exemple, peint ce qu'elle vit dans sa province d'adoption. Faire la promotion de nos artistes et les soutenir ne signifient pas influencer la création artistique pour qu'elle devienne ce que les autres veulent ou voudraient entendre ou voir.

Conclusion

Pour comprendre l'apport de la communauté à l'art dans une société minoritaire, il faut d'abord connaître la communauté. La population francophone et acadienne de Terre-Neuve et du Labrador a des artistes exceptionnellement talentueux. Les francophones de la province le reconnaissent et les appuient tant bien que mal. Mais pour le moment, il est évident que le manque d'infrastructures, de programmation culturelle et de ressources financières, et d'abord et avant tout les distances, empêchent que l'ensemble de la communauté puisse inclure ses artistes de façon régulière à ses activités.

Pour comprendre l'apport de la communauté à l'art dans une société minoritaire, il faut d'abord connaître la communauté... une belle phrase qui m'aura permis d'en dire long sur la communauté francophone et acadienne de Terre-Neuve et du Labrador.

Les arts
en Ontario français

Mariel O'Neill-Karch : théâtre

professeure de littérature, Saint Michael's College, Université de Toronto

denise truax : arts et société

directrice générale, les Éditions Prise de parole, Sudbury

Stéphane Gauthier : chanson

chargé de cours en littérature, Université Laurentienne

Jean-Claude Jaubert : cinéma

professeur d'études françaises, Collège Glendon, Toronto

Pierre Karch : poésie

professeur de littérature, Collège Glendon, Toronto

Animateur : Gaétan Gervais

professeur d'histoire, Université Laurentienne

Le spectre théâtral dans le corpus franco-ontarien

Mariel O'Neill-Karch

> *What is the theatre, that ghosts*
> *should find it so enticing?*
> Maud Ellman

> *Spectre, fantôme, ou diable,*
> *je veux voir ce que c'est.*
> Molière

Le Robert définit le spectre comme une «apparition, plus ou moins effrayante, d'un esprit, d'un mort...». À une époque comme la nôtre, où les statistiques nous apprennent que de moins en moins de gens croient en une vie après la mort, comment expliquer que les spectres, que l'on retrouve fréquemment dans le théâtre de répertoire, continuent à se manifester sur nos scènes contemporaines, y compris celles de l'Ontario français? Je cherche toujours la réponse à cette question que m'a posée, il y a deux ans, la cinéaste Marie Cadieux.

Au vingtième siècle, deux théoriciens du théâtre, Gordon Craig et Tadeusz Kantor, ont introduit l'idée que le théâtre lui-même est un art fantomatique en soulignant, chacun à sa façon, la parenté entre l'acteur et une apparition spectrale.

Dans *Ghosts in Shakespeare's Tragedies*, Craig parle non seulement de vrais spectres — on sait qu'il y en a plusieurs chez Shakespeare — mais de l'essence même du théâtre, vu comme un espace où l'invisible est rendu manifeste, quoique jamais parfaitement. L'importance que Craig accorde aux spectres et à l'invisible est liée à son désir de contrer ce qu'il appelle la tentation du réalisme.

Kantor, dans *The Theatre of Death*, va encore plus loin et considère l'interprète lui-même comme une apparition, un spectre qui avance vers les vivants, puisque l'acteur est, dans une certaine mesure, le spectre du personnage, emmuré dans les pages du texte.

158

Dans un ouvrage récent intitulé *Le fantôme ou le théâtre qui doute*, Monique Borie fait état des découvertes de ces deux théoriciens et conclut en affirmant que le théâtre est «un véritable *site d'apparition* où s'instaure, dans l'ambivalence de la présence-absence, de l'ici et de l'ailleurs, un étrange dialogue avec les morts[1]».

Étant donné cette vision du théâtre comme un espace dialogique où la mort est un des interlocuteurs, il n'est pas surprenant que, lorsqu'un interprète, en chair et en os, joue le rôle d'un spectre, tout se complique encore davantage.

Le spectre théâtral le mieux étudié est, sans l'ombre d'un doute, celui du père de Hamlet dont l'apparition sur scène est, paradoxalement, signe de son absence physique ainsi que de sa présence continue dans l'esprit de son fils.

Mais *Hamlet*, comme le suggère Maud Ellman, suivant Craig et Kantor, c'est beaucoup plus que le drame du fils face au spectre du père. C'est aussi une extraordinaire manifestation de l'art du théâtre où chaque interprète, y compris Hamlet, est un fantôme, dans le sens que chacun donne vie aux mots du texte, et que chaque représentation d'une pièce de théâtre est, en quelque sorte, l'après-vie de l'écriture[2].

Ces réflexions sur l'art du théâtre et ses personnages-fantômes pourraient mener loin, mais tel n'est pas mon propos. Je vais me limiter à un corpus restreint : *Le chien* et *Eddy* de Jean Marc Dalpé, et *Corbeaux en exil*, *French Town* et *L'homme effacé* de Michel Ouellette, qui contiennent des personnages, morts dans leur monde fictionnel mais visibles à certains vivants, dont les spectateurs.

Pour une typologie du personnage spectral

> *Les fantômes existent. Ce sont les parasites de notre mémoire. Ils viennent tantôt du monde, tantôt du plus profond de notre être. Qui peut les conjurer?*
> Andrée Maillet

Degré de réalité

La plupart des fantômes qui peuplent notre corpus sont membres des familles de personnages «vivants» : le grand-père, dans *Le chien*, le frère, dans *Eddy*, et la mère, dans *French Town* et dans

L'homme effacé... Mais il y a un personnage fantomatique, le colonel dans *Corbeaux en exil,* qui n'a aucune parenté avec le personnage principal et qui sort de l'univers référentiel fictionnel pour faire le pont avec le monde «réel» du spectateur.

Ce dernier spectre émane d'un texte de Watson Kirkconnell, «Kapuskasing. An Historical Sketch», que Pete utilise comme source principale pour son premier roman. Le Colonel, comprenant que cette source servira à restreindre sa liberté, tente d'influencer Pete pour qu'il modifie la version de Kirkconnell: «Mais pourquoi faut-il toujours s'en tenir aux faits? Qu'est-ce que l'histoire, mon cher? Qu'est-ce que l'histoire? Des souvenirs confus, des suppositions et de l'extrapolation[3].» Ce spectre veut que ce soit sa version des faits qui paraisse dans l'œuvre de Pete et qui viendrait, en quelque sorte, corriger la version officielle. Le degré de réalité du Colonel est donc moins prononcé, pour le public, que celui des autres spectres qui ne remettent pas leur passé en question.

Pourtant, il y a un autre cas qui sort de l'ordinaire, si je puis dire. C'est celui d'*Eddy* où deux spectres, un vieux (58 ans) et un jeune (16 ans), tiennent le même rôle, celui de Jacques (dont le prénom paraît uniquement dans les didascalies du début), le frère du personnage éponyme. Il faut comprendre, sans doute, que, pour Eddy, Jacques est mort deux fois. La première mort survient après le départ d'Eddy qui oublie, à Montréal, ce qu'il doit à son frère. La seconde mort de Jacques, la vraie, se produit après une quarantaine d'années passées dans la mine, alors qu'il était seul à pourvoir aux besoins des siens. Eddy est hanté par cette mort, mais surtout par sa jeunesse où la philosophie du chacun pour soi l'a emporté sur l'altruisme. Au cours de la pièce, on se rend vite compte que, s'il y a deux «spectres», il n'y a de fait qu'une personne, et que le jeune a la même connaissance de la suite des événements que le vieux, comme en témoignent de nombreuses remarques, dont celle-ci: «Comment j'ai fait' pour avaler tout ça pendant tant d'années[4]?» Que le jeune ait la sagesse du vieux se justifie par une réplique d'Eddy qui dit ne presque plus se souvenir «de c'qu'y avait d'l'air. Sauf jeune...[5]» Alors que la pièce progresse, le jeune spectre remplit donc de plus en plus d'espace et assume bientôt, à lui seul, la vie entière

160

de Jacques, s'insinuant même dans des scènes où, ni jeune ni vieux, il n'avait eu aucune part, celle, par exemple, où Maurice en prison a subi une raclée si sévère qu'il en est ressorti infirme[6].

Onomastique

Dans la plupart des cas, nous connaissons au moins le prénom du spectre. Dans *Le chien*, le spectre est identifié par son lien de parenté avec le personnage principal. Étrangement, dans *Eddy*, le nom du spectre paraît uniquement dans les didascalies du début et ne figure dans aucune réplique du texte, ce qui fait que seuls ceux qui lisent le texte/le programme savent qu'il s'agit de Jacques. Il est à remarquer que les procédés de nomination des spectres sont en tous points semblables à ceux utilisés pour qualifier les autres personnages, ce qui leur accorde le même poids de réalité.

Visibilité

Dans les pièces de notre corpus, le spectre est visible pour au moins un des personnages, celui qui est, pourrait-on dire, hanté, mais jamais pour tous. Il y a parfois ambiguïté, comme dans *L'homme effacé*, alors que nous ne sommes pas sûrs si Thomas voit sa mère, puisqu'il ne réagit à rien.

Prise de parole

Sans exception, nos spectres parlent, surtout à une personne, celle pour qui ils sont visibles, mais il y a certaines variantes intéressantes.

Par exemple, le grand-père du *Chien* joue deux rôles : celui de spectre et celui de personnage dans les retours en arrière. Comme spectre, c'est à son petit-fils Jay, absent de ses funérailles, qu'il s'adresse, cherchant, semble-t-il, à boucler la boucle, à lui léguer ce qu'il peut de sagesse pour contrer le don, fait de son vivant, d'un revolver Ludger pris à un soldat allemand qu'il avait abattu.

Les spectres d'*Eddy* s'en prennent surtout à leur frère, tâchant de le rendre conscient de sa trahison, cherchant à le culpabiliser suffisamment pour qu'il leur accorde un peu de respect. Pourtant, le vieux spectre s'adresse aussi à Vic, son fils qui, lui aussi, part à la

recherche d'autre chose : «J't'ai montré c'qu'on m'a montré. J't'ai élevé comme on m'a élevé. J't'ai aimé comme... comme j'ai pu. T'en voulais plus, j'en voulais plus, tout l'monde en veut plus. (*vers Eddy en disparaissant*) TOUT L'MONDE EN VEUT PLUS[7] !» Devant la tombe de son père, Vic montre sa force et peut-être son amour en faisant une série de pompes, et le jeune spectre l'encourage : «Donne-moé-z'en trente! Trente solides[8]!» Vers la fin de la pièce, alors qu'Eddy se sent trahi par Vic, le jeune spectre se tourne vers sa belle-sœur et ironise : «Ouain, Mado, t'sais, la famille, le sang...[9]»

Dans *French Town*, Simone sert de narratrice, mais aussi de contrepoint aux récits de deux de ses enfants, Pierre-Paul et Cindy. Ce n'est qu'avec le troisième, Martin, le plus jeune, qu'un véritable dialogue s'instaure :

> MARTIN : Y a un ressort qui me rentre dans le milieu du dos. [...]
> SIMONE : Y serait temps de changer de matelas, je suppose. Quand les springs passent au travers... Va te coucher, mon beau. Mets un oreiller. Comme ça tu penseras pas à ton pére. Toute façon, y est mort. Pis pense pas à moé non plus. Chus morte itou[10].

Dans *L'homme effacé*, Marthe parle à Thomas surtout, mais aussi à Pite, à Annie-2 et à Annie. Qui l'entend? Annie-2 et Pite, qui jouent, avec Marthe, des scènes du passé et qui dialoguent au présent. Annie, c'est évident, ne l'entend pas. Quant à Thomas, c'est problématique.

> MARTHE : Je suis morte pour que tu réalises ta vie, le rêve de ta vie.
> PITE : Il veut pas l'entendre, ça.
> MARTHE : Thomas, je suis morte pour toi.
> ANNIE-2 : T'es pas assez morte, la mère. T'as dû manquer ton coup[11].

Marthe (ainsi que Pite et Annie-2) s'adresse de temps en temps à Annie, mais celle-ci ne donne pas signe d'intelligence :

> ANNIE : [...] Dis quelque chose!
> ANNIE-2 : Ramasse ta sacoche pis tes fleurs.

162

PITE : Il a pas besoin de toi.
ANNIE : Par ton silence, tu veux me juger ?
MARTHE : Il sait pas quoi te dire.
ANNIE : J'en ai assez dit. Là, c'est à ton tour, Thomas[12].

Au début de la pièce, Pite conseille à Thomas de donner son cœur, s'il le veut, mais pas ses oreilles, car si on a le malheur d'écouter les femmes, on se fait prendre. Pourtant, la réception des messages d'Annie et de Marthe n'a pu être interrompue, et Thomas va être obligé de suivre le scénario de sa mère qui «va le ramener dans sa douleur[13]».

MARTHE : Je le sais que c'est dur, Thomas. En restant là avec toi, dans le silence, elle te fait revivre toutes les affaires qui se tiraillent en dedans de toi. Mais. Tu peux pas y échapper. Elle non plus. Vous êtes deux morceaux manquants d'un gros casse-tête. Mais c'est pas clair comment ça s'emboîte comme il faut[14].

Mais si le spectre a, d'habitude, beaucoup à dire, il y a des moments où il est silencieux, comme dans *Eddy*. Alors que Vic s'apprête à quitter son oncle pour aller chez un entraîneur rival, le jeune spectre, pour l'aider à faire plus vite, lui lance son sac, trouvant sans doute la gestuelle suffisamment éloquente pour appuyer la démarche du personnage.

Territoire

Nos spectres évoluent dans un espace plutôt concret, rattaché au(x) personnage(s) hanté(s) par leur présence. Simone, par exemple, derrière sa machine à laver, symbolise la maison à laquelle chacun de ses enfants est attaché et le passé qui les travaille à divers niveaux. Dans *Eddy,* le spectre quitte le cimetière, qui figure dans la première scène, pour retrouver, dans son restaurant de Montréal, le frère qu'il cherche à culpabiliser.

Fréquence

Apparaît./Disparaît./Apparaît./Disparaît./
Le jeu de l'homme invisible.
Patrice Desbiens

163

Certains spectres, comme celui du Colonel de *Corbeaux en exil*, figurent dans une seule scène. La plupart des autres ont des apparitions multiples, ponctuant le spectacle de leur présence.

Le cas le plus intéressant est celui d'*Eddy*, où, comme nous l'avons déjà vu, le spectre se dédouble en jeune et vieux, le jeune ayant plus d'importance puisque ce sont ses traits dont Eddy se souvient le mieux. Le tableau suivant indique le nombre de répliques prononcées par chacun des avatars du spectre au cours des quatre actes :

	I	II	III	IV		
Vieux spectre	34	0	0	0	=	34
Jeune spectre	48	12	0	34	=	94

La disparition du vieux spectre à la fin du premier acte, motivée par «l'oubli» d'Eddy, permet au même interprète de jouer le rôle de Coco, l'entraîneur-rival qui dame le pion d'Eddy. L'inévitable «ressemblance» entre les deux personnages pousse le spectateur à voir en Coco ce que le lecteur ne voit pas nécessairement, une réincarnation vengeresse du frère bafoué. Coco semble donc un avatar de Jacques, un troisième spectre, venu hanter Eddy.

Conscience de son état

Tous les spectres de notre corpus se rendent compte du fait qu'ils sont morts, certains plus explicitement que d'autres. Dans *Le chien*, par exemple, le grand-père souligne qu'il est trop tard pour le remercier, alors qu'il est «en train de pourrir dans [sa] tombe[15]». Dans *Eddy*, tandis que le vieux spectre déplore que son frère, désobéissant au pacte du sang, n'est pas venu pour ses funérailles[16], le jeune spectre ajoute aux propos accablants en rappelant le processus d'embaumement : «Même après que t'es mort, après qu'y t'piquent pis qu'y t'vident, le pacte est là pareil[17]». Enfin, dans *French Town*, Simone annonce qu'elle est «morte quelques jours avant l'Action de grâce[18]», rendant ainsi vraisemblable son rôle de narratrice quasi omnisciente.

Motivation

Le grand-père de Jay, dans *Le chien*, semble motivé par le désir de protéger son petit-fils de son goût du sang. Par contre, dans *Eddy*, si les spectres sont là pour protéger Vic, il devient clair que c'est surtout l'appel du sang qui propulse les spectres de Jacques à la suite du frère dont le départ a brisé le pacte de solidarité. « Que c'est tu veux ? demande Eddy. Que j'me baisse la tête pis que j'fasse mon mea-culpa ? » « Oui[19] ! » répond tout de suite le jeune spectre. Mais le remords n'est pas du ressort d'Eddy qui voit en Vic, son neveu et le fils de Jacques, une deuxième chance, non pas de réparer les torts faits à sa famille, mais de reprendre la route de la gloire personnelle. Le jeune spectre finira par ironiser sur le sort d'Eddy qui, à son tour, est trahi par quelqu'un de la famille pour qui le pacte du sang est une entrave à la liberté.

Dans *Corbeaux en exil*, le spectre voudrait que Pete lui donne un plus beau rôle, fasse de lui un colonel (plutôt qu'un lieutenant-colonel), qu'il raconte la « vraie » histoire, celle de la chair, dit-il, plutôt que celle des livres.

Le spectre de Simone, obsédé par l'incendie de French Town et le meurtre qui l'a déclenché, cherche à mettre de l'ordre dans ses souvenirs : « Comment tu veux te retrouver si ton passé est tout croche[20] ? »

Dans *L'homme effacé*, Marthe, sur son lit de mort, a fait promettre à Annie, la maîtresse de son fils, de ne pas abandonner Thomas[21]. Mais la promesse ne tiendra pas longtemps puisque le jour même, Annie s'enfuit vers Toronto. Marthe ne peut donc pas reposer en paix, sachant son fils seul. Cela explique qu'elle revienne auprès de lui en même temps qu'Annie et qu'elle mise tant sur les retrouvailles.

Lien avec l'action

Conscients des exigences de la dramaturgie contemporaine, chacun des auteurs de notre corpus a réussi à intégrer le spectre à l'action de sa pièce, même si tous les spectres n'ont pas la même fonction.

Fonctions

Le spectre a, très souvent, une fonction démonstrative, agissant comme agent de transmission dans des retours en arrière qui tiennent lieu de narration. Par exemple, une pause dans le récit du père, dans *Le chien*, donnant les raisons motivant son refus de la terre paternelle, permet d'insérer, dans une prolepse externe, une scène dialoguée entre les parents de Jay et le grand-père qui quitte son rôle de spectre pour redevenir un personnage *vivant*[22].

Toujours chez Dalpé, le frère dédoublé d'Eddy dialogue souvent avec lui-même, ce qui permet à l'auteur de faire connaître plusieurs éléments du passé du personnage principal, y compris le lourd héritage paternel:

> VIEUX SPECTRE: C'est moé qui y a montré comment c'tait laid un homme qui s'tient pas debout'.
> JEUNE SPECTRE: Pis c'est pas longtemps après ça que j'l'ai envoyé à l'hôpital, le père, en y cassant une bouteille su'a tête un soir qui s'tait mis à t'fesser... Paklow[23]!

La présence du Colonel, dans *Corbeaux en exil*, permet à Pete de verbaliser la source historique du roman qu'il compose et, en même temps, le dialogue avec le spectre sert à révéler les tiraillements du personnage principal face à son écriture et à son propre passé.

Simone, dont la narration d'outre-tombe encadre et ponctue le drame de *French Town*, semble avoir légué le goût du récit à chacun de ses trois enfants qui prennent le relais de leur mère pour faire renaître, comme le phénix de ses cendres, un passé enflammé où chacun a perdu des plumes.

Dans *L'homme effacé*, Marthe se voit elle-même comme une projection des obsessions de son fils à qui elle pose cette question: «C'est quoi les mots quand tout ce qui te reste dans la tête, c'est trois fantômes qui arrêtent pas de parler pour toi[24]?» Ce sont ces personnages fantomatiques qui véhiculent le passé de Thomas et qui le transmettent aux spectateurs, agissant, en quelque sorte, à la fois comme narrateurs et comme acteurs, oscillant entre le présent statique et le passé dynamique qui les a engendrés.

Le spectre, mais c'est moins fréquent, peut aussi avoir une fonction instrumentale et tenter de jouer un rôle actif. C'est le cas du grand-père, dans *Le chien*, qui cherche à empêcher Jay d'utiliser le revolver. C'est aussi celui du jeune spectre, dans *Eddy*, qui veut empêcher son frère de mettre fin au combat que livre son fils. C'est enfin, Marthe, dans *L'homme effacé*, qui tente sérieusement d'influencer ce qui se passe dans la chambre d'hôpital de son fils Thomas : « Annie ! Pars pas ! [s'écrie-t-elle] Il t'a reconnue ! Il a pas oublié[25] ! » À la fin de cette même scène, elle ajoute : « Moi, je laisserai pas mon enfant sombrer dans la folie. Je le laisserai pas mourir. Je vas te sauver, Thomas. Te sauver de toi-même[26]. » Réussit-elle à influencer l'action ? Il semblerait que oui, puisque Thomas, à la toute fin de la pièce, sort de son mutisme pour nommer sa fille, Ève, signe d'un nouveau début.

Enfin, le spectre peut être le lieu d'une mise en abyme. Par exemple, le spectre du grand-père, dans *Le chien,* à partir de la fosse où se trouve sa dépouille, répond à son petit-fils qui lui demande ce qu'il écoute : « Toute une vie. La vie c'est dans les os, t'sais. C'est là qu'elle est. C'est un mystère. Comme le Bonyeu dans l'Hostie. Est toute là... jusqu'à poussière[27]. » Cette mise en tombeau agit donc comme mise en abyme, les os du personnage le représentant tout entier.

Dans *Eddy*, le jeune spectre fait écho, vers la fin de la pièce, à ce qu'a dit le vieux au début, résumant, dans une formule lapidaire, le propos de la pièce : « T'en voulais plus'. J'en voulais plus'. Tout l'monde en veut plus[28]. »

Conclusion

Malgré leur présence fréquente sur les scènes franco-ontariennes, les spectres ne sont pas un signe du retour du sacré, comme en témoigne Mado, dans *Eddy* : « ...pis peut-être tout ça finit au bout d'la ligne en poussière avec même pas le chant des anges au ciel pour nous consoler comme qu'y nous contaient pis comme on aimerait croire, mais qu'on est p'us capab' de croire, qu'on croit p'us !...[29] » Monique Borie rappelle que Maeterlinck disait que « la modernité [...] se place sous le signe de la perte de croyance aux spectres, à leur possible retour effectif. Mais elle a entraîné une

étrange invasion du monde vivant par le spectral[30]. »

Dans les pièces que nous avons étudiées, il y a un spectre, celui du frère d'Eddy, qui, comme le père de Hamlet, mais à un tout autre niveau, cherche la vengeance. Les autres spectres dont il a été question ici sont plutôt, comme l'affirme Marjorie Garber, des traces, des signes d'une absence, de quelque chose d'incomplet, à la fois une question et le signe d'une question. Un fantôme, sur scène, est donc, ajoute-t-elle, la concrétisation d'une absence. Comme une photo. Lorsque Annie, en partant, donne à Thomas une photo de leur fille Ève, elle ajoute : « Elle te la donne pour pas que tu l'oublies[31]. »

Il y a une parenté certaine entre un spectre et une photo, puisque, dans les deux cas, il s'agit d'une sorte d'apparition, d'un jeu de lumière, d'un signe se référant à une autre réalité. Dans une étonnante mise en abyme, la mère, dans *Le chien*, utilise la photographie pour souligner la fragmentation de sa vie, toute en apparitions et en disparitions :

> Mais dans ma tête... dans ma p'tite tête... j'nous vois le jour du mariage pis, drette à côté... drette à côté, j'me vois où c'est que j'suis rendue aujourd'hui. Ça s'allume pis ça s'éteint d'un bord pis de l'autre. Tout autour de ça, y'a d'autres photos qui viennent, qui partent... de quand j'étais jeune fille, de quand t'es né, de quand y t'frappait... des fois ça va vite, vite, vite, pis j'suis toute mêlée en dedans[32].

Le lien entre la photographie et le spectre est souligné encore plus fortement lorsque le grand-père, mort, demande à Jay : « C'est-tu vrai qu'y'ont mis de nos vieilles photos sur le mur du bureau de poste ? Avec une p'tite plaque pis toute[33] ? » Les photos, ce sont les spectres des disparus et la plaque, la pierre tombale.

La possession la plus précieuse du personnage principal d'*Eddy*, son album de souvenirs, contient des découpures de journal où Eddy conserve des images de ses petites gloires dans l'espoir d'oublier ses grands malheurs. Lorsqu'il fait des photos de son neveu, Vic, il les destine sans doute à son album, espérant ainsi reprendre la route vers la gloire qui lui échappe toujours.

C'est une photo de Thomas, « l'homme effacé », qui a fait se

diriger vers lui des vivants, dont Annie, son ancienne maîtresse, qui explique comme suit le magnétisme de la photo : « Tu sais, des fois, quand tu regardes une photo, t'as comme l'impression qu'elle te regarde juste toi, comme si les yeux te suivaient partout[34]. » Et à la fin de la pièce, lorsque Thomas regarde la photo de sa fille, il prononce son premier mot, le nom de sa fille : Ève. Les images de personnes figurant sur des photos réussissent donc, comme des spectres, à établir une forme de relation avec celui qui les regarde.

Roland Barthes a fait le point sur la spectralité de la photographie lorsqu'il écrit que « celui ou celle qui est photographié, c'est la cible, le référent, sorte de petit simulacre, d'*eidôlon* émis par l'objet, que j'appellerais volontiers le *Spectrum* de la Photographie, parce que ce mot garde à travers sa racine un rapport au 'spectacle' et y ajoute cette chose un peu terrible qu'il y a dans toute photographie : le retour du mort[35]. »

Je termine en reformulant la question à laquelle doit répondre ce colloque, à savoir « tous les spectres finissent-ils par se ressembler ? ». J'espère avoir donné un début de réponse.

Notes

[1] Monique Borie, *Le fantôme ou le théâtre qui doute*, Arles, Actes Sud, 1997, p. 22.

[2] Maud Ellman, « The Ghosts of Ulysses », in *James Joyce. The Artist and the Labyrinth*, Augustine Martin (ed.), London, Ryan Publishing, p. 199.

[3] Michel Ouellette, *Corbeaux en exil*, Ottawa, Le Nordir, 1992, p. 13.

[4] Jean Marc. Dalpé, *Eddy*, Sudbury, Prise de parole, 1994, p. 68.

[5] *Ibid.*, p. 28.

[6] *Ibid.*, p. 90, 92.

[7] *Ibid.*, p. 31-32.

[8] *Ibid.*, p. 33.

[9] *Ibid.*, p. 180.

[10] Michel Ouellette, *French Town*, Ottawa, Le Nordir, 1994, p. 78.

[11] Michel Ouellette, *L'homme effacé*, Ottawa, Le Nordir, 1997, p. 52.

[12] *Ibid.*, p. 62-63.

[13] *Ibid.*, p. 54.

[14] *Ibid.*, p. 67-68.

[15] Jean Marc Dalpé, *Le chien*, Sudbury, Prise de parole, 1987, p. 10.

[16] Jean Marc Dalpé, *Eddy*, p. 20.

[17] *Ibid.*, p. 25.

[18] Michel Ouellette, *French Town*, p. 16.

[19] Jean Marc Dalpé, *Eddy*, p. 31.

[20] Michel Ouellette, *French Town*, p. 66.

[21] Michel Ouellette, *L'homme effacé*, p. 75.

[22] Jean Marc Dalpé, *Le chien*, p. 35-36.

[23] Jean Marc Dalpé, *Eddy*, p. 30.

[24] Michel Ouellette, *L'homme effacé*, p. 27.

[25] *Ibid.*, p. 50.

[26] *Ibid.*, p. 53.

[27] Jean Marc Dalpé, *Le chien*, p. 11.

[28] Jean Marc Dalpé, *Eddy*, p. 184.

[29] *Ibid.*, p. 187.

[30] Monique Borie, *Le fantôme ou...*, p. 293.

[31] Michel Ouellette, *L'homme effacé*, p. 91.

[32] Jean Marc Dalpé, *Le chien*, p. 19.

[33] *Ibid.*, p. 21.

[34] Michel Ouellette, *L'homme effacé*, p. 23.

[35] Roland Barthes, *La chambre claire. Note sur la photographie*, Cahiers du cinéma, Paris, Gallimard/Seuil, 1980, p. 22-23.

Bibliographie

Barthes, Roland, *La chambre claire. Note sur la photographie*, Cahiers du cinéma, Paris, Gallimard/Seuil, 1980.

Borie, Monique, *Le fantôme ou le théâtre qui doute*, Arles, Actes Sud, 1997.

Craig, Edward Gordon, *The Art of Theatre*, Edingburgh, T.N. Foutis, 1905.

Ellman, Maud, «The Ghosts of Ulysses», in *James Joyce. The Artist and the Labyrinth*, Augustine Martin (ed.), London, Ryan Publishing, 1990, p. 193-225.

Garber, Marjorie, «*Hamlet*: Giving Up the Ghost», in *William Shakespeare: Hamlet*, Susanne L. Wofford (ed.), Boston & New York, Bedford Books of St. Martin's Press, 1994.

Hughes, Peter, «Painting the Ghost: Wittgenstein, Shakespeare, and Textual Representation», *New Literary History*, vol. 19, n° 2, 1988, p. 371-384.

Kantor, Tadeusz, *Le théâtre de la mort*, textes réunis et rassemblés par Denis Bablet, Lausanne, L'Âge d'homme, 1977.

Pièces

Dalpé, Jean Marc, *Le chien*, Sudbury, Prise de parole, 1987.

Dalpé, Jean Marc, *Eddy*, Montréal/Sudbury, Boréal/Prise de parole, 1994.

Ouellette, Michel, *Corbeaux en exil*, Ottawa, Le Nordir, 1992.

Ouellette, Michel, *French Town*, Ottawa, Le Nordir, 1994.

Ouellette, Michel, *L'homme effacé*, Ottawa, Le Nordir, 1997.

Commentaires
Présentation de Mariel O'Neill Karch

Robert Dickson: Je trouve cette notion de photos développée par
Mariel O'Neill Karch très intéressante. Cela me rappelle *La chambre
claire* de Roland Barthes où il dit qu'à cause du procédé mécanique,
des traces du vivant restent dans la photo elle-même. Et donc,
quand on regarde la photo de son ancêtre, photo prise en 1880, par
exemple, il reste quelque chose de la personne dans la photo. Cela
donne cette espèce de qualité spectrale. Ma deuxième remarque
porte sur *Eddy*. En fait, ça me fait de la peine d'avoir à le faire. J'ai
appris de Jean Marc Dalpé, qu'*Eddy*, en fait *In The Ring* — puisqu'il
s'agit de la version anglaise — va être montée à Edmonton, à
l'automne, au Northern Lights Theater. Gens de l'Alberta, ne
manquez pas ça : il y va de notre avenir économique. Plusieurs
personnes avaient trouvé la théâtralisation des deux spectres assez
confuse et difficile comme mécanique théâtrale. Il y a déjà des
révisions et une réécriture dans la langue de départ comme dans la
langue d'arrivée. Il n'y a désormais qu'un seul spectre dans *Eddy*.
Bien sûr, le jeune !

Mariel O'Neill Karch: Monsieur Robert Dickson est, comme vous le
savez, le traducteur de *Eddy/In The Ring*. Je suis une des personnes
qui en ont fait la remarque, dans *Liaison*; je trouvais qu'il y avait des
problèmes avec les deux spectres. Comme vous voyez, j'y ai repensé
depuis et je trouve maintenant qu'il y a des choses intéressantes.
Mais c'est à la lecture et à la réflexion que j'ai pu l'apprécier; sur
scène, il y avait une certaine confusion.

Grandeurs et misères de la vie artistique dans une société minoritaire
Un itinéraire personnel

denise truax

À l'image d'Assurancetourix, le barde, dont «(l')échec est si complet qu'on se demande comment il pourra faire face au lendemain et continuer à vivre dans cet environnement qui le nie si absolument[1]», l'artiste franco-ontarien a la vie dure. Pourquoi diable s'entête-t-il donc à prendre racine dans une terre si peu fertile?

Des fragments de réponse, et des questionnements, très personnels, d'une productrice et consommatrice des produits de cette terre.

Vivre en milieu minoritaire, c'est au mieux vivre un équilibre très précaire entre, d'une part, un ensemble de forces qui mènent à l'assimilation; et, d'autre part, un réseau de liens qui ramènent à soi.

Croître en situation minoritaire, c'est comme cultiver un sol aride, peu fertile, c'est s'entêter à s'épanouir dans un environnement qui, s'il n'est pas hostile, n'est tout de même pas bienveillant. C'est, par la force des choses, être perpétuellement en état de combat pour défendre sa place; c'est être obligé de faire preuve d'imagination pour régler les questions, parfois les plus courantes, de la vie quotidienne. C'est, très souvent, devoir tout inventer.

C'est un état, celui de minoritaire, changeant, dérangeant, déprimant, parfois enlevant, où chacun se forge à la mesure des défis qui lui sont présentés. L'endroit par excellence, évidemment, pour les batailleurs, les bâtisseurs. Dommage, pour tous les autres, ceux qui ont simplement envie d'être! On devrait leur demander de s'abstenir!

Parlons du milieu :
L'homme invisible vit toujours à Sudbury (ou encore)
J'aimerais donc ça être du monde ordinaire

Il me revient en mémoire ces épisodes fâcheux où des journalistes, pressés, sont passés en ville comme en coup de vent, n'ont vu de son visage que l'anglais (un peu comme on pourrait ne voir que les collines de slague!). Une fois rentrés, qui à Ottawa, qui à Montréal, ils se sont empressés de faire le procès public de la francophonie qui réside ici. Une francophonie qui ne sait pas se tenir debout, qui n'a pas trouvé le tour de s'afficher.

Procès facile, que tous les médias ont bientôt repris à leur compte. Sudbury, pendant quelques jours, en a pris pour son rhume. À l'époque, toute cette polémique m'a profondément irritée. Une tempête dans un verre d'eau, que je me disais. Surtout que je savais, moi, que si on gratte un peu, elle est là, vibrante, éclatée, généreuse, la francophonie sudburoise. Qu'elle s'investit énormément, qui dans la Nuit, qui dans Prise de parole, qui dans le festival Boréal, qui dans... Comment diable le journaliste s'y était-il pris pour ne pas la voir, cette francophonie, puisque ça crève les yeux!

C'est vrai, les commerces s'affichent encore presque uniquement en anglais, même quand le propriétaire est francophone. Les noms de rue et autres enseignes municipales en français sont rares. Mentalement, je me rends à la banque, puis au bureau de poste. J'essaie de faire un interurbain. D'acheter un livre.

Sans m'en rendre compte, je viens d'entreprendre, encore une fois, le compte et le décompte de mes acquis. Comme pour me convaincre qu'ici, ce n'est pas si mal, après tout, c'est même très bien. Tout à coup, la frustration me gagne. (Je me sens comme à toutes les fois que la communauté franco-ontarienne fait la une des nouvelles au pays : et qu'on y rapporte notre plus récent taux d'assimilation). Tout en soupirant, je suis bien obligée de m'avouer, qu'à Sudbury, si ce n'était de quelques institutions et des nombreuses initiatives artistiques, un étranger de passage pourrait conclure, en effet, à notre inexistence. Surtout s'il y vient les jours où il n'y a pas de forum, de vernissage, de spectacle de théâtre ou de musique...

J'avais besoin de ça, moi, aujourd'hui, me faire rappeler la difficile condition de minoritaire. Me faire rappeler, qu'à bien des égards, vivre en français à Sudbury, c'est vivre à l'étroit. Que c'est un héroïsme de tous les instants. J'aimerais donc ça être du monde ordinaire.

Je porte la lutte dans mes os, et la seule litanie que je connais en est une de revendications

Litanie n° 1. Comment se fait-il qu'en 1998, je doive encore me résigner à revendiquer, à la pièce, des services auprès des nombreuses compagnies qui pourraient si facilement les offrir en français? Mais qui s'en fichent, sûrement! — Bell Canada en est un bon exemple. Il n'y a pas de raison valable pour ça. Au Québec, c'est dans les deux langues que ça se passe, et ça ne semble pas très compliqué.

Litanie n° 2. Comment se fait-il qu'en 1998, aucun distributeur qui alimente les principales chaînes alimentaires ne se soit donné la peine d'offrir un éventail de produits en français pour les étalages des supermarchés? Expliquez-moi pourquoi, de Chelmsford à Hanmer en passant par Coniston ou Wahnapitae, pas une revue, pas un livre de recettes, pas un best-seller en français près de la caisse? Moi je vais vous le dire : à tous les étés, c'est en anglais que des mères et des filles franco-ontariennes font leurs conserves. C'est en anglais qu'elles passent leurs soirées dans les livres, avec ou sans leurs enfants et petits-enfants (c'est bien plus efficace qu'une loi 101, ça!).

Litanie n° 3. Comment expliquer qu'en 1998, quand on veut faire avancer un projet au palier municipal, il faille encore user de stratégies si subtiles afin de ne pas éveiller le chat qui dort, vous savez, tous ces anti-francophones aux crayons aiguisés, qui nous guettent dans l'ombre, prêts à bondir... Au cas où, ce que nous revendiquons ne soit que pour nous. Imaginez ça! Comme si obtenir des services particuliers, précis, singuliers, dans notre langue, équivalait à un traitement spécial. Leur enlevait quelque chose de vital. Or, si leurs griffes ne sont pas mortelles, l'ambiance créée par la verdeur de leurs propos est assez pour faire reculer quiconque a juste

envie d'avancer, de s'épanouir dans son milieu. À moins d'épouser la lutte comme planche de salut, personne ne veut se retrouver au centre de l'arène au moment où ces chats s'y pavanent.

Litanie n° 4. Comment expliquer, qu'en 1998, alors que la question du Québec reste toujours aussi brûlante d'actualité, le gouvernement ontarien demeure si peu enclin à asseoir les droits de sa minorité? Même quand, un sondage récent le révélait, une bonne majorité d'Ontariens affirme que cela est souhaitable. Comment comprendre que le gouvernement de Mike Harris demeure tout aussi peu enclin, également, à protéger les quelques institutions que nous nous sommes données — l'hôpital Montfort, par exemple.

Vivre en français à Sudbury, en Ontario, en 1998, c'est accepter que la lutte soit quotidienne, c'est l'accueillir à bras grands ouverts. C'est accepter que les gestes devant assurer le quotidien soient plus longs, plus compliqués, plus impossibles à poser. Ou bien, c'est consentir à de petites défaites et, au lieu de se battre, se laisser couler tout doucement dans la grande mer anglophone.

Vivre en français, à Sudbury, Ontario, en 1998, c'est accepter, parfois et encore, d'être l'objet de mépris, de haine et d'incompréhension.

À Sudbury, être franco-ontarien se conjugue toujours difficilement au quotidien. La déclinaison se fait en état d'alerte, en position de combat, rarement en état de grâce.

Pourtant, et fort heureusement, il existe cet état de grâce. J'ai ouvert ma communication, ce matin, avec ces fâcheux constats, pour mieux mettre en relief, non pas notre lot quotidien, cette dure réalité brute francophone qu'on connaît tous trop bien, mais pour souligner l'urgence d'augmenter ces havres du rire, ces lieux de la reconnaissance, de l'exploration et de l'expression de soi, sans quoi aucun avenir n'est possible. L'avenir n'est pas qu'à ceux qui luttent.

Qui que nous soyons, nous vivons tous, à des degrés divers, de pauvres petits quotidiens, dans lesquels nous nous sentons plus ou moins à l'étroit, dans lesquels, pourtant, sont aménagés des havres où on peut rire et s'amuser en français. Ces fêtes sont celles de la culture, par le chant, le théâtre, le livre, où il ne nous est pas requis, pour participer pleinement, de questionner, revendiquer,

chialer, demander, exiger... Ces fêtes de la culture, où nous n'avons rien d'autre à faire que d'être, simplement. Elles sont encore trop rares, ces fêtes. Ce Forum, heureusement, en est une de plus.

L'art nous met au monde
L'expression de soi, la communion avec l'autre, l'inscription dans le monde (S'exprimer, s'unir, s'inscrire)

Trois petits exemples, puisés, vous me le pardonnerez, à Prise de parole (mais j'aurais tout aussi bien pu aller ailleurs...)

1. Hélène Brodeur, ou la densité.

Avant Hélène Brodeur et sa trilogie romanesque, les *Chroniques du Nouvel-Ontario*, la région que j'habite n'avait pas de passé, pas de densité. On pouvait y grandir, comme je le faisais, sans se rendre compte que cette région avait un âge, une histoire, une couleur, sans comprendre que nous étions de cette couleur. À l'époque — et les choses n'ont pas tellement changé —, nous n'étions que quelques lignes, une référence brève, dans les livres d'histoire. Nous avions comme bagage historique deux ou trois hauts faits, bruts et dramatiques, qui exprimaient ce que nous étions — la défaite des Plaines d'Abraham et l'infâme Règlement 17. C'était pas mal mince comme héritage, tout en étant bien lourd à porter.

Il m'aura fallu Hélène Brodeur pour comprendre qu'il y avait une petite histoire à laquelle je pouvais m'identifier, et que c'est de cette petite histoire qu'on en faisait de grandes, et de grands livres. Sous sa plume, tout le Nouvel-Ontario a émergé du magma de la vie pour devenir une histoire, avec des personnages et du vécu. C'étaient les mines, les chantiers, les chemins de fer, les ambitions des uns et les défaites des autres, les feux de forêt et les conflits de langue. Avec Hélène Brodeur, du jour au lendemain, j'ai compris que la vie se jouait ici, que l'histoire s'écrivait ici, et que la littérature se fabriquait à partir du quotidien. Avec Hélène Brodeur, j'ai acquis tout d'un coup un passé, une appartenance et une littérature. J'étais, désormais, de quelque chose, j'appartenais à un groupe, j'étais inscrite à un point précis de l'univers que je pouvais identifier. C'était un point d'ancrage.

Hélène Brodeur, la première, m'a redonné une histoire au

176

quotidien, a inscrit l'univers d'où je viens dans le grand monde de l'histoire.

2. Après Hélène Brodeur, il y a eu Patrice Desbiens. Avec lui, et plus spécifiquement avec la publication de *l'Homme invisible/The Invisible Man*, j'ai acquis de l'opacité.

Vous me pardonnerez la boutade facile. Mais voilà. Avant Patrice Desbiens, le Franco-Ontarien était bilingue, tout le monde savait ça, et c'était merveilleux. Un atout. Depuis Patrice Desbiens, le Franco-Ontarien est également biculturel. Avec Desbiens, j'ai compris que ce n'est pas seulement sur ma langue que je trébuche quand vient le temps de m'exprimer, c'est sur tous les fils de tous les réseaux d'information qui l'alimentent, cette langue, simultanément dans les deux courants culturels qui habitent mon cerveau. Ces deux courants culturels, l'un français, l'autre anglais, continuent (ou pas) d'être alimentés au fil de lectures, de spectacles, d'émissions de télévision.

Au mieux, ces doubles voies d'accès, avec leurs multiples parcours, permettent au Franco-Ontarien d'effectuer de superbes fusions créatrices — en ce sens l'univers dramatique créé par Robert Marinier, avec ce qu'il emprunte aux traditions comiques américaines, en est un superbe exemple; au pis, c'est à un brouillage constant qu'il assiste, impuissant, le Franco-Ontarien écartelé entre ses deux cerveaux perpétuellement en chicane, sa langue, une série de fausses notes.

Au mieux, c'est à deux sources que le Franco-Ontarien peut puiser pour se renseigner sur le monde, pour l'appréhender. Au pis, quand il emprunte la voie de la facilité, il s'abreuve seulement aux courants dominants, plus nombreux, à l'accès plus facile, au contenu souvent plus abrutissant. Et il se fond tranquillement dans la masse, jusqu'à s'y confondre. Il devient un de ceux pour qui les termes homogénéisation, globalisation, prennent tout leur sens, une victime dans la mesure où il a troqué son héritage de départ pour l'empire de Disney et de McDonald. Et l'univers s'est appauvri, encore un tout petit peu.

Avec Patrice Desbiens, l'autre est devenu une voix bien réelle, une présence dangereuse et pernicieuse, qui m'habite de l'intérieur.

177

3. Et puis, il y a Maurice Henrie.

Quand vous sortez au petit matin, la neige est encore bleue des restes de la nuit. Un bleu mat et laineux, sans aucun scintillement, puisque le soleil est encore derrière l'horizon. Bientôt, cependant, il sera là. Déjà, il entoure d'un serre-tête doré le front noir et élevé de la montagne. Lorsque vous regardez imprudemment dans sa direction, il vous lance dans les yeux un javelot de lumière rouge vif. Les champs luisent maintenant d'une phosphorescence blanche et propre, qui atteint par endroits l'incandescence et qui chasse les ombres encore embusquées dans les dépressions du sol. Les arbres sont intensément immobiles dans le froid qui règne, pendant que la lumière, qui augmente à vue d'œil, accentue leur nudité et leur verticalité.

Je n'en dis pas plus.

Je ne vais tout de même pas me mettre à raconter tout l'hiver! On le connaît déjà, l'hiver! On sait à quoi s'en tenir. On n'a pas besoin de mots pour se le représenter. Pourtant, je dirai encore ceci, dans l'espoir de surprendre, de choquer même : l'hiver c'est la saison de l'esprit et de l'âme, dans laquelle on pénètre comme dans une cathédrale[2].

On le connaît tous, l'hiver, c'est vrai, on sait à quoi s'en tenir. Même si, à ce temps-ci de l'année, on a tendance à l'oublier, à se sentir bien loin, bien à l'abri du froid. Maurice Henrie aura ajouté à notre espace de vie une façon tout à fait personnelle de dire l'hiver. Et peut-être, modifié chez nous, la perception que nous en avions jusqu'à ce moment.

Le quotidien sombre dans le cœur de nos villes et villages franco-ontariens tandis que les artistes se présentent au rendez-vous

Parce que j'occupe un endroit privilégié, j'assiste, comme aux premières loges, aux manifestations artistiques de l'Ontario et du Canada français. C'est de ces loges que j'ai vu, un peu partout à l'échelle du pays, la culture prendre un véritable essor au cours des 25 dernières années. Ils sont nombreux, nos bardes d'aujourd'hui, à nous raconter, à nous écrire, à nous examiner, à nous chanter. Ils ont appris à tailler les mots, à façonner l'image à la mesure de nos réalités. Ils sont nombreux, à nous nommer, et ils le font bien. Et ils le

178

font de façon plurielle. Mais nos bardes, à l'instar de leur confrère Assurancetourix, demeurent en marge de la danse. Inconnus, c'est trop souvent dans le plus grand des silences que leurs œuvres sont accueillies.

Assurancetourix, qui a eu la chance de naître dans une terre très fertile culturellement — le territoire français d'aujourd'hui —, aura vécu, pour son malheur, à une époque qui était peu propice à l'art, et pas très généreuse envers ses artistes. On l'a donc écarté de la fête, bâillonné. Pour leur malheur, nos bardes, qui vivent à une époque plus généreuse envers les artistes, ont choisi de pauvres petites terres arides dans lesquelles s'enraciner.

Une terre dans laquelle ne poussent pas les magasins de livres et de disques et les salles de spectacle qui amèneraient leurs produits jusqu'au public. Une terre où les crieurs publics ont perdu leur fonction. Une terre où les médias sont divisés, régionalisés, parcellisés, comme si l'Ontario français, bien trop étendu géographiquement pour être saisi dans son ensemble, était condamné à se vivre comme une série de petits îlots isolés. Comme s'il fallait à tout prix protéger, au nom de quoi et pourquoi, l'intégrité des chapelles que sont Toronto, Ottawa, Sudbury.

Comme si, également, à l'heure de l'événementiel, il n'était plus possible, voire souhaitable, d'aménager des espaces sur les ondes pour engager un auteur autour de son ouvrage, ou encore engager directement cet ouvrage. Dans les médias, on rapporte bien plus facilement la publication de la dernière histoire de paroisse, que du dernier livre de Gabrielle Poulin, ou de Lola Lemire Tostevin, qui n'auraient pour qualité première, simplement, que d'être excellents. Parfois plus littéraires, parfois plus populaires, ça ne fait pas de différence. Les livres ne sont plus matière à nouvelle. Les livres ne sont pas événementiels. Les auteurs, pas assez médiatisés, ou *médiatisables*. Leurs ouvrages sont donc condamnés à collectionner de la poussière sur les tablettes des chroniqueurs.

La littérature qui s'écrit aujourd'hui en Ontario français interpelle son public, ses premiers lecteurs, les Franco-Ontariens. Mais ils ne sont pas là. Ils ne sont pas là parce que les structures d'accueil sont à toutes fins pratiques inexistantes. Il n'y en a plus de

fête du livre en Ontario français, alors que la production littéraire, de par sa variété et sa qualité, est sûrement le grand succès des dix dernières années...

La littérature qui s'écrit aujourd'hui en Ontario français interpelle son public, les autres francophonies d'Amérique. Mais ils ne sont pas là. Parce que, pour voyager de l'Ontario à l'Acadie ou dans l'Ouest, il lui faudrait, là encore, des structures d'accueil qui lui font défaut. Pas de réseau d'acheminement du livre. Et surtout, pas de présence dans les médias. Parce que, pour se rendre à Saint-Boniface ou à Whitehorse, le livre devra recevoir l'aval des médias montréalais, faire du bruit dans la métropole. Or, là encore, à quelques rares exceptions près, c'est le silence le plus désâmant qui accueille la sortie de l'ouvrage. Comme si d'engager le discours avec cet autre que nous sommes, à l'allure et la langue parfois différents, n'était d'aucun intérêt. Est-ce parce que nous sommes à la fois du même et de l'autre, que nos œuvres dérangent, qu'elles sont laissées de côté? Je ne le sais pas.

Je vis dans un intervalle privilégié où chaque jour me rappelle que c'est dans le quotidien que tout se joue, parce que c'est dans le quotidien, et par la langue, que se renforcent l'identité et l'appartenance au groupe.

Je sais, pour l'avoir vécu, que c'est par la lecture qu'on accède au vocabulaire, qu'on développe sa pensée, qu'on noue les points d'ancrage à une communauté.

Je sais que faire des conserves avec un livre de recettes en français, ou encore se faire belle ou se trouver un *chum* grâce aux bons conseils des plus récentes revues françaises, c'est essentiel au bien-être de ma communauté.

Je sais qu'il est impératif de reconnaître comme de véritables héros de nos vies, tous ces bardes qui nous racontent, quel que soit leur médium, depuis dix ans, vingt ans maintenant.

Je sais que se voir, s'entendre à la radio, se voir, se reconnaître à la télévision, c'est vital à ma communauté. Que ça fait partie des parcours de reconnaissance intérieurs, des parcours de renforcement positif.

Je sais qu'il est impératif que nos élites politiques prennent le

relais, ramènent la lutte au quotidien.

Je sais que, sur le territoire franco-ontarien, si nous ne parvenons pas, avant longtemps, à mettre dans la balance un peu plus de poids identitaire, un peu plus d'espace au quotidien, que la déclinaison «je suis franco-ontarien, tu es franco-ontarien, il est franco-ontarien» se fera entendre de plus en plus rarement.

Notes

[1] Maurice Henrie, «La malédiction d'Assurancetourix», dans *Fleurs d'hiver*, Sudbury, Prise de parole, 1998, p. 248.

[2] *Ibid.*, p. 11.

Bibliographie

Brodeur, Hélène, *Les Chroniques du Nouvel-Ontario*, vol. 1, *La Quête d'Alexandre*, vol. 2, *Entre l'aube et le jour*, vol. 3, *Les Routes incertaines*, Sudbury, Prise de parole, 1985-1986.

Desbiens, Patrice, *L'Homme invisible/The Invisible Man* suivi de *Les Cascadeurs de l'amour*, Sudbury, Prise de parole, 1997.

Henrie, Maurice, *Fleurs d'hiver*, Sudbury, Prise de parole, 1998.

Commentaire
Présentation de denise truax

Paul-François Sylvestre: On pourrait parler de toute la visibilité du produit culturel franco-ontarien mais je vais plutôt prendre l'exemple que denise truax soulevait avec *Les chroniques du Nouvel-Ontario* d'Hélène Brodeur. Pour moi, cela a été le premier roman où j'ai découvert qu'il y a un contenu franco-ontarien, qu'une histoire que je lisais pouvait se passer en Ontario. J'avais lu plein de romans où les histoires se passaient en France et au Québec. Évidemment, j'ai fait mon cours classique où les lettres franco-ontariennes étaient complètement absentes. Avec ces chroniques, je découvrais de bonnes histoires dont le cadre de l'action était l'Ontario. Et je dois dire que c'est cela qui m'a donné le goût d'écrire des romans dont l'action se déroulerait dans une autre région. On parlait beaucoup du nord de l'Ontario, beaucoup de livres paraissaient dans l'est, mais je ne lisais jamais d'histoires qui se passaient dans le comté d'Essex ou à Windsor. Qu'Hélène Brodeur ait décrit le Nord, m'a donné le goût d'écrire le Sud avec *Terre natale, Des œufs frappés, Obéissance ou Résistance*. Je dois une fière chandelle à Hélène Brodeur.

Le récit de CANO: de l'utopie à l'incurable nostalgie

Stéphane Gauthier[1]

Commençons par une observation d'André Belleau sur les vertus liantes de la chanson, tirée de son recueil d'essais posthume, *Surprendre les voix*: «Je suis fait de chansons. Je les retrouve à tous les coins de ma vie, acheminant vers moi plus qu'elles-mêmes, capables de symbioses indestructibles avec tel événement ou tel visage[2].»

De la même façon, je crois que la chanson a cette immense capacité de contribuer à ouvrir, à meubler et à entretenir des espaces d'appartenance. Je n'ai pas vécu l'épopée contre-culturelle sudburoise, mais je peux vibrer, encore aujourd'hui et à chaque fois qu'il m'arrive de les écouter attentivement, aux sons, aux mots et aux voix que CANO-musique a gravés sur ses microsillons tellement son pacte communicatif interpelle — non sans ambiguïté —; tellement ses chansons ont le pouvoir aussi de me transporter au temps de mes premières écoutes. Ce que j'y trouve est forcément nourri de ma mémoire et de ce que j'ai pu entendre ou lire au sujet du Grand CANO et de son effervescence culturelle, dont on retient souvent l'énergie créatrice, le pouvoir de ralliement et l'aventure collective. J'aimerais explorer ici ce en quoi le groupe a déjà tenu — un temps du moins avant d'échouer à la fin sur les plages de la nostalgie — le «grand pari» que François Paré a formulé récemment: «[s]usciter la rupture tout en maintenant une pratique délibérée du communautaire[3].» Il ne s'agira pas de prêter des intentions au groupe, mais bien de lire un texte qui s'étale sur six albums[4], de *Tous dans l'même bateau* à *Visible*, produits entre 1976 et 1984. Ce faisant, je soulignerai l'imbrication de la représentation de soi et du collectif, la façon dont on se propose de traverser le mur du réel et de pallier l'irréversibilité du temps dans une visée constante et immédiate de fusion avec le monde.

Parce que la chanson est performance et acte de communication complexe, la seule lecture de textes de chansons pourrait être réductrice. Mais il reste qu'un disque et ses chansons sont faits pour tenir ensemble et je conçois leur suite comme un récit tout à fait lisible. De plus, il y a dans la construction des albums et dans l'écriture d'une bonne partie des chansons de CANO une application et une cohérence discursive qui appelle une lecture active, négligée jusqu'à présent — d'un point de vue textuel — dans le discours sur le célèbre groupe.

Avec l'album *Tous dans l'même bateau*, on assiste dès le départ en 1976, à une mise en scène du groupe : sous les yeux du lecteur-auditeur, une pluralité de signes et de sens traverse le nom CANO et la pochette inaugurale, à commencer par l'aspect collectif.

Lorsqu'on ouvre la pochette de l'album, la photo à l'intérieur nous présente les membres du groupe en plein soleil sur fond de feuillus dans une forêt de trembles et de bouleaux; ils sont debout, côte à côte et souriants. Le texte de présentation nous apprend que CANO, c'est d'abord un acronyme pour la Coopérative des artistes du Nouvel-Ontario désignant un lieu et une société de création mue par un *feeling* et un «désir d'expression». C'est de cette Coopérative, constituée depuis 1971, autour «d'une identité franco-ontarienne et d'un désir de rebâtir leur coin du monde» que va naître CANO-musique en 1975. Composé de onze membres d'horizons et de cultures différentes, ce nouvel organe se perçoit comme un «aboutissement» de l'activité et du magnétisme coopératifs, dont la capacité d'intégration a permis de réunir *des* identités — franco-ontarienne, acadienne, anglo-ontarienne et ukrainienne. Voilà, dans la conception de l'identité, un premier élément de rupture qui travaille la notion de projet collectif en reconstruction, dorénavant appuyé sur le principe de la diversité.

CANO, c'est aussi une embarcation et un voyage, comme le suggèrent fortement le titre de l'album et l'illustration de la pochette. Un voyageur mythique au regard fixe dans un visage cuivré et couronné d'une barbe dorée est porté par un canot en mouvement. Rame à la main, le corps altier et le torse nu couleur d'acajou, il avance à la fois sur l'eau et dans l'air, fendant une brume légère et

une traînée de nuages. Qui représente-t-il? Un primitif, un passeur, un sage, un voyant? Et d'où arrive-t-il? On peut supposer que le canotier qui se détache d'un fond noir néant revient du royaume des morts, puisque c'est en grande partie un album de deuil dédié à Suzie Beauchemin, une proche du groupe décédée accidentellement. Mais en même temps, en plus d'évoquer un destin commun, *Tous dans l'même bateau* est un microsillon d'introduction qui peut se présenter comme un voyage initiatique collectif — dans plusieurs chansons on relate un voyage où on désire partir, quitter le village et le pays de l'enfance — et là Hermès, le dieu des voyages, inventeur de la lyre et de la flûte, sied bien comme figure protectrice.

Enfin, CANO, c'est aussi un mode de l'expression. Il signifie en latin «je chante», ce qui suggère doublement l'expression de la voix et du sujet au singulier. Et la devise du groupe renchérit: «La musique est la langue commune» — le lieu de convergence donc — et «La poésie des chansons est la langue des individus». Par delà donc le choix de chanter en français, la musique accompagnerait la poésie et vice versa. Ainsi, «la plus récente branche de l'arbre CANO» contourne une question difficile et sans doute délicate en donnant le statut de «langue» à la musique, mais sans nier pour autant la capacité poétique des mots. Aussi la question linguistique va toujours être absente du récit, alors que la voix, la musique et le chant porteront, dans leur pratique même, le *feeling* du groupe et leur aspiration commune. J'ai tendance à croire que c'est par ailleurs une façon de sublimer la langue — du moins jusqu'au texte de l'homme invisible sur l'album *Visible* qui attaque le problème du bilinguisme de front — et sa maîtrise parfois approximative. Quoiqu'il en soit, il faut des voix qui séduisent pour rallier et rassembler.

L'auditeur assiste donc à l'inauguration du groupe. Pour ce coup d'envoi, CANO s'avance, lance un appel impératif dans son chant d'ouverture «Viens nous voir», un appel au rassemblement autour d'une table garnie et d'une communauté déjà constituée, la Coopérative et ses ramifications:

> Viens chanter l'histoire de ta vie
> Viens partager ce que tu es aujourd'hui
> «Viens nous voir»

185

Dès lors, on ouvre un espace narratif autour duquel la suite de l'album va se dérouler — celui de la rencontre et de la parole échangée d'abord — et surtout on institue un véhicule, un vecteur commun qui est la chanson.

Et c'est à croire que l'appel a déjà été entendu, puisque le chanteur de «Viens nous voir» remarque plus loin:

> Par la fenêtre je vois ta silhouette
> Cogner à ma porte d'entrée
> «Viens nous voir»

Le «nous» collectif et inclusif accueille ensuite le singulier et entonne:

> Oui viens nous voir
> On t'attend.
> «Viens nous voir»

Il admet les différentes voix narratives autant que les silences, le recueillement et l'intimité — pratique constante jusqu'à *Éclipse* — et permettra d'intégrer le passé et l'avenir dans le présent.

Ainsi, chacune des chansons suivantes sera composée de microrécits de type autobiographique, comme si, à tour de rôle, le récit de chacune des voix pouvait s'inscrire dans la parole collective du «nous». Le tour de table commence avec «Dimanche après-midi» et se termine avec «Baie Sainte-Marie» et chacune des voix raconte son histoire. Sur un ton intimiste et mélancolique, les états d'âme et les souvenirs se succèdent, conjugués surtout dans un présent narratif qui accentue la profonde nostalgie qui habite déjà le groupe et que seule la chanson semble pouvoir contenir. Mais la familiarité qui s'installe autour de la table n'est pas filiale ou familiale: elle relève du pacte communautaire où tous ont droit à la parole, où tous peuvent s'exprimer. Jusqu'à un certain point, ce sont des solitudes qui, ayant rompu avec certaines pratiques traditionnelles,

> Les autos sont à l'église
> Et j'entend (*sic*) quelqu'un chanter
> Le restaurant est fermé
> Je ne peux même pas prendre mon café
> «Dimanche après-midi»

se rejoignent sous la bannière de la chanson — qui n'est pas dans l'église — et du collectif, confrontées qu'elles sont à l'absence de l'être aimé. Dans l'exécution même des pièces, le dialogue est constant entre les chanteurs, les voix et les musiciens, ce qui donne une nette impression d'équilibre et de complicité. En proie à la douleur «algie» et au retour «nostos» d'un temps absolument irréversible, c'est dans la *praxis* même de la chanson, actualisée et effective, que le deuil et le voyage deviennent possibles. Au cœur de la mort et de l'absence il n'y a que l'offrande symbolique pour franchir «la rivière» qui sépare le monde des vivants et des morts :

> Ma chanson je l'ai inventée
> Pour te la chanter
> Te la donner
> Et comme le bonhomme à sa vieille dame
> Je te lance ma dernière once de charme
> «En plein hiver»

Personne ne s'en doute encore, mais ce rituel de la chanson offerte ne quittera pas le groupe.

Par ailleurs, la construction de l'espace qui s'amorce n'est pas autant territoriale que communale, où «[m]aintenant, les frontières n'ont plus d'importance[5]». On ne renie pas pour autant ses origines qui ont un grand pouvoir d'appel comme dans «Baie Sainte-Marie», on opère seulement une mise à distance de ce lieu et de la figure paternelle pour instituer une égalité et mieux se laisser emporter dans le voyage vers un Nord ouvert, qualifié de fraternel. Mais avec le prochain album, ce Nord, tout en conservant ses propriétés géographiques, devient existentiel.

Alors que *Tous dans l'même bateau* est l'album de l'inauguration et de l'embarquement, disons qu'*Au nord de notre vie* (1997), c'est l'album de la destination. L'environnement sonore se raffine et les chansons racontent, d'une part, l'éveil au monde mythologique indigène, la conscience des éléments primordiaux :

> je serai toujours [...] sœur de la rivière
> les fleurs sont en feu
> j'ai la rosée dans mes yeux
> «Che-Zeebe»

187

conscience donc par la médiation et la sensibilité du corps — «au bord du monde» comme dirait Michel Serres — qui constitue l'apprentissage initial de la vie «vraie». D'autre part, la pratique de la chanson se reflète dans le chant de la nature qui prête sa voix et agit comme pouvoir de ressourcement, garant de la survie (collective).

> Zeebe, j'entends ta voix
> Résonner dans mon corps
> C'est mon chant d'endurance
> Ma danse de survivance!
> «Che-Zeebe»

Avec la conscience et l'éveil donc, vient la connaissance de la vie comme voyage et aventure, comme présence à l'autre, mais comme écoulement et frénésie aussi, victime du temps dévoreur. Je pense en particulier à la chanson «Automne», fortement prémonitoire, qui voit «déjà le jour goûte[r] sa fin» et à l'essoufflement dans «La première fois». La hantise du temps des souvenirs qu'apportent les saisons mortes ne fait que confirmer, à chaque fois, la distance et la fragilité vigoureuse de la vie. Cerclé par sa propre fin, l'individu voudrait changer sa relation avec le monde et avec les autres; c'est ainsi que le présent se trouve poétisé et revigoré et que l'on invitera chacun à «saisir chaque instant à pleine main». Ce qu'il est intéressant de noter, c'est qu'on se limite depuis lors à l'anticipation du geste, à la circonscription de la soif et du désir de vivre simplement et totalement et à l'expectative d'une plénitude, jusqu'à ce que la chanson phare advienne, accueillant par le fait même la «voix» du poète Robert Dickson et concentrant les énergies sur la «musique» de la vie comme «nature».

> Au Nord de notre vie
> Nous vivrons[6]
> «Au Nord de notre vie»

À l'écoute, la cadence et le maniérisme des voix de la fameuse suite «À la poursuite du Nord» épousent l'innervation et l'orientation du texte. À la lecture, l'ouverture majuscule «Au Nord» est déclarée à partir d'un lieu de départ arrêté et réel qui est «ICI», qui est le lieu

de «notre vie» présente; tandis que la destination «Au Nord de» est symbolique et mobile — et même essentielle : «Nous vivrons».

Dès lors que l'on cible la nature et l'enjeu du voyage, le projet communal s'en trouve sanctionné. Et l'effet est instantané : sans pause ni interruption musicale, on est porté vers l'avant, «en mouvement» et libre de fouiller cette nordicité nuancée, à la fois enracinée et changeante, tournée vers l'aube d'un «avenir possible».

> Nos yeux fixent le firmament
> Miraculeusement
> Au rythme du roulement
> On passe du sommeil au paysage
> L'aventure est en voyage
> Le voyage en mouvement
> Cette musique est ma nature
> Ce matin mon aventure
> «En mouvement»

Si le théâtre d'André Paiement est essentiellement la construction d'un espace comme l'a très bien démontré Mariel O'Neill-Karch[7], la chanson de CANO, elle, en prend le relais — d'ailleurs elle emprunte beaucoup au théâtre — en exprimant le vœu de creuser les dimensions d'un espace idéal, en racontant son désir d'y voyager, de le parcourir tout en l'étreignant de ses voix. Libre à l'auditeur, que l'on enjoint et presse par le rythme cascadant et le texte, de suivre le groupe. En outre, le verbe venir, conjugué sur le mode impératif, apparaît comme un leitmotiv sur les trois premiers albums : «Viens nous voir» d'abord sur *Tous dans l'même bateau*, puis sur *Au Nord de notre vie* :

> viens grand enfant viens vite
> [...]
> viens tracer
> la source de ma voix
> à la source, jusqu'au
> cœur de nous tous;
> «Viens suivre»

ou encore sur *Éclipse* :

> vient (*sic*) danser [...] vient (*sic*) chanter une chanson infinie.
> «Cercles de la nuit»

189

Alors le vecteur privilégié et accentué pour le parcours c'est le corps et ses sens trempés dans le présent et surtout les voix collectives, celles qui tissent le fil entre l'«ici-maintenant» et le nord imaginaire, hypothétique et utopique. Ce qui n'est pas sans rappeler une rupture avec un certain territoire réel, vaincu par le temps.

> Oui, je sens que mon pays
> ne vivra plus
> [...]
> Je me souviens : mon moulin, mon village
> Mes trois amis, mes deux langages
> Quand mon pays était un paysage
> Bien en vie et sans âge
> «Mon pays»

Même s'il naît du sentiment d'une fin, ce chant du paradis perdu, figé dans l'innocence de l'enfance, dépasse le politique par son ambiguïté pour embrasser plus largement un temps en allé. L'irrépressible montée du pays «sans âge» arrive lointainement mais tout droit de l'enfance, contrée beaucoup plus apte, rétrospectivement, à faire coïncider l'espace et l'être. Elle vient rejoindre le dessein de

> Trouver les mots qu'il faut
> Pour faire le tour du monde
> Créer la ronde!
> «La première fois»

L'utopie semble bien se construire sur et se nourrir de l'usure du temps. Pour expliquer cette poussée du chant, si caractéristique et récurrente chez CANO, je m'en remets ici à Vladimir Jankélévitch qui a révélé les formes et les circonstances de la nostalgie comme «réaction contre l'irréversible[8]» :

> Devant l'impossibilité d'un revenir du devenir, devant la déception du retour au pays familier, devant la faillite de nos efforts pour obtenir que la coïncidence du point de départ et du point d'arrivée soit aussi la répétition de notre ancienne vie, devant l'échec de tout rajeunissement et le chimérisme de toute innocence, l'homme, désespérant des miracles, se met à chanter[9].

Ainsi croirait-on qu'il y a résignation devant la fin du pays, qu'aussitôt on se veut conquérant :

Un son de cloche ne dit pas
notre chanson
Sa distance et son courage
Aujourd'hui sans boussole pour
nous guider
On se lance à l'abordage.
 « Mon pays »

Voilà encore cette accentuation du geste tendu vers cet espace inconnu, en corsaires de l'imaginaire.

En principe, selon le déroulement du récit et son tracé, la voie de l'utopique, la ronde, la coïncidence et la fusion avec le monde sont réalisables dans l'orbe de la musique et de la poésie. Les modalités du voyage sont balisées et la direction à prendre mise en mots. On pourrait donc s'attendre dans la suite à ce que l'on arpente le territoire imaginaire de la chanson et la scène qu'elle vient d'ériger.

J'en viens au troisième microsillon intitulé *Éclipse* (1978), dédié à André Paiement. Ici le biographique et le symbolique se confondent. C'est l'album de la complainte qui chante la mort tragique et exprime le deuil.

Si l'on jette d'abord un coup d'œil à la pochette, on voit à travers l'ouverture d'un vitrail brisé une éclipse solaire qui se produit dans une immense salle de spectacle vide. Au centre, une fenêtre semble aspirée par une scène qui donne sur l'infini de l'univers étoilé. La scène fragile que l'on vient de bâtir, le tremplin qui devait porter le groupe vers l'horizon inconnu prend tout à coup et brutalement une dimension cosmique. L'éclipse évoque la mort du nautonier de CANO pour ne pas dire son astre solaire. Et pour un observateur terrestre, l'éclipse du soleil c'est son occultation par la lune. Ici la représentation d'André est à la fois la lune et le soleil, celui donc qui occulte sa propre lumière. Éclipse signifie aussi, dans son sens figuré, une période de fléchissement, de défaillance.

À l'endos, on retrouve les sept membres du groupe dans l'obscurité, pléiade sans soleil, faiblement éclairés par quatre pâles projecteurs. Ils apparaissent de dos, spectateurs impuissants devant

191

le noir opaque de la mort qui ne répond à aucune question. C'est
pourquoi, dans ce chapitre imprévu de l'aventure CANO, on
organise la suite du récit de façon à ce que les textes du défunt
ouvrent et ferment l'album. Il ne reste que la voix des textes d'André
Paiement pour cerner l'incompréhensible et l'irréparable. Aux deux
extrémités du microsillon donc s'opposent «Soleil mon chef» tirée de
sa pièce de théâtre *Lavalléville* et la menace du totalitarisme dans
«Bienvenue 1984», tirée d'une pièce de théâtre du même nom,
inachevée celle-là, et inspirée de l'œuvre de George Orwell.

Entre l'utopique burlesque et optimiste et l'anti-utopique
pessimiste orwellien, les chansons se tournent vers l'astre lunaire —
qui a le pouvoir de séduire et de rendre fou — et présentent des
personnages désemparés et désorientés devant l'absurdité de
l'épreuve. Chacun y exprime son deuil et son affliction avec des
pointes de dérision mais sans jamais nommer le drame qui est au
cœur de l'album. Un autre des leurs est passé du côté de l'ombre; il
les a précédés dans le voyage vers le «firmament» en s'y précipitant.
CANO a perdu sa muse, l'embarcation en est durement secouée.
L'idéal de la traversée, amorcé dès le premier album et précisé dans le
deuxième s'en trouve complètement bouleversé. Emportés par
l'événement, tous sont devenus des passagers impuissants d'une
course folle, hors contrôle et sans gouvernail. Dans «Ça roule», le
moyen de locomotion maritime s'est transformé en train d'enfer; on
voyage sans confort parmi les illusions «les moulins à vents» et avec
la chance dérisoire et incongrue «[d']un fer à cheval» sur des rails de
chemin de fer :

> Trop tard pour débarquer
> Tordus étirés ça grince ça roule
> «Ça roule»

À l'événement tragique et à la course qu'il engendre, il reste la
voix rituelle de la chanson que l'on entend dans «Cercle de la nuit»:
«vient [sic] chanter une chanson infinie» et dans «*Rumrunner's
Runaway*»:

> Singing this song to appease
> All my superstitions

192

Pierre Lhéritier, artiste (Saskatchewan).

*La foule assiste à l'installation de l'artiste Lisa Fitzgibbons (Ontario)
lors du Déferlement créateur.*

Le critique Jean Fugère (Montréal).

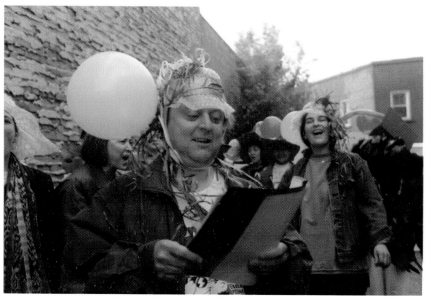

Pierre Raphaël Pelletier (Ontario)
présente joyeusement son manifeste.

L'exposition Poste Art de BRAVO a ouvert le forum.

Fernande Paulin (N.-B.), Hélène Laroche (N.-B.), Line Gagnon (T.N.-O.), Carole Trottier (Alberta), s'entretiennent à l'occasion de l'exposition de livres et de la réception qui ont eu lieu à l'Université Laurentienne.

Marcel Aymar en spectacle.

Hélène Gravel, femme de théâtre (Ontario), fêtée lors du banquet de clôture; Danie Béliveau de CBON à l'arrière-plan.

Roger Léveillé (Manitoba) lors de la table ronde pancanadienne.

Jean Marc Dalpé (Ontario-Québec)
et Herménégilde Chiasson (Nouveau-Brunswick)

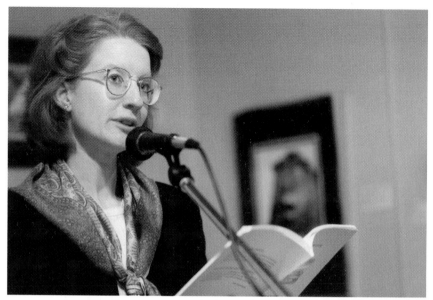

Margaret-Michèle Cook (Ontario)
lors de la soirée «Écritures en paroles».

Marc LeMyre (Ontario) et Stéphane Gauthier (Ontario),
animateurs d'«Écritures en paroles».

Contes d'appartenance

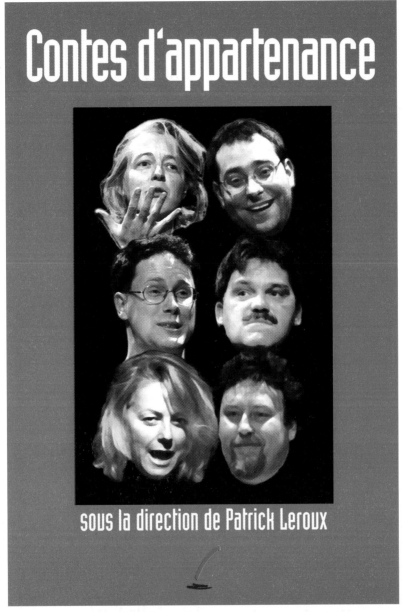

sous la direction de Patrick Leroux

à partir d'en haut à gauche: Manon Beaudoin (Alberta), Patrick Leroux (Ontario), Jean Marc Dalpé (Ontario-Québec), Louis Lefebvre (Ontario), Marcia Babineau (Nouveau-Brunswick) et Robert Gagné (Ontario), interprètes des «Contes d'appartenance».

199

Tous dans l'même bateau,
A&M Records, 1976

Au nord de notre vie
A&M Records, 1977

Éclipse,
A&M Records, 1978

Pochettes des trois premiers disques du groupe CANO (Ontario)

Living a life of dug-in traditions
Waiting to see where it will carry me
« Rumrunner's Runaway »

En regard de cette fuite en avant et devant tant « de chemin à faire », il reste aussi l'appel à la collectivité, à la solidarité qui persiste pour *faire avec* la course et les bruits :

Montez à bord des rails qui courent dessinez le tracé
Ça roule ça grince ça part l'horaire à inventer
« Ça roule »

La suite du récit de CANO est fragmentaire, fortement marquée par le désabusement, la désillusion et l'attente dans l'absence. Avec *Rendez-vous* (1979), l'auditeur entre en quelque sorte dans les coulisses du show-business appelées « *Clown Alley* ». Par un curieux revirement de situation, la chanson perd de son caractère salvateur, le récit et les voix narratives se dispersent. Sa pratique est menacée, ce qui tend à effriter les liens du « nous » cohésif et solidaire que l'on chantait sur les trois premiers albums. Même s'il n'est pas dit que l'idéal est abandonné, des changements notables sont survenus, notamment dans le choix de la langue de communication — cinq chansons sur six sont en anglais. Il est clair, d'après la pochette intérieure du microsillon, que le regard de CANO s'est détourné de l'horizon vers l'imposant premier plan vertical d'une figure d'homme en habit d'affaire que l'on voit de dos seulement. Les sept membres du groupe, découpés horizontalement, lui font face à l'arrière-plan. Leur posture témoigne d'une certaine défiance; sous un ciel immense et lointain, elle communique la notion qu'ils ont les deux pieds sur terre et ne sont pas dupes de l'écran que la figure d'avant-plan forme dorénavant entre le public et CANO. La course contre la montre, le rythme effréné, la perte de l'innocence et la mélancolie habitent de plus en plus les textes. Le murmure collectif est devenu la cible de parodies dans « *Floridarity Forever* »; on s'en prend à la facticité, au faux et on exerce même une certaine autocritique — « *Our faces blend we all pretend* » entend-on sur « *Mime Artist* ». Bref, on assiste à une implosion du nous et les conditions de voyage ont changé. Je pense à « *Other Highways* » avec ses sons de circulation

201

routière, pièce instrumentale de Wasyl Kohut étonnamment contrastante en regard de « *Spirit of the North* » (sur *Au nord de notre vie*) tellurique, vivifiante, gonflée d'eau et aérienne en même temps.

La figure du déguisement devient récurrente et se cristallise dans l'album *Camouflage* (1981) et le nouveau nom du groupe : Masque. C'est le seul album qui est totalement en anglais et si l'on s'en tient au récit, on relève une perte de l'innocence et un sentiment d'aliénation grandissants. Et ce qui est intrigant, c'est que plus on chante en anglais, plus le « nous » fondateur tend à disparaître derrière une voix narrative esseulée et préoccupée par l'indifférence d'autrui et la non-reconnaissance.

Dans cette désaffection temporaire du nom propre et du véhicule CANO, la formation, maintenant réduite à six hommes — Rachel, la voix féminine du groupe, n'y est plus —, s'avance masquée, errant dans un espace urbain qui ne parvient à refléter rien d'autre que l'invisibilité; même la photographie du groupe sur la couverture de l'album est embrouillée. La cible du nom propre et de l'image du groupe marque une crise et les chansons sont frappées par le désabusement. Dans « *Run For Your Life* », on ironise sans conviction sur l'illusion de la course pour rattraper sa vie et le chemin parcouru :

> *It's a race against time you're chasing a dream*
> *Wasting years foolishly*
> *[...]*
> *You thought you were ahead of your time*
> *But it ran by your side all along you see*
> « *Run For Your Life* »

Tout à coup, on devient spectateur de soi-même, de sa propre absence au monde, de sa condition. Devenu passif, on ne se ressource plus auprès des éléments qui ont fait la force et la sève des premiers temps; les ponts de la communication deviennent difficiles à traverser.

J'évoquais plus haut la perte de contrôle dans *Éclipse. Visible*, le dernier microsillon de CANO (1984), marqué lui aussi par le deuil — il est dédié au violoniste Wasyl Kohut, décédé à la fin de l'enregistrement de *Camouflage* — se veut l'album du dévoilement

202

et du redéploiement. D'abord il est entièrement en français. Il
s'articule autour d'un titre qui est l'envers du précédent,
Camouflage, puis il renoue avec le collectif, le paradigme du bateau
et l'idée d'un nouveau départ sur le mode impératif :

> Partons… la mer est belle
> Avant que le soleil se lève
> Partons vers l'horizon
> Sur un navire clandestin
> « Partons »

Mais qu'est-ce qui s'offre au regard sur *Visible* alors que c'est le
seul album où il n'y a pas de photo du groupe ? Certes il y a la
référence à la chanson « L'homme invisible/*The Invisible Man* »
adaptée d'un recueil du même nom de Patrice Desbiens, mais
Visible n'en revêt pas moins un caractère ambigu.

En fait, dans son désir de recommencement, l'album mime la
construction de *Tous dans l'même bateau*. Après l'appel au nouveau
départ, il y a une nouvelle fois une suite de plusieurs microrécits
nostalgiques racontés à la première personne — « Pauline », « Au lac
du Corbeau noir », « Fond d'une bouteille », « L'Élouèze des
concessions », « J'ai bien vécu ». On revient dans le giron du « nous »
voyageur, — paradoxal si on pense à la visibilité dans la clandestinité
— toujours en quête d'un espace habitable, propulsé par cette
question qui revient sans cesse chez CANO : comment vaincre le
temps qui passe dans cet éternel présent qui nous échappe ? Devant
le désir du retour au point de départ, au temps passé, la réponse me
semble être l'inauguration perpétuelle, l'embarquement
recommencé, la répétition de l'élan et de la partance comme si on
n'en finissait plus de partir ou d'avoir envie de partir.

> Partons
> […]
> on a déjà navigué la rivière jusqu'à la mer
> On s'est rendu jusqu'ici
> Sans perdre le nord
> Le voyage c'est à nous de l'inventer
> Et de le vivre
> Le vivre à cœur
> « Partons »

Or, il semble bien qu'il soit trop tard cette fois. Ce que CANO voit déjà à l'horizon, c'est sa propre image, sa propre expérience passée, sa jeunesse envolée. Dans la dernière chanson de ce dernier disque, tirée et adaptée du répertoire théâtral de Paiement, c'est la nostalgie du voyage inaugural que l'on entend derrière ces paroles :

> Notre frère André ça fait des années qu'il est parti
> Juste une chose que je regrette [...]
> On a jamais eu la chance de tout recommencer
> « J'ai bien vécu »

Force est de constater, dans cette complainte, que malgré le fait que l'on se soit «...rendu jusqu'ici/sans perdre le nord» sans perdre de vue la destination fixée et sans perdre la tête donc, la cavité entre l'idéal et le réel n'a pu être colmatée par la chanson. Et c'est parce que la chanson surgissait justement de cette blessure qu'elle n'a pas réussi à guérir ce qu'elle grattait en même temps. La peur de ne plus savoir *comment* «inventer» le voyage — et la peur de disparaître aussi — est au cœur du chant d'impuissance qui se dégage de l'album.

Ce qu'il y a de prémonitoire dans «J'ai bien vécu», reprise à la pièce *La Vie et les Temps de Médéric Boileau*[10], c'est la connaissance intuitive de la structure cyclique du voyage qu'avait André Paiement qui mène à une patrie qui n'est pas de ce monde.

> Le futur déjà passé
> Mon voyage est terminé
> Mon paysage ma patrie
> Je veux y aller je vais retourner
> « J'ai bien vécu »

Dans la bouche du vieux Aldège Boileau, on comprend la fin d'un parcours de vie. Mais sur les lèvres d'un membre de CANO, on se demande recommencer quoi, sinon l'aventure du temps où on regardait en avant; l'aventure du temps où on chantait collectivement «Le vieux Médéric» justement, en accueillant à l'unisson ce personnage d'une autre époque qui arrive en ville, frais sorti du bois. La chanson «J'ai bien vécu» signe la fin du voyage. Elle place non seulement l'innocence et l'avenir dans le passé mais aussi le

voyage et son pouvoir de recommencement à une époque révolue.

Pour envisager une alternative qui eut pu continuer d'alimenter et de porter l'aventure CANO-musique, il est tentant ici d'opposer le nostalgique à la règle d'existence que Claudel s'était donnée : « Toute ma vie, j'ai essayé de vivre en avant et de me dégager de cette mélancolie, de ce regret des choses passées qui ne mènent à rien qu'à affaiblir le caractère de l'imagination[11]. » Mais cela procède déjà d'une condition d'esprit et d'une force de caractère qu'il est difficile d'imaginer pour l'ensemble d'un groupe, alors que la vie « en avant » dépend tant de l'énergie de ses têtes d'affiche[12].

Avec « J'ai bien vécu », doit-on comprendre que la mort et le passé ont eu raison de l'aventure CANO, irrémédiablement marquée par le deuil et la nostalgie ? Mais je me demande aussitôt s'il est possible de maintenir collectivement le projet de « vivre en avant » ? Fernand Dorais affirmait dans ses *Témoins d'errances*, en parlant de l'esprit de la commune CANO et de sa genèse, que « la poésie vécue » ne peut « longtemps durer[13] ». Ne serait-ce pas précisément les moments de cette genèse, de cette naissance que CANO-musique regrette depuis sa propre naissance ?

Je résume. De groupe communal et rassembleur, porteur de voix multiples, explorateur d'un territoire imaginaire et auteur d'un récit fondateur, CANO est devenu, à la fin, spectateur de lui-même, conscient de sa vulnérabilité dans l'industrie et la pratique de la chanson ; pratique qu'il avait élue dès son origine comme son moyen privilégié d'expression collective (la musique) et individuelle (la poésie). CANO poursuivant l'ambition de permettre à l'individu et au collectif de se fonder, et pour ce faire, les multiples « je » se racontant n'avaient pas à s'abolir dans le « nous ». Au contraire, chacun des narrateurs-personnages pouvait travailler le collectif et être porté par lui.

En empruntant le sillon utopique, sans avoir eu le temps de le définir davantage — dans le récit j'entends —, on s'est finalement trouvé tiraillé entre deux pôles : celui du périple vers l'horizon inconnu et celui du retour au temps de l'innocence et de la naissance, entre le futur (devenu antérieur) et le passé. Dans ce parcours schizophrène — de *schizo*, « fendre » —, la chanson ambitionnait de

tenir ensemble deux pôles irréconciliables : l'appel au nouveau départ, «Partons», et le retour au port sur un même album, «je vais retourner»; le dernier voyage oblitère l'avenir, «le futur déjà passé» et se réfugie dans le souvenir du premier. Mais «le nostalgique, dit Jankélévitch, feint de croire que son problème est un simple problème de retour [...] : le revenir arrangera les choses; il suffit d'être muni d'un billet aller-retour...[14]» Ainsi, il ne suffirait tout simplement pas de recommencer : l'irréversibilité du temps rend la nostalgie incurable. Ce qui est *visible* donc à la fin, c'est la blessure de CANO.

Concilier la rupture et la pratique délibérée du communautaire exige patience et endurance à l'intérieur d'un pacte. Celui de CANO-musique, coextensif à l'idéal du Grand CANO, se nourrissait de l'idée de la chanson pour elle-même dont l'exploration en était venue à dépendre de facteurs extérieurs au contrôle du groupe. Les contingences du voyage qui déterminent son horizon et son étendue, comme celles de la mort, du temps qui passe et de l'amuseur public face à l'industrie du spectacle ont eu raison de l'aventure CANO. Devenue latente, passée à l'état de rêve, pour ensuite devenir souvenir, la pratique commune de la chanson s'est tournée vers sa propre expérience passée pour ne plus regarder «en avant». «Après l'illusoire spatialisation du temps, la temporalisation de l'espace nous confronte au retour avec nos déceptions et avec la vérité[15]» dit Jankélévitch. Du moins, c'est ce que racontent et confirment les chansons de CANO-musique (en partie bien sûr).

Notes

[1] Je tiens à remercier le Conseil des Arts de l'Ontario pour l'appui dont j'ai bénéficié dans le cadre du programme «Création littéraire», section critique.

[2] André Belleau, *Surprendre les voix*, Montréal, Boréal, 1986, p. 59.

[3] «[François Paré] croit qu'il faut rejeter comme extrêmement simpliste l'opinion souvent entendue ces jours-ci qui oppose irréductiblement l'identité ethnique «naturelle et naïve» et l'identité «hétérogène et polymodale», «culturelle» et consciemment construite. Cette conception permet de privilégier l'hétérogène aux dépens du communautaire, en soulignant que le premier reflète davantage les préoccupations de notre modernité et autorise une résolution des conflits, tandis que le nous de la communauté est garant de conflits, de fermeture et de violence.» «Pour rompre le discours fondateur : la littérature et la détresse», dans *La littérature franco-ontarienne : Enjeux esthétiques*, Ottawa, Le Nordir, 1996, p. 25, note 12.

[4] CANO a produit sept albums, dont un (le cinquième), paru en 1980, est en grande partie un album de compilation que nous excluons de notre corpus.

[5] « Baie Sainte-Marie » sur *Tous dans l'même bateau.*

[6] CANO, *Au nord de notre vie.* Le texte de ce poème a été légèrement modifié pour la version chantée. Sur le poème-affiche *Au nord de notre vie*, Prise de parole, 1975 et dans le recueil *Une bonne trentaine*, The Porcupine's Quill, 1978, les dernières paroles « Nous vivrons » sont absentes.

[7] Mariel O'Neill-Karch, « Signes textuels de l'espace scénique dans *Lavalléville* », dans *Espaces ludiques*, Ottawa, L'Interligne, 1992, p. 21-39.

[8] Vladimir Jankélévitch, *L'irréversible et la nostalgie*, Paris, Flammarion, 1974, p. 299.

[9] *Ibid.*, p. 304.

[10] André Paiement, *La Vie et les Temps de Médéric Boileau*, Sudbury, Prise de parole, 1978.

[11] Paul Claudel, *Mémoires improvisées*, cité dans Jacques Lecarme et Éliane Lecarme-Tabone, *L'autobiographie*, Paris, Armand Colin, p. 11.

[12] André Paiement, Rachel Paiement et Marcel Aymar chez CANO.

[13] Fernand Dorais, « Le Nouvel-Ontario...tel que j'imagine l'avoir vécu... de 1969 à 1989! », dans *Témoins d'errances*, Hearst, Le Nordir, 1990, p. 76.

[14] Vladimir Jankélévitch, *L'irréversible et la nostalgie*, p. 301.

[15] *Ibid.*, p. 302.

Bibliographie

Belleau, André, *Surprendre les voix*, Montréal, Boréal, 1986.

Claudel, Paul, « Mémoires improvisées », dans Jacques Lecarme et Éliane Lecarme-Tabone, *L'autobiographie*, Paris, Armand Colin, 1997.

Dorais, Fernand, *Témoins d'errances*, Hearst, Le Nordir, 1990.

Jankélévitch, Vladimir, *L'irréversible et la nostalgie*, Paris, Flammarion, 1974.

O'Neill-Karch, Mariel, *Espaces ludiques*, Ottawa, L'Interligne, 1992.

Paré, François, « Pour rompre le discours fondateur : la littérature et la détresse », dans *La littérature franco-ontarienne : Enjeux esthétiques*, Ottawa, Le Nordir, 1996.

Discographie de CANO

CANO, *Tous dans l'même bateau*, Les éditeurs ALMO Publishers, A&M Records, c1976, SP-9024.

CANO, *Au nord de notre vie*, ALMO Music of Canada, A&M Records, c1977, SP-9028.

CANO, *Éclipse*, ALMO Music of Canada, A&M Records, c1978, SP-9033.

CANO, *Rendez-Vous*, A&M Records, c1979, SP-9037.

MASQUE, *Camouflage*, ALMO Music, A&M Records, [1981], SP-9060.

CANO, *Visible*, CANO Songs/ONAC Songs, Ready Records, c1984, LR 054

Commentaires
Présentation de Stéphane Gauthier

Jean Malavoy: Les deux premiers intervenants ont parlé, du fond du cœur, d'une réalité très contemporaine dans les arts en Ontario français. denise truax, par exemple, lançait un cri d'alerte, un cri d'alarme profondément touchant sur la situation de la francophonie chez nous, particulièrement concernant les arts, tandis qu'avec vous, j'avais l'impression d'être en 2050, loin après la mort du dernier des Franco-Ontariens, avec la même intelligence avec laquelle j'étudiais, moi, à la Sorbonne, l'histoire des Spartiates du IVe siècle av. J.-C. On parle d'une société qui est, ethnographiquement, anthropologiquement, passionnante et dont le souffle créateur s'est éteint. C'est cela qui m'a frappé. Je souhaite seulement que nous n'arrivions pas à ce que CANO ou nos créateurs finissent seulement dans des thèses de doctorat... mais il faut que le souffle créateur soit toujours présent.

David Lonergan: La présentation de Stéphane Gauthier m'a fasciné à cause, justement, du traitement du passé. On est en train de pouvoir analyser une production qui a eu un cycle complet de vie et de la regarder avec un être vivant. Au contraire de Jean Malavoy, je trouve que c'est très dynamisant de pouvoir regarder un cycle de vie qui se termine toujours par une mort et de le considérer d'une autre façon. Son discours, lui, est vivant et ce qu'il faut retenir de CANO, comme de 1755 ou de Beausoleil Broussard, deux groupes mythiques de chez nous, c'est la façon dont ils ont eu leur destin et l'ont vécu complètement. Mais, en même temps, d'eux sont nées d'autres vies. Et je donne la vie et, en la donnant, je meurs. Je trouve cela fascinant!

Le cinéma francophone canadien en situation minoritaire

Jean-Claude Jaubert

Survol historique et situation en 1998

Bien que le thème du présent Forum soit «La situation des arts au Canada français», j'ai trouvé qu'il était important et même nécessaire, avant d'explorer la situation présente de la production cinématographique au Canada français, de brosser un tableau rapide des vingt-cinq dernières années au cours desquelles est née et s'est développée cette production.

On a coutume de considérer que la production de films en français au Canada à l'extérieur du Québec a débuté en 1975 avec la création des trois centres régionaux de l'Office national du film. Il est vrai que la décision de l'ONF de donner aux trois régions — Acadie, Ontario et Ouest — une certaine autonomie dans la production de films en français a permis le démarrage, certes timide à ses débuts, d'une production de films plus proche de la réalité locale et servant mieux les intérêts et les aspirations des communautés que les films réalisés jusque-là par la maison mère de Montréal. Avant cette décision, due principalement à l'action militante de cinéastes et de producteurs regroupés au sein du programme *Société nouvelle/Challenge for Change* qui comprenaient le besoin de transférer aux francophones des provinces canadiennes le soin de fabriquer eux-mêmes les images qu'ils voulaient se donner d'eux-mêmes, la production de films sur et par les francophones en dehors du Québec était pour le moins limitée et fragmentaire.

La représentation des francophones à l'extérieur du Québec avant la création des centres régionaux

Comme c'est souvent le cas pour les peuples minoritaires, les premières images des francophones hors du Québec sont le fait d'anglophones ou de francophones du Québec. Un des tout premiers films répertoriés dans la base de données de l'Office national du film (petite parenthèse pour payer tribut à cette base de données accessible sur l'internet et si utile au chercheur) est réalisé en version bilingue par James Beveridge en 1949, en coproduction avec Crawley Films Limited, et s'intitule *Les Acadiens/The Acadians*. Il offre une vision traditionnelle d'un peuple de colons, descendants des premiers colons français, et qui sont restés «différents de leurs concitoyens du Québec[1]».

Plus intéressant, parce qu'au moins réalisé par un francophone, est le film *Les aboiteaux* de Roger Blais, produit en 1955. Répondant au mandat prioritaire de l'Office — faire connaître et comprendre le Canada aux Canadiens et aux autres nations — et réalisé selon le style obligé de la maison à l'époque, donnant la primauté au commentaire bien léché, le film présente en 20 minutes le travail des hommes qui luttent «contre les ravages de l'océan en construisant des remparts et écluses appelés aboiteaux[2]». On le voit, l'Acadie, pour des raisons multiples, attire davantage les cinéastes francophones de l'Office que les autres régions du Canada où vit également en situation minoritaire une population francophone importante. La première de ces raisons, et non des moindres, est la présence dans la maison mère, désormais installée à Montréal et bouillonnant de l'activité qu'allaient lui insuffler les premiers signes de la «Révolution tranquille», d'un cinéaste chevronné d'origine acadienne, Léonard Forest. Dès que l'occasion lui en est donnée — nous sommes en 1956 — il va réaliser un film sur l'un des plus vieux centres acadiens, où vivent, à l'extrême pointe sud-ouest de la Nouvelle-Écosse, les descendants de quelques familles installées là depuis plus de trois cents ans, *Les pêcheurs de Pomcoup*. En 1962, c'est Raymond Garceau qui s'intéresse au village de Chéticamp et à la vie de ses habitants vivant principalement de la pêche aux

homards. Une vie dure, étroitement encadrée par l'influence des
prêtres, mais somme toute heureuse dans le maintien de ses traditions
séculaires. Une fixation certaine du réalisateur sur des images d'enfants
faisant de la balançoire et les images de pêcheurs qui se réunissent
— quotidiennement à 16 heures nous dit le commentaire — pour
fumer leur pipe sur le quai, relèvent davantage du cliché maison
que de la recherche du caractère profond de cette communauté.

Autrement plus important et fondateur pour apporter aux
Acadiens une image qui leur appartient vraiment a été le film de
Léonard Forest, réalisé en 1967, *Les Acadiens de la dispersion*, suivi
de *l'Acadie libre* du même réalisateur. Véritable fresque du peuple
acadien, le premier de ces films brosse, durant deux heures, un
tableau exhaustif non seulement de l'histoire de ce peuple «enfin
délivré du mythe de la Déportation», affirme le catalogue, mais
également de ses perspectives d'avenir. Les années soixante-dix sont
des années de militantisme social et politique au Canada comme
ailleurs. L'ONF crée le programme *Société nouvelle/Challenge for
Change* et Léonard Forest réalise pour ce programme deux films
essentiels sur l'Acadie : *La noce est pas finie,* en 1971, et *Un soleil pas
comme ailleurs,* en 1972, qui relate la prise de conscience d'un
peuple qui ne veut plus se laisser ballotter par les décisions de
technocrates gouvernementaux qui ont décidé que ce coin de pays
n'était plus «rentable» et que ses habitants devaient le quitter. C'est
en 1971 également que sort le film le plus connu au Canada et à
l'étranger sur cette époque de lutte de la population francophone du
Nouveau-Brunswick et plus précisément celle des étudiants de
l'Université de Moncton pour la reconnaissance de leur langue et de
leur identité. Il s'agit du film de Pierre Perrault et Michel Brault
L'Acadie, l'Acadie?!?. Michel Brault avait déjà mis auparavant son
talent et sa renommée internationale au service de la cause
francophone en Acadie en réalisant, en 1969, *Éloge du chiac*.

L'Ontario et l'Ouest

Les francophones de l'Ontario et de l'Ouest du Canada ont très
peu attiré les réalisateurs de l'Office avant la création des centres de
production dans ces deux régions. Ce n'est qu'à l'occasion que la

minorité francophone de l'Ontario et de l'Ouest du Canada faisait l'objet d'un film réalisé exclusivement par des réalisateurs du Québec. Ainsi, en 1967, Robin Spry, cinéaste anglophone de Montréal, réalise *Une place au soleil*, film de 19 minutes sur un francophone, Gérard Lachapelle, qui a quitté sa campagne natale durant la grande dépression pour devenir mineur à Falconbridge. Mais ce film, pas plus que *If not* de Jacques Vallée, réalisé en 1970 sur le Collège universitaire Glendon, n'est classé, dans la base de données, dans la catégorie des films traitant de la francophonie canadienne à l'exclusion du Québec. Pour ce qui est de l'Ouest, un film antérieur à 1970 apparaît dans cette liste. Il s'agit des *Canadiens français dans l'Ouest*, film de Bernard Devlin, réalisé en 1955, et présentant des exemples de familles canadiennes-françaises établies dans l'Ouest et qui luttent durement pour conserver leur langue et leur culture.

Création au sein de l'Office national du film de trois centres de production française en dehors du Québec : Acadie, Ontario, Provinces de l'Ouest

J'ai déjà eu l'occasion, dans un article paru dans la revue *Liaison*[3] en novembre 1990, de raconter les péripéties de la naissance — sous l'égide du programme *Société nouvelle/Challenge for Change* — et de la vie administrative accidentée de ces centres de production éloignés de la maison mère de Montréal. L'objectif de ces centres de production francophone à l'extérieur du Québec, comme l'analysent deux articles de Marc Gendron et denise truax, parus dans *Liaison* en février et avril 1980, est double : dépister les talents de créateurs dans le domaine du cinéma et leur donner les moyens de réaliser des films et offrir à ces nouveaux cinéastes la possibilité d'acquérir une formation pratique. Les premiers films réalisés dans ces centres de production sortent en 1975 pour ce qui est de l'Ontario et de l'Acadie, en 1977 pour l'Ouest. Durant les cinq années qui séparent la mise sur pied de ces centres et la première crise sérieuse qui les ébranle, en 1980, l'Acadie et l'Ontario produisent chacun une douzaine de films. Films d'une durée variable, allant du bref document de 11 minutes comme *Une simple*

journée de Charles Thériault, relatant les faits et gestes d'un jeune écolier du Nouveau-Brunswick, au moyen métrage de fiction comme *Les gossipeuses* de Phil Comeau, qui met en scène, avec un humour féroce, trois commères qui ont la fâcheuse habitude de «placoter» un peu trop sur leur prochain.

Jean Marc Larivière, lui-même figure centrale de la production francophone en Ontario, définit, dans un article majeur sur la production ontarienne depuis la création du centre ontarien[4] jusqu'en 1994, les premiers films réalisés en Ontario jusqu'en 1977 comme des «expérimentations ludiques». Ces premiers films se répartissent presque à parts égales entre documentaires et films de fiction. Si l'on veut raffiner davantage ces deux termes, on dira que les documentaires comme *La différence* de Serge Bureau et *Viens-t-en danser* appartiennent au cinéma direct. La primauté est laissée aux personnages et le travail du réalisateur s'exerce principalement dans la salle de montage. Quant à la fiction, elle va du conte féerique de Diane Dauphinais, *Fignolage*, à des dramatiques comme *Rien qu'en passant* de Jacques Ménard, ou *T'as pas déjà vu ça quelque part* de Paul Turcotte.

En Acadie, les réalisateurs privilégient d'entrée la fiction pour parler de leurs concitoyens et construire des récits qui leur permettent d'explorer des sujets plus difficiles à aborder par le documentaire. Les sujets traités sont d'ordre économique comme dans *Abandounée* d'Anna Girouard, qui traite de la dépression des années trente dans la région de Sainte-Marie au Nouveau-Brunswick et de ses effets sur les familles acadiennes; ou d'ordre social comme dans *La confession* de Claude Renaud et *Les gossipeuses,* film de Phil Comeau déjà mentionné. Remarquons au passage que Phil Comeau, qui réalisera également deux films en Ontario dans la série *Transit 30/50,* est certainement le cinéaste francophone produisant à l'extérieur du Québec qui a la plus grande expérience du cinéma de fiction et qui a même réalisé — à ma connaissance — le seul long métrage de fiction qui appartient vraiment au cinéma francophone minoritaire et distribué dans le circuit commercial, *Le secret de Jérôme,* en 1994. Mais j'anticipe sur la suite de mon étude.

Centre de Winnipeg

Dans l'Ouest, le centre de production, basé à Winnipeg et dirigé par René Piché, produit, avant le tournant de 1980, le film de Sylvie Van Brabant, *C'est le nom de la game,* qui s'intéresse à la petite communauté francophone de Saint-Vincent en Alberta et s'interroge sur ses chances de survie en tant que communauté de langue et de culture francophones. Un autre film est réalisé à l'Office durant cette période sur la francophonie de l'Ouest du Canada, mais il est produit par Roger Frappier, personnalité importante du cinéma québécois : *Le Manitoba ne répond plus,* réalisé par Raymond Gauthier. Le film traite de la question scolaire au Manitoba et dresse le portrait d'un militant qui lutte depuis longtemps pour obtenir un réseau d'écoles françaises publiques. L'étonnant, dans la brève description du film que donne le catalogue électronique de l'ONF, c'est la dernière phrase : *«Ce coup d'œil nous laisse songeur quant à l'avenir du fait français hors du Québec.»* J'ai déjà eu l'occasion, dans d'autres contextes, de surprendre la «maison mère» de Montréal dans des prises de position idéologiques pour le moins étonnantes.

Les années quatre-vingts : la production sort renforcée de la crise au sein de l'ONF

Lorsqu'on regarde la liste des films produits durant les années quatre-vingts, on peut dire que la crise au sein de l'ONF, qui a failli un moment remettre en question l'existence des centres de production francophone en dehors du Québec, a peut-être, au contraire, permis la consolidation et la diversification de cette production. On s'aperçoit vite, lorsqu'on étudie la production de ces trois centres, que cette diversité est due essentiellement à trois facteurs : premièrement au rôle qu'ont joué les producteurs successifs qui ont eu la responsabilité de diriger chacun leur centre, deuxièmement à la touche personnelle des réalisateurs-auteurs des films, et en troisième lieu, bien sûr, à la diversité du milieu dans lequel sont enracinés les films. En Acadie, par exemple, le studio de Moncton a été dirigé par six producteurs différents au cours de la

214

décennie et la production du Centre acadien a été une des plus variées parmi les trois centres francophones. Avec Paul-Émile Leblanc, qui a dirigé le studio de 1975 à 1981, on a réalisé des films très engagés dans le milieu, qui devaient fonctionner un peu comme des documents d'animation communautaire. C'est le cas notamment de *Y'a du bois dans ma cour* de Luc Albert qui analyse le rôle de l'industrie forestière dans le nord-ouest du Nouveau Brunswick, ou encore de *Kouchibouguac* qui raconte le sort des 215 familles du Nouveau-Brunswick expropriées par le gouvernement qui voulait créer un parc national en 1969. C'est aussi l'époque où se réalisent plusieurs films de fiction, et notamment deux moyens métrages de Phil Comeau : *La cabane,* qui nous emmène dans la Baie de Sainte-Marie en Nouvelle-Écosse, et *Les gossipeuses,* rare exemple d'un genre peu couru dans la production que nous étudions, celui de la satire traitée sous l'angle de la comédie. Éric Michel qui prend la barre du centre de Moncton vers 1983, doit faire face à des réductions budgétaires et trouver d'autres sources de financement. Une façon évidente, c'est d'intéresser Radio-Canada. Pour cela, il faut réaliser des films qui vont intéresser à la fois l'Acadie et l'extérieur. De nouveaux talents sont recrutés pour le cinéma. Jacques Savoie réalise *Massabielle* en 1983, une fiction qui n'est pas sans rappeler la réalité qu'avait exposée *Kouchibouguac.* En 1985, Herménégilde Chiasson réalise son premier film qui a l'honneur de servir de titre à notre Forum — mais sans point d'interrogation — *Toutes les photos finissent par se ressembler.* Je regrette de ne pas avoir le temps, dans le cadre du Forum, de présenter une étude plus approfondie de cette production du centre de Moncton qui compte plus de trente films réalisés au cours de la décennie des années quatre-vingts.

Pour ce qui est de la production en Ontario durant cette période, je n'aurai nul besoin de m'y arrêter longuement, non parce qu'elle soit sans intérêt, loin de là, mais parce qu'elle a déjà été bien étudiée dans les deux articles de *Liaison* déjà cités. Je la résumerai en la divisant en deux périodes bien distinctes : une première moitié qui va jusqu'en 1985 et qui voit la réalisation assez cahotante et disparate de dix films. Puis, sous la direction d'un nouveau

producteur, Paul Lapointe, qui mettra au point un nouveau type de films relevant à la fois du documentaire et de la dramatique que l'on appellera vite *La méthode Lapointe*, une période plus féconde, durant la deuxième moitié de la décennie, qui verra la production de trois séries comprenant chacune douze films de 28 min, coproduits avec la Chaîne de TVOntario et la compagnie Aquila. On se souvient bien de ces trois séries, diffusées en leur temps sur les ondes de la Chaîne : *20 ans express, Transit 30/50* et *À la recherche de l'homme invisible.*

Le centre de l'Ouest, toutes proportions gardées, est assez actif durant la décennie. En étudiant les filmographies des réalisateurs et producteurs du centre, j'ai relevé environ vingt-cinq films réalisés par le centre de l'Ouest. Mis à part les quatre films de la série *Il était une fois*, réalisés par Jean Bourbonnais, sur et pour les jeunes, la plupart des autres films sont des documentaires présentant des groupes de francophones, isolés au milieu d'anglophones, qui luttent pour préserver leur héritage linguistique et culturel francophone. Si la recherche et la préservation de l'identité francophone est très souvent au premier plan de la plupart des films réalisés dans les régions où les francophones sont minoritaires, on ne s'étonnera pas de voir que ce thème est encore plus omniprésent dans les films de l'Ouest où les communautés francophones, isolées les unes des autres, doivent lutter sur deux fronts contradictoires : s'ouvrir au monde extérieur pour survivre économiquement et se concentrer sur elles-mêmes pour trouver en elles la force et les armes qui leur permettront de survivre linguistiquement et culturellement. J'en donnerai pour exemple le beau film de Maurice André Aubin *Entre l'effort et l'oubli*, réalisé en 1990. En cinquante minutes, le réalisateur brosse un tableau très réaliste et sincère des choix difficiles que doivent affronter les jeunes francophones de l'Ouest. Le titre du film résume bien d'ailleurs les efforts constants qu'ils doivent mener pour échapper à l'oubli. La présence du chanteur Daniel Lavoie, exemple positif d'un francophone de l'Ouest qui a lutté pour retrouver et affirmer avec fierté son héritage francophone et qui y a réussi brillamment, contrebalance les exemples abondants d'obstacles de toutes sortes que doivent

216

surmonter les jeunes francophones de l'Ouest pour demeurer de culture et de langue francophones. Daniel Lavoie, qui dit avoir trouvé dans les écrits de Gabrielle Roy l'inspiration et la force qui l'ont aidé toute sa vie, cite cette phrase d'elle qu'il fait sienne à son tour : «les minorités ont ceci de tragique qu'elles doivent être supérieures ou disparaître».

Années quatre-vingt-dix: nouvelles crises, nouveaux changements, nouveau rythme

Alors que la production se portait assez bien au début de la présente décennie, du moins en Ontario et en Acadie, les réductions financières draconiennes qui s'abattaient sur tous les organismes publics à partir du début de la décennie allaient entraîner une profonde modification du paysage cinématographique dans les régions que nous étudions.

Mais revenons quelques instants sur la période «précrise» avant de nous pencher sur les nouvelles conditions qui sont celles sous lesquelles nous vivons présentement.

En Acadie, c'est Pierre Bernier qui prend la direction du centre de production de Moncton en 1991. Pierre Bernier, monteur de profession, était depuis longtemps employé à la maison mère de Montréal. Il apporte avec lui une espèce de décontraction, affirme Herménégilde Chiasson, une décontraction salutaire car elle entraîne une maturité à l'intérieur du milieu acadien «comme quoi c'était normal qu'on fasse des films. On n'était pas des gens plus particuliers que ça, ni non plus des marginaux[6].» C'est une période (entre 1990 et 1995), en effet, où Herménégilde Chiasson produit quatre films qui traitent de sujets acadiens bien sûr, mais aussi divers que l'économie et la création d'une entreprise industrielle, *Belle Baie Ltd.*, dans le film *Marchand de la mer;* et la politique acadienne et plus largement canadienne avec *L'Acadie à venir* qui relate le «parachutage» de Jean Chrétien dans le comté de Beauséjour, en automne 1986. À l'occasion de cet épisode vite oublié de la politique canadienne, le film présente une réflexion à voix multiples sur les combats menés au cours de l'histoire par les Acadiens pour demeurer ce qu'ils sont. Herménégilde Chiasson, dans ses films,

217

comme dans ses autres productions littéraires et artistiques, n'a jamais cessé d'explorer, d'interroger l'identité acadienne, de donner une image de l'Acadie qui se démarque du folklore et du passéisme. Le discours des personnages et la narration en voix off tiennent toujours une place essentielle dans ses films. C'est une façon de montrer la force de la parole acadienne. Une force que Louis Robichaud, premier Premier ministre francophone du Nouveau-Brunswick dans les années soixante, et responsable de changements politiques et sociaux qui ont complètement transformé la vie politique et sociale de la province, a su canaliser et faire fructifier. Et le film *Robichaud,* qu'Herménégilde Chiasson réalise en 1989, met en valeur le charisme de l'homme politique et le rôle qu'il a joué dans l'histoire récente des Acadiens. Dans *Les années noires,* réalisé en 1995, Chiasson revient, par le biais du discours et de scènes de théâtre, sur la déportation des Acadiens en 1755, tragédie qui ne cessera jamais de hanter le peuple acadien, de l'influencer dans le plus profond de son comportement. Dans *Le taxi Cormier,* tout autant qu'Antonine Maillet dans *Pélagie la charrette,* Chiasson explore le thème de l'errance et de sa force sur la mentalité et le comportement des Acadiens d'aujourd'hui et je me demande si l'image récurrente d'un train du CN qui n'en finit pas de passer en arrière-fond dans le film *Moncton Acadie* de Marc Paulin ne trahit pas chez les Acadiens cette hantise profonde du départ puis du retour, jamais définitifs ni l'un ni l'autre.

En Ontario, le tout début de la décennie est très prolifique puisque c'est durant cette période que sortent les douze films de la série *À la recherche de l'homme invisible,* série que Jean Marc Larivière considère comme la plus réussie des trois. Je n'ai pas de peine à partager son point de vue en raison de la diversité des regards, de la variété des personnages présentés et de l'approche cinématographique différente selon les réalisateurs. La série terminée, il y a eu un ralentissement dans le nombre de films produits, mais également une plus grande diversité qui a permis par exemple la réalisation du film le plus novateur et le plus réussi du cinéma ontarien, et je pense là au film de Jean Marc Larivière *Le dernier des Franco-Ontariens.*

Dans l'Ouest, par contre, la production s'est sérieusement ralentie. Deux films de moyen métrage seulement sont produits entre 1990 et 1995. Il s'agit de *Parlons franc* de Georges Payrastre et de *Mon amour, my love* de Sylvie van Brabant, tous deux traitant de la conservation du français en situation minoritaire, et pas seulement dans l'Ouest. Georges Payrastre reconnaît à ce propos que la situation politique très incertaine et les moyens financiers très réduits condamnaient le studio de Winnipeg à l'immobilisme : « Les personnes engagées dans le studio devaient passer autant de temps à sauver le studio qu'à faire des films », me déclarait-il.

Restructuration des studios régionaux

Une nouvelle vague de compressions budgétaires et de réductions de personnel, l'instabilité des studios régionaux existants — due au renouvellement à très brefs intervalles des directeurs de studio qui ne sont souvent nommés qu'à titre intérimaire — allaient forcément amener un changement dans le fonctionnement et le mandat des studios de l'ONF. La production francophone hors Québec est placée sous la responsabilité de deux centres régionaux : le studio Acadie, basé à Moncton, et le studio de Toronto responsable de la production pour l'Ontario et pour tout l'Ouest du Canada. En même temps, le studio R de Montréal qui coordonnait toutes les productions régionales est démantelé. Il reste cinq studios documentaires dont font partie les deux studios régionaux. Les deux responsables actuels de ces studios, Diane Poitras à Moncton et Yves Bisaillon à Toronto, se montrent assez satisfaits de la nouvelle structure. Ils jouissent désormais d'une plus grande autonomie de décision, gérant de façon autonome leur budget de développement et de scénarisation et décidant seuls des projets qu'ils veulent développer sans qu'il y ait d'intervention de la part de Montréal. Ce n'est que lorsque la décision est prise par un centre de passer à l'étape de la réalisation que son directeur se retrouve à Montréal où il va défendre, à égalité avec les projets venant du Québec, son projet régional. Yves Bisaillon estime que les productions régionales sont considérées désormais sur le même pied que celles du Québec. Il disait dans l'entrevue qu'il m'a accordée : « Le cinéma ontarien a

atteint une certaine maturité depuis une vingtaine d'années et on n'a pas à se définir comme une sous-catégorie» et je pense que Diane Poitras n'aurait pas de difficulté à souscrire à cette affirmation.

Panorama de la situation actuelle dans le domaine du cinéma francophone hors Québec

Le directeur et la directrice des deux studios régionaux restants de l'ONF parlent en des termes similaires de l'activité renaissante et même bouillonnante au sein de leur organisme. Cette activité fort réconfortante est sensible au plan purement matériel. Les bureaux de travail réservés aux réalisateurs au centre de Toronto sont tous occupés et si je n'ai pas réussi à rencontrer certains réalisateurs du studio, c'est parce qu'ils étaient pris par des projets à divers stades de la production. Le centre de l'Ouest n'existe plus comme centre de production de l'ONF, la production de films francophones s'y poursuit cependant. C'est que la production privée, que je vais étudier un peu plus en détail maintenant, a pris de l'importance et, dans certains cas, le relais de la production de l'ONF.

Contexte économique habituel de production

La participation d'organismes publics et de compagnies de production privées à la production de film n'est pas nouvelle aujourd'hui. En Ontario, les séries produites par le centre de Toronto de l'ONF durant les années quatre-vingts l'ont été en coproduction avec la compagnie Aquila, en collaboration avec la chaîne française de TVOntario et avec la participation de Téléfilm Canada. En Acadie, les Productions du Phare-Est Inc. ont participé, depuis le début des années quatre-vingt-dix, à un nombre important de productions du centre de Moncton. De plus en plus de compagnies privées produisent des films sans la participation de l'ONF. La Compagnie *Cinémarévie-Coop-Ltée*, en Acadie, produit des films depuis le début des années quatre-vingts. Dans l'Ouest, la fermeture du centre de l'ONF, à Winnipeg, a suscité la création de la compagnie *Les productions Rivard* — du nom de l'abbé Léon Rivard qui a certainement été, selon René Piché, le premier cinéaste francophone de l'Ouest. Les génériques de fin de la plupart des films réalisés

aujourd'hui dans les centres régionaux se ressemblent beaucoup lorsqu'on arrive au montage économique de la production. Après le nom des compagnies de production et de coproduction arrivent les participations des chaînes de télévision, nationale ou régionales, de Téléfilm Canada, des sociétés provinciales de développement du cinéma et, selon le cas, d'autres organismes publics comme les divers conseils des arts.

Mais comme un film n'existe que lorsqu'il est vu par le public, c'est toujours la promesse d'accès au public qui est le véritable déclencheur de la production et seules les chaînes de télévision sont détentrices de cette clé essentielle.

Seul l'ONF peut mettre en production un film qui n'a pas encore obtenu d'accord de diffusion sur une chaîne de télévision. Il le fera dans quelques cas. Ce sera alors au service de mise en marché de l'ONF national de mettre au point une stratégie de diffusion. Dans tous les autres cas, pour pouvoir mettre en place sa structure financière, le producteur doit obtenir d'un diffuseur une « licence », c'est-à-dire un accord de diffusion régionale ou, dans les meilleurs des cas, nationale s'il s'agit de Radio-Canada. C'est donc là que la Société Radio-Canada, la chaîne tfo en Ontario et le fond des câblodistributeurs jouent un rôle capital. L'apport financier des chaînes est minime par rapport au budget total, souvent de l'ordre de 10 %, mais ce sont ces 10 %, accompagnant la licence, qui déclenchent ensuite la participation de Téléfilm et d'autres organismes qui peuvent être intéressés par la production de tel ou tel film.

La Société Radio-Canada a reçu le mandat explicite, et je cite la petite brochure intitulée *La télévision régionale française de la Société Radio-Canada,* « [de] représenter la diversité régionale et culturelle du Canada en présentant chaque région à elle-même et au reste du pays ». Il existe donc un service spécialisé au sein de la Société qui s'occupe exclusivement des productions régionales hors Québec. La demande excédant de très loin l'offre de licences correspondant aux créneaux de diffusion disponibles sur le réseau régional, le point de vue n'est pas le même selon que l'on parle au responsable du service à Montréal ou aux producteurs dans les

régions. Ces derniers ont l'impression que Montréal est bien loin d'eux et que les décideurs de Montréal montrent peu d'intérêt à octroyer des licences pour des films parlant par exemple de l'Ouest francophone. Ils n'ont pas cette ouverture, cette sensibilité aux minorités francophones qu'a, par exemple, tfo. J'ai même recueilli cette opinion radicale d'un producteur de l'Ouest qui estimait que si l'on enlevait à Radio-Canada le financement destiné aux productions hors Québec pour le donner à tfo, la production de films francophones dans ces régions s'en porterait beaucoup mieux.

Cependant tous mes correspondants étaient d'accord pour dire que la situation actuelle est encourageante et que les films en production ou en préparation dans toutes les régions n'ont jamais été aussi nombreux et diversifiés.

Situation actuelle de la production cinématographique francophone hors Québec

Dans l'Ouest du Canada, depuis la fermeture du centre de Winnipeg, René Piché, son ancien directeur, a mis sur pied la *Société des communications Manitoba*, société à but non lucratif qui a pour mission de promouvoir et de développer les productions audiovisuelles de la communauté franco-manitobaine en particulier. La société ne produit pas de films directement, mais utilise son expertise et son statut pour établir des ententes de diffusion, obtenir des licences des chaînes de télévision, réunir du financement, et ce sont ensuite des compagnies de distribution privées qui réalisent les films. Parmi celles-ci, j'ai déjà mentionné la compagnie des Productions Rivard qui a plusieurs films en production en ce moment, dont *Étienne Gaboury, architecte*, documentaire sur la carrière de cet architecte franco-manitobain, ainsi qu'une série de treize demi-heures sur des phénomènes animaliers particuliers. Cette dernière série, qui sera produite en partenariat avec tfo et le Bureau d'éducation française du Manitoba, s'appuie sur la collaboration de chercheurs du Collège universitaire de Saint-Boniface. Le premier film de cette série porte sur les couleuvres rayées de Narcisse au Manitoba.

À l'ONF, à partir du studio de Toronto, même si cela présente parfois des obstacles physiques et exige de longs déplacements, la

production de films sur l'Ouest et par des gens de l'Ouest est très active. À Vancouver, Georges Payrastre, réalisateur du centre de l'Ouest depuis les années quatre-vingts, termine la production d'un film sur la communauté chinoise de Vancouver. D'autres films sont actuellement soit en production, soit au stade de la scénarisation. Plusieurs personnes à qui j'ai eu l'occasion de parler ont tenu à souligner l'élargissement des sujets traités par les films en chantier ou en projet. La francophonie d'aujourd'hui, ainsi que la présence historique de francophones dans l'Ouest, continue à faire l'objet de films, comme ce film qui rappellera la place qu'ont tenue, dans l'Ouest, les frères Révillon, fourreurs français, dont on se souviendra qu'ils ont été les commanditaires du film de Robert Flaherty *Nanouk l'esquimau.* Mais le fait français n'est plus l'unique préoccupation des réalisateurs et des commanditaires. Ainsi, le film que prépare Sylvie Peltier, à Vancouver, dont le titre de travail est *Autopsie d'un film de série B,* va analyser la production hollywoodienne de ce type de film.

À Toronto, le dernier-né du centre a été lancé au mois de février dernier : *l'heure Zulu,* coproduction de Médiatique et du Studio documentaire Ontario, réalisé par Jonny Silver. À travers deux personnages vivant des vies opposées, l'un, Derrick de Kerckhove, pape de la technologie moderne, héritier de Marshall McLuhan, et l'autre vivant dans la jungle de Bélize, loin de tout moyen de communication moderne, le film est une réflexion contrastée sur la quête de soi par des itinéraires opposés. Plusieurs autres films sont en préparation à Toronto et ils ne portent pas exclusivement sur des sujets touchant la francophonie. Ainsi, après *Le dernier des Franco-Ontariens,* Jean Marc Larivière part à la poursuite des chasseurs d'ombre, c'est-à-dire des scientifiques, curieux ou fanatiques, qui se déplacent sur toute la surface du globe à la poursuite des éclipses de soleil. Un projet d'envergure, non seulement sur le plan géographique, mais également culturel et humain.

Diane Poitras, à Moncton, voit autour d'elle comme une sorte de bouillonnement, d'effervescence sur le plan culturel, et la production cinématographique participe à cette activité et en même temps en présente le reflet. La province du Nouveau-Brunswick

223

vient en effet de se doter, depuis l'année dernière, d'une institution provinciale chargée de stimuler et d'aider la production de films. Étant donné que cet organisme, à l'image de ceux qui existent déjà depuis longtemps au Québec, en Ontario et peut-être dans d'autres provinces, n'est pas limité à la production de documentaires comme l'est l'ONF, on peut s'attendre à une plus grande diversification de la production. Le mandat de l'Office national du film demeure la production de documentaires qui, il faut le répéter, ont établi la renommée internationale de cet organisme unique au monde, mais l'exploration du milieu n'est plus limitée au Canada. On a vu récemment des films réalisés par les studios de Montréal et présentant par exemple le parcours de militantes égyptiennes dans *4 femmes d'Égypte* de Tahani Rached, ou le souvenir du putsch militaire au Chili contre le président Allende dans *Chili, la mémoire obstinée* de Patricio Guzman. Cette politique d'élargissement des horizons, tout à fait positive à mes yeux, appliquée aux studios régionaux, devrait permettre aux cinéastes de ces régions une plus grande ouverture. Cela ne veut pas dire qu'ils ne vont plus s'intéresser à leur collectivité ou à l'identité francophone, mais qu'ils vont pouvoir explorer des contenus autres que ceux qui sont directement francophones et j'ai senti ce désir se confirmer aussi bien à Vancouver qu'en Acadie où Herménégilde Chiasson me disait à ce propos :

> J'ai comme l'impression que je m'éloigne un peu maintenant de la thématique de l'identité acadienne. Les prochains films que j'ai en chantier sont des films qui ne parlent de l'Acadie qu'indirectement, ils en parleront toujours parce que je suis acadien, mais ils en parlent à travers un regard beaucoup plus détendu, plus ouvert[7].

Conclusion

Ce tour d'horizon qui ne m'a pas permis, faute de temps, de parler plus longuement de tous les très beaux films que j'ai visionnés durant ma recherche et qui m'ont fait connaître tant de personnages et de réalisations de la francophonie canadienne, me

laisse sur une note optimiste. J'ai l'impression que la production cinématographique francophone hors Québec s'enrichit de nouveaux talents, qu'elle se diversifie et s'ouvre à de nouveaux intérêts qui devraient désenclaver la collectivité francophone et l'ouvrir davantage aux monde extérieur.

Notes

[1] *Les Acadiens/The Acadians,* base de données de l'Office national du film.

[2] *Les aboiteaux, ibid.*

[3] *Liaison,* n° 59, novembre 1990, p. 25-39.

[4] Le Centre s'est appelé lui-même, durant un certain temps, «*Centre ontarois*» selon le terme inventé en 1980 par Yolande Grisé et «adopté d'abord par une certaine élite audacieuse» dit Françoise Boudreau dans son article «La francophonie ontarienne au passé, au présent et au futur: un bilan sociologique», dans *La Francophonie ontarienne: bilan et perspectives,* Jacques Cotman, Yves Frenette et Agnès Whitfield (dir.), Ottawa, Le Nordir, 1995, p. 37. Mais Françoise Boudreau remarque ensuite que «...une fois le premier réflexe de fascination atténué, les Franco-Ontariens en général ne se sont pas identifiés à ce terme» et le Centre de Toronto est devenu aujourd'hui le «Studio documentaire Ontario/Ouest».

[5] *Liaison,* n° 79, novembre 1994, p. 20-30.

[6] Herménégilde Chiasson, *entrevue téléphonique avec Jean-Claude Jaubert,* mars 1998.

[7] *Entrevue téléphonique,* mars 1998.

Bibliographie

Beveridge, James, *Les Acadiens/The Acadians,* Office national du film et Crawley Films Limited, 1949.

Blais, Roger, «Les aboiteaux», Série *En avant Canada,* Office national du film, 22 min., 1955.

Boudreau, Françoise, «La francophonie ontarienne au passé, au présent et au futur: un bilan sociologique», in Jacques Cotman, Yves Frenette et Agnès Whitfield (dir.), *La Francophonie ontarienne: bilan et perspectives,* Ottawa, Le Nordir, 1995.

Gendron, Marc, «Diane Dauphinais, réalisatrice du film *Froum*», *Liaison,* vol. 3, n° 12, octobre 1980, p. 16-18.

Jaubert, Jean-Claude, «Des fées se penchent sur le berceau du cinéma ontarois. Un dossier de Jean-Claude Jaubert», *Liaison,* n° 59, novembre 1990, p. 25-39.

truax, denise, «Une année de cinéma, d'édition et de musique franco-ontarienne», *Liaison,* vol. 3, n° 10, p. 4.

Commentaires
Présentation de Jean-Claude Jaubert

Roger Léveillé: Au Manitoba, à part le réseau auquel vous avez fait allusion, il y a plusieurs francophones qui travaillent pour le *Winnipeg Film Group* qui, récemment, a produit de courts métrages. Je pense à Claude Savard, Brian Rougeau, François Tremblay et Carole O'Brien, qui ont produit plusieurs courts métrages. Certains d'entre eux sont présentement à Toronto pour concevoir et réaliser un premier long métrage. Il y a tous ces créateurs qui travaillent un peu en dehors des pistes de l'ONF, de Radio-Canada...

Marie Cadieux: On a parlé beaucoup de documentaires. Il y a vraiment une poussée en ce moment — les créateurs veulent faire de la fiction et cela se fait surtout en collaboration avec la télévision. C'est très difficile, évidemment, mais je pense qu'on doit réfléchir, se poser des questions sur notre imaginaire. Comment le traduit-on? *Le dernier des Franco-Ontariens* est un peu à la jonction des deux genres. En Acadie aussi, on a produit des œuvres de ce genre.

On a dit que *L'heure Zulu* était le dernier film produit en Ontario. C'est très symptomatique du cri d'alarme que denise truax lançait tout à l'heure par rapport à la diffusion car le dernier film, en fait, s'appelle *L'affaire Dollard*. C'est un film d'une heure sur le dilemme du site de la bataille de Dollard des Ormeaux, site qui a été complètement submergé par le barrage de Carillon. Un très beau film paru lors de la fête de Dollard des Ormeaux sur le réseau national de Radio-Canada. Personne n'en a entendu parler et, encore une fois, le barrage était là et nos traces de création sont submergées... C'est malheureux! Combien de batailles du Long-Sault va-t-il falloir tenir? Combien de jeunes Dollards devront s'immoler? Ça me chagrine. Même si on a des fenêtres de diffusion nationale, si les médias n'en parlent pas, ça n'existe pas. C'est comme si ça n'était jamais arrivé.

Herménégilde Chiasson: Au Nouveau-Brunswick, nous avons un Office de production du cinéma. Mais le danger inhérent à cela, c'est que la production est centralisée vers les anglophones. Nous, les francophones, on est bon pour travailler dans la cale et pelleter du charbon mais, quand il y a un peu d'argent, tous les producteurs extérieurs se précipitent. La situation est grave à l'heure actuelle. L'année dernière, cet organisme a consacré 3 % de son budget au financement francophone. À une réunion des producteurs, récemment, on nous a attaqués en disant: «Pourquoi devrait-il y avoir une charte? Pourquoi faire un graphique pour montrer le 3 % de production francophone?» Parce qu'au Nouveau-Brunswick, il y a 36 % de francophones. Pour eux, l'argument n'était pas assez solide. Pour eux, l'argument de frappe, c'est d'avoir des projets intéressants. Mais devinez qui juge de l'intérêt des projets?

Pour utiliser un grand mot, c'est une question épistémologique. Cela a donné lieu à un débat qui fait rage à l'heure actuelle au Nouveau-Brunswick. Finalement, on nous attaque sur le fond, en disant qu'on n'est pas assez bons pour faire de la fiction. Qu'on devrait se cantonner dans nos terres et faire du documentaire jusqu'à la fin de nos jours! C'est véritablement devenu un débat esthétique. Un débat politique qui a dégénéré en débat esthétique et qui revient de nouveau en débat politique. À l'heure actuelle, notre chance a été d'avoir l'Office national du film qui a fait une véritable différence parce qu'il y avait une véritable volonté. C'est le contraire à Radio-Canada: on n'y a jamais vu de véritable volonté. Toutes les fois où l'on s'est assis avec les gens de Radio-Canada, on a eu droit à leur longue et pénible explication sur les causes: parce qu'on n'a ni le poids ni la force démographique, ni le marché commercial. Enfin, ils ont tous les arguments imaginables pour nous dire que c'est impossible. S'il y a un cinéma à l'extérieur du Québec, c'est grâce à l'Office national du film.

Pierre Lhéritier: Je voudrais justement intervenir au sujet de l'Office national du film. Votre panorama du cinéma canadien-français paraît idyllique. Moi, je vois plutôt du noir partout. Je viens de la Saskatchewan où la production francophone est inexistante; la place de

l'ONF aussi. Le bureau de Régina a été déménagé à Saskatoon, puis à Toronto. En ce qui concerne la production, comment préparer des budgets quand l'ONF n'est pas sur place? Je pense aussi à la diffusion de ces films. Vous avez cité plusieurs films que j'ai vus parce que je m'intéresse au cinéma, particulièrement au cinéma canadien, mais la plupart des gens ne les voient pas. Ils n'y ont plus accès. Auparavant, il y avait de petites boutiques de l'ONF qui louaient des films ou prêtaient des vidéos. Au tournant des années quatre-vingts, quand les grandes coupures sont arrivées, on a tout fermé. Et il ne faut pas compter sur Radio-Canada pour diffuser des films de ce genre! Il est préférable de diffuser des téléromans québécois qui, paraît-il, font monter les cotes de popularité de la station à Montréal. Pourquoi se préoccuperait-on de savoir si ces téléromans touchent des auditeurs en dehors du Québec?

La création est très difficile. Dès que l'ONF disparaît — et, à mon avis, l'ONF a disparu, tout au moins dans l'Ouest — il n'y a plus de diffusion. C'est vraiment une situation critique.

Jean-Claude Jaubert: Je comprends tout à fait votre frustration. La différence c'est que, moi, évidemment, je regarde les films produits. C'est seulement en parlant à des producteurs et à des distributeurs que je sens cette frustration. Les films que je vois existent. Dans le domaine du cinéma, même si les films sont produits et diffusés, s'ils sont vus à la télévision, ils ne produisent pas d'événement. À part aujourd'hui, on n'avait pas parlé de cinéma. On avait parlé d'Herménégilde Chiasson, mais pas en tant que cinéaste. J'ai l'impression que, sauf pour les quelques rares premières où les gens se voient et discutent après, le film, on le voit chez soi, à la télévision, et on l'oublie. Le film ne produit pas de sentiment d'appartenance. C'est un peu le dilemme de la télévision, de la production et de la diffusion du film, même lorsqu'il est diffusé par la télévision.

Pierre Lhéritier: On peut dire aussi qu'il n'y a presque pas de cinéma canadien dans les salles commerciales.

Roger Léveillé: Très brièvement, je voudrais ajouter que les nouveaux cinéastes manitobains auxquels j'ai fait allusion ont une production

228

davantage esthétique. Ce n'est pas du cinéma d'assimilation qu'ils font, ils ont d'autres considérations. Cela va dans le sens des remarques que vous faisiez à la fin de votre présentation.

Une bonne vingtaine: portrait inachevé de Robert Dickson (1978-1998)

Chacun a sa cuisine, chacun a son besoin.
Ariane Mnouchkine, Rencontre avec Ariane Mnouchkine.
Dresser un monument à l'éphémère.

Pierre Karch

Le portrait, selon Philippe Hamon, est «description focalisante et en même temps foyer de regroupement et de constitution du "sens" du personnage [...], lieu où se fixe et se module dans la mémoire du lecteur l'*unité* du personnage...[1]» Le personnage à l'étude, Robert Dickson, est un être humain, vivant, qui s'est livré au regard public par ses publications, ses conférences, ses cours, des photos qu'on a prises de lui et qu'on a reproduites avec son consentement, ainsi que des interviews accordées à des journaux, à des revues, à la radio et à la télévision.

Pour donner un peu d'unité à mon étude, je n'ai retenu que les quatre recueils de poèmes publiés par Robert Dickson, depuis 1978. Le portrait que je retracerai de lui sera, par conséquent, essentiellement celui du poète, d'un «type» donc, lieu «plein de sens[2]» sur lequel, puisqu'il appartient à une «classe», on a des idées préconçues qu'on devra en cours de route confirmer ou infirmer. Ce poète écrit, mais se laisse aussi photographier comme une vedette, ce qui entre très bien dans l'idée qu'on se fait du poète. Puisque ces photos accompagnent ses poèmes, il faut en déduire qu'il existe un rapport entre le document visuel et le témoignage écrit. Ce rapport peut être redondant, complémentaire ou contradictoire.

On pourrait aussi établir un autre rapport. Jusqu'à quel point, en effet, ces portraits sont-ils étudiés, retouchés, le résultat d'une savante mise en scène? En d'autres mots, quelle distance y a-t-il entre l'être et le paraître? Je laisse à d'autres le soin de répondre aux questions portant sur l'authenticité des portraits. Je retiens pour la

230

fin, toutefois, celles de leur (im)pertinence.

Autre lacune : «... toute description étant, par définition, interminable[3] », le portrait que nous tenterons de tracer de Robert Dickson restera, par conséquent, inachevé.

Au centre de la page de titre du premier recueil, *Or«é»alité*, une paire de lèvres s'offrent au lecteur. Ces lèvres, quoique fermées, soulignent sans doute l'oralité de ce qu'on s'apprête à lire, mais elles font plus, à cause du gros plan qui les associe à un des procédés de la pornographie : ...vus de très près, tous les corps, tous les visages se ressemblent, précise Jean Baudrillard dans *L'autre par lui-même. Habilitation.*

> Le gros plan d'un visage est aussi obscène qu'un sexe vu de près. C'est un sexe. Toute image, toute forme, toute partie du corps vue de près est un sexe. C'est la promiscuité du détail, c'est le grossissement du zoom qui prennent valeur sexuelle. L'exorbitance de chaque détail nous attire, ou encore la ramification, la multiplication sérielle du même détail. À l'extrême inverse de la séduction, la promiscuité extrême de la pornographie, qui décompose les corps en leurs moindres éléments, les gestes en leurs moindres mouvements[4].

Cette bouche fermée s'ouvre, au fil des pages, pour articuler le titre du recueil, dont le design graphique a été réalisé par André Roussil de Montréal[5] en cinq syllabes, dont les trois premières sont reprises, forçant le lecteur attentif à prononcer les autres, à compléter le mot, à prendre, à son tour, la parole, à participer au mouvement poétique, politique, esthétique et social auquel l'invite le préfacier :

> Quant à la portée de ces textes, ce qu'ils ont à dire, ce sera assez clair à la lecture. Ce sont, pour reprendre une phrase de Jacques Godbout, des «discours émotifs». Et si tous ne sont pas nécessairement sérieux, ils ne sont pas moins nécessaires. Pas de moralité, mais simplement oralité. Se dire, avec plaisir. «Je sais que le sourire...» Ils s'inscrivent dans un contexte social spécifique, celui du Nouvel-Ontario, des francophones du nord et de toute la province qui veulent y vivre à part entière[6].

Dans ces conditions, l'obscénité des lèvres est passage de l'invisible au visible, du silence à la prise de parole, de l'indifférence au baiser amoureux, puisque ces lèvres, qui s'ouvrent pour le lecteur, l'invitent à l'imitation, au bouche à bouche, baiser qui dure le temps de la lecture et même au-delà, si l'on veut, puisqu'il est permis de rêver ou de reprendre sa lecture. Comme on peut voir, l'oralité, dont la sexualité est fortement soulignée par les variations dans la technique et par la répétition, n'a rien de naïf, rien du conte de fée, si ce n'est qu'elle nous invite à sortir de cent ans de sommeil.

Ces lèvres, éminemment sexuelles, gonflées de sang et de désir, en rappellent d'autres, celles des revues pornographiques auxquelles fait allusion Baudrillard, mais aussi celles de l'artiste Joyce Wieland qui, en 1970, leur fait prononcer chaque syllabe de notre hymne national dans une œuvre justement célèbre, « Ô Canada Animation ». Toutes ces lèvres ont ceci en commun qu'elles invitent à l'intimité, à l'amour à deux.

Pareille ouverture pourrait nous faire croire que tout le recueil sera dans la veine intimiste. Il n'en est rien, malgré le premier vers de « Poème à l'honneur de mon ventre ou Déclaration de principe » : « Je ne mange plus de corn flakes[7] ». C'est que ce vers s'oppose aux deux derniers : « Désormais je me nourris/À LA CUISINE DE LA POÉSIE[8] ». On peut être sensible à l'humour qui repose sur une série d'oppositions : manger/se nourrir; corn flakes/poésie; ne plus/désormais; honneur du ventre/déclaration de principe. Mais il ne faudrait pas que le sourire nous désensibilise au point de ne pas sentir la violence de la rupture entre le « poème romantique » dans lequel le poète replié sur lui-même étale au grand jour ses sensations et ses petits besoins nombrilistes, comme le suggère « mon ventre », et le « poème engagé », qui s'identifie à une « déclaration » qui n'a rien de personnel, puisqu'elle se fait au nom d'un groupe, celui qui a « participé aux divers spectacles de La cuisine de la poésie[9] », chacun étant nommé à la page précédente, liste qui s'étend à « tous ceux qui savent qu'ils en font partie[10] ». Et qui ne voudrait pas en faire partie? Si on en juge par le portrait du poète/animateur qui se trouve sur le carton d'invitation du

232

lancement d'*Or«é»alité*, que Gaston Tremblay reproduit dans *Prendre la parole*[11], on a dû s'y amuser beaucoup.

Ainsi, dès le poème liminaire, le lecteur est fixé sur les intentions du poète qui livre le résultat de plusieurs années de participation à l'élaboration d'un projet communautaire, celui de «faire fondre la misère/[...] le péché/[...] la gêne/[...] l'assimilation» («Oui, c'était un drôle d'hiver[12]»), pour se donner «un peu de vie/pendant qu'on est ici[13]». À la fin de cette énumération, qui peint par touches noires le pendant négatif de ce projet, se trouve «l'assimilation», dernière menace qui vient après les autres sur lesquelles elle s'appuie. Ces forces destructrices sont grandes, mais non pas invincibles puisqu'à elles s'oppose le désir de vivre qui s'exprime de façon spatio-temporelle : le verbe (*est*) est au présent; l'adverbe (*ici*) précise l'espace. Il ne faut pas s'étonner de voir dans ce poème où l'auteur rend hommage à Gilles Vigneault, le rapport direct entre la question de l'identité et l'hiver, un hiver bien précis puisque le poète l'oppose plus d'une fois à «ailleurs». Ressemblance mais aussi différence avec la réalité du poète de Natashquan, chacun s'associant étroitement à ce qui fait sa spécificité qu'il ne faut pas confondre, un Franco-Ontarien n'étant pas un Québécois.

Cela étant, les images de l'un seront différentes de celles de l'autre puisqu'elles reflètent le quotidien de chacun : «je sais que le sourire est plus sûr qu'une carabine/pour toucher quelqu'un jusqu'au cœur[14]». Cette première comparaison, empruntée au domaine de la chasse, tout près de celui de l'amour, les flèches d'Éros étant tout aussi mortelles que celles de Diane, en appelle immédiatement une autre : «je sais qu'un castor vaut infiniment plus /qu'une carte de crédit[15]». L'auteur hiérarchise ici deux systèmes de valeurs, celui qui nous rapproche de la nature et celui qui nous en éloigne. On passe ainsi, par deux étapes, du naturel (l'amour, le castor) au fabriqué (la carabine, la carte de crédit), de la chaleur dans les relations, à la mort donnée de sang-froid et au froid calcul.

Ce qu'on a dit des images, on peut le répéter pour la langue. Comme le titre du recueil renvoie à l'oralité, on trouve des traces de la langue parlée à l'intérieur, soit au niveau du lexique, soit dans la

transcription phonétique de certains mots, soit encore dans la syntaxe, comme dans l'exemple suivant : «je sais que les mots creux, ça vaut pas d'la marde/on ne peut même pas faire pousser/des fruits et des légumes avec[16]». Le danger, en choisissant ce niveau de langue pour s'exprimer, c'est de céder à la facilité, de tomber dans la trivialité et la vulgarité. *Éléments d'un petit savoir personnel* échappe au piège qu'il se tend, en en démontant le ressort : «je sais que commencer une phrase en français/et être obligé de l'achever en une autre langue/parce qu'on est à bout de mots/à bout de notions natales/c'est la mort qui approche et/ce n'est pas correct[17]». Cette explication vient une page plus loin que l'illustration. La démonstration faite de la pénurie lexicale qui mène à l'appauvrissement inévitable de la pensée qui n'a que des mots pour s'exprimer, le poète, par pitié plus que par honte, coupe la parole aux démunis et reprend la plume : «je préfère parfois les couleurs à la grisaille/mais novembre est oriental en sa sobriété/il nous enseigne la patience et la sagesse/face au froid qui brûle[18]». On ne peut qu'applaudir pareil foisonnement d'images, à la fois savantes et justes dans leur précision psychologique (opposition entre couleur/bonheur et grisaille/dépression), géographique (évocation du paysage hivernal de la région de Sudbury), artistique (métaphore qui associe les troncs d'arbres aux signes calligraphiques orientaux), philosophique (la patience et la sagesse bouddhique), physique (le froid qui brûle), sans parler de la personnification de novembre qui «enseigne», ce qui le rapproche de l'auteur. Cet enseignement est toute une leçon puisqu'en quatre vers, on apprend comment l'Ontario français peut se doter d'une poésie originale, régionale et universelle, une poésie profondément ancrée dans «ce pays austère[19]» mais aussi à l'écoute de tout ce qui se fait ailleurs.

La photo d'*Une bonne trentaine*, paru la même année qu'*Or«é»alité*, mais quatre mois plus tard soit en juillet, réunit habilement les contraires :

i) le nu masculin dans un décor traditionnellement féminin, la cuisine; ii) la fatigue du bras gauche qui repose mollement sur la table et le regard direct, éveillé mais désabusé de l'auteur; iii) l'intimité que la photo viole en l'exposant sur la page couverture du

livre; iv) la cuisine minable du poète où trône un «frigidaire classique, un Racine [...] peinturé en mauve en 1970», et la Cuisine de la poésie remplie d'amis dont il est question dans Or«é»alité; v) le titre, Une bonne trentaine, et cette photo, prise par Cédéric Michaud[20], qui le dément (épaules arrondies, ventre creux, assiette vide sur une nappe à carreaux).

Cette photo provocante («... que ceux qui aiment tant ma face/ prennent garde», nous prévient-on dans Abris nocturnes[21]), sans être séduisante, est le côté «déprimant» de l'homme, celui du poème «J'ai penché ma tête», qui la relève sur la page quatre de couverture, dans une autre photo que l'on doit à l'épouse du poète. Le bonheur, que ses yeux, que sa bouche, que son geste expriment ainsi que tout ce qu'on voit de son corps, est celui du poète, de l'enchanteur, du magicien des mots qui rappelle (est-ce la coiffure? le regard enjoué?) cet autre magicien, Doug Henning auquel se réfère également Patrice Desbiens, dans L'homme invisible/The Invisible Man[22]). C'est cette photo, qu'on revoit à l'intérieur du recueil, intacte puis fractionnée («tu me brises en morceaux») comme les pièces du puzzle incomplet qui paraît au bas de chaque poème qu'il faut remplir pour rejoindre les fragments («c'est toi qui me formes me façonnes») et former un cube. Ce travail de reconstruction est celui du lecteur idéal auquel on ne fournit que des éclats de pensée pour le stimuler à voir les choses d'un œil nouveau, actif, créateur.

Dans ce deuxième recueil, ce qui stimule surtout le poète dans son travail de création, ce sont les joies que lui apporte la paternité qu'il chante dès le poème liminaire, «Matinale», où il est dit que le père renaît dans le rire de l'enfant qui dit «papa!», dette qu'il reconnaît également dans «La poursuite du monde»: «C'est dans leurs sourires que les enfants nous recommencent». L'amour paternel, sentiment on ne peut plus personnel, inspire à Dickson une poésie «qui résonne en de [sic] notes gonflantes/de l'orgue de l'homme universel». Ce nouvel homme est capable de s'émerveiller devant un dessin de Tiphaine, âgée de huit ans, où il reconnaît à l'enfant la possibilité de créer, de faire beau, de voir d'une façon nouvelle ce qui est à la portée de tous et qui passe le plus souvent inaperçu. La poésie, qui naît du regard transformé par l'imagination, se traduit en

rythmes et en images qui figent l'instant fugitif et l'encadre pour en faire « un présent éternel ».

La photo de l'auteur, qui le montre en pied sur la page quatre de couverture du troisième recueil, *Abris nocturnes*, dit fort éloquemment que la trentaine a passé et qu'elle a emporté avec elle bien des illusions. Ici, c'est le décor qui est nu. L'homme, quant à lui, est habillé jusqu'au cou. La tête légèrement penchée ne menace pas; elle quête, de fait, une caresse. La main levée tient une cigarette sans conviction; l'autre est enfouie dans une poche du pantalon. Le tout est solide comme un monument littéraire qui repose sur trois recueils et deux jambes légèrement écartées, formant, avec l'ombre de la jambe droite, un triangle isocèle, la figure géométrique s'associant, par sa vérité de toujours, à l'immortalité du poète qui pose benoîtement pour l'éternité.

Mais, quand ce poète prend la parole, il le fait avec plus d'autorité que de bonhomie. On le voit alors, dans « le pirate de l'air[23] », saisir le micro et faire la leçon aux voyageurs de la vie, en leur citant un vers de Gilles Vigneault qu'il adapte à ses besoins : « Écoutez un peu maintenant vous autres, c'est à votre tour, de vous laisser parler d'amour. O. K. là ? » Par cette citation remaniée, Dickson signifie sa filiation, sa fidélité aussi puisqu'elle remonte à l'époque d'*Or« é »alité* sinon à plus tôt. Mais en reformulant le refrain célèbre du chantre du Québec, il dit aussi son originalité, sa maturité donc, car puiser à une source comme il le fait, ce n'est pas l'épuiser. C'est emporter avec soi quelques gouttes d'énergie pour continuer la route, poursuivre sa carrière poétique.

Cette carrière s'affirme par la vérité du contenu de certains vers, les plus simples me paraissant les mieux réussis, parce qu'on se dit qu'on aurait dû y penser soi-même, des vers comme ceux-ci : « et ces mains qui ne demandent pas d'être pleines/mais parfois prises[24] ».

Signe de maturité également, la description revient à l'honneur, sous la plume de Dickson. Ce fut un temps un procédé honni par la critique officielle du vingtième siècle jusqu'à ce que Philippe Hamon redore son blason. Si l'on décrit peu, c'est peut-être parce que les ressources langagières manquent, parce qu'on n'arrive plus à

analyser ses émotions. Ce sont des questions que soulève *Or«é»alité*. Chez Dickson, on ne sent pas de défaillance de ce côté-là. Qu'on en juge plutôt en lisant la description qui occupe le dernier tiers de «sur le bord du lac Ramsey»:

> ... non, ce qui étonne c'est la nudité et la fragilité de l'endroit: plus de feuilles, plus d'abri, et ce n'est pas chose facile de ressusciter, d'un coup de tête, d'un coup de crayon, avec les seuls mots et un froid doux autour, les images familières: un clair de lune, un feu d'artifice, des enfants qui nagent nus en riant, une paix momentanément éternelle... non, aujourd'hui je n'entends que les camions qui changent de vitesse en montant la côte sur la rue paris, le cordon ombilical bruyant entre la ville et moi[25].

Parti de la nudité du décor, l'auteur l'habille feuille à feuille, ressuscite, avec les formes et les couleurs, un tableau qui s'anime et qui nous touche parce que le poète sait nous dire jusqu'à quel point il y est étroitement attaché.

Après plusieurs pages au cours desquelles il se livre, comme ici, au délire des mots, à la fièvre des rimes et des assonances, le poète se ressaisit pour se situer, lui et son dire, dans un mouvement qui l'emporte physiquement de chez-lui aux quatre coins de l'univers, mais symboliquement aussi d'une poésie personnelle où tout se mêle, les mots, les images, les sensations, les sentiments, les phrases savamment construites et celles disloquées comme les poupées obscènes de Hans Bellmer (1902-1975):

> La crique au bord de laquelle se trouve la cabane/où je reste — reprenons tout de suite cette phrase!/je reste dans une cabane sur une colline pas mal à pic/en haut d'une crique dont les eaux finissent par se/mêler à celles de l'Arctique: crique Bissette, rivière/Pouce Coupé, rivière de la Paix, le grand fleuve/Mackenzie, l'océan du grand Nord. Le monde est vaste à/partir de n'importe quelle petite place[26].

Le poète, isolé, se resitue psychologiquement, géographiquement, intellectuellement et esthétiquement au centre de l'univers puisqu'en lui se rencontrent toutes les sources qui l'alimentent.

La photo de passeport, qu'affiche la quatrième de couverture du plus récent recueil, *Grand ciel bleu par ici*, identifie le poète qui a beaucoup voyagé et qui est retourné, comme le dit Joachim Du Bellay, dans le trente et unième sonnet de ses *Regrets*, « plein d'usage et de raison, / Vivre entre ses parents le reste de son âge ! » Robert Dickson rajeunit la formule, mais dit essentiellement la même chose : « fatigue du voyage contentement / des retrouvailles dans la maison / ça sent le pain frais et l'amour[27] ».

Sur la photo, prise par Rachelle Bergeron, je relève la tenue du « prof sympa », à la barbe grisonnante, qui n'est toutefois pas au-dessus de tout calcul comme en témoignent ces vers : « ce poème ne sera pas payant / mais il sera bon pour ma carrière[28] ». Le sourire est discret et se veut accrocheur, ce qui contredit ce vers : « il s'en contresacre de plaire à qui mieux mieux[29] »; les yeux rieurs se moquent des pattes d'oie. Une vingtaine d'années se sont passées entre le premier et le dernier portrait, une « bonne » vingtaine, pourrait-on ajouter, le temps ayant plutôt bien travaillé la pâte des années soixante-dix.

Qu'en est-il de la substance poétique ? Le recueil dédié « à Tiphaine, Zacharie et Jacob / et à Sylvie Mainville[30] » se fait intime. Il y est d'abord question d'amour, d'un amour sensuel qui embrasse du regard « la courbe de ton dos[31] », qui se fait « désir bleu et vert[32] », qui met le poète « sur le bien-être / émotif[33] ».

De la femme, le poète passe facilement à la province de Québec également aimée. Il le fait à la manière de l'artiste anglais Henry Moore (1898-1986) dont on se demande parfois si les paysages qu'il découpe ne sont pas des femmes à l'ossature massive et si ses nus allongés ne sont pas des fragments de la côte de Cornouailles.

Tout cela est évoqué dans une langue résolument contemporaine, « l'écriture de maintenant[34] », comme le dit le poète qui juxtapose des mots et des idées comme des flashes, des clips, des exclamations, « des éclats de vertèbres et de chansons / inachevées[35] ». Voici, à titre d'exemple, les deux premières strophes de « suite » :

une table des conversations chaleur
sueurs paroles envoyées haut en l'air
passion beaucoup terrasse
(feuilles qui tombent éclairage tamisé
couleurs sans éclat) salutations
transitions trottoirs échanges
regards intenses rires incertains

une chambre une conversation le
lit pas grand-chose au juste
mais au fond au beau mitan du lit
comme le veut la si belle et vieille
chanson plus de paroles place
à la danse tes vertèbres hors
de prix saillants sous des doigts ravis[36]

Ce portrait, qui ne s'appuie que sur quelques éléments de la vie publique du poète, soit ses quatre recueils publiés depuis 1978, est donc incomplet puisqu'il ne tient pas compte de la vie privée ni même de toute la vie publique de Robert Dickson qui s'affiche dès ses années d'études à l'Université de Toronto, comme on peut le voir sur un dépliant promotionnel du collège Saint-Michael qui le présente comme étudiant, à plus d'un titre, modèle. L'auteur étant toujours parmi nous, le portrait demeure aussi inachevé. Alors, où se trouve l'intérêt de ce portrait? Pour donner un sens à mon projet, il faut procéder à une dernière étape et encadrer ce portrait, le situer dans le temps et dans l'espace.

Quand il entreprend sa carrière universitaire à Sudbury, deux possibilités culturelles s'offraient, semble-t-il, aux Franco-Ontariens. Ils pouvaient se réclamer de la culture française, elle-même indissociable de la culture européenne dont les racines rejoignent les cultures anciennes, grecque, romaine mais aussi hébraïque. Culture complexe puisqu'elle est à la fois païenne, juive et chrétienne, ancienne et moderne. C'est la voie qu'a empruntée, par exemple, Jean Éthier-Blais, qui ne s'en écartera jamais.

La deuxième possibilité ou tentation était de renoncer à cette culture pour embrasser celle de la majorité anglaise. C'est la route qu'a choisie, comme tant d'autres, Lola Lemire Tostevin, l'auteure de *Frog Moon*, roman que vient de traduire Robert Dickson, qui l'a

rebaptisé *Kaki* avant de le faire paraître aux éditions Prise de parole.

En 1970, en autant que je puisse en juger par le livre de Gaston Tremblay, *Prendre la parole*, les étudiants de l'Université Laurentienne renoncent avec véhémence à la culture française qui leur paraît étrangère pour des raisons géographique (la France, ce n'est pas l'Ontario), historique (le XVIIᵉ siècle de Molière a peu à voir avec le XXᵉ siècle d'André Paiement), linguistique (ils ne reconnaissent pas la langue qu'on leur enseigne). Mais ce que je trouve admirable chez ces étudiants, c'est qu'ils refusent aussi de s'angliciser. Alors quoi faire?

Une nouvelle piste apparaît entre les deux autres. Devant des étudiants qui grognent quand on leur parle de «culture française» et qui mordent quand on insiste, Robert Dickson, ancien des universités de Toronto et Laval, professeur à temps complet à l'Université Laurentienne depuis 1972, défend une culture qui se vit. Il le fait dans le cours de poésie moderne qu'il donne dès 1973, il le fait en tant que cofondateur des éditions Prise de parole et animateur de la Cuisine de la poésie. Il le fait enfin en publiant quatre recueils de poèmes, le tout formant une défense et illustration de la poésie franco-ontarienne telle qu'elle se publie aux éditions Prise de parole.

Faire le portrait de Robert Dickson, tel que je l'ai entrepris, cela revient à faire le point sur le statut de poète en Ontario français, au cours du dernier quart du XXᵉ siècle. Engagé dès le début des années soixante-dix dans une culture qui se veut vivante, le poète reconnaît ses devanciers, ses aînés, mais sans reculer très loin dans le temps. Il paraît donc aux yeux des traditionalistes, frondeur, irrévérencieux, parfois même provocant, surtout lorsqu'il affirme son irréligion, sa sexualité. Tous les niveaux de langue lui paraissent poétiques; il passe même, sans grande hésitation, du français à l'anglais, comme cela se fait dans la conversation. L'important, c'est de ne pas perdre de vue sa réalité, celle qui est propre aux Franco-Ontariens. À la réalité linguistique correspond la réalité géographique, source d'images, mais aussi lieux multiples et changeants à décrire. Ces lieux sont ceux du poète, mais aussi de ses frères et de ses sœurs avec lesquels il établit une relation étroite,

240

intime, amoureuse même, le poète étant parfois séducteur, d'où l'importance des photographies qui le présentent chez lui, dans la rue, dans un décor neutre, ce qui revient à dire qu'il est accessible dans sa chair et dans son œuvre, qu'on peut le voir partout, qu'on peut le lire n'importe où. Cette relation est importante, car les lecteurs doivent sentir que le poète parle aussi en leur nom, en attendant que les obstacles qui les retiennent de s'exprimer librement ne tombent. Ce jour viendra quand chaque Franco-Ontarienne, chaque Franco-Ontarien reconnaîtra qu'il occupe, comme tous les autres, le centre de l'univers, ce qui fait que sa condition particulière, régionale est aussi universelle. Le poète, pour rejoindre tout le monde, être universel, tout en ne s'éloignant jamais de sa «cabane», se met à l'heure d'aujourd'hui, ce qu'il fait en adoptant un style branché, en faisant sien le vocabulaire de ses contemporains et en créant de nouvelles images pour mieux dire une réalité qui change constamment.

Ce sont tous ces éléments réunis qui donnent un sens au personnage, qui en assurent l'unité, même si le portrait demeure inachevé.

Notes

[1] Philippe Hamon, *Du descriptif*, Paris, Hachette, 1993, p. 105.

[2] *Ibid.*, p. 109.

[3] *Ibid.*, p. 140.

[4] Jean Baudrillard, *L'autre par lui-même. Habilitation,* Paris, Galilée, 1987, p. 39.

[5] «Ça fait 20 ans que, pour ma part, je suis convaincu qu'[André Roussil (fils du sculpteur Robert Roussil)] avait fait une session de photos où il aurait photographié un modèle articulant les syllabes du titre; je crois toujours être capable de lire cela au fil des lèvres (!) et au fil des pages. Mais non! Selon Roussil, à l'époque, il photographiait des gens à leur insu, avec un appareil à moteur pour prendre plusieurs photos d'affilée. Le modèle aurait été un jeune cocher travaillant à Montréal, en conversation avec quelqu'un. Il est "pas mal certain"; comme il a dit à Jean-Marie (je cite ma dernière conversation téléphonique). "Si c'est pas la vraie réponse, c'est une réponse poétique... et Robert aimera ça!"» (Robert Dickson, courriel adressé à Pierre Karch, le 28 mai 1998).

[6] Robert Dickson, *Or«é»alité*, p. 8.

[7] *Ibid.*, p. 13.

[8] *Ibid.*, p. 13.

[9] *Ibid.*, p. 11.

[10] *Ibid., Or«é»alité*, p. 11.

[11] Gaston Tremblay, *Prendre la parole*, Hearst, Le Nordir, 1996, p. 144.

[12] Robert Dickson, *Or«é»alité*, p. 19.

[13] *Ibid.*, p. 19.

[14] *Ibid.*, p. 21.

[15] *Ibid.*, p. 21.

[16] *Ibid.*, p. 22.

[17] *Ibid.*, p. 23.

[18] *Ibid.*, p. 23. Ces vers, Robert Dickson les reprend dans la «lettre ouverte» placée au début de son troisième recueil, *Abris nocturnes*, en apportant la précision suivante : «Ces vers, je les ai écrits pour la première fois le 1er décembre 1975».

[19] *Ibid.*, p. 23.

[20] Je dois cette précision à denise truax qui m'a aussi fourni d'autres renseignements utiles et inédits sur le design d'*Or«é»alité* et sur la photo reproduite sur la quatrième de couverture de *Grand ciel bleu par ici.*

[21] Robert Dickson, *Abris nocturnes*, Sudbury, Prise de parole, 1986, p. 27.

[22] Patrice Desbiens, *L'homme invisible/The invisible man,* 1981, p. 19.

[23] Robert Dickson, *Abris nocturnes*, Sudbury, Prise de parole, 1986, p. 11.

[24] *Ibid.*, p. 17.

[25] *Ibid.*, p. 19.

[26] *Ibid.*, p. 48.

[27] Robert Dickson, *Grand ciel bleu par ici*, Sudbury, Prise de parole, 1997, p. 51.

[28] *Ibid.*, p. 45.

[29] *Ibid.*, p. 45.

[30] *Ibid.*, p. 5.

[31] *Ibid.*, p. 8.

[32] *Ibid.*, p. 9.

[33] *Ibid.*, p. 13.

[34] *Ibid.*, p. 41.

[35] *Ibid.*, p. 42.

[36] *Ibid.*, p. 78.

Bibliographie

Baudrillard, Jean, *L'autre par lui-même. Habilitation,* Paris, Galilée, 1987.

Desbiens, Patrice, *L'homme invisible/The Invisible Man*, Sudbury, Prise de parole, 1981.

Dickson, Robert, *Or«é»alité*, Sudbury, Prise de parole, 1978.

Dickson, Robert, *Une bonne trentaine,* Erin, Porcupine's Quilt, 1978.

Dickson, Robert, *Abris nocturnes*, Sudbury, Prise de parole, 1986.

Dickson, Robert, *Grand ciel bleu par ici*, Sudbury, Prise de parole, 1997.

Hamon, Philippe, *Du descriptif,* Paris, Hachette, 1993.

Commentaire
Présentation de Pierre Karch

Roger Léveillé: J'ai vraiment apprécié cette présentation, qui va de
l'oralité à l'orgasme en poésie : c'est merveilleux. Je pense qu'on
pourrait faire la même chose, par exemple, avec les photos
publiques de Philippe Sollers avec son fume-cigarette. On pourrait
faire ce même genre d'analyse. C'est tout à fait de rigueur ce que
vous nous avez présenté. Vous donnez une autre facette, une autre
intégration de la personne publique du poète dans la société.

Discussion suite aux présentations sur les arts en Ontario français

Ginette Cadieux-Viens: En vous écoutant, j'avais l'impression que j'étais dans un salon funéraire et qu'on était en train de faire l'éloge des arts franco-ontariens. Mais avec monsieur Karch, on termine avec beaucoup d'espérance. C'est positif. Il faut peut-être se remémorer notre histoire comme Franco-Ontariens et comme artistes pour savoir où on s'en va aujourd'hui.

Pierre Karch: Je crois que si les communications sont différentes, si certaines sont pessimistes et d'autres optimistes, c'est que nous avançons sur deux pieds : un pessimiste, l'autre optimiste. Mais, ça ne nous empêche pas d'avancer!

denise truax: Le danger d'une communication comme la mienne, c'est qu'effectivement, tout le monde déprime. Alors que, quelque part, ce n'est pas le message que je veux livrer. Si la création et la production n'étaient pas aussi fortes, je ne serais pas aussi enragée, certains jours. Effectivement, les artistes sont au rendez-vous et les chercheurs aussi. Nous sommes ici au Forum, en train d'analyser, d'étudier, de révéler, de dévoiler toute cette présence. Mais je ne suis ni à l'université, ni dans la création à proprement parler, je suis à la jonction entre la création et son public. Je suis *monsieur ou madame tout le monde* et je me pose des questions. Comment trouver le produit? Comment le donner au public? C'est l'espèce de fossé dont on parlait hier. Le fossé me semble plus grand et il serait un abîme s'il n'y avait pas toute l'intensité et la richesse de la création.

James de Finney: Ce qui me frappe en comparant denise truax et Pierre Karch, ce sont ces deux facettes du travail du créateur; la lutte d'un côté et un peu la jubilation de l'autre. Ce sont deux présentations qui examinent un peu l'écrivain ou l'artiste de l'intérieur, ce qu'il est. Avec denise truax, c'est le problème du

paraître, c'est-à-dire le problème de la réception et, en particulier, cette image publique et la transmission de cette image. Est-ce que vous pourriez commenter au sujet de la place des médias, la place des universités, enfin, la place de tous ces rouages qui assurent la transmission entre ce que font les artistes et le public sur le plan commercial, sur le plan des médias, sur le plan de la critique...

Pierre Karch : Il faudrait faire une étude, certainement, sur l'accueil critique des auteurs ou de certaines maisons d'édition. Un travail intéressant, certainement, pour quelqu'un qui prépare une maîtrise, par exemple. Je conseille de voir l'autre côté maintenant, avec les maisons d'édition. L'accueil critique, c'est important, mais aussi l'autre accueil critique : est-ce un produit qui se vend ? D'un côté, on peut en dire beaucoup de bien, mais s'il n'y a personne qui l'achète... Une étude permettrait d'examiner cela de façon très concrète, avec des statistiques.

denise truax : Les produits, en général, ne se vendent pas et cela, pour deux raisons extrêmement précises. La première : il n'y a pas de voies d'acheminement. Les librairies, les tabagies, les comptoirs, sont pratiquement absents de l'ensemble de nos villes. Comme éditeur, je peux très bien prendre de la publicité dans tous les journaux et dans tous les médias possibles et dépenser des sommes astronomiques, si les gens ne peuvent pas trouver le lieu où acheter, je perds mon argent. C'est un pari que je ne peux pas gagner. C'est le premier niveau de difficulté.

La deuxième : on n'en parle pas. Le cas de l'Ontario est assez particulier. L'Ontario, c'est quatre centres : Windsor, Toronto, Ottawa, Sudbury. On est parents, mais comme... éloignés. Quand on est un auteur de Sudbury, cela ne veut pas dire qu'on sera lu à Toronto. Le livre n'est pas un événement comme une pièce de théâtre; pour le consommer, il faut le lire. Souvent, on ne peut pas en parler. En plus, l'auteur peut-il en parler efficacement à la radio ? Les exemples, je pourrais les multiplier. Il est extrêmement facile de publier et plus on publie, plus on en publie d'excellents. Mais, à moins d'un livre comme l'autobiographie d'une personnalité de la région ou l'histoire d'une paroisse, quand il s'agit seulement d'un excellent livre, c'est

de plus en plus compliqué d'en parler. Il y a de moins en moins de gens qui ont les moyens, qui ont les mandats de se risquer à le faire de sorte que j'ai l'impression, de plus en plus, de lancer des livres dans le plus grand des silences. Alors, je ne peux pas blâmer le consommateur. Pour que je le blâme, il faudrait que je sois capable de dire : « Il en a entendu parler et il a eu l'occasion de se le procurer ». Ce n'est pas ça qui se passe; ce n'est pas un constat terriblement rose...

Stéphane Gauthier : Je conçois la solitude de denise truax dans son travail d'éditrice, sauf qu'il y a dix ans, quelqu'un pouvait dire que la littérature franco-ontarienne n'existait pas. Si quelqu'un dit ça, aujourd'hui, il va être ridiculisé. Alors, je pense qu'on est mûr pour la diffusion de cette littérature-là tout simplement.

David Lonergan : Une des difficultés, c'est de s'approprier les médias qui nous appartiennent. Les provinces étant différentes, les besoins le sont aussi. En Acadie, ce sont les Éditions d'Acadie et Perce-Neige qui publient le cœur de la production littéraire et il y a ceux qui publient via Montréal et dont on reçoit aussi les livres. Ceux qui publient au Québec n'ont pas les mêmes problèmes que ceux qui publient en région. Nos deux éditeurs sont considérés comme des éditeurs régionaux par les Québécois et la reconnaissance des maisons périphériques est difficile. La valeur symbolique rattachée aux objets est relativement difficile à obtenir.

On a fêté les vingt-cinq ans des Éditions d'Acadie et j'ai fait, systématiquement, une recherche sur la réception critique de tous les livres des Éditions d'Acadie, du premier au dernier. Ce qui était fascinant, c'était de voir la reconnaissance. L'institutionnalisation du livre, sa reconnaissance venaient du Québec. En Acadie, la critique a été sporadique. Il suffit que, pour une raison ou pour une autre, la personne qui fait office de critique dans les médias se heurte à la réaction négative des gens qui entourent l'écrivain, il y a rejet de la critique. La critique est toujours bien accueillie quand elle est généreuse, bonne, que nous sommes face à un chef-d'œuvre que tout le monde aime. Pas de problème ! Quand vient le temps de dire que l'œuvre a des faiblesses, quand les faiblesses sont fortes, la

246

critique a intérêt à s'accrocher dur parce que la réaction peut être assez vive. Depuis les années soixante-dix, ceux qui se sont essayés à la critique n'ont pas persévéré plus qu'il ne faut. Donc, il n'y a pas de production critique réelle et suivie en Acadie. Par contre, il y a une production savante. Et c'est un autre débat qui n'a rien à voir avec la critique journalistique. L'accès à l'œuvre n'est pas beaucoup plus fort si on publie une critique dans la *Revue de l'Université de Moncton* car le public lecteur de ladite revue ne doit pas déborder les 150 personnes... Et encore faut-il la lire d'un couvert à l'autre... Par contre, ça permet de nourrir les chercheurs comme moi, l'étudiant de maîtrise et les autres destinataires. Mais ça ne crée pas un impact sur la vente même si cela assure la pérennité de l'œuvre. C'est ce qui manque au cinéma où il n'y a pas d'analyse savante, il n'y a pas d'analyse tout court : les films sont encore un cran en dessous. Donc, premier constat sur la réception critique en Acadie : pas de persévérance chez les critiques et fragilisation de leurs paroles.

Reste le Québec ! *Lettres québécoises, Nuit Blanche* de temps en temps, *Québec français,* etc. accordent une certaine place à la reconnaissance des œuvres. Une reconnaissance de l'œuvre qui vient de l'extérieur. À Radio-Canada, on repique à la radio la critique qui vient de l'extérieur ce qui fait, par exemple, que le dernier roman de France Daigle a eu une bonne couverture médiatique parce que *La Presse* et *Le Devoir* en ont parlé. Ça, en soi, c'est une nouvelle ! Mais, c'est son huitième livre ! Le chemin est long vers la gloire... Si on lui avait accordé plus d'importance et plus rapidement, cela aurait aidé son œuvre. Je ne sais pas comment vaincre ce cul-de-sac. Chez nous, une revue comme *Ven'd'est* n'assume pas sa fonction. C'est problématique. Et on n'a aucun accès aux œuvres des Ontariens. Pas un seul nom, sauf ceux qui sont au Québec, bien sûr, peut être le moindrement vendeur en Acadie. Et vous avez le même problème par rapport aux Acadiens. La francophonie doit apprendre à investir des lieux en dehors. Donc, il faut mettre le Québec hors du Canada... c'est la seule façon de fonctionner. Et si on adopte cette attitude-là, on va *positiver* notre propre faiblesse et, par conséquent, on va se donner de la force.

Jean Malavoy: La loi du marché est difficile parce qu'on est en concurrence directe avec le Québec et toute l'autre francophonie. Ce qui m'étonne, par contre, c'est que nos institutions sont fautives. Il faut commencer par des choses plus simples. Par exemple, que l'Université Laurentienne ait, dans sa bibliothèque, l'ensemble des livres des maisons d'édition franco-ontariennes. Que, dans nos 72 écoles secondaires et 350 écoles élémentaires, dans les centres culturels, dans les stations de Radio-Canada, nos livres aient leur place. Commençons par contrôler nos institutions. Même chose pour les films! La première pierre, il faut la poser dans notre système scolaire. Nous contrôlons, en Ontario, les 12 conseils scolaires et pourtant, ça ne fonctionne pas. Il me semble qu'on n'arrive pas encore à convaincre nos décideurs de distribuer les produits culturels.

Jean-Claude Jaubert: Le cinéma n'échappe pas à cette difficulté d'accéder au public. J'ai participé, l'année dernière, à une initiative de la NACFO, la Nouvelle assemblée des cinéastes franco-ontariens, qui étudiait cette question. Avec Jean Marc Larivière et Lisa Fitzgibbons, nous avons sélectionné une série de films et organisé une tournée dans plusieurs villes de l'Ontario français avec une projection dans les écoles et une projection publique. Dans les écoles, le public était plus captif et il n'avait jamais vu ces films. Mais la projection publique a totalement échoué. Presque personne ne s'est déplacé. On voulait, par ces présentations, créer un sentiment d'appartenance, au lieu de l'isolement devant le petit écran.

Lélia Young: On ne devrait pas dire qu'on devrait mettre le Québec hors du Canada, mais il faut utiliser le Québec qui a un public plus vaste. Il faudrait faire cette propagation de nos œuvres à l'université, dans les écoles, dans l'enseignement. C'est plus que dans les revues, dans la critique, mais dans les cours... Essayons de communiquer à nos étudiants cette littérature pancanadienne.

Gaétan Gervais: denise truax a parlé, tantôt, du fossé. Moi, je voudrais évoquer un autre fossé, c'est celui qui sépare le passé du présent. En 1968, on aurait pu réunir tous les gens qui travaillaient sur les

minorités françaises et cette table aurait amplement suffi. Il n'y avait personne. Alors que maintenant, on peut faire des colloques spécialisés et attirer un grand nombre de chercheurs et de créateurs. C'est un signe très sûr du grand progrès que nous avons fait. Alors pour la qualité des présentations, je remercie chacun des conférenciers.

Communications:
la diffusion en questions

Lise Leblanc

directrice de la diffusion, Fédération culturelle canadienne-française, Bourget

Marcia Babineau

comédienne, metteure en scène et directrice artistique du Théâtre l'Escaouette, Moncton

Sylvie Mainville

pigiste, gestion des arts, Sudbury

Louis Paquin

directeur, les Productions Rivard, Winnipeg

Animatrice : *Paulette Gagnon*

coordonnatrice de La Nouvelle Scène, Ottawa

La diffusion en milieu minoritaire : rallier les objectifs du développement artistique et du développement communautaire

Lise Leblanc

Introduction

Présentement, la situation de la diffusion inquiète et suscite des initiatives importantes partout dans le monde — pour s'en convaincre, voir la nouvelle politique de la diffusion au Québec, les discussions entourant l'Accord multilatéral sur l'investissement, etc.

Face aux transformations que connaissent les marchés des produits culturels — industrialisation et mondialisation des marchés, création de conglomérats, concentration de la diffusion —, le développement de stratégies et de moyens efficaces de diffusion devient un enjeu capital pour l'avenir de la production et de la création dans tous les domaines.

Les communautés canadiennes-françaises sont aussi confrontées à cet enjeu. Elles le vivent même de façon plus aiguë compte tenu d'un certain nombre de handicaps inhérents à leur situation. Notamment :

- la limite et l'éparpillement du marché : existence de petits marchés éloignés, masse critique insuffisante pour rentabiliser les activités ;

- l'absence de ressources financières, de source publique ou privée — la diffusion commande un investissement plus considérable que la création et, dans certains cas, la production ;

- le retard accusé dans les infrastructures : salles de spectacle inadéquates ou sous-équipées, petit nombre de théâtres et de lieux d'exposition ;

- le manque d'appuis institutionnels : accès limité aux grands médias, par exemple la SRC, absence de politiques culturelles ou de

251

politiques d'achat, par exemple au niveau des gouvernements provinciaux et municipaux, des établissements scolaires.

L'apport de la Fédération dans le dossier de la diffusion

La Fédération culturelle canadienne-française a consacré énormément d'efforts à la diffusion depuis sa fondation en 1977 et ce n'est pas par hasard. Car la diffusion, c'est le point névralgique où la culture s'actualise et où l'art trouve son point de chute.

La Fédération poursuit à cet égard deux grands objectifs qu'elle tente de rallier, soit un objectif de développement artistique et un objectif de développement communautaire.

Du point de vue artistique, la Fédération cherche à faire circuler la production des artistes professionnels des communautés canadiennes-françaises et, incidemment, leur permettre d'en vivre.

Du point de vue communautaire, elle s'efforce d'offrir aux communautés l'accès à une production artistique riche et actuelle, susceptible de nourrir leur appartenance culturelle et de renforcer leur sentiment d'identité.

Ces deux objectifs que poursuit la Fédération peuvent être indépendants, mais ne sont pas nécessairement convergents. Il leur arrive même d'être concurrents. Entre autres, la promotion des produits artistiques peut se faire à l'extérieur des communautés (à titre d'exemple, la conquête des marchés nationaux et internationaux); ou encore la communauté peut vouloir consommer des produits autres que la production de ses artistes professionnels (par exemple, les productions extérieures, amateurs).

Le parti pris de la Fédération

Il semble donc évident que la Fédération doit développer et appuyer des projets où la création artistique canadienne-française est présente puisqu'elle a comme mandat d'abord et avant tout de favoriser le développement d'une culture identitaire — pas pour se replier sur soi, mais bien pour participer au monde au même titre que les autres cultures.

Paul-Henry Chombart de Lauwe, dans un essai publié il y a une quinzaine d'années, *La culture et le pouvoir,* traduit bien, à mon

avis, le contexte dans lequel la diffusion s'effectue en milieu minoritaire :

> La vie sociale est marquée par la contradiction entre deux processus opposés : un processus de manipulation, expression de la dominance des groupes au pouvoir, et un processus inverse de dynamique culturelle, partant de l'intérieur des groupes et pouvant permettre de renverser les situations des catégories dominées.
>
> La mise en évidence de cette dynamique culturelle et de son rôle révolutionnaire possible dans la transformation sociale est notre but. Il est évident alors que la culture est envisagée ici moins comme un acquis, un produit, un résultat, que comme une création, un mouvement, une action. D'où l'expression que nous avons retenue : la culture-action[1].

La Fédération culturelle, comme plusieurs de ses membres, inscrit sa philosophie de développement culturel communautaire dans ce mouvement, tentant de maintenir des cultures menacées de disparition partout au pays et de faire valoir leur apport original dans la construction d'un monde nouveau. D'où l'importance, pour nous, de la mise en relation des créateurs et de la communauté dont ils sont issus.

La segmentation de la diffusion

La Fédération culturelle croit également qu'il est impossible de traiter de la diffusion des produits culturels globalement. Chaque secteur ou chaque discipline connaît des problèmes particuliers qu'il importe d'identifier et pour lesquels il faut imaginer des solutions adaptées.

Ainsi, nous distinguons les *produits durables* — livres, disques, vidéos — des *arts vivants* — spectacles de théâtre et de danse — et *arts visuels* — expositions, performances — des *arts médiatiques* — productions télévisuelles et cinématographiques — dont les modes de commercialisation et les formes des marchés sont bien différents.

Comment, dans cette perspective, assurer que les efforts déployés de part et d'autre convergent et s'inscrivent dans un même projet de développement ?

253

La Fédération tente depuis une dizaine d'années de relever ce défi, non sans mal, à cause de la complexité des dossiers et du peu de ressources disponibles. Voici un aperçu de certaines avenues concrètes imaginées par la Fédération dans certains de ces dossiers.

Dans le domaine des arts de la scène, où la Fédération culturelle est présente depuis sa création, les dernières années ont forcé une remise en cause complète des façons de faire par les intervenants présents sur le terrain. De nouvelles initiatives ont été engagées, récemment, notamment en Ontario avec l'arrivée de Réseau Ontario. Il émerge de ces initiatives une nouvelle stratégie à l'échelle nationale. Cette stratégie s'appuie sur trois axes : établir un réseau d'infrastructures de diffusion, des salles; consolider les réseaux «têtes de pont» dans chacune des grandes régions, l'Atlantique, l'Ontario et l'Ouest, en tenant compte des besoins des deux grands secteurs : le théâtre et la chanson; et favoriser des projets d'échanges «corridors» entre les différents réseaux existants au Canada et à l'international.

Dans le domaine de la diffusion des produits durables — livres, disques et vidéocassettes —, et à l'appui d'une étude réalisée en 1998 sur ces trois industries par la Société ACORD, la Fédération retient les grandes avenues suivantes : la création d'une entreprise de vente directe spécialisée dans la distribution de livres surtout, et d'autres produits culturels du Canada français; la mise en place d'une stratégie nationale de distribution des produits musicaux en français incluant aussi les produits canadiens-français; et l'organisation d'un réseau de prêt ou de location de vidéocassettes en français en créant des moyens de soutenir des services locaux de distribution.

Dans le domaine des arts visuels, la réflexion est sans doute moins avancée puisque la Fédération concerte une plate-forme depuis quelques années seulement. Les priorités identifiées en diffusion, en collaboration avec le Regroupement des galeries et centres d'artistes, sont la consolidation des lieux d'exposition — galeries et centres d'artistes — et le développement de circuits d'exposition. Dans le but de développer des collaborations au sein du Regroupement des galeries et centres d'artistes, un projet de Symposium d'art actuel est également en préparation dans le cadre

du Sommet de la francophonie.

Finalement, dans le domaine des arts médiatiques, la problématique est difficilement dissociable de la diffusion. L'effort est surtout mis là pour ouvrir des ententes de télédiffusion et encourager la production canadienne-française. Quant à la création de circuits de présentation, une jonction possible existe dans la création d'un réseau de prêt et de location de vidéocassettes, bien que la production canadienne-française grand public soit presque inexistante.

Et la visibilité... Toutes ces actions sont des initiatives de diffusion ou de distribution, mais elles doivent être appuyées par des actions de promotion.

La Fédération a aussi déployé dans ce domaine plusieurs efforts : fenêtre à la Bourse Rideau, appui à des campagnes, pressions sur les médias. Elle retient également, parmi les propositions de l'étude sur la distribution des produits durables, l'établissement d'un bureau de promotion des produits canadiens-français qui aurait le mandat de rehausser la visibilité des produits canadiens-français sur les différents marchés qu'ils visent, soit : en premier lieu, le marché canadien-français, mais aussi le marché québécois et, peut-être, le marché international — dans le contexte de la francophonie.

L'enjeu est donc gros, les solutions pas toujours évidentes.

Conclusion

Trente ans après mai 1968, le slogan « l'imagination au pouvoir » m'apparaît encore tout à fait pertinent. Nous en avons besoin d'une bonne dose pour relever les défis de la diffusion au Canada français. Mais ce dont nous avons encore plus besoin, c'est que les hommes et les femmes de culture partagent leur savoir et s'associent plus que jamais à la vie de la communauté.

Notes

[1]Paul-Henry Chombart de Lauwe, *La culture et le pouvoir*, Paris, Éditions L'Harmattan, 1983.

Bibliographie

Chombart de Lauwe, Paul-Henri, *La culture et le pouvoir: transformations sociales et expressions novatrices,* Paris, Éditions L'Harmattan, 1983.

Fédération culturelle canadienne-française, «La diffusion des produits culturels des communautés canadiennes-françaises», document préparé en vue d'une rencontre de travail sur la diffusion des produits culturels, Ottawa, mai 1996.

La Société d'études et de conseil ACORD, «Étude sur la distribution des produits culturels durables — livres, diques, cassettes vidéo — au Canada français», mars 1998.

Élargir la scène

Marcia Babineau

Diffusion et régions

L'Escaouette a pour mandat de faire de la création tout en privilégiant la dramaturgie acadienne. À sa création, la compagnie créait et diffusait du théâtre pour la jeunesse.

Quand nous avons ajouté un volet pour adultes en 1993, un de nos objectifs était d'élargir la scène dans les deux sens : en accueillant chez nous des produits artistiques d'ailleurs que nous trouvions stimulants et en augmentant la diffusion de nos créations acadiennes.

Alors que l'accueil de spectacles ne nous pose aucun problème et qu'il contribue énormément au développement de public, la diffusion de spectacles acadiens continue de poser des problèmes de taille. Il nous faudrait, pour les résoudre, en plus d'un accroissement de ressources et de personnel, avoir un contrôle absolu sur l'accès à notre marché, ce qui est à l'encontre de la libre circulation des biens et des idées. En attendant, il faut faire plus avec moins ce qui, mathématiquement parlant, a ses limites. Nous avons tous nos histoires d'horreur.

Nouvelles formes de collaboration

Le cas de l'Escaouette est assez particulier puisque nous avons créé une grande quantité des textes acadiens portés à la scène. Cela nous a donné un avantage au niveau de la diffusion en nous identifiant avec la dramaturgie acadienne. Comme nous avons surtout diffusé du théâtre acadien, nous avons joui d'une très grande liberté mais nous avons aussi été attaqués pour avoir mis de l'avant une réalité que plusieurs se refusent de voir. Or, souvent le public se rend au théâtre pour être dépaysé et surtout pour rire. Voilà deux

dimensions que nous avons eu tendance à exclure. Nous avons donc dû faire face à l'éternel dilemme d'être populaire et sous-subventionné ou bien pertinent et bien vu des bailleurs de fonds. Notre public se divise généralement en deux : ceux qui connaissent le théâtre ou peut-être ne le connaissent pas assez, qui réclament du répertoire ou du théâtre de création; et ceux qui ne connaissent pas le théâtre et qui réclament un divertissement où le rire est roi. Pour ce qui est de l'Escaouette, nous avons privilégié la première catégorie même si nous avons également eu recours à la comédie d'un point de vue critique tout en ne niant pas une certaine notion de divertissement.

La création en milieu excentrique

Notre principale réalisation aura été d'affirmer un théâtre de création acadien. Souvent les productions acadiennes ayant été invitées à l'étranger sont celles faisant la promotion d'une Acadie mythique et folklorique. En ce qui nous concerne, percer le marché québécois correspond à enrayer cette image pour ensuite lui substituer une image plus contemporaine et plus vraisemblable. L'erreur a peut-être été de considérer le Québec, par sa proximité et son identité, comme le prolongement naturel de notre marché. Nous restons cependant très convaincus qu'il faut poursuivre dans la marge le travail entrepris et établir des collaborations, des échanges avec les compagnies que nous accueillons et dont nous admirons le travail; mais, là encore, le temps nous dira à quel point notre réalité pourra s'intégrer sans être trop déformée. Nous entreprenons en ce moment les premières tentatives de coproductions avec des compagnies québécoises et autres, mais, chose certaine, pour que ces collaborations soient importantes, il faut occuper des postes de concepteur. Il va de soi que ces collaborations auront aussi comme effet d'augmenter notre diffusion.

Pour une stratégie nationale de diffusion

À part quelques tournées de spectacles pour enfants diffusés à travers le Canada, nous avons rarement fait des échanges ou des collaborations artistiques avec d'autres compagnies francophones du

258

pays. Nous en faisons l'expérience actuellement. Il y a beaucoup de possibilités de développement. En ce moment, le Centre national des Arts, avec les Quinze jours de la dramaturgie, assure à lui seul une vitrine sur la création francophone au Canada. Nous sommes sollicités constamment par les compagnies québécoises qui nous proposent leurs productions et très rarement par le milieu théâtral francophone canadien. Il est donc urgent de mettre en place des structures de diffusion qui tiennent compte de nos réalités. Comme dans les autres secteurs artistiques, il est bien évident que nous partageons un certain nombre de situations analogues aux autres francophones du pays, ce qui nous rend compatibles et intéressés à cette réalité. Le désavantage d'établir un tel réseau provient sans doute des très grandes distances qui nous séparent et de la taille des auditoires potentiels. Le théâtre est un art qui nécessite des investissements considérables en production et en diffusion. Il faut louer en ce sens des initiatives telles que celles mises de l'avant par le Centre national des Arts qui, à travers les Quinze jours de la dramaturgie, nous permettent de nous trouver en tant que créateurs et d'assister à certaines manifestations en provenance des autres régions du pays. Il faut dire que l'Association des théâtres francophones du Canada (ATFC) constitue la première association de créateurs regroupant les gens de théâtre au Canada français. Souvent cité comme un modèle du genre, il faudrait peut-être voir dans cette association l'embryon du futur réseau de diffusion.

Le Centre national des Arts, par son programme de théâtre en région, a été le seul pendant longtemps à diffuser et à coproduire avec les théâtres du Canada français.

Le marché francophone international

Il est rare que nous ayons le loisir de transiger directement avec des représentants des pays étrangers. Il en est résulté une grande absence, rompue parfois par la culpabilité de ceux qui détiennent le monopole. C'est ainsi qu'on nous retrouvera parfois au festival de Limoges où nous sommes toujours délégués en éclaireurs, mais en fait, nous finissons par être la caution d'une francophonie qui se noie dans le Québec. Il serait important que les producteurs étrangers soient invités à des manifestations tels les Quinze jours de

la dramaturgie pour établir des contacts unilatéraux avec les représentants de la francophonie canadienne. Il faut souligner ici le travail admirable de Jean-Claude Marcus qui a convaincu Monique Blin, du festival de Limoges, de nous accorder une place de plus en plus importante dans son Festival des francophonies en Limousin. Invités à ce festival tout d'abord comme observateurs, nous avons fini l'année suivante par y prendre la parole à travers les poètes acadiens et éventuellement, nous l'espérons, par la voie de notre dramaturgie.

Nos produits, jusqu'à maintenant, ont principalement été diffusés dans le cadre d'événements spéciaux, par exemple à La Rochelle en France en 1982, où l'on accueillait la Louisiane et l'Acadie. Nous y avions présenté une performance, *Évangéline: mythe et/ou réalité*. Les spectateurs se composaient en grande partie de gens venus voir une Acadie folklorisée. Inutile de dire que leur déception fut grande et la nôtre encore plus.

Diffusion et rôles des gouvernements

Le théâtre en Acadie a été en grande partie diffusé grâce à l'appui du Conseil des Arts du Canada et de l'Office des tournées qui nous a permis de rejoindre un auditoire disséminé sur un large territoire. Toutefois, si le gouvernement fédéral s'est montré très généreux, il n'en est pas de même du gouvernement du Nouveau-Brunswick qui, là comme ailleurs, brille par son absence et son manque d'intérêt. Il est grand temps que le gouvernement provincial accorde une priorité à ce qui, pour nous, revêt un caractère identitaire et culturel. Quant au palier municipal, l'Escaouette recevait 500 $ par année pour l'ensemble de ses opérations. Je dis bien *recevait*, car l'année dernière, on nous a coupé cette maigre subvention. Cette situation s'applique à la plupart des organismes culturels. Le Conseil des Arts a cru bon de diminuer ses subventions afin de forcer la province à réagir et à se compromettre face à ses obligations, mais cette mesure n'a eu pour effet que de pénaliser des organismes artistiques qui sont souvent à la limite de l'essoufflement. En ce qui nous concerne, il faut donc compter sur un seul palier de gouvernement. Comment convaincre les gouvernements sinon en leur

260

servant le discours de la rentabilité économique? Nous avons souvent eu recours à des statistiques décriées comme étant fausses ou mal interprétées par les fonctionnaires chargés d'en faire l'analyse. Peut-être que la stratégie de la rentabilité de l'art a-t-elle fini par nous nuire car nous avons essayé de parler un langage qui ne nous convient pas. La nécessité de l'art tient dans sa force de subversion et non dans son utilité économique. Les fonctionnaires l'ont bien compris car même en faisant état de statistiques qui nous avantagent, les budgets ont continué de rétrécir et l'art est resté quand même subversif. Il faut souhaiter que le public fasse la différence car les fonctionnaires ne la voient pas.

Diffusion et rôle des médias

Il est bien évident que l'œuvre d'art a besoin, pour son rayonnement, d'une présence médiatique qui nous la rende familière et désirable. Il faut cependant déplorer le fait que les médias n'assument pas toujours leur rôle de propagandiste et de témoin. Il fut un temps où les médias étaient le centre d'attention de toute manifestation en raison de la pauvreté culturelle de nos milieux mais de plus en plus, ils se voient contraints de donner la parole aux créateurs et de tenir compte de cette parole. Une telle attitude a pour effet de les agacer. C'est ainsi que l'on hésite à mettre en évidence telle création ou tel créateur de crainte d'une sur-exposition. Je parle évidemment pour le milieu acadien car je ne suis pas familière avec la situation des autres régions du pays. Parallèlement à cela, nous sommes envahis par les vedettes québécoises et américaines; pourtant les médias ne semblent pas avoir les mêmes craintes en ce qui concerne leur sur-exposition. Il semble qu'au cours des années, la Société Radio-Canada soit devenue notre tête de turc préférée. Partant du principe que la SRC est alimentée par nos taxes, nous y avons vu l'expression d'une réalité qui se voudrait nationale; or, nous savons qu'il n'en est rien même si, sur une base régionale, nous avons acquis une certaine présence. Toutefois nous sommes loin d'une image qui nous ferait croire que nous habitons un pays beaucoup plus vaste que la région montréalaise. Mais nous savons déjà la suite et plutôt que de se

raconter des histoires de prisonniers, il serait peut-être bon de songer à des alternatives nous permettant, là comme ailleurs, de nous retrouver à l'intérieur d'un réseau parallèle qui pourrait enfin porter le nom de Radio-Canada.

Diffusion et système scolaire

Au niveau de la diffusion dans le milieu scolaire, puisque l'Escaouette a produit de nombreuses créations en tournée pour ce public, nous sommes souvent confrontés à une situation inconfortable. En effet, si nous sommes consentants à accueillir des spectacles en provenance du Québec, une entente de réciprocité serait à souhaiter, nous permettant d'accomplir la même démarche chez eux.

Cette situation est paradoxale et, souhaitons-le, temporaire. Nous aimerions éventuellement établir des contacts et des échanges plus suivis avec des compagnies œuvrant au Canada français puisque nous sommes conscients que nous aurions peut-être une plus grande affinité avec celles-ci.

Il semble qu'il y ait une certaine volonté d'ouverture. En effet, à l'automne, pour la première fois, nous verrons une de nos créations 100 % acadienne prendre l'affiche au théâtre Gros Becs à Québec.

Le théâtre est un art dispendieux, c'est pourquoi il est important d'en prolonger la manifestation. Il faut dire aussi que nous opérons dans un bassin de population plutôt limité : il est donc important de prolonger la longévité des productions. Bien sûr, le marché québécois peut constituer un terrain intéressant mais difficile à aborder. Nous avons cependant un marché dont nous ne tenons pas compte : le milieu anglophone.

En effet, les compagnies québécoises ont déjà compris qu'il y avait là d'importantes retombées économiques et elles n'ont pas hésité à traduire les textes et à embaucher des moniteurs de langue pour entraîner leurs comédiens. Quant à nous, nous avons toujours résisté à cette alternative en raison d'une identité fragile à affirmer et à maintenir. Nous ferons bientôt une première tentative dans ce sens puisque nous avons décidé de traduire un de nos textes.

Conclusion

Il ne faudrait pas voir ici un inventaire pessimiste mais considérer qu'en vingt ans d'existence, nous avons accompli un travail énorme. Reste l'avenir! L'ampleur de notre diffusion est souvent proportionelle à la qualité de notre produit. Encore faut-il que ce produit puisse trouver son marché. Notre produit est aussi périssable que les fruits et légumes. Un livre, un film, une pièce de théâtre doivent trouver leur public dans la foulée d'un certain engouement. Autrefois, notre diffusion était le fait du bouche à oreille et d'une certaine fidélité à une conception de la culture privilégiant la fabrication d'une identité. De nos jours, cet engouement est souvent le fait des médias, de la publicité, des relations publiques et de la critique qu'il nous faut apprendre à maîtriser ou, du moins, à utiliser si nous voulons rejoindre un public qui lui aussi cherche à nous rejoindre.

Le projet de commercialisation face à face : *une initiative stratégique qui en dit long sur la maturité des partenaires en Ontario*

Sylvie Mainville

Il est impossible de parler de distribution sans également parler des autres éléments du *mix marketing,* c'est-à-dire ce que nous entendons traditionnellement par les quatre P : *le produit, le prix, la promotion et la place*[1]. Les quatre P forment un tout indissociable. Ce sont les décisions se rapportant à ces quatre éléments qui forment la stratégie de commercialisation. Et nous le savons, une stratégie ne sera efficace que dans la mesure où une synergie existe entre ces quatre éléments.

Disons d'emblée que la question de la distribution, ou plus globalement de la commercialisation des produits artistiques, est assez particulière en ce qu'elle repose sur le point de départ suivant : le produit artistique, la création. Qu'il y ait demande pour ce produit ou pas, nous allons le commercialiser, tenter de trouver des segments de marché qui s'y intéresseront et tenter de le distribuer. Les organismes artistiques n'ont pas le mandat ou le luxe de consulter le marché pour créer des produits à partir de ce que ce marché lui dicte mais, bien davantage, d'être à l'écoute des créateurs et de commercialiser les œuvres qu'ils produisent. Pour illustrer : même si les éditeurs franco-ontariens peuvent avoir des mandats qui les amènent à publier davantage la poésie ou l'essai savant ou la littérature jeunesse, ils ne commandent pas auprès des auteurs telle nouvelle ou tel roman parce que les consommateurs le désirent. Si c'était le cas, ils adopteraient une stratégie de commercialisation plus traditionnelle et ne répondraient qu'aux besoins du marché en vue de rentabiliser leur entreprise. Je n'avance surtout pas que les organismes artistiques ne tentent pas de rentabiliser leur entreprise ; par contre, le point de départ ou la mission oriente la façon dont ils s'y prendront. Disons les

évidences : la commercialisation de l'artistique part de l'artistique. Voilà, d'après la thèse de François Colbert, professeur titulaire aux Hautes études commerciales, où se situe la spécificité de la commercialisation des organismes artistiques.

Il existe des produits durables franco-ontariens. C'est le point de départ et c'est ce qui a mené à la création d'un consortium d'organismes artistiques en Ontario qui réunit neuf maisons d'édition et quatre organismes de service aux arts. Le projet du consortium a pris la forme d'un catalogue de ventes, un catalogue qui avait comme objectifs principaux de faire connaître les produits durables et de vendre le livre, le disque, l'œuvre d'art, la vidéocassette.

Devant le fait que les francophones en Ontario sont éparpillés sur un vaste terrain et qu'il y a peu ou pas de librairies/disquaires où les francophones peuvent s'approvisionner — notamment dans certaines régions à l'extérieur des centres urbains —, le consortium a adopté une stratégie de distribution directe. La vente par catalogue ne suppose pas toute une chaîne d'intermédiaires pour appuyer la distribution. Il y a le centre de commande et le consommateur. Avec le catalogue *face à face*, le consortium a pris en main tous les maillons de la chaîne de distribution. Cette décision a le désavantage de lui imposer d'assumer tous les coûts et toutes les responsabilités rattachés à cette distribution. Par contre, les avantages sont nombreux. En assurant la distribution, le consortium a un certain contrôle sur les communications avec les consommateurs, les communications sont plus directes. Et, puisque le consortium n'a pas à rémunérer plusieurs intermédiaires, il s'assure de profits potentiels plus élevés et peut se permettre d'offrir les produits à un prix plus compétitif. Cette décision a également — à mon avis — le grand avantage de réunir autour d'une même table une équipe qui partage les mêmes objectifs et détient une certaine expertise quant au produit et au positionnement du produit. Nous y reviendrons. Lorsque l'on doit multiplier les intermédiaires pour assurer la distribution d'un produit, les objectifs des différents intermédiaires sont souvent nombreux, voire divergents, et on multiplie les variables incontrôlables. Chose certaine, qu'il s'agisse d'une stratégie de distribution directe ou d'une stratégie de distribution plus

265

complexe, nous ne sommes aucunement à l'abri des événements externes incontrôlables qui peuvent avoir des conséquences sur nos stratégies. Le consortium y connaît quelque chose. Une petite parenthèse pour illustrer : le lancement de la première édition du catalogue *face à face* s'est fait à la mi-novembre 1997 et comptait sur le temps des fêtes pour encourager les ventes; le catalogue était positionné ainsi — «de beaux cadeaux à offrir et à s'offrir». La distribution, qui devait se faire au même moment, reposait exclusivement sur le réseau de Poste Canada. Malheureusement, les employés de Poste Canada ont déclenché une grève et la distribution n'a pu s'effectuer avant la fin du mois de janvier. Congestionné par un réseau qui a été paralysé pendant 5 à 6 semaines, les 32 000 foyers francophones ciblés par cet envoi n'ont pas reçu le catalogue avant la mi-février. Dans le cas du consortium et de la stratégie de distribution qu'il avait adoptée, le réseau de Poste Canada était le seul élément ou maillon dans la chaîne de distribution que le consortium ne contrôlait aucunement.

À un autre niveau, le produit et le type de consommation d'un produit donné façonneront la distribution qui en découlera. De toute évidence, la consommation de produits courants tels le pain ou le lait et la consommation d'une pièce de théâtre représentent des types de consommation différents et nécessiteront des investissements différents, une distribution différente. Devant le livre, le disque, l'œuvre d'art, nous sommes devant une consommation individuelle et en ce sens, le catalogue de vente correspond bien à ce mode de consommation. Ce qui est à souligner, c'est que la consommation individuelle confère au consommateur un pouvoir presque absolu : il a une grande liberté quant au lieu, au moment et à la durée de consommation. Donc, devant les produits durables qui supposent une consommation individuelle, le consommateur détient le pouvoir et voilà ce qui peut offrir un certain avantage au consortium dans l'élaboration des stratégies de communication; le consortium n'est pas limité par rapport aux moments où il tentera de vendre ses produits. Il va sans dire que tout ce qui se rattache au centre de distribution — la gestion des stocks, la livraison et le service à la clientèle — devient

266

d'une importance capitale. Il faut à tout prix satisfaire le client, répondre à ses besoins si on veut le fidéliser, si on veut qu'il demeure client ou encore qu'il le devienne. Et le fait d'assumer et d'être responsable de tous les échelons de la distribution peut nous permettre de mieux répondre aux besoins des consommateurs.

D'un point de vue plus macrosociologique, une analyse — même hâtive — de l'environnement externe (dans une perspective culturelle, technologique, politique, etc.) nous amène à constater qu'il y a eu une évolution importante, voire étourdissante, dans cet environnement externe qui façonne et influence le micro, c'est-à-dire nos organismes, et ce, jusque dans l'élaboration de nos stratégies. Nous parlons de diffusion et de distribution depuis fort longtemps. Il y a eu — notamment en ce qui concerne la diffusion des arts de la scène —, plusieurs initiatives menées dans le passé qui ont tenté de créer des réseaux ou des canaux de distribution. Certaines ont connu du succès; d'autres ont porté peu de fruits. À mon avis, ce qui fait que nos initiatives de commercialisation et de distribution sont aujourd'hui plus prometteuses, c'est indéniablement la maturité des partenaires et des projets qu'ils se donnent.

D'ailleurs, la création d'un consortium artistique travaillant à un projet de commercialisation commun en Ontario français illustre merveilleusement bien cette maturité. La décision même de créer un consortium découle directement de notre capacité d'analyser l'environnement externe dans lequel nous évoluons et de nous positionner de façon stratégique par rapport à cet environnement. La création d'un consortium artistique témoigne également de notre plus grande compréhension de la commercialisation. Les treize partenaires qui forment le consortium d'organismes artistiques sont à l'écoute des règles du marché, détiennent des expertises plus raffinées de ce que suppose le processus de commercialisation, de l'importance de la recherche marketing, de l'élaboration de stratégies de communication efficaces. Le consortium artistique sait également qu'aucun partenaire ne pourrait, à lui seul, attaquer le marché et se permettre d'élaborer une stratégie de développement aussi importante auprès des consommateurs actuels et potentiels. Chaque organisme artistique fait du développement — à sa manière —

depuis toujours. Avec le catalogue *face à face*, on continue à faire du développement mais de façon beaucoup plus stratégique.

On s'est donné un projet dont le véhicule a pris la forme d'un catalogue de vente. On n'a pas inventé cette formule; d'autres l'ont testée avant nous : nous n'avons qu'à penser à *Québec Loisirs*. Nous savons donc que l'initiative peut fonctionner, a le potentiel de fonctionner. Nous savons également que le véhicule correspond aux besoins : à la réalité des francophones éparpillés sur un vaste terrain qui n'ont pas accès à ces produits. Le projet pilote que nous sommes à réaliser aujourd'hui se prépare depuis plusieurs années et s'est défini à partir de longues analyses, d'études de marché et des gens qui se sont penchés sur la question de la commercialisation et de la distribution. Bref, il faut reconnaître que le catalogue *face à face* est une initiative stratégique inédite, fort intéressante.

Ce qu'il faut également dire haut et fort, c'est qu'on est au tout début du processus de commercialisation. Il s'agit d'un projet pilote, d'une première initiative du genre en Ontario français. Nous sommes à faire connaître les produits, à faire connaître nos artistes auprès de francophones qui les connaissent peu ou pas. Il ne faudrait surtout pas s'illusionner et croire que ce processus va se réaliser en un ou deux ans. Certains partenaires ont été déçus des ventes de la première année. Tout en comprenant bien la déception, je crois qu'il est trop tôt pour faire cette évaluation. Nous allons continuer à faire de la recherche, à compiler des données sur les consommateurs, à raffiner le positionnement des produits au sein du catalogue et dans deux ou trois ans, nous pourrons nous pencher sur les ventes. Pour le moment, nous sommes à introduire sur le marché de nouveaux produits. D'où l'importance de multiplier les occasions de rencontres, de multiplier les communications avec les consommateurs actuels et potentiels. La répétition : l'importance de faire des envois de catalogue, d'encarts, de rappeler aux consommateurs qu'il existe de magnifiques produits, de le leur rappeler à nouveau pour que ces nouveaux produits, ce service, ce catalogue soient connus, aient une place dans l'univers du consommateur et deviennent le moyen par lequel le consommateur consomme. Que le catalogue s'inscrive dans ses habitudes de consommation.

Le consortium sait que l'heure est à la commercialisation et que la stratégie commune/concertée qu'il s'est donnée avec le catalogue *face à face* a le potentiel d'avoir des retombées à long terme. Il va sans dire qu'il est important, voire urgent, que les gouvernements reconnaissent où nous en sommes dans notre processus de commercialisation et qu'ils s'engagent à soutenir ce projet pilote au cours des prochaines années.

Notes

[1] En anglais, la «place» veut dire la distribution du produit.

Diffusion artistique au Canada français

Louis Paquin

Avant de vous faire part de ma réflexion sur la question de la diffusion des arts au Canada français hors Québec, je tiens à souligner ce qui est pour moi la grande équation culturelle :

Création + Formation + Diffusion = Épanouissement culturel

Je vous présente cette équation pour rappeler à tous que malgré notre secteur d'intérêt, l'épanouissement de nos communautés respectives dépend du travail de tous les intervenants et que le résultat final n'est maximisé que lorsque chaque secteur est fort. Je souligne aussi qu'il est essentiel de maintenir un sentiment de solidarité entre les représentants des secteurs. Plus chacun est fort, mieux ça vaut pour tous.

Cela dit, je passe au sujet qui m'a été attribué : la diffusion. Pour mettre en perspective ma présentation, je vous propose, non pas d'explorer les techniques de marketing, mais le contexte dans lequel s'inscrit un programme de diffusion. Je souligne que certains de mes propos se retrouvent dans le rapport de la table sectorielle de la culture et communication mise sur pied par le ministère des Affaires intergouvernementales du Québec en vue de rapprocher les communautés francophones et le Québec.

La diffusion des produits culturels ne s'inscrit pas dans la même réalité au Québec que dans les communautés francophones de l'Ouest et acadienne. Au Québec, le réseau de distribution s'appuie sur une infrastructure relativement bien développée. Il n'en est pas de même dans les communautés francophones et acadienne du Canada où l'on doit souvent créer de toutes pièces, de telles structures. La problématique, pour les intervenants culturels, est universelle, mais son administration est spécifique à la région dans laquelle elle doit se transposer. J'aimerais vous présenter huit

caractéristiques multiformes — il y en a possiblement plus — qui, collectivement, représentent les éléments essentiels et la toile de fond sur laquelle on peut bâtir un plan d'action en vue de mettre en place un programme de diffusion. Extraites du rapport des tables sectorielles, les références suivantes résument ce que sont, pour moi, huit principes sur lesquels une communauté devrait se pencher en vue de se donner un cadre de travail.

1. La dimension esthétique : l'expression de différents courants, créateurs originaux ou provenant de l'extérieur. Quels sont les médias culturels actifs dans nos communautés ?

2. La dimension nationale : l'importance ou l'absence de références à la communauté locale. Quelle importance portons-nous au produit local et qu'allons-nous faire du produit qui vient ou veut venir de l'extérieur ?

3. La dimension sectorielle : la dynamique propre à chaque champ culturel ou domaine de spécialisation et l'importance des réseaux. Quels sont les moyens qui devront être mis à la disposition de nos artistes afin qu'ils puissent être diffusés et renouvelés ?

4. La dimension spatiale : les rapports entre les régions d'une province, les rapports entre les régions et le Québec et les rapports entre les régions et les autres communautés francophones. Comment pouvons-nous, dans ce contexte géographique, développer des rapports entre communautés afin de permettre une plus grande consommation du produit culturel ?

5. La dimension temporelle : la logique des événements culturels ponctuels, récurrents ou non — festivals, symposiums — par rapport aux activités culturelles courantes offertes à la population. Que représente un juste équilibre entre le besoin de présenter une programmation culturelle et les besoins du public ?

6. La dimension professionnelle et institutionnelle : le rôle des institutions culturelles dans la transmission et la diffusion de la culture. Quelles sont les ressources disponibles aux institutions, quelles sont les limites des institutions culturelles et, finalement, quelles structures doivent être disponibles pour l'épanouissement des médias culturels ?

7. La dimension politique : l'évolution des politiques culturelles

des gouvernements, les rôles des instances responsables des subventions et la stratégie des groupes de pression. Comment normaliser la production francophone hors Québec et assurer l'accès aux ressources qui offrent une stabilité en formation, en création et en diffusion?

8. La dimension économique : la logique du marché des industries culturelles par opposition aux stratégies personnelles ou communautaires. Quels sont les réseaux de distribution normalement accessibles pour chaque médium et comment leur en faciliter l'accès pour rehausser la diffusion?

C'est individuellement, collectivement et en rapport avec les autres que nous devons aborder le développement des plans d'action communautaires. Le défi est grand et souvent imposant. Dans chaque communauté, on peut retrouver les éléments que je viens de mentionner, à différents niveaux de développement; cela nécessite des approches différentes, non seulement entre provinces, mais à l'extérieur de chaque province.

Pour nos communautés francophones, le problème s'accentue dans la mesure où nous vivons tous dans des milieux géographiquement isolés et dont la vision du rôle de la culture dans le développement d'une communauté diffère de l'une à l'autre, d'une province à l'autre, affaiblissant ainsi nos efforts individuels. De plus, et par opposition au Québec qui se retrouve avec une population francophone suffisante, nous avons un public plus petit avec des goûts variés, réduisant ainsi notre capacité à soutenir une vaste étendue de médiums artistiques.

La solution se trouve dans le développement de nouvelles stratégies de diffusion et de packaging et dans la mise en commun de ressources, élargissant ainsi la perspective de nos auditoires respectifs et notre définition de notre public potentiel. Il nous faut développer des partenariats entre les intervenants médiatiques, les institutions responsables de la formation, les représentants de l'industrie culturelle au Québec, les agences culturelles de développement à l'échelle du Canada et les représentants politiques. De plus, et particulièrement en ce qui concerne le volet diffusion, il faut rejoindre la population dite anglophone qui a une connaissance

du français. Cette clientèle, essentiellement négligée, permettrait de passer d'un public de 588,585 francophones dont la langue d'usage est le français, à un public de 2,3 millions et, si nous pouvions y inclure le Québec, à 10 millions. En développant des partenariats avec les structures anglophones du Canada et les structures québécoises, nous pourrions bâtir des ponts qui faciliteraient notre tâche de rejoindre une plus large clientèle.

Je termine avec deux commentaires qui, en somme, reflètent pour moi les domaines où se trouvent les possibilités d'avenir pour les artistes et pour nos communautés.

Le premier : il me semble que trop souvent, nous tenons pour acquis que le produit francophone intéresse seulement les francophones dont le français est la langue d'usage. Il faut que nous comprenions mieux les publics potentiels — anglophones, francophones décrochés, nouveaux arrivés, etc. — qui, pour plusieurs raisons, ne sont pas parties prenantes à la programmation francophone.

Le deuxième : Les relations avec le Québec tout d'abord, mais aussi avec la francophonie internationale, sont quasi inexistantes. Il me semble très important d'établir des relations, mais surtout d'avoir une présence au Québec et, à l'avenir, en Europe, afin de faire valoir la présence des communautés francophones et de faciliter les échanges, le développement de nouveaux auditoires et d'établir des réseaux qui faciliteront la diffusion du produit culturel venant des régions francophones hors Québec.

Discussion
La diffusion en questions

Paulette Gagnon: Je suis sûre que vous êtes là, nombreux, à attendre avec impatience de nous donner vos commentaires. Brigitte Haentjens, faites-nous donc une petite synthèse.

Brigitte Haentjens: Je ne veux pas faire la savante, mais juste partager un petit peu ce que j'ai retenu. D'un côté, on a parlé de l'urgence de créer des corridors, des réseaux, de consolider les têtes de pont. Un besoin de créer des liens et de travailler ensemble. D'un autre côté, on a parlé de la réalité du marché, du fait que nous sommes peu connus au sein de la communauté francophone et que la promotion de nos produits, de nos artistes, va demander du temps et des investissements importants. Et c'est un défi de convaincre nos institutions, nos agences, d'investir parce qu'on n'a aucune garantie de retour probant à court terme. C'est à cela qu'on est confronté.

On a aussi parlé de la définition de notre marché. Est-ce que la stratégie à mettre de l'avant repose sur le produit, sur le créateur, ou plutôt, tel qu'on l'a suggéré ce matin, sur une redéfinition du marché dans le but de l'élargir et de se doter d'une espèce de masse critique? Enfin, il y a toute cette complexité, c'est-à-dire la spécificité des différents produits, le besoin de travailler de concert, solidaires malgré les distances qui nous éparpillent à travers le pays.

Paul-François Sylvestre: Je suis au Conseil des Arts de l'Ontario depuis dix mois environ. Le Conseil d'administration vient juste d'approuver un nouveau programme d'aide à la diffusion artistique. Je le mentionne parce que ça reflète la priorité que le Secteur franco-ontarien accorde à cette question qui est importante pour les diffuseurs évidemment, pour les producteurs et pour les créateurs aussi. Cette année, comme vous l'avez peut-être lu dans *La Presse*, le Conseil des Arts du Canada maintient son budget de l'an passé.

Vous savez aussi qu'il existe Contact ontarois depuis plusieurs années. Je voudrais mentionner quelques exemples de projets

spéciaux, ce qu'on appelle des initiatives stratégiques que le Conseil des Arts de l'Ontario a appuyées qui ont trait à la diffusion. Nous avons appuyé la mise sur pied de Réseau Ontario, du catalogue *face à face* pour deux ans, de la fenêtre canadienne à la Bourse Rideau, des boutiques de produits culturels durables dans une dizaine de centres culturels de Windsor à Hearst, du Salon du livre de Toronto pour lui permettre de rejoindre un plus grand public francophile. Nous avons aussi appuyé un projet très intéressant, à mon avis, un film sur les écrivains franco-ontariens, qui devrait être présenté en première au Salon du livre de Toronto. Dans le cadre de ce nouveau programme d'aide à la diffusion artistique, nous avons appuyé, évidemment, différents organismes dans leur fonctionnement et uniquement pour la diffusion d'artistes professionnels franco-ontariens. Une pléiade de projets ont été présentés parmi lequels il y avait ce Forum. Nous avons appuyé les artistes franco-ontariens qui s'y produisent chaque soir, que ce soit en théâtre, en littérature, en arts visuels, en chanson.

Et cette priorité est là pour durer. Comme Sylvie Mainville le mentionnait, la diffusion prend plus d'un an ou deux... Nous voulons être partenaires de ceux qui ont des initiatives intéressantes, bien pensées et nous pouvons travailler avec eux pendant un, deux ou trois ans.

Roger Léveillé : Au sujet de la traduction et de la francophilie, je voudrais faire état de quelques projets, au Manitoba. Il n'y a pas de revues littéraires françaises publiées régulièrement dans l'Ouest (en Saskatchewan, la revue *Ruelle* ne publie qu'à l'occasion). Mais la revue de littérature anglaise, *Prairie Fire,* est connue à l'échelle du pays. Il y a quelques années, cette revue nous a approchés pour faire un numéro sur la littérature franco-manitobaine. Nous avons fourni les écrivains qui avaient publié et eux, sont allés chercher des fonds pour que ces textes soient également publiés, en traduction, dans la même revue, de telle sorte que leur bassin de lecteurs se familiarise avec ce qui se fait au Manitoba français, pour que les textes soient accessibles aux lecteurs unilingues. Depuis, je remarque qu'il y a plus de demandes de la part des francophiles ou

des lecteurs bilingues d'origine anglophone; on est invités à participer à des séances de lecture qu'organise le milieu littéraire anglophone. Depuis, les prix littéraires du Manitoba de langue française et de langue anglaise sont jumelés de telle sorte qu'ils se donnent au même moment de l'année, dans un même spectacle.

En passant par l'Alliance française du Manitoba, on a pu aussi rejoindre les francophiles. À l'occasion, on a fait des lancements de livres franco-manitobains à l'Alliance française. Beaucoup de clients de l'Alliance française sont francophiles. Des gens qui s'intéressent à la culture de la France : ils veulent bouffer du bon fromage, boire du bon vin, mais ils s'intéressent aussi à ce qui est francophone. C'est une façon pour eux de s'intéresser également à la culture franco-manitobaine.

En théâtre, le Cercle Molière fait certains échanges avec des troupes de théâtre anglophones. Au moment de la crise linguistique au Manitoba, le Cercle Molière avait produit conjointement avec un théâtre anglais. Depuis, beaucoup de comédiens du Cercle Molière jouent dans les pièces de langue anglaise. Des réalisateurs de langue anglaise viennent y travailler. Il y a une espèce de dynamique qui ne résout pas tous les problèmes, mais qui est assez positive.

Guy Gaudreau : Ma question s'adresse à Marcia Babineau et à Louis Paquin. Concernant l'élargissement du public et la question des anglophones et de la traduction des textes, j'aimerais que vous expliquiez comment vous en êtes arrivés à cette décision? Qu'est-ce que ça implique? Quelle est la portée de ce geste? Est-ce que c'est une solution? Il semble y avoir, à ce propos, une coïncidence — qui n'en est pas une — entre l'Acadie et le Manitoba. Est-ce une question que le Canada français est en train de se poser?

Marcia Babineau : On n'a pas vraiment fait le tour de cette question. On a traduit un texte et c'est un essai qu'on voulait faire avec un texte pour adolescents parce que ce marché n'est pas aussi vaste que celui des enfants. Quand on fait une tournée pour adolescents, on présente seulement trente spectacles environ, alors qu'une tournée pour enfants en compte autour de soixante-dix. Comme on fait du théâtre pour adolescents depuis un certain temps, on se

276

demandait si on allait poursuivre les trois volets — adultes, adolescents, enfants —, ou si on allait cibler le théâtre pour adolescents. Mais avant de faire cela — c'est-à-dire d'abandonner un de nos volets pour nous spécialiser dans le théâtre pour adolescents —, on voulait d'abord voir s'il y avait un public à développer du côté anglophone.

David Lonergan: Je peux faire du pouce sur ce que tu racontes. Le principe de la traduction est fort intéressant. Il y a beaucoup de volets inexplorés. Pensez, par exemple, qu'à Moncton ou dans les environs, il y a une troupe de théâtre qui s'appelle Life Beat qui fait de la création en anglais. Ce groupe va mettre sur la route un spectacle qui s'appelle *Americain Way of Life*, comédie superbe qui pourrait se traduire facilement. Il serait possible pour l'Escaouette de profiter de la production et de rentrer ses comédiens dans la version française de la pièce. Et Life Beat pourrait très bien prendre *Laurie ou La vie de galerie* et la produire en anglais. Je suis coprésident du Conseil des Arts du Nouveau-Brunswick. Voyez-vous ce que ça veut dire... coprésident? C'est qu'il y a un autre président. On est deux. Le problème, c'est qu'au niveau artistique, dans notre petite province, il n'y a aucun lien entre les deux communautés. Au niveau des institutions fédérales, les deux ont les mêmes revendications. Il faut donc s'appuyer sur nos deux faiblesses pour créer une force. Une autre possibilité: une production, les mêmes comédiens, les deux langues, et c'est parti pour la gloire. On peut rouler trois cents, quatre cents fois. Il ne faut quand même pas oublier qu'un comédien veut gagner sa vie avec son art. Si son milieu ne le lui permet pas, il va être contraint de partir ou d'abandonner ou, s'il devient un dilettante, la production artistique faiblit. Le comédien n'ayant jamais le nombre suffisant de productions pour cheminer dans son art, la production va baisser. Vous vous ramassez, automatiquement, dans le bas de gamme, vous avez l'air d'amateurs. Il faut donc permettre à ces gens-là de jouer. En jouant en anglais, ça peut amener au marché anglais des produits extrêmement riches, forts, qui vont permettre aux comédiens de doubler ou tripler le nombre de représentations et de rester plus longtemps dans le

milieu à gagner des sous. Qu'on le veuille ou non, on fait de l'art, mais on veut aussi manger, vivre avec cet art.

En même temps, pour l'auteur qui se fait traduire en anglais, c'est avantageux aussi. S'il perd à la traduction, d'un autre côté, il y a encore la moitié des droits d'auteur qu'il n'aurait jamais eue sans cela. Et pour la compagnie, c'est un amortissement à plus long terme. Il faut donc aborder la traduction d'une façon positive et non en se sentant dominé. Il faut affirmer notre réalité comme le catalogue *face à face* l'affirme... et le catalogue est beau. Il ne cherche pas à dire : « Mon Dieu nous sommes tristes, nous ne sommes pas couverts par les médias, nous sommes minorisés ». Il ne faut pas être minorisé, il faut être minoritaire ! On est minoritaires, on est moins nombreux... *that's it* ! C'est pour ça que la traduction est importante pour la survie dans un petit milieu comme le nôtre.

Marcia Babineau : Nous, on a pensé à la traduction suite à une proposition venue des anglophones : ils voulaient traduire un de nos textes. Le traduire, puis ensuite le monter. Et on s'est demandé pourquoi on le leur donnerait ? En le faisant nous-mêmes, on pouvait garder un contrôle artistique sur le produit et le diffuser.

René Cormier : Je pense que la traduction, c'est pour la valeur de l'œuvre en soi : cette œuvre mérite d'être traduite et présentée à d'autres publics. C'est ce qui doit être la motivation profonde de départ quand on fait une traduction ; c'est la nature de l'œuvre qui la justifie. Je ne vois pas de problèmes à ce que nos compagnies francophones fassent traduire des œuvres au même titre qu'il y a des romans traduits ! Par contre, je trouve un peu plus bizarre de dire : on va prendre leur production et on va... Parce que dans un théâtre, quand on crée un texte, la scénographie et toute la mise en scène font partie de la signature artistique. La signature passe par le texte mais elle passe aussi par la scénographie, l'éclairage, etc. Je vois difficilement qu'on traduise une pièce de Life Beat, par exemple, et qu'on prenne tout le reste également.

Louis Paquin : La traduction, c'est un produit dérivé important du produit culturel. Pour moi, c'est un défi de prendre le produit en

français et d'ouvrir le marché. Cette démarche me vient de mon expérience au Festival du Voyageur.

En dépit des objections soulevées par certains leaders francophones concernant la programmation et la participation des élèves franco-manitobains, nous avons décidé de changer un peu la stratégie de marketing en faisant beaucoup de publicité pour ouvrir le festival à toute la population. Résultat : un réveil des compagnies privées, du gouvernement et du public. Deux ou trois ans plus tard, le débat persistait avec les leaders francophones. Moi, il fallait que je vende des billets. On a beau faire un show local, si on n'avait pas Charlebois en première partie, je vendais deux cents billets. Ma décision devait être pragmatique.

Curieusement, le directeur de la recherche au Collège de Saint-Boniface m'a appris qu'on venait de faire une étude auprès des francophones engagés, des francophones complètement décrochés et des francophones plus ou moins neutres. La seule chose commune entre ces trois groupes, c'était leur appréciation du Festival du Voyageur. Les francophones l'aimaient parce que c'était francophone, que c'était une activité pour eux. Mais aussi parce que les anglophones et les médias anglophones en parlaient, que tout le monde en parlait. Les anglophones disaient : « *It's a great event!* » Et cela rendait les francophones plus fiers.

Je travaille à certains projets de films et je rencontre des anglophones, des professeurs d'université, qui disent maintenant : « Mais, je peux travailler en français. » Au Manitoba, il y a 47 000 francophones, 22 000 parlent et comprennent le français et si on ajoute les francophiles, on est rendu à 100 000. Je regrette que certains organismes ne veuillent pas les considérer. Que dans leur tête, le marché, c'est seulement les 22 000 francophones. Il ne faut pas décider à leur place que le produit ne les intéressera pas. Si 100 000 personnes ont appris le français, ils doivent bien avoir un intérêt quelque part.

Au Manitoba, le leadership francophone trouve que ce n'est pas notre responsabilité de desservir l'immersion et les anglophones. Mais c'est nous qui en profitons. C'est tout un marché qu'on oublie. Quand on va le chercher — comme avec le Festival du Voyageur —,

il ne nous demande pas de parler anglais. Ce sont souvent les enfants de douze ou treize ans qui traduisent ce qui se passe et ils en sont fiers.

Réjean Grenier: La publicité en anglais m'intéresse beaucoup. Nous, on travaille dans un centre culturel et quand on lance notre programmation à l'automne, on fait des annonces-télé en anglais. En français aussi, bien sûr! Mais je pense qu'on rejoint les Franco-Ontariens et probablement les Franco-Manitobains aussi, par l'anglais. C'est peut-être un problème, mais, si on veut faire de l'argent, c'est cela, la réalité. Et c'est ce dont on parle, ici: de la réalité. J'ai aimé la présentation de Jean-Charles Cachon, dont le titre était *L'art et l'argent et l'art de faire de l'argent*. On ne peut pas vivre si on n'en fait pas. Ça rejoint l'infiltration dont on a parlé.

Quand on organise un spectacle, on envoie un communiqué de presse à tous les journaux, à toutes les radios de langue française; pourquoi ne pas en envoyer en anglais? Aux disquaires; même s'il n'y a pas de disquaires de langue française, il y en a de langue anglaise qui seraient bien prêts, pour vendre un disque, à nous appuyer! Mais on ne le fait pas. Y a-t-il quelqu'un du *Globe and Mail* ici? Du *Toronto Star*? De *La Presse*? Un forum national sur la situation des arts au Canada français et il n'y a personne du *Globe and Mail*! Mais les a-t-on invités?

Maurice Olsen: Je suis réalisateur à la télévision à Moncton. Je vous ramène à la question des médias car je crois que la diffusion du produit artistique passe par la médiatisation. Sur ce qui se passe en Acadie, je suis un peu troublé par le fait qu'on a deux messages du milieu artistique par rapport à notre activité de diffuseur dans la région. Le premier message: vous faites bien votre travail. Le deuxième: vous le faites mal. Je trouve que c'est de bonne guerre de nous critiquer et je suis réceptif, d'ailleurs, à cette critique. J'aimerais donner une idée de ce qu'on fait.

En Acadie, actuellement, au niveau de la production-télé, en ce qui concerne la vie artistique, on fait une série de sept émissions par saison. Des émissions d'une heure, faites dans les écoles, et qui présentent les nouveaux jeunes chanteurs et musiciens à travers les

Maritimes. Ces émissions sont diffusées partout dans les Maritimes et, comme elles sont en direct, elles ont une composante interactive et tout le monde peut participer. Elles visent les jeunes et l'auditoire est jeune. En plus, à chaque année, on a une série de treize émissions *Double étoile*, qui est réalisée par une maison de production extérieure. Les chanteurs acadiens y sont jumelés à d'autres chanteurs, des Canadiens français d'autres régions ou du Québec. Une autre série d'émissions s'appelle *Trajectoire*: on y fait le portrait d'artistes et de leurs engagements sociaux. À l'intérieur du *Ce soir*, on présente, deux ou trois fois par semaine, les actualités culturelles. Et il y a des émissions spéciales, pour diffusion nationale parfois, comme la fête nationale du 15 août, le Gala FM des artistes acadiens.

Il faut distinguer deux Radio-Canada : le régional et le national. En Acadie, le régional essaie d'être présent aux besoins artistiques et de diffuser, dans les Maritimes, les artistes de chez nous. Mais il est vrai que nos artistes ont difficilement accès au réseau national.

Lise Leblanc: J'ai une suggestion: Action positive Canada français. À chaque fois qu'on planifie une émission, est-ce qu'on ne pourrait pas en tenir compte? Se demander ce que cette émission apporte à la littérature, par exemple. Est-ce que j'ai, dans ma programmation, pensé à inclure des auteurs? Si on faisait ça systématiquement dans toute la structure de Radio-Canada, on réglerait beaucoup de problèmes.

Charles Chenard: Croyez-vous qu'on pourrait établir une stratégie pour soutenir la musique francophone? L'autre jour, je me suis promené autour d'Edmonton pour visiter les magasins de musique dans la ville et j'ai constaté qu'il y avait quand même beaucoup de musique francophone dans les magasins. Ce qui m'a choqué, cependant, c'est qu'elle était dans la section internationale. J'ai trouvé Marie-Jo Thério dans la section France. Qu'est-ce qu'on peut faire pour rapprocher les industries, les distributeurs...

Au Québec, chez Sam the Record Man, il y a peut-être 30 % de musique francophone. C'est quand même bien! Pourquoi ne peut-on pas approcher ces gens-là pour mettre en relief les artistes

281

francophones? Quand un artiste national vient à Edmonton, du côté anglophone, Sam the Record Man a tous ses albums. Mais, moi, comme diffuseur, je sens que je n'ai pas l'appui des distributeurs de disques.

Lise Leblanc: L'idée que Coup de cœur avait annoncée, c'était justement d'essayer... Quand on peut planifier la programmation, c'est d'aller voir, soit collectivement ou individuellement un «major» ou un distributeur qui pourrait organiser la distribution. Mais il faut que cela se passe très longtemps d'avance. Coup de cœur, justement, est planifié longtemps d'avance et pourrait constituer une opération pilote qui pourrait sensibiliser les gens pour qu'ils le fassent dans leur région.

Quant à l'autre question de la distribution, je l'ai déjà abordée au niveau des produits musicaux. Dans l'étude que la Société ACORD a produite, on identifie justement toute la difficulté. On dit qu'il y a une soif mais il faut que les gens soient au courant. S'il n'y a pas de magazines qui parlent des musiciens, que personne ne connaît Daniel Bélanger, ils n'iront pas le chercher. C'est l'offre et la demande. Il y a tout un travail de sensibilisation, un travail de longue haleine.

Louis Paquin: Au niveau de la chanson, la question de fond, c'est celle des frontières entre les organismes et l'industrie privée. C'est un peu controversé. Il y a beaucoup d'argent gratuit pour les organismes et il n'y en a pas pour les entrepreneurs. Donc, les organismes prennent l'argent gratuit et ils se donnent beaucoup de mandats : le développement communautaire, le développement de beaucoup de choses dont on parle aujourd'hui. Mais quand on en vient à livrer le produit, à le diffuser, puis à le vendre, il vaut mieux transférer cette responsabilité à des spécialistes. Des gens qui en font leur métier. Y a-t-il beaucoup de communication entre Sony et la Fédération? À Academy Music Week, à Toronto, il n'y a pas de présence francophone. Mais il y aurait un pont à jeter car eux, ils ont l'infrastructure; ils vendent plein de disques que personne ne connaît. Ils ont le réseau de distribution. Comment est-ce qu'on peut se raccorder à ce réseau-là? C'est là le défi et on doit se partager la

tâche. Puis, s'il y a de l'argent gratuit et qu'il faut l'offrir à Sony, peut-être que c'est la solution?

Paul Demers: Pensons au Festival franco-ontarien. Les organisateurs ont des alliances avec les disquaires régionaux et il y a des *displays* spéciaux pour les artistes présents au festival. Mais il y a des responsabilités : celle de l'artiste ou de son agent qui se préoccupe de savoir si, lorsqu'il donnera un spectacle à Saint-Boniface ou à Kapuskasing, les disquaires le sauront et le mettront en évidence. On peut réinventer la roue, mais il faut comprendre comment la roue fonctionne puis l'infiltrer. Il faut infiltrer le système. À l'APCM, on s'occupe de cela.

Normand Renaud: Je suis à CBON, chroniqueur communautaire. Mais ce n'est pas à ce titre que je suis ici. J'aimerais plutôt évoquer ma vie avant Radio-Canada. Dans une vie antérieure, j'étais agent de communication et adjoint à l'édition à Prise de parole, une maison d'édition, à Sudbury. J'étais aussi un proche du Théâtre du Nouvel-Ontario et d'autres événements artistiques ponctuels, qui ont eu lieu à Sudbury, au fil des années. Bref, je pense parler avec un peu d'expérience pour essayer de défoncer une porte qui ne s'ouvrira pas parce que j'ai souvent de ces idées dont je suis le seul à comprendre la pertinence lumineuse... Et je crains devoir en lâcher une autre! J'ai été pigiste, en particulier pour le catalogue *face à face* et cette expérience m'a beaucoup ébranlé. Je partage avec Sylvie Mainville la nausée que certains épisodes de l'aventure lui ont inspirée. On a investi beaucoup d'énergie, d'argent, d'intelligence dans ce projet, pour aboutir à des résultats dont la maigreur est, disons, dérisoire et désespérante. Ce n'est pas à moi d'en révéler les données, mais on est très loin en-dessous de ce qu'une campagne de publi-postage, menée normalement et sans bavures, aurait dû donner. Bref, ça n'a vraiment pas été concluant comme mise en marché. C'est attristant! J'ai fait de la rédaction pour le catalogue et j'avais l'impression d'avoir trouvé un bon vecteur rhétorique pour réaliser le positionnement commercial qu'on visait et cela aurait dû marcher!

Cela m'amène à penser à d'autres épisodes de ma vie antérieure et je conclus que lorsqu'on essaie de vendre les arts, on

283

met beaucoup trop de foi, de confiance et d'espérance dans ce que les médias peuvent faire. Un catalogue comme celui-là, c'est une communication médiatisée dans le sens où il y a quelque chose d'inerte entre toi, qui parles des arts avec chaleur, et la personne à qui tu voudrais le faire entendre. Mais on dirait que le message ne passe pas très bien. En revanche, quand quelqu'un se place devant toi, puis en parle avec chaleur, avec la conviction de quelqu'un qui a sincèrement aimé ça, il est possible de créer chez cette personne la motivation de trouver ce livre ou ce disque, même s'il est difficile à trouver. Ce genre de communication en face-à-face, on a essayé de la simuler dans le catalogue. Mais ce genre de stratégie n'existe pas tellement dans les ouvrages de marketing et les bailleurs de fonds n'ont pas l'habitude de les subventionner. Et il me semble qu'on est déjà bien loin de la lancée de Jean Marc Dalpé au tout début du forum, où l'on cherchait des manières différentes de faire les choses, de casser les moules et d'agir autrement.

Voici ce que j'aimerais faire, un jour, avec les quelque 60 000 $ ou 100 000 $ investis dans des projets comme celui-là (je donne des chiffres au hasard...). On embauche un, deux, peut-être trois animateurs, dont la fonction serait de trouver des publics, captifs ou non, devant lesquels ils pourraient s'asseoir pour en parler avec chaleur. En d'autres mots, miser sur une compétence rare, sur le talent d'un animateur, en chair et en os, d'un vrai passionné des arts et des lettres.

Des jeunes comme Stéphane Gauthier, puis d'autres, me donneraient envie de lire le code routier! Si on imaginait cette stratégie de mise en marché et qu'on faisait croire aux bailleurs de fonds que c'est une manière de faire vendre, si Prise de parole ou n'importe quel organisme artistique réussissait, par ma stratégie, à découvrir un nouvel amateur chaque semaine seulement, on aurait déjà à peu près la même performance que celle qu'on a eue avec le catalogue. Sur une période de dix ans, de vingt ans, si on les avait fidélisés par des contacts interpersonnels, chacune de ces institutions aurait son petit bassin de mille, deux mille, trois mille indéfectibles et des consommateurs gagnés d'avance.

Sylvie Mainville: On peut se donner mille et une façons de faire connaître nos artistes et on doit les faire connaître. Le catalogue *face à face*, c'est un projet, un véhicule. Beaucoup d'organismes font du développement et font du travail comme tu le soulignes. Il y a de nombreuses façons de créer des collaborations, de les multiplier pour être plus efficace, mais ça prend du temps.

Pierre Lhéritier: Je suis dans l'Ouest depuis près de vingt ans maintenant, entre Edmonton et Régina. J'ai connu des expériences comme l'Agence Détours, le Festival du Voyageur. Je les ai vus vivre et évoluer, avoir leurs problèmes, certains disparaître. Le problème de la diffusion et de la vente de produits culturels et artistiques est international. À l'heure actuelle, ce sont les Américains qui possèdent la grosse part du gâteau et avec leurs produits aseptisés, ils sont capables de vendre de la Chine jusqu'aux îles Galapagos, n'importe quel film ou produit de Sony, de Coca-Cola et de Disney.

Nous, on est une petite population, mais d'une grande diversité. Quand on monte un spectacle, on touche juste une frange de ce petit public... C'est la même chose pour la littérature. Tous les livres ne sont pas mauvais foncièrement, mais ils ne plaisent pas à tout le monde non plus. Certains aiment un certain type de roman, d'autres préfèrent la poésie, etc. On ne peut pas toujours avoir une gamme complète. On est restreint, en plus, par notre faible population. On se plaint d'un manque de diffusion de nos artistes mais les Québécois se plaignent de la même manière. La preuve, c'est qu'ils les envoient en France ou aux États-Unis dès qu'ils deviennent un peu populaires, parce que le marché est plus grand. Au Québec aussi, le marché est restreint. Alors, que penser de la Saskatchewan, quand les villages sont tellement éloignés? Quand on monte une tournée comme Coup de cœur, par exemple, trois spectacles représentent des kilomètres de route et finalement un petit auditoire, malgré la publicité.

J'aimerais souligner que lorsqu'on envoie un communiqué de presse à Radio-Canada et à CBC, les représentants de CBC ne viennent jamais. Si on leur demande pourquoi, ils répondent qu'ils n'ont pas besoin de venir puisque leurs collègues étaient présents.

Ils ne comprennent pas qu'ils sont là pour informer leur public. Et on retrouve cette espèce de solitude des deux peuples, anglo et franco, qui vivent côte à côte sans se parler. Je pense que même si on avait invité le *Globe and Mail* aujourd'hui, il ne serait pas venu.

Maurice Molella : Je suis professeur en arts visuels et éditeur pour la Société ontarienne de l'éducation par l'art. Les éducateurs sont de plus en plus tenaces dans la tâche de rendre les arts accessibles aux jeunes. Monsieur Pitman, qui a déjà été directeur du Conseil des Arts de l'Ontario, dit que la reconnaissance des arts pour nos étudiants est un succès.

En tant qu'éducateur, j'apprécie beaucoup ce que vous apportez au niveau des arts. Mettez en évidence votre travail, qui vous êtes. Je crois que les étudiants qui ont une connaissance des arts sont en avance sur les autres. Mais l'éducation aussi est touchée par les coupures : il faut en être conscient. Le nombre de spécialistes en arts diminue et les cours aussi, de même que les activités parascolaires. C'est ensemble qu'on aura le succès qu'on cherche.

Louis Paquin : Je voudrais partager une expérience que j'ai vécue il y a deux ans, suite à une rencontre avec Neil Dickson d'Academy Music Week. On parlait du fait que les médias anglophones ne sont pas intéressés à faire la promotion de la chanson française au Canada. Mais je pense qu'il y a de l'espoir. J'ai fait un sondage auprès de cinq directeurs de programmation de musique à Winnipeg. Je leur ai demandé si, dans le contexte d'Academy Music Week ou du Festival du Voyageur, ils seraient disposés, à toutes les vingt chansons, pendant cette semaine-là, de mettre une chanson en français et d'en parler. Tous ont dit que c'était une excellente idée, qu'ils avaient seulement besoin d'un peu d'aide... S'il y a une ouverture d'esprit des radios anglophones à Winnipeg, je suis optimiste.

Table-ronde: le rôle de la critique

David Lonergan

auteur, critique littéraire, homme de théâtre, président, Conseil des arts du Nouveau-Brunswick

Estelle Dansereau

professeure de littérature, Université de Calgary

Jean Fugère

critique culturel, Société Radio-Canada, Montréal

Jules Tessier

directeur des Études canadiennes, Université d'Ottawa

Animateur : *Normand Renaud*

chroniqueur, Société Radio-Canada, Sudbury

287

La critique dans un petit milieu telle que vécue par un praticien

David Lonergan

Mise en situation

En théorie, le critique artistique d'un «petit» milieu est sensiblement aux prises avec les mêmes problèmes que celui d'un milieu plus «grand». Comme le souligne Pierre Bourdieu dans *Les Règles de l'art*, «un critique ne peut avoir "d'influence" sur ses lecteurs que pour autant qu'ils lui accordent ce pouvoir parce qu'ils sont structuralement accordés à lui dans leur vision du monde social, leurs goûts et tout leur habitus[1]». D'un autre côté, le critique d'un petit milieu se retrouve bien souvent dans la situation du critique d'avant-garde dont parle également Bourdieu : «Attachés à remplir leur fonction de découvreurs, les critiques d'avant-garde doivent entrer dans les échanges d'attestations de charisme qui en font souvent les porte-parole, parfois les imprésarios, des artistes et de leur art[2]», et l'on pourrait ajouter les amis. Cette situation est délicate parce qu'elle pose tout le problème éthique du conflit d'intérêt qui est beaucoup moins apparent dans un grand milieu. Pourtant, il faut trouver un moyen de l'exercer parce que «le discours sur l'œuvre n'est pas un simple adjuvant, destiné à en favoriser l'appréhension et l'appréciation, mais un moment de la production de l'œuvre, de son sens et de sa valeur[3]».

L'état de la situation

En pratique, en Acadie, les critiques sont rares tout comme les médias qui pourraient les accueillir, tant il est vrai qu'une critique n'existe que lorsqu'elle est publiée. Sur une base régulière, la critique journalistique se limite à trois journaux : le quotidien l'*Acadie nouvelle* avec moi et les hebdomadaires le *Courrier de la Nouvelle-*

288

Écosse avec Martine Jacquot, et le *Front* — ce journal des étudiants de l'Université de Moncton sort une trentaine de fois par année, avec des étudiants qui sont habituellement inscrits en information/communication. À cela, s'ajoutent la *Revue de l'Université de Moncton*, la revue littéraire *Éloizes*, le magazine *Ven'd'est* qui accordent un espace irrégulier à la critique et qui représentent collectivement moins de dix parutions par année. Dans les médias électroniques, la critique est, à toutes fins pratiques, inexistante.

Il y a une forte inégalité dans la couverture selon les arts : en Acadie, à l'exception de mes textes et de ceux du *Front*, la critique porte essentiellement sur la littérature. À l'extérieur (lire au Québec principalement), la couverture se limite à la littérature dans les médias spécialisés (comme *Lettres québécoises* ou *Envol*) et, dans les autres domaines, aux grands noms (Phil Comeau, Nérée de Grâce, Marie-Jo Thério, Roch Voisine) qui s'inscrivent également dans la dynamique culturelle québécoise parce qu'ils y vivent. À cela s'ajoutent les quelques articles publiés par des professeurs d'Acadie et d'ailleurs dans les revues « savantes ». Mais de la mouvance artistique propre à l'Acadie, rien ou presque ne dépasse les frontières des Maritimes. Et quand ça « dépasse », ce peut être parce que quelqu'un du pays a écrit un texte qu'il a réussi à faire passer dans un média « national » (lire québécois) : ainsi les textes d'Herménégilde Chiasson sur Roméo Savoie dans *Vie des Arts*. Même l'Université de Moncton reconnaît davantage ceux qui œuvrent à l'extérieur que ceux qui demeurent au « pays » : j'en veux pour preuve la remise d'un doctorat honorifique à Jacques Savoie, alors qu'Herménégilde Chiasson ou encore Roméo Savoie n'en ont pas reçu; il y a là une « inversion temporelle ».

Dans l'ensemble, les artistes et les auteurs acadiens sont peu connus à l'extérieur des Maritimes, ce qui évidemment ne les favorise pas quand vient le temps de demander une bourse au Conseil des Arts du Canada. Ils seront rapidement considérés au même titre que les « régionaux » québécois avec qui ils partagent la même difficulté de faire parler d'eux dans les médias nationaux (lire québécois). Par contre, le facteur linguistique joue peu dans les instances gouvernementales du Nouveau-Brunswick où la correction

politique frise parfois la débilité, mais où, par ailleurs, il n'y a guère d'argent[4].

Faire la critique en Acadie

Je suis actuellement l'unique critique artistique acadien réellement actif : à chaque semaine, depuis novembre 1994, je publie au moins deux textes d'environ 700 mots sur un événement artistique acadien, ce qui signifie que j'approche les 400. J'ai commis des chroniques sur l'artisanat, les arts visuels, le cinéma, la danse, la littérature, la musique (blues et jazz, classique, populaire), la performance, le théâtre. J'ai analysé des assemblées générales, des réunions de concertation, des événements. Bref, j'ai pris position sur à peu près tout ce qui concerne la production culturelle professionnelle acadienne. Ce qui est en quelque part triste, c'est que je suis le premier à produire autant de textes sur les arts tout en maintenant des positions fermes et claires : les lecteurs savent pourquoi j'aime ou je n'aime pas.

Je suis arrivé en Acadie en août 1994 alors que le Congrès mondial acadien battait son plein : le Sud-Est était inondé de drapeaux, de collants, de pancartes et autres décorations sur lesquels on pouvait lire un joyeux « Fêtons ». J'arrivais de la Gaspésie via le Bas-Saint-Laurent où j'étais reconnu comme écrivain et dramaturge. L'est du Québec a le même problème que l'Acadie en ce qui concerne la couverture médiatique et la reconnaissance de ses créateurs : on ne reconnaît que ceux et celles qui s'exportent à Montréal et à l'extrême rigueur à Québec. Comme auteur dramatique créant à Sainte-Anne-des-Monts, je n'avais pour tout critique de mes créations que mon agent d'assurances qui écrivait la chronique culturelle dans l'hebdomadaire local. Rien pour intéresser le Conseil des Arts du Canada.

À Moncton où j'ai d'abord été étudiant à la maîtrise, avant d'en être un au doctorat en littérature acadienne, je jouissais de l'anonymat le plus total comme tout auteur « régional » qui sort de sa région et mes chroniques ont commencé par un heureux hasard. En m'y engageant, je savais que personne ne voulait ou ne pouvait occuper la place que j'allais prendre. Je le savais parce que j'avais

290

vécu la même situation : petit milieu, peu de gens capables d'écrire qui ne sont pas déjà dans la création, problème de conflits d'intérêts, faible intérêt des médias pour la culture, difficulté de développer et de maintenir un discours critique. Parce que personne ne me connaissait, j'avais la liberté de me donner une nouvelle identité : ce fut celle de critique.

La critique journalistique n'a pas du tout le même objectif que le commentaire universitaire. L'institution universitaire vise la pérennité et recherche le chef-d'œuvre, le journal dialogue avec des lecteurs dans l'ici et le maintenant à partir de l'actualité. Ma chronique a un double objectif : accompagner la production en partageant avec les lecteurs les événements (au sens très large) dont je suis témoin, et commenter cette même production en donnant ma perception des choses. Je voyage donc du compte rendu atmosphérique à la critique pure et dure, mais jamais baveuse ou personnelle, toujours d'une manière qui m'est propre, ce qui permet au lecteur de se situer par rapport à moi. La chronique connaît un certain succès parce qu'elle a un style jusque dans son complément photographique (je travaille toujours avec la même photographe qui est aussi ma conjointe), qu'elle est respectueuse d'autrui, qu'elle est régulière dans sa parution et constante dans sa forme et son fond.

Si j'étais à l'emploi d'un «grand» quotidien, mon style ne changerait pas, mais je serais sans doute «spécialisé» à cause du nombre d'événements dans chacune des disciplines artistiques. Écrire sur les arts dans un petit milieu demande un éclectisme amusé et une bonne dose de modestie puisque l'on parle bien souvent à partir de son ignorance. Au fil des mois, j'ai été «obligé» d'aborder des domaines qui m'étaient totalement étrangers comme spécialiste ou même comme amateur plus ou moins éclairé. Ainsi, en danse, c'est à la suite de demandes pressantes de Chantal Cadieux, la directrice de DansEnCorps, l'unique troupe professionnelle en Acadie, que j'ai osé écrire un premier texte. J'ai résolu cette difficulté en écrivant mes «appréciations affectives» à partir de ce que je suis et de ce que je sais, c'est-à-dire en intégrant mes limites aux textes et en vérifiant systématiquement mes impressions auprès des connaisseurs. Et mes lecteurs m'accompagnent

291

fidèlement dans cette démarche : certains viennent même me faire part de leurs commentaires durant telle ou telle activité (ça s'appelle «passer son message»).

Essentiellement, être critique c'est être critique peu importe où on est et où on publie. Mais la dimension conviviale me semble propre aux petits milieux. En me lisant, les gens se retrouvent, ils sont face à leur propre imaginaire, à leur propre façon de créer, à leurs propres préoccupations. Et cette expérience est unique. Je documente, je mémorialise, je distingue, et mes lecteurs doivent à leur tour se situer dans ça. Parce que ma chronique touche tous les arts, elle entraîne mes lecteurs à s'ouvrir à d'autres disciplines qu'ils ne fréquentent pas nécessairement. Et les écarts peuvent être grands : je parle de country, des avant-gardes, du vaudeville, de la danse expérimentale, de tout ce qui sort en livres, de Thérèse Fagan-Poirier qui publie son autobiographie à la suite d'un cours d'alphabétisation au nouveau roman de France Daigle. Je pose toutefois deux conditions pour retenir un sujet : que ce soit acadien et que la personne mise en cause accepte d'être le sujet d'une chronique. Et, en autant que faire se peut, je parle à mon «sujet» de ce que je vais écrire sur lui ou je le rencontre après pour en discuter, surtout quand je pointe des «faiblesses». Dans la presque totalité des cas, les réactions sont saines : on peut être en désaccord, mais on ne le prend pas «personnel». Le plus surprenant, c'est que le nombre d'appuis explicites que je reçois des lecteurs augmente avec la sévérité de la critique. À ce propos, certains guettent le jour où je «faiblirai», persuadés qu'ils sont que mes jours sont comptés et que mon jugement s'élimera avec le temps.

Mon regard s'attache à la démarche de l'artiste et je cherche surtout à comprendre ce qu'il a voulu faire, puis à m'expliquer à moi-même ce que j'en retiens à travers ce que je ressens. Au début, je décernais des «livres» comme on le fait avec des étoiles pour les films ou les disques.

Rapidement, j'ai abandonné cette technique parce qu'elle ne rendait pas justice à mes sujets : à partir de quels critères pouvais-je évaluer ainsi? J'évite les comparaisons, mais j'aime situer : à propos de tel sculpteur, je parlerai de la nouvelle sculpture anglaise. J'aime

aussi communiquer l'émotion ou la frustration que je ressens. Mon écriture est caractéristique des petits milieux : elle tend à être non compétitive, amicale, rassembleuse, motivante. Elle est rurale plutôt qu'urbaine. Je vis dans un contexte sur lequel j'écris et auquel je m'adresse. Mais cela n'empêche en rien la diffusion de mes chroniques dans d'autres milieux : celles que j'écris sur la musique acadienne sont intégrées après leur publication dans le site de la chanson québécoise et ses cousines et, d'après ce que l'on me dit, elles sont spécialisées. Il y a une façon de vivre dans un petit milieu qui est hautement exportable.

La tentation du silence

Pierre Bourdieu pointe avec raison l'importance croissante du regard sur l'œuvre dans la création même de l'œuvre[5]. Dans un petit milieu, le créateur et le commentateur sont, bien souvent, une même et unique personne. Et quand le créateur se dresse, le commentateur n'a d'autre choix que de réserver ses commentaires à son œuvre ou à tout simplement vanter les mérites de ceux qu'il aime. S'il persiste à exercer le métier de critique, son opinion deviendra suspecte et sa crédibilité disparaîtra.

Je ne serai plus critique de théâtre en Acadie parce que je renoue avec la création : j'écris pour les deux seules compagnies professionnelles des pièces qu'elles produiront et diffuseront. Je continuerai à dire ce que je pense, mais je le ferai dans la discrétion de l'amitié. En «ville», pourrait-on être critique dans un journal tout en étant un des praticiens de la discipline que l'on couvre? J'en doute : la promiscuité est peut-être moins grande ou moins évidente, mais le «milieu» le tolérerait mal. Par contre, écrire dans des revues spécialisées relève d'une tout autre dynamique, ici comme ailleurs. Je peux donc continuer à écrire sur le théâtre, mais plus comme critique dans un quotidien.

Après bientôt quatre années en Acadie, j'ai développé des amitiés. Mon milieu «naturel» est, faut-il s'en étonner, artistique et mes nouveaux amis sont peintres, cinéastes, chanteurs, écrivains, créateurs en tout genre. Il arrive parfois qu'à ma table on discute haut et fort de mes chroniques et que ceux qui en sont le sujet

soient parmi les invités. La distance se meurt. J'ai reçu des cadeaux et j'en ai donné. Mon anonymat du départ est bien loin et certaines de mes propres œuvres ont trouvé des lecteurs en Acadie. Qu'arrivera-t-il du critique que je suis? La distance est-elle nécessaire pour exercer ce type d'écriture? J'aurais tendance à dire qu'il me suffira de maintenir mon indépendance créatrice. Mais, déjà, certains trouvent que j'ai l'éloge plus facile pour certaines œuvres dont les créateurs sont, quelle coïncidence, dans mon entourage ou moi dans le leur. Ils n'ont pas tort: j'aime certaines démarches plus que d'autres et je choisis mes amis parmi ceux que j'apprécie. Qui fait autrement?

Je ne suis pas un critique. Je suis un écrivain, un homme de lettres, un dramaturge, un recherchiste, un scénariste, un créateur dans ce large monde des arts et des médias qui a commencé par hasard comme chroniqueur critique sur la vie artistique acadienne. Une chronique qui s'est construite au fil des parutions. C'est peut-être de n'être pas un critique qui me sauve et me permet de durer comme critique: je rédige cette chronique parce qu'elle répond à un besoin (position du journal) et parce que j'aime ça (position personnelle). À l'instant où le besoin sera moins ressenti par le journal ou que j'aurai du déplaisir à l'écrire, elle n'existera plus. Peut-être est-ce là la seule façon d'exercer la critique dans un petit milieu?

Notes

[1] Pierre Bourdieu, *Les Règles de l'art*, Paris, Seuil, coll. «Libre examen», 1992, p. 235.
[2] *Ibid.*, p. 210.
[3] *Ibid.*, p. 242.
[4] Le N.-B. est la province qui consacre le moins d'argent aux arts.
[5] Pierre Bourdieu, *Les Règles de l'art*, p. 242.

Bibliographie

Bourdieu, Pierre, *Les Règles de l'art*, Paris, Seuil, coll. «Libre examen», 1992.

Critique institutionnelle et nouveaux paradigmes

Estelle Dansereau

Toute critique vise un objet distinct et un auditoire particulier. On pourrait dire que, parmi les critiques possibles, la critique universitaire est la moins solidaire des objectifs des groupes culturels, même lorsqu'il s'agit d'études littéraires et culturelles. C'est que cette critique, historiquement plutôt élitiste et se voulant impartiale, a été motivée par des conditions particulières à l'institution universitaire et s'adressait et s'adresse toujours à un auditoire très restreint et indépendant des communautés. De plus en plus aujourd'hui, son rôle est remis en question, ainsi que ses présuppositions et ses pratiques de recherche, questionnement soulevé autant par les bouleversements et déplacements culturels que par le discours déconstructeur sur les institutions et leur pouvoir[1]. L'impact des tendances hégémoniques et universalistes sur les productions culturelles se voit dans les choix que nous, professeurs, avons fait et faisons toujours quant à nos projets de recherche. Mon propre parcours professionnel en fournit la preuve.

Jeune professeure ne connaissant pas la culture universitaire et ses conditions d'avancement, j'ai présenté, et même plusieurs fois publié, des études sur des écrivains contemporains de l'Ouest. Ces tentatives téméraires dans un domaine peu respecté à l'époque étaient vouées à l'échec, surtout que je ne disposais pas de concepts et d'outils théoriques propices à soutenir mon enquête rebelle. Ces quelques incursions dans les cultures marginalisées ont été supplantées par des études plutôt conventionnelles sur des œuvres canoniques. Je suis devenue alors une jeune professeure bien rangée. Cela pour illustrer que «les mécanismes institutionnels sont liés au pouvoir»[2] et qu'ils réaffirment ce pouvoir. Je me situe ainsi dans mon sujet afin d'aborder deux questions essentielles qui nous

295

concernent : quelle a été et que peut devenir la critique universitaire pour les productions culturelles en milieu minoritaire? Et comment l'évolution de nos théories du social et du culturel offrent-elles à la critique institutionnelle de nouveaux paradigmes qui lui permettront de renverser ou de remplacer les systèmes de valeurs préconstruits par lesquels les œuvres sont lues?

Historiquement, l'institution universitaire s'est tenue à l'écart des phénomènes locaux actuels, que cela concerne l'histoire, les tendances sociopolitiques ou les productions culturelles. Les pratiques d'enseigner les grandes littératures à partir de critères esthétiques universalisants ayant pour effet soit de créer des hiérarchies, soit d'homogénéiser et de rapatrier les différences vers le centre, coïncidaient avec la vision élitiste des universités d'une époque révolue. «Symbole d'autorité intellectuelle»[3], la critique universitaire s'est pendant longtemps vue responsable de la consécration et de la légitimation des productions culturelles, activité intellectuelle par laquelle elle pouvait exercer, toujours à partir d'une position aussi neutre que possible, l'observation, l'évaluation et le tri selon des critères normatifs. Ces critères, par définition, n'admettaient pas le discours sur les petites littératures. De par son rôle de gardienne du savoir, cette institution supprimait toute voix disjonctive. Cependant, elle se transforme depuis les années soixante-dix par sa propre contestation des phénomènes socioculturels et des institutions qui les propagent. Elle-même production culturelle, la critique institutionnelle peut jouer, mais n'a pas toujours joué, un rôle important pour les milieux minoritaires. Tant que l'objet de la critique littéraire universitaire reste la validation et la normalisation, il est évident, et nombreux sont ceux qui l'ont dit, que les petites littératures ainsi que toutes les créations en milieu minoritaire seront reléguées aux marges, à l'insuffisance sinon à l'insignifiance.

J'espère que l'émergence des études culturelles et l'introduction de nouveaux paradigmes dans nos lectures d'objets culturels offriront à la critique universitaire l'occasion idéale de se pencher (à nouveau pour certains) sur les productions culturelles en milieu minoritaire. Comment le faire et conserver son statut autonome? En réponse à la déconstruction du discours critique littéraire et à

l'émergence de nouvelles formes d'expression culturelles et littéraires suite à l'explosion des cultures de masse et à la complexification des sociétés modernes, les vingt dernières années ont vu une réorientation des principes d'enquête à fins normatives vers la déshomogénéisation, et ce, partout en Occident, si bien que les productions culturelles minoritaires ne devraient plus être situées négativement dans l'ensemble culturel[4]. Par déshomogénéisation, j'entends un changement de perspective sur les littératures qui fait que le principe de *la différence* opère à l'intérieur de regroupements distincts. Ainsi on constate qu'aux États-Unis, les groupes chicanos, asiatiques, afro-américains, etc. réclament une place légitime à l'intérieur de la littérature américaine. Sherry Simon explique ce changement de perspective et d'attitude dans la littérature québécoise :

> S'il est évident, en effet, que le cadre national est aujourd'hui insuffisant pour délimiter ou expliquer les formes d'expression culturelle, que les productions les plus percutantes sont celles qui exploitent les ambiguïtés de l'espace national, qui font de l'œuvre le point de rencontre de langages culturels, la critique doit maintenant trouver un langage théorique qui lui permette de comprendre la portée esthétique et politique de ces œuvres[5].

En effet, autant on peut attribuer les changements de perspective sur les productions culturelles des groupes minoritaires (à l'intérieur soit d'États unitaires soit de communautés définies autrement) à la pression ascendante de ces nombreux groupes, autant on peut les expliquer par un repositionnement, par l'adoption d'une optique différente sur le même objet, par la «transformation de l'œil unique en multiplicité» comme le propose Enoch Padolsky : «la réalité culturelle canadienne a toujours été beaucoup plus diversifiée que l'image qu'en offre [la] perspective mythologisée de l'œil de la caméra unique[6]». Padolsky parle ici du travail simplificateur de la critique qui aurait effacé les différences toujours présentes dans les œuvres de création.

C'est cette nouvelle optique décentralisatrice, aucunement unique à l'universitaire, qui ouvre le champ à la critique et à l'analyse, la confirme dans ses préoccupations pour les minorités et

les ethnies et la mène à des reconsidérations des notions de marges et de centre ainsi que d'espace identitaire et d'appartenance hétérogène. Au lieu de «faire référence à des systèmes de valeurs préconstruits[7]» et exclusifs (donc oppressifs), la critique devrait alors redéfinir son objet, s'éloigner des questions de survivance et d'une identité fétiche (axée sur le passé), et accueillir les principes de la pluralité des sociétés et des interventions multiples: «il faut [...] revendiquer de nouvelles structures institutionnelles et un nouveau langage critique, plus respectueux de la multiplicité des interventions littéraires sur le monde[8]». Je vois très bien que cette approche ne répond pas nécessairement aux besoins des communautés minoritaires qui désirent se voir contributrices et participantes du social et du culturel, et qui comptent sur leur nombre pour faire valoriser leurs expressions. Mais qui est responsable de cette valorisation? La critique sans doute, mais je ne crois pas qu'elle revienne à la critique universitaire. Le travail de «mémorialisation[9]» a comme fin principale de situer et de conserver dans un temps et un espace donnés. C'est, il est certain, une des responsabilités de la critique, mais celle-ci doit se méfier de stratégies d'évaluation et de description qui produisent la ségrégation et la fixité des œuvres et des auteurs. Les structures proposées ici peuvent se prêter à de nouvelles configurations[10] en tant qu'elles mettent l'accent sur la pluralité des objets culturels et de leurs lectures; les termes invoqués deviennent alors l'hétérogène, le transitoire et l'hybride.

Paroles déroutantes, car elles remettent en question l'optique traditionnelle sur la minorisation, mais libératrices également. Au lieu de situer les groupes d'abord par rapport à leur territoire et à une essence, la critique peut situer les producteurs culturels des milieux minoritaires au centre d'un questionnement très actuel qui prend comme principe opératoire *la différence.* C'est dans ce contexte qu'on peut admettre la pertinence de l'hétérogène, de la transculture et de l'hybridité. Cependant, du moment où toute culture est définie comme plurielle, n'y a-t-il pas danger que le programme minoritaire soit pris en charge par la culture dominante et soit de nouveau défini par elle? Il est certain que ce danger n'est pas insignifiant, mais l'occasion de substituer le paradigme de l'Un

298

pour le multiple ne devrait pas être ignorée non plus.

Dans le contexte de ces remarques, est-il réalisable de construire des cours universitaires sur la littérature francophone des régions canadiennes ? Quelle en serait l'optique ? Qui s'y intéresserait[11] ? Au lieu d'affirmer les divisions territoriales et culturelles, ne serait-il pas plus important de formuler différemment l'objet d'étude et les questions posées; non selon une communauté identitaire et un territoire, mais selon une problématique, et d'y introduire un corpus varié pour considérer, par exemple, comment les femmes écrivent l'espace ou le territoire, les minoritaires leur identité, ou comment la diglossie ou le clivage linguistique opère. Lors de mes études universitaires, j'ai été particulièrement marquée par un cours de littérature comparée sur les littératures de l'Ouest canadien dans lequel se côtoyaient les œuvres de W.O. Mitchell, Marguerite Primeau, Martha Ostenso, Georges Bugnet, Sinclair Ross et Gabrielle Roy et dans lequel nous ne cherchions pas à associer les écrivains à une communauté linguistique distincte mais plutôt à comprendre comment ils construisaient leur imaginaire à partir d'un site géographique largement ignoré dans le canon littéraire. Le professeur E.D. Blodgett a par la suite formulé son approche aux littératures canadiennes (déjà plurielles) dans un recueil d'essais, *Configuration : Essays in the Canadian Literatures*. À la relecture, j'y vois déjà en embryon certains de nos paradigmes émergents.

Tout comme on assiste à un repositionnement dans l'espace social des minorités linguistiques et culturelles, ainsi assiste-t-on dans la critique à un changement de perspective (*paradigm shift*) qui mène à l'introduction de nouvelles zones (*borderlands*[12]) d'enquête. Comment cette nouvelle façon de conceptualiser les productions culturelles modifie-t-elle le rôle possible de la critique institutionnelle ? J'ai vu en particulier les ouvertures qu'elle offre à la critique en milieu minoritaire par la création de nouveaux paradigmes qui permettent de reformuler nos notions de territoire, de communauté, d'identité en tenant compte de l'hétérogénéité de la culture canadienne[13] et des interrelations qu'elle engendre. Il n'y a plus de communautés homogènes ni d'auteurs culturellement ou linguistiquement purs dans l'Ouest canadien ou ailleurs au Canada.

Si je m'en tiens uniquement à un corpus féminin — les œuvres de Gabrielle Roy[14], de Marguerite Primeau[15], de Marie Moser[16] et de Nancy Huston[17] —, je constate que leurs textes pourraient faire l'objet d'études sur le local, sur l'appartenance ou la liminalité, sur le choc des cultures ainsi que sur l'instabilité de l'identité ou sur l'identité hybride. États ou processus fondamentaux de la minorisation, certes, mais également paradigme qui capte les transformations sociales exprimées dans les cultures dominantes. Si la critique valorise les textes des milieux minoritaires comme représentations d'un état de transition perpétuelle pertinent à toutes les cultures, de l'expression des espaces et des identités hybrides, à ce moment-là, elle accomplit deux fonctions importantes de la critique : de donner une expression (toujours provisoire), donc une forme, aux phénomènes socioculturels actuels, et de produire et de faire avancer le savoir.

Notes

[1] Jacques Dubois, *L'institution de la littérature : introduction à une sociologie*, Paris/Bruxelles, Fernand Nathan/Éd. Labor, 1978.

[2] François Paré, *Les littératures de l'exiguïté*, Ottawa, Le Nordir, 1993.

[3] Joseph Melançon, «La conjoncture universitaire», dans *Le discours de l'université sur la littérature québécoise*, Joseph Melançon (dir.), Montréal, Nuit blanche, 1996, p. 60-93.

[4] Michel de Certeau, *La culture au pluriel*, Paris, Seuil, 1993 [1974], p. 128.

[5] Sherry Simon, «La culture transnationale en question : visées de la traduction chez Homi Bhabha et Gayatri Spivak», *Études françaises*, vol. 31, n° 3, 1995, p. 44.

[6] Padolsky, Enoch, «With Single Camera View upon this Earth, ou comment regarder la multiplicité canadienne sans se fatiguer» dans Lequin et Verthuy (dir.), *Multi-culture et multi-écriture : la voix migrante au féminin en France et au Canada*, Paris/Montréal, L'Harmattan, 1996, p. 15-16.

[7] Joseph Melançon, «La conjoncture universitaire», p. 85.

[8] François Paré, *Les littératures de l'exiguïté*, Ottawa, Le Nordir, 1993, p. 55.

[9] *Ibid.*, p. 43.

[10] Je ne veux pas dire par cela que la maîtrise des pratiques remémorantes dont parle Paré ne sont pas importantes. Je ne suis pas convaincue cependant qu'elles constituent la préoccupation principale de la critique universitaire actuelle.

[11] Il n'est pas insignifiant que Paré lui-même ait avoué ne pas avoir pu se justifier d'introduire un cours de littérature wallonne dans son université (1993).

[12] Gloria Anzaldúa, poète et critique lesbienne chicana et mestiza, désigne par ce concept non la frontière comme barrière mais comme secteur de transition à l'intérieur duquel l'hybride existe librement.

[13] Sherry Simon,«La culture transnationale en question : visées de la traduction chez Homi Bhabha et Gayatri Spivak», p. 44.

[14] Que les historiens de la littérature québécoise le veuillent ou non, l'œuvre de Gabrielle Roy

déborde ces frontières. Sur le plan de la thématique comme du discours, l'appartenance paradoxale sinon hybride traverse toute l'œuvre.

[15] Le roman *Dans le muskeg,* surtout, soulève de nombreuses questions d'appartenance et de communauté.

[16] Moser raconte en anglais le retour à ses racines franco-canadiennes dans *Counterpoint,* Toronto, Irwin, 1987. Ce roman est traduit en français par Gisèle Villeneuve, écrivaine franco-albertaine: *Courtepointe,* Montréal, Québec/Amérique, 1991.

[17] Représentante d'œuvres et d'auteurs hybrides qui incarnent la nouvelle réalité identitaire des Canadiens, Huston est anglophone, originaire de l'Alberta, mais elle vit en France et écrit en langues française et anglaise. Son appartenance culturelle et linguistique a suscité de nombreux commentaires au Québec lorsque le Prix du Gouverneur général lui a été décerné pour son roman *Cantique des plaines,* Arles, Actes Sud, 1993.

Bibliographie

Anzaldúa, Gloria, *Borderlands/La frontera: The New Mestiza,* San Francisco, Aunt Lute Books, 1987.

Blodgett, E. D., *Configuration: Essays in the Canadian Literatures,* Downsview (ON), ECW Press, 1982.

Certeau, Michel de, *La culture au pluriel,* Paris, Seuil, 1993 [1974].

Dubois, Jacques, *L'institution de la littérature: introduction à une sociologie,* Paris/Bruxelles, Fernand Nathan/Éd. Labor, 1978.

Heidenreich, Rosmarin, «Le canon littéraire et les littératures minoritaires: l'exemple franco-manitobain», *Cahiers franco-canadiens de l'Ouest,* vol. 1, n° 2, 1990, p. 21-29.

Lamothe, Maurice (dir.), «La problématique de l'universel», dans *Littératures en milieu minoritaire et universalisme,* Actes du colloque de l'APLAQA à l'Université Sainte-Anne, *Revue de l'Université Sainte-Anne,* 1995, p. 15-31.

Lequin, Lucie et Maïr Verthuy, «Multi-culture, multi-écriture: la migrance de part et d'autre», dans *Multi-culture et multi-écriture: la voix migrante au féminin en France et au Canada,* Lucie Lequin et Maïr Verthuy (dir.), Paris/Montréal, L'Harmattan, 1996, p. 1-12.

Létourneau, Jocelyn, «Présentation», dans *La question identitaire au Canada francophone: récits, parcours, enjeux, hors-lieux,* Jocelyn Létourneau (dir.), Sainte-Foy, Presses de l'Université Laval, 1994, VII-XVI.

Melançon, Joseph, «La conjoncture universitaire», dans *Le discours de l'université sur la littérature québécoise,* Joseph Melançon (dir.), Montréal, Nuit blanche, 1996, p. 60-93.

Moser, Marie, *Counterpoint,* Toronto, Irwin, 1987. Ce roman est traduit en français par Gisèle Villeneuve, *Courtepointe,* Montréal, Québec/Amérique, 1991.

Padolsky, Enoch, «With Single Camera View upon this Earth, ou comment regarder la multiplicité canadienne sans se fatiguer» dans Lequin et Verthuy (dir.), *Multi-culture et multi-écriture: la voix migrante au féminin en France et au Canada,* Paris/Montréal, L'Harmattan, 1996, p. 13-22.

Paré, François, *Théories de la fragilité,* Ottawa, Le Nordir, 1994.

Paré, François, *Les littératures de l'exiguïté,* Ottawa, Le Nordir, 1993.

Simon, Sherry, «La culture transnationale en question: visées de la traduction chez Homi Bhabha et Gayatri Spivak», *Études françaises,* vol. 31, n° 3, 1995, p. 43-57.

Rôle de la critique en milieu minoritaire

Jean Fugère

Petite mise au point de départ. Quand j'étais petit et qu'on me demandait ce que je voulais faire plus tard, jamais l'idée ne m'est venue de répondre : *critique de livres*. D'ailleurs, je serais fort étonné qu'une seule personne dans le monde ait déclaré à l'âge de six ans : «Wow! si j'pouvais devenir critique de livres plus tard! C'est tellement excitant!»

Aujourd'hui, quelque quarante ans plus tard, j'adore ce métier, ce métier que je privilégie parmi toutes les facettes du métier de journaliste. J'adore mon métier mais je sais fort bien, comme le chantait un peu durement Robert Charlebois pour qui l'on n'était que des ratés sympathiques, qu'on devient critique par défaut. Par défaut de don, de courage, de talent, d'ambition, etc. C'est vrai, je l'avoue humblement, mais il est aussi vrai qu'on devient critique par *besoin*. Besoin des mots, besoin des œuvres, besoin de ces moments où, dans le confort d'un lit ou d'un fauteuil, l'on s'exclut complètement de la vie pour mieux l'appréhender, pour la voir avec d'autres yeux. Besoin aussi, dès qu'on a terminé une lecture, de mettre des mots sur ce voyage qu'on vient de faire, de partager avec d'autres l'émerveillement, la déception, le trouble, le mystère, l'émotion. Les moments du voyage.

Quel est le rôle de la critique en milieu minoritaire? se demande-t-on aujourd'hui. J'aimerais bien vous le dire mais franchement je n'en sais trop rien. Ce que je sais se résume à peu de chose : un chroniqueur de livres qui, comme moi, travaille dans les médias électroniques, fait un métier très différent de celui de François Paré, qu'on a abondamment cité dans ce forum, qui fait, lui, dans la chronique universitaire. Or, outre le fait, on le sait, que les médias et les universités se parlent fort peu ces années-ci, son rôle de critique n'a rien à voir avec celui que j'exerce. Six minutes

d'antenne par semaine pour parler de livres ne se compare en rien à trois cents pages savantes sur l'exiguïté d'une littérature. Qui plus est, et il faut en être conscient, un chroniqueur de livres à la télévision fait un métier fort différent de celui qui l'exerce à l'écrit. Sans compter qu'un chroniqueur de livres à Radio-Canada ne couvre pas les mêmes livres, ne privilégie pas la même approche que celui qui est chroniqueur à Télé-Métropole ou à Radio-Nord. Ou que l'intellectuel qui écrit dans un magazine de littérature spécialisé.

Nous vivons aujourd'hui dans un monde complexe. De brillants intellectuels nous disent et nous répètent depuis plusieurs années que nous vivons dans la société du spectacle, dans une culture de l'événement, que nous sommes quotidiennement dans nos vies et dans nos institutions tiraillés entre la mondialisation et la régionalisation, entre des foyers de culture spécialisée et un éclatement des pratiques et des habitudes culturelles. Et c'est vrai, concrètement, que nous passons sans sourciller du pâté chinois au rouleau de printemps vietnamien, de La bottine souriante au dernier site Web, que notre cœur bat au rythme de la folklorisation et de l'internationalisation, que nous cherchons sans cesse comment répondre à un besoin d'enracinement collectif et à un besoin de transculturel, de surf sur les cultures du monde... Cela, c'est la réalité de notre époque. Et c'est la réalité dans le milieu du livre qui est aussi, n'en déplaise à certains, devenu une industrie. On écrit des livres, on les produit et il faut les vendre.

Après ce que je viens de dire, je ne peux cacher que l'énoncé même de la question qui nous touche ici, à savoir : le rôle de la critique en milieu minoritaire, me semble une problématique encore plus problématique... Car une telle question implique que toute la création en milieu minoritaire est vue comme une entité homogène, comme un tout, par exemple que l'œuvre d'un Patrice Desbiens, d'un Maurice Henrie, d'un Michel Ouellette font partie du même ensemble puisqu'ils sont du même milieu. Cela me semble une vue de l'esprit qui ne correspond pas ou plus à la réalité que l'on vit. Certes tous ces écrivains ont un territoire commun, des spécificités communes, mais c'est la spécificité de leur voix individuelle et non pas collective qui résonnera le plus profondément dans le marché

d'aujourd'hui. Je dis marché car la mondialisation que nous vivons, dont on nous rabat les oreilles, est d'abord une affaire de sous et de marché. Et à mes yeux, il est très clair que je participe à ce marché : j'ai beau me targuer — quand je suis en crise existentielle par rapport à mon travail — d'avoir fait découvrir certains auteurs, d'avoir donné une vie à certains livres, d'avoir mis de l'avant certains livres qui auraient été relégués aux oubliettes, reste — and that's the bottom line — qu'entre le crieur de marché qui vante les vertus de son aspirateur-miracle et moi qui vante les vertus du dernier Monique Proulx, il y a plus de points communs qu'on ne pourrait le croire. Je suis un élément de la chaîne de ventes, un argument de ventes essentiel. Et mon rôle dans ce métier que j'exerce à la radio et à la télévision est de créer un événement autour d'un livre, de mettre le paquet en termes de conviction, d'enthousiasme, de vanter ses qualités, ses contours, son sex-appeal et l'unicité de son charme. Créer l'événement, c'est la règle à la fois tacite et exprimée de nos médias. Si je veux mousser le dernier livre de Michel Tremblay, je loue un avion et je le promène en une journée dans les grandes villes du Québec. Si j'écris un livre sur la construction, j'envoie une brique au critique littéraire avec mon livre... pour être sûr de retenir son attention. Si je suis une écrivaine américaine qui écrit un thriller sur Montréal, je m'arrange pour que le lancement ait lieu à l'Hôtel de ville de Montréal... Si je fais un livre avec comme personnage principal un karatéka, j'essaie de vendre une idée de combat à l'émission de Julie Snyder. Etc., etc.

Nous en sommes là, je le répète, et la société du spectacle, cela veut aussi dire cela. Le milieu dans lequel nous vivons, chacun d'entre nous — qu'il soit minoritaire ou majoritaire — est aujourd'hui et avant tout un milieu pluriel, fragmenté, hétérogène, et un pluriel sous le règne de l'éphémère et soumis comme jamais à la loi du marché : nous vivons des individualités, des milieux différents, multiples, superposés et éphémères — les chantres du postmodernisme nous le claironnent suffisamment et quotidiennement sur tous les tons. Cela dit, je reste persuadé, je dirais même intimement convaincu, que le défi qui est le nôtre est de tenter de faire vivre et de maintenir le noyau dur de ce que nous

sommes, pour prendre l'expression de Roger Bernard et ce, à travers tous ces milieux que nous traversons, à la crête de toutes ces vagues sur lesquelles nous surfons. À cet égard, il me semble de plus en plus clair que le grand danger qui nous guette comme humains et comme individus, comme créateurs et comme critiques à ce point-ci, est la disparition de la mémoire, le non-recours à notre disque dur. Il me semble voir chaque jour de plus en plus de zombies de l'information, de pitonneux super-informés mais qui ne savent plus d'où ils viennent et qui ignorent tout de leur héritage... Le travail de critique au quotidien ou à la semaine comme je le pratique et que l'on voit souvent comme un travail se résumant à dire : ceci est bon et ceci est mauvais, le travail de critique quand il est pratiqué au meilleur de lui-même ne peut être qu'un travail qui s'inscrit dans le temps. Quand le critique situe un livre dans le temps, dans une œuvre, dans une histoire, quand il observe ce livre par rapport à d'autres livres, par rapport à une mouvance qui se dessinait déjà il y a cinquante ans, qu'il tire les lignes de force d'une œuvre, le travail du critique rejoint enfin le travail de la critique. La nuance, la différence entre les deux tient précisément à cet espace de mémoire. Et je dois dire que je me réjouis sincèrement d'avoir entendu, au cours de ces derniers jours, des travaux de critique, des mises en lumière éclairantes sur les œuvres qui font maintenant partie du patrimoine canadien-français.

Je m'excuse d'avance d'être encore terriblement pragmatique mais il me faut répondre ici à une question que les éditeurs et les auteurs me posent régulièrement : comment faire pour être reconnu à Montréal ? Avec une once de cynisme, je réponds toujours : mais voyons, il faut travailler votre produit. Je suis au regret d'informer les plus naïfs d'entre les auteurs qu'aujourd'hui, une fois votre livre écrit, tout reste à faire et que le service après-écriture, comme on dit service après-vente, est aujourd'hui une composante importante du métier d'auteur. Travailler son produit, cela veut dire, si on a un livre décapant sur la fonction publique écrit par Maurice Henrie, qu'on essaie de le «vendre» aux recherchistes de l'émission *Indicatif Présent* de Marie-France Bazzo, car elle risque d'être sensible au sujet et que — si on y réfléchit un instant — cet auteur, enfin je le

crois, ferait peut-être davantage un bon invité radio qu'un invité télé. Patrice Desbiens, j'en suis sûr, ferait un malheur à Christiane Charette... Qu'ils le veuillent ou non, les auteurs doivent savoir aujourd'hui s'ils sont bons ou plates en entrevue et apprendre à «travailler» leurs livres en conséquence. Un auteur génial, laid comme un pou, qui n'a aucun charisme, qui serait incapable de parler de son livre chez Christiane Charette, a tout intérêt à rester chez lui et à travailler plutôt les critiques non électroniques qui rendront mieux justice à son talent. Travailler un livre pour un éditeur cela veut dire...

Il est évident qu'en me posant, à moi de Montréal, la question sur le rôle de la critique en milieu minoritaire, on s'attendait probablement que je réponde qu'il est très différent de la critique en milieu majoritaire. Que dans un milieu petit comme l'Ontario français — où tout le milieu créateur se connaît — un critique n'a pas le droit de tout dire, qu'on ne peut pas éreinter ou descendre aussi facilement un ouvrage qu'à Montréal. C'est sans doute vrai mais ceux qui me connaissent le savent : je ne suis pas un partisan du descendre pour descendre. Je ne suis pas partisan de la critique sensationnaliste, de la critique d'humeur, faite par certaines stars de la critique montréalaise qui se gonflent l'ego sur le dos des créateurs. Ce n'est pas mon genre. Cela dit, il me semble en outre que résumer le travail de critique à celui qui encense ou condamne me semble bien limitatif. Je suis persuadé qu'un critique n'est d'abord et avant tout qu'un intermédiaire, qu'une courroie de transmission entre l'auteur et le public. En ce sens, ce doit être un informateur, un animateur apte à alimenter une rumeur autour d'un livre, un fin analyste capable d'évaluer le travail d'un écrivain : sa création de personnages, son sens du dialogue, ses audaces de structure, la qualité de sa langue, son style, etc. Par accident, ce peut être un découvreur, un éclaireur, voire un historien comme je le disais tout à l'heure. En milieu minoritaire, il me semble évident que le rôle d'informateur et d'animateur prépondère.

J'aimerais maintenant m'attarder un instant sur une question qui me chicote depuis le début, qui se cache derrière la question d'aujourd'hui en tout cas, qui pointe le bout du nez quand on y

regarde de plus près : c'est le fameux besoin de reconnaissance. Le besoin de savoir que l'on existe et que ce que l'on crée a une valeur. Or, — et j'aimerais vraiment insister là-dessus —, la critique n'est qu'un des facteurs de reconnaissance. On a dit et redit, au cours de ce forum, que nous sommes tous les minoritaires de quelqu'un : et c'est vrai que l'écrivain du Saguenay-Lac-Saint-Jean se sent minoritaire par rapport à celui de Montréal et l'écrivain de Montréal aimerait bien avoir la reconnaissance de prestige que lui donnera une critique dans *Le Nouvel Observateur* ou un passage chez Pivot. Or, ces fleurons de reconnaissance prestigieuse qui aident à consolider l'ego, qui aident aussi à l'obtention de bourses, à la participation à des cercles de conférences ou à des stages d'écrivains en résidence, ne sont-ils pas finalement très accessoires par rapport à la reconnaissance du public ? Le problème, c'est que ce tampon critique, cette reconnaissance de l'institution critique, c'est à peu près la seule rumeur ou, disons, celle que l'on privilégie comme facteur de reconnaissance et qu'elle cache un problème beaucoup plus grave. La pratique quotidienne de ce métier de critique m'a appris une chose : quand je parle d'un livre, quand je crée une rumeur autour d'un livre, je suis écouté par ceux qui sont déjà convertis à la lecture, ceux qui dans leur vie portent déjà un intérêt au livre. Autrement dit, cette rumeur ne touche que des convertis et n'est fondamentalement supportée que par eux. Au Québec, je cite de mémoire, une étude nous apprenait que 50 % du public ne lisait pas de livres. Or, le drame réel de la critique c'est que la rumeur qu'elle émet n'est soutenue par à peu près rien : à combien de personnes, honnêtement, parle le critique François Paré ? S'il y a un critique de livres à Sudbury, par combien de personnes est-il écouté ? Comment se fait-il surtout que le lecteur de livres potentiel à Sudbury, à Timmins ou à Windsor ne puisse y trouver une librairie en français ? Si un système d'éducation se targue d'accorder quelque valeur au livre, comment se fait-il qu'il n'y ait plus de remise de prix dans les écoles, que les professeurs des écoles franco-ontariennes ne remettent pas des auteurs franco-ontariens comme prix de fin d'année ? Comment se fait-il que l'on n'instaure pas, dans les écoles, un moment consacré à la lecture

dans la journée? Il suffit d'en avoir été témoin pour comprendre à quel point cela calme les enfants, leur donne le goût de lire et leur donne une grande réceptivité à ce qui va suivre... Pourquoi n'offre-t-on pas un service de bénévolat de lecture dans les centres d'accueil ou les résidences de personnes âgées?

Comment peut-on se plaindre d'un côté de ne pas avoir de reconnaissance critique quand on fait si peu en termes de développement de lectorat? On aurait beau avoir deux cents librairies et mille bibliothèques, si le goût de la lecture n'a pas été inculqué, nous ne faisons que maintenir des institutions en vie et donner des coups d'épée dans l'eau... La vraie santé d'une littérature ne se mesure pas au nombre de tampons critiques qu'elle a reçus mais à la rumeur publique autour de cette littérature. Je suis le premier à déplorer l'absence d'émissions littéraires à Radio-Canada et la démission de cette Société face aux auteurs et au public lecteur mais je suis aussi le premier à déplorer que l'espace que l'on crée dans nos familles, dans nos écoles, dans nos résidences de personnes âgées soit si congru.

En ce sens, je déplore profondément non seulement que la critique soit la rumeur la plus prisée mais que le travail de l'auteur et celui de la critique ne soient soutenus en rien, qu'ils se situent au niveau de la rumeur éphémère qui dure l'effet d'une pilule viagra... Le plus beau compliment qu'on m'a fait dans mon métier de critique, c'est sur une piste de danse que je l'ai eu quand un danseur est venu me dire: «Toi j'te connais pas mais, merci, tu m'as donné le goût de lire!» Comment donner le goût de lire, le goût de la lecture en milieu minoritaire? Voilà une question qui devrait, me semble-t-il, faire l'objet d'une prochaine discussion en milieu minoritaire comme en milieu majoritaire.

Plaidoyer pour une nouvelle critique adaptée aux «petites» littératures

Jules Tessier

L'Amérique française est un laboratoire extraordinaire où on trouve tous les niveaux de résistance et aussi d'intégration à la langue dominante. Le Québec offre un exemple tout à fait exceptionnel de vitalité culturelle, mais il existe également, à l'extérieur du Québec, des groupes plus ou moins homogènes de langue française qui s'expriment dans cette langue à l'oral, mais aussi par le texte. À l'autre extrémité de l'éventail, on repère des communautés à peu près totalement disparues, dont l'existence nous est signalée par des toponymes, par des patronymes sur des pierres tombales, ou encore par un mince et combien fragile microfilm. En effet, on a retrouvé, à la bibliothèque de Topeka, la capitale du Kansas, cinq numéros microfilmés, sur une trentaine de publiés, au cours des neuf mois d'existence du journal *L'Estafette,* fondé par le Français Frank Barclay, en 1858, à Leavenworth, au Kansas, dans le Midwest américain. C'est à peu près le seul vestige qui subsiste de la présence française dans cette ville. Le français a subi le même sort dans les autres petites villes environnantes :

> (À) Silkville, fondée en 1869 par Ernest Valeton de Boissière avec un groupe venu de France, on ne se souvient plus du français. À Damar, une autre petite ville du Kansas, fondée en 1878 par un groupe francophone de l'Illinois et originaire du Québec, on ne parle plus français[1].

Et entre ces deux pôles, l'Amérique du Nord nous offre tous les degrés imaginables de métissage, de mixité, d'intégration, d'assimilation.

Il va de soi qu'une telle situation engendre des variétés presque illimitées de modes d'expression à partir d'une langue plus ou moins marquée par son éloignement quatre fois séculaire de la

métropole, par un environnement nouveau à identifier et à nommer, par l'omniprésence de l'autre langue étroitement en contact avec la nôtre, et, sans doute, dans un avenir rapproché, par le contact avec les langues parlées par les communautés culturelles qui viennent élire domicile chez nous.

Dans un tel contexte, les situations originales, paradoxales, non conventionnelles sont monnaie courante et il faut, chaque fois, ajuster et adapter nos grilles d'analyse, en évitant d'appliquer tels quels, sans discernement, les modèles et patterns issus des sociétés homogènes, des nations productrices des grandes littératures. Si on accepte de jouer le jeu franchement, avec empathie, on assiste non seulement à des réalignements, à des correctifs, mais même à des renversements de valeurs. En effet, ce qui serait perçu comme une maldonne, comme une carence parce que mesuré à l'aune de la critique traditionnelle, devient un vecteur d'innovation et un authentique critère stylistique pour peu qu'on fasse l'effort de s'adapter à un contexte autre, où l'altérité, justement, quitte les marges et où la mixité, à l'occasion, infiltre le centre, le cœur de l'œuvre.

Commençons par le cas limite des acculturés qui s'expriment dans l'autre langue, un phénomène auquel nous sommes confrontés périodiquement. Une première réaction, plutôt manichéenne, consiste à les exclure de notre champ de vision parce que leurs signaux ne sont plus décodables et que, par conséquent, ils n'apparaissent plus sur nos écrans de radar de littéraires. Ce rejet est souvent même accompagné d'un obituaire truffé d'images dévalorisantes, qui vont du «dead duck» au «cadavre encore chaud», en passant par la folklorisation, par la louisianisation, etc.

C'est une façon simple, radicale, d'enfermer dans une espèce de sarcophage étanche un «problème» qui nous angoisse. Chaque fois qu'on a recours à cette manœuvre d'exclusion, les voix d'outre-tombe se font entendre et viennent hanter la bonne conscience de ces cliniciens au diagnostic définitif. Ainsi, lors de l'imposant Congrès mondial acadien tenu en 1994, l'avocat-professeur Michel Doucet a déclaré que «si l'Acadie renonçait à se dire d'expression française (...), elle commettrait un suicide collectif[2]», alors que Barry

Jean Ancelet de l'Université du sud-ouest de la Louisiane a suggéré de « maintenir la communication avec les Acadiens et les Acadiennes assimilés[3] », une recommandation reprise sur le ton de la supplication par Wayne Thompson, un étudiant de l'Île-du-Prince-Édouard, qui a imploré son auditoire de ne pas « coup(er) les liens avec les Acadiens anglicisés[4] ».

Disons d'abord ceci. Les littéraires, en l'absence de textes, sont singulièrement démunis. Dans ces cas limites d'acculturation, ils devraient admettre de bonne grâce qu'ils n'ont plus la donne indispensable pour performer et, plutôt que d'exclure, ils devraient s'en remettre à d'autres disciplines qui fonctionnent avec des outils différents, telles la sociologie, l'ethnologie, l'anthropologie. Ceux-là analysent les attitudes, les comportements, les goûts, les tendances avec le résultat que le substrat francophone ressort de leurs analyses d'une façon ou d'une autre.

Par ailleurs, même quand le texte est écrit dans une langue autre, les littéraires doivent s'y intéresser, soit que la fonction identitaire porte la marque des origines de l'écrivain, ou encore que la forme ait subi l'influence du substrat francophone, tel le cas de Jack Kerouac dont la production romanesque a été influencée par ses origines franco-américaines, tant sur le plan du fond que de la forme. À ce chapitre, qu'il suffise de mentionner les multiples insertions en « français canadien », signalées en ces termes, dans les versions françaises, par les soins des traducteurs[5].

Citons encore le cas de Marie Moser de l'Ouest canadien, dont le roman *Counterpoint*, une histoire familiale avec un fond de scène « franco », écrit en anglais, a été traduit et publié en français sous le titre *Courtepointe*[6]. Et il convient de saluer au passage Nancy Huston qui écrit en français, dans une langue seconde, par choix, puisqu'elle n'a pas perdu sa langue maternelle anglaise[7], sans oublier ses homologues ontariens, Robert Dickson, Margaret Cook.

De tels exemples de chassés-croisés linguistiques, dont on trouve d'ailleurs des équivalents dans les grandes littératures, font partie intégrante de notre univers socioculturel. Il faut se rendre à l'évidence que le concept des divisions linguistiques étanches est susceptible de nous enfermer dans des espaces clos, de nous aliéner

311

des œuvres ressortissant au moins partiellement à notre corpus littéraire d'expression française nord-américain, et, surtout, de nous faire passer à côté d'un phénomène de créativité marqué par la vitalité, par l'innovation.

En effet, le contexte particulier où s'élaborent ces littératures émergentes permet aux auteurs de puiser à même des ressources culturelles autres pour créer de nouvelles esthétiques[8]. Puisqu'il faut nous restreindre, je me limiterai à deux aspects formels caractéristiques des littératures d'expression française de l'Amérique du Nord, soit l'oralité et la mixité linguistique occasionnée par le contexte bilingue où elles s'élaborent.

Les littératures d'expression française hors Québec sont fortement marquées par l'oralité, particulièrement en Acadie et en Louisiane, mais aussi en Ontario et dans l'Ouest canadien. Je faisais allusion tout à l'heure à ces renversements de valeurs qui surviennent lorsqu'on cesse d'évaluer les petites littératures avec un regard oblique dirigé vers les grandes littératures. L'oralité constitue, justement, un aspect particulièrement révélateur de ce phénomène.

François Paré a écrit, dans *Les Littératures de l'exiguïté,* que « les *petites* littératures optent pour l'oralité par dépit ou par mimétisme[9] », en somme, la conséquence d'une espèce d'indigence culturelle. Il est téméraire de s'inscrire en faux contre un auteur qui a analysé la morphologie des petites littératures avec tant de pertinence et de profondeur. Je dirai cependant ceci : les petites littératures n'« optent » pas pour l'oralité, c'est pour elles une manière d'être. Nous sommes ici en présence d'une marque distinctive, originale, ontologique, dans le droit fil d'une tradition qui remonte... à *L'Iliade* et à *L'Odyssée!* Cette poésie qui parle, ironise, rigole, pour le plus grand plaisir des lecteurs qui ont laissé leurs catégories au vestiaire, me semble tout aussi valable que la grande poésie, surtout la moderne, souvent caractérisée par une obsession formelle ou par une hantise de la nouveauté qui la fait basculer dans l'incohérence et le délire verbal, avec des mots lâchés *lousses* dans des aires sémantiques ouvertes, affranchis du licou syntaxique.

Un autre phénomène particulièrement marquant et incontournable, c'est la dialectique langue dominante/langue

dominée, qui sert de contexte à la production littéraire francophone nord-américaine. Pour bien évaluer l'impact de ce rapport de force sur la production littéraire, il faut se départir de préoccupations normatives et considérer cette problématique avec une grille d'analyse conçue en fonction de la créativité, des variantes stylistiques.

Simon Harel, dans son essai *Le voleur de parcours*, en parlant du Québec, écrit ceci :

> La fondation du territoire, aménageant un espace approprié, habitable, suppose toujours la mise en œuvre d'un certain nombre de tensions discriminatoires créatrices de limites[10].

Plus tôt, Harel avait mis en contraste la «crispation associée au primat du texte national» et «l'ouverture à l'extra-territorialité», une condition pour aboutir à une «rencontre inter-culturelle[11]».

Autre paradoxe propre aux «petites littératures», la «déterritorialisation» de la langue, pour reprendre le mot célèbre de Gilles Deleuze[12], a au moins un effet bénéfique, celui de décrisper ses locuteurs, ces derniers n'ayant aucune ambition d'occuper, de défendre un espace géolittéraire. Et cette décrispation affecte non seulement l'écrivain mais aussi le lecteur. Betty Bednarsky, auteur d'*Autour de Ferron — Littérature, traduction, altérité*, décrit en ces termes la réaction négative que peuvent susciter les termes anglais auprès des lecteurs québécois :

> Je suis consciente des connotations négatives que peut avoir le mot anglais en (con)texte québécois. Je sais que sa présence rappelle automatiquement une agression, le niveau de résistance très bas d'une langue à l'autre[13].

En Acadie, en Ontario, dans l'Ouest, aux États-Unis, on n'est pas en mesure de maintenir une telle tension et on ne sent pas le besoin d'«entre guillemetter» ou d'«enquébécquoiser» les vocables anglais, à la Jacques Ferron[14], puisque l'altérité peut y jouer un rôle dynamique plutôt que dissociatif. Chez les Patrice Desbiens et Jean Marc Dalpé de l'Ontario; les Raymond LeBlanc et Guy Arsenault de l'Acadie; les Charles Leblanc et Louise Fiset de l'Ouest[15], l'anglais s'insère dans la trame même de certains de leurs textes, s'y intègre, non pas à la façon d'éléments exogènes destinés à faire couleur

locale, à situer le dialogue à un niveau de langue populaire, mais bien comme un outil d'écriture à part entière, avec ses redécoupages sémantiques, son réseau connotatif propre, et une palette sonore autre, permettant les combinaisons les plus audacieuses, avec la langue d'accueil, le français.

Sherry Simon voit dans le bilinguisme littéraire «une source d'innovations et d'interférences créatrices[16]». Ailleurs, en s'inspirant de Régine Robin, elle voit dans «l'étrangeté de la langue», un moyen de déconstruire le figé, la langue étrangère, dans un contexte de «mixité», favorisant l'innovation textuelle[17].

Venons-en maintenant à la façon dont la critique se réalise en milieu minoritaire. L'enseignement et la critique sont aux petites littératures ce que le «labourage» et le «pastourage» de Sully étaient à la France du XVIe siècle : les deux mamelles auxquelles s'alimente et se fortifie la production littéraire. Il faut bien admettre que dans certains cas, les deux font défaut et c'est tout juste si on peut offrir comme substitut un biberon rempli d'eau sucrée.

Nous n'aborderons pas ici le volet enseignement. Vous me permettrez cependant de dire que l'Université d'Ottawa a été une des premières, en 1984, à instituer le cours «Autres expressions littéraires en Amérique du Nord», consacré aux littératures de l'Acadie, de l'Ouest canadien et des États-Unis, en plus, bien sûr, de nos nombreux cours sur les littératures québécoise et franco-ontarienne.

Quant à la critique, elle se fait dans des conditions particulières. Étant donné l'exiguïté de nos espaces littéraires, non seulement les deux camps, celui des écrivains et celui des analystes-observateurs, sont-ils à portée de voix l'un de l'autre, si bien qu'on se reconnaît au premier coup d'œil, mais encore sont-ils constitués partiellement par les mêmes effectifs, les littéraires s'instituant critiques, les enseignants ne dédaignant pas de coiffer les deux chapeaux, alternativement, encore que le phénomène ne soit pas exclusif à notre Landerneau littéraire.

S'il est un cas limite d'exiguïté, pour ne pas dire de promiscuité, c'est bien celui de la Louisiane française. En effet, grâce à la conjoncture favorable occasionnée par la création du Codofil en

1968 et à la suite d'un choc inspirateur vécu dix ans plus tard lors d'une rencontre d'écrivains tenue dans la ville de Québec, la délégation cadienne présente à ces assises retourna en Louisiane plus convaincue que jamais de l'urgence de littérariser une tradition orale demeurée prodigieusement vivante jusque-là, mais néanmoins fragile. Ils se sont donc attelés à la tâche et ont publié *Cris sur le bayou* (Intermède, 1980), puis *Acadie tropicale* (Université du sud-ouest de la Louisiane, 1983), en ayant recours à l'artifice des pseudonymes pour dissocier leur rôle d'écrivain de celui de professeur-critique, et aussi, sans doute, pour donner l'impression que le fort était bien gardé, à la façon de Madeleine de Verchères aux multiples chapeaux derrière les palissades du domaine familial assiégé[18]. Et cette poésie continue de nous parvenir via la valeureuse petite revue *Feux Follets* publiée une fois l'an à l'Université du sud-ouest, depuis 1991.

Une telle situation de *Family Compact* engendre, selon certains, une attitude condescendante, hyper-élogieuse, productrice de panégyriques, de congratulations réciproques. Sans doute y a-t-il une part de vérité dans ce constat, mais par ailleurs, il ne faut pas imiter certains travers propres à la «grande critique», surtout européenne, où l'évaluation des œuvres sert de prétexte à des règlements de compte, devient le lieu d'assouvissement de petites vengeances.

Critique incestueuse dira-t-on, tellement il y a collusion entre les producteurs et les évaluateurs au point que les uns se confondent parfois même avec les autres. Autre paradoxe propre à notre univers linguistique et culturel : cette intimité présente certains avantages, et je m'explique. Parce que les grandes littératures peuvent se permettre d'avoir des critiques à temps complet, on a qualifié ces derniers d'eunuques qui observent, à la façon de voyeurs, mais qui sont impuissants pour ce qui est de la création pure. Et on peut comprendre la frustration des écrivains qui se font juger par des personnages qui n'ont jamais produit de textes littéraires.

Il y a donc un avantage certain à confier l'évaluation d'un texte à un écrivain qui a à son actif une production littéraire de qualité,

qui a expérimenté dans tout son être et à maintes reprises les affres de la création. Ainsi, l'évaluation acquiert une crédibilité accrue, à la condition de prendre en compte le non-dit qui revêt une importance particulière dans une telle situation. Par exemple, quand je parcours un récent numéro de la revue *Envol* et que j'y repère la recension d'un recueil de poésie de Christine Dumitriu Van Saanen par l'écrivaine Andrée Lacelle, je sais d'avance qu'il ne s'y trouvera pas d'attaque ou de critique acerbe, mais, qu'en revanche, je pourrai parcourir un texte intelligent, empathique, susceptible de m'ouvrir les yeux sur les arcanes et l'alchimie de la création littéraire[19].

Non pas qu'il faille se montrer complaisant et fermer les yeux sur la médiocrité des œuvres à critiquer. Mais il y a un écueil plus redoutable encore à éviter : celui d'utiliser la grille d'analyse réservée aux grandes littératures, l'appliquer sans discernement aux « petites », et voir des défauts ou des faiblesses là où il y a des caractéristiques et des traits uniques et originaux.

En conclusion, je me fais un devoir et un plaisir de céder la parole à Laure Hesbois, un professeur éminent qui a contribué à assurer le renom de l'Université Laurentienne. Pour Laure Hesbois, une littérature minoritaire ne peut être jugée selon les « postulats habituels de la critique » et la littérature franco-ontarienne ne peut être jugée « selon les critères d'une littérature consacrée[20] ».

Tout ce qui précède ne visait qu'à développer et à illustrer ce point de vue.

Notes

[1] Bryant C. Freeman, « Les communautés francophones au cœur du Mid-West : histoire et écriture », dans *Les autres littératures d'expression française en Amérique du Nord*, Jules Tessier et Pierre-Louis Vaillancourt (éd.), Ottawa, Les Presses de l'Université d'Ottawa, 1987, p. 130 et 133.

[2] *Le Congrès mondial acadien. L'Acadie en 2004*, Moncton, Les Éditions d'Acadie, 1996, p. 621.

[3] *Ibid.*, p. 89.

[4] *Ibid.*, p. 93.

[5] L'arrière-plan francophone apparaît notamment dans les titres où Jack Kerouac raconte son enfance et son adolescence à Lowell, énumérés ici dans l'ordre chronologique correspondant à la vie réelle de l'auteur : *Vision de Gérard*, Paris, Gallimard, 1972 [1963]; *Docteur Sax*, Paris, Gallimard, 1962 [1959]; *Maggie Cassidy*, London, Quarterly Books, 1975 [1959]; *The Town and the City*, San Diego, CA, 1978 [1950]; *Vanity of Duluoz*, London, A. Deutsch, 1968.

[6] Marie Moser, *Courtepointe*, Montréal, Québec/Amérique, 1991.

[7] À propos du phénomène Nancy Huston, on lira avec grand profit l'article de Claudine Potvin: «Inventer l'histoire: la plaine *revisited*», *Francophonies d'Amérique*, n° 7, 1997, p. 9-18.

[8] Jean-Marie Grassin (éd.), *Littératures émergentes*, New York, Peter Lang, 1996.

[9] François Paré, *Les littératures de l'exiguïté*, Ottawa, Le Nordir, 1992, p. 25.

[10] Simon Harel, *Le voleur de parcours*, Longueuil, Le Préambule, 1989, p. 114.

[11] *Ibid.*, p. 88

[12] Gilles Deleuze et Félix Guattari, *Kafka, pour une littérature mineure*, Paris, Les Éditions de Minuit, 1989 [1975], p. 29-50.

[13] Betty Bednarsky, *Autour de Ferron — Littérature, traduction, altérité*, Toronto, Éditions du Gref, 1989, p. 43

[14] *Ibid.*, p. 42-43. La traductrice de l'œuvre de Jacques Ferron commente longuement cette façon avec laquelle l'auteur intègre les anglicismes à la graphie du français, en soulignant que le procédé a pour effet d'assurer la maîtrise de l'écrivain francophone sur ces emprunts.

[15] On a déjà publié une première étape de cette recherche que nous poursuivons: Jules Tessier, «Quand la déterritorialisation déschizophrénise *ou* De l'inclusion de l'anglais dans la littérature d'expression française hors Québec», *Le festin de Babel/Babel's Feast — TTR (Traduction, Terminologie, Rédaction)*, vol. IX, n° 1, 1er semestre 1996, p. 56.

[16] Sherry Simon, «Entre les langues: *Between* de Christine Brook-Rose», *Le festin de Babel/Babel's Feast — TTR (Traduction, Terminologie, Rédaction)*, vol. IX, n° 1, 1996, p. 56.

[17] Sherry Simon, *Le trafic des langues*, Montréal, Boréal, 1994, p. 20.

[18] Pour l'essentiel, ce paragraphe est repris d'un texte paru dans le numéro 8 de *Francophonies d'Amérique*, Jules Tessier, «*Feux Follets*», p. 244.

[19] Andrée Lacelle, *Sablier*, Christine Dumitriu Van Saanen, Saint-Boniface, Les Éditions des Plaines, 1996, 68 pages, *Envol*, vol. V, n°s 1-2, 1997, p. 98-100.

[20] Laure Hesbois, «Vous avez dit 'critique'?», *Atmosphère*, Hearst, Le Nordir, n° 3, 1988, p. 26.

Bibliographie

Bednarsky, Betty, *Autour de Ferron — Littérature, traduction, altérité*, Toronto, Éditions du Gref, 1989.

Congrès mondial acadien, L'Acadie en 2004, Moncton, Les Éditions d'Acadie, 1996.

Deleuze, Gilles et Félix Guattari, *Kafka, pour une littérature mineure*, Paris, Les Éditions de Minuit, 1989 [(1975].

Freeman, Bryant C., «Les communautés francophones au cœur du Midwest: histoire et écriture», dans Jules Tessier et Pierre-Louis Vaillancourt (éd.), *Les autres littératures d'expression française en Amérique du Nord*, Ottawa, Les Presses de l'Université d'Ottawa, 1987.

Grassin, Jean-Marie (éd.), *Littératures émergentes*, New York, Peter Lang, 1996.

Harel, Simon, *Le voleur de parcours*, Longueuil, Le Préambule, 1989.

Hesbois, Laure, «Vous avez dit 'critique'?», *Atmosphère*, Hearst, Le Nordir, n° 3, 1988.

Kerouac, Jack, *Vision de Gérard*, Paris, Gallimard, 1972 [1963].

Kerouac, Jack, *Docteur Sax*, Paris, Gallimard, 1962 [1959].

Kerouac, Jack, *Maggie Cassidy*, London, Quarter Books, 1975 [1959].

333ma processed below.3333333

Kerouac, Jack, *The Town and the City*, San Diego, CA, Harcourt Joranovich, 1978 [1950].

Kerouac, Jack, *Vanity of Duluoz*, London, A. Deutsch, 1968.

Lacelle, Andrée, *Sablier* de Christine Dumitriu Van Saanen, Saint-Boniface, Les Éditions des Plaines, 1996, 68 pages, *Envol*, vol. V, nos 1-2, 1997, p. 98-100.

Moser, Marie, *Courtepointe*, Montréal, Québec/Amérique, 1991.

Paré, François, *Les littératures de l'exiguïté*, Ottawa, Le Nordir, 1992, p. 25.

Potvin, Claudine, «Inventer l'histoire: la plaine *revisited*», *Francophonies d'Amérique*, n° 7, 1997, p. 9-18.

Simon, Sherry, *Le trafic des langues*, Montréal, Boréal, 1994, p. 20.

Simon, Sherry, «Entre les langues: *Between* de Christine Brook-Rose», *Le festin de Babel/Babel's Feast — TTR*, vol. IX, n° 1, 1996, p. 55-70.

Tessier, Jules, «Quand la déterritorialisation déschizophrénise *ou* De l'inclusion de l'anglais dans la littérature d'expression française hors Québec», *Le festin de Babel/Babel's Feast — TTR*, Vol. IX, n° 1, 1996, p. 177-209.

Tessier, Jules, «Recension: *Feux Follets*, revue de poésie, Études francophones, Université du Sud-Ouest de la Louisiane», *Francophonies d'Amérique*, n° 8, 1998, p. 243-245.

Discussion
Table ronde: le rôle de la critique

Pierre Lhéritier: Je suis chroniqueur pour Radio-Canada, en
Saskatchewan, et je suis artiste visuel également. Je suis appelé,
dans mes chroniques, à parler de cinéma, de littérature, de musique,
de jazz, d'expositions d'arts visuels, enfin de tout ce qui peut
intéresser les gens sensibilisés à la culture. À la suite de vos
interventions, j'en viens à penser qu'il faut peut-être partager deux
choses qu'on a tendance à confondre: la critique et l'analyse.

Les universitaires analysent: ils veulent aller au fond des
choses, analyser le non-dit, le non-visible de l'œuvre, alors qu'un
critique ou un chroniqueur, à mon avis, doit être un spectateur
privilégié ou un lecteur privilégié, souvent parce qu'il a la possibilité
de voir le spectacle ou de lire un livre avant sa parution. C'est un
communicateur qui doit être là, peut-être pas pour porter un
jugement sur l'œuvre, mais pour communiquer profondément son
enthousiasme, pour donner aux gens l'envie de rentrer en eux-
mêmes, d'être leur propre critique de l'œuvre. Parce qu'en fait, le
critique final, c'est le public.

En France, d'où je viens, la critique a un petit quelque chose
de particulier! C'est un monde à part qu'on peut justement qualifier
de «parasite». Les critiques vivent de la sueur et du sang des artistes,
en fait, des créateurs. Et un critique ne doit pas être un créateur, il
doit être seulement une personne qui rapporte ce qu'il a vu, ce qu'il
a entendu, ce qu'il a perçu, ce qu'il a ressenti et même si parfois, ce
n'est pas très bon, il doit quand même encourager le public à voir, à
entendre ou à lire afin que ce dernier choisisse par lui-même.

David Lonergan: Je pense qu'il ne faut pas, à tout prix, viser à
augmenter le guichet. C'est sûr qu'il ne faut pas non plus *bitcher*.
C'est plutôt une question de partager. Les gens sont assez intelligents
pour savoir ce qu'ils vont retenir ou non. J'ai déjà écrit un texte qui
s'appelait: «Pouquoi publier à tout prix?» La réflexion derrière ce
texte débordait l'œuvre qui m'avait été présentée. C'est vrai que

mon texte n'a pas dû favoriser les ventes. Mais les gens qui l'ont pris en main, cet objet, ont aussi vu rapidement que de fait, ce que j'avais écrit était juste. L'important, c'est de ne pas empêcher l'accès à l'œuvre et d'alimenter les référents. Les gens qui ont lu ce texte et qui ont vu cette œuvre, ont ensuite pu voir si leur jugement coïncidait ou ne coïncidait pas avec ce que j'en avais dit.

J'aime beaucoup ce que Jean Fugère dit : dans le fond, on est plus des chroniqueurs. Notre fonction n'est pas d'assurer la pérennité mais de susciter l'intérêt, dans un milieu précis, pour une clientèle précise. Lui, a une cote d'écoute; moi, des lecteurs. Si je n'avais pas de lecteurs, je n'aurais plus de chroniques. Il faut alimenter l'aller-retour, la réflexion. C'est un jeu d'échange : je partage mon émotion sur telle ou telle œuvre, et les gens, à leur tour, peuvent nourrir leur propre réflexion à partir de la mienne et me la renvoyer aussi ! Il y a le courrier des lecteurs qui est un jeu de va-et-vient. Il ne faut pas avoir peur de donner son avis.

À la télévision, cela peut être très différent parce que le temps n'est pas le même. J'ai une chronique à la radio communautaire et ce qui m'intéresse, c'est de rendre une donnée accessible, de renseigner sur telle exposition, tel livre qui vient de paraître. C'est tout ! Je ne fais pas, dans cette chronique, de jugement personnel. Je dis seulement que cela existe et je le présente sous un mode dynamique. Ce n'est pas du tout le même travail.

Jean Fugère : Je dirais quand même, pour préciser, que six minutes d'antenne, ça peut tenir de l'ordre de la *plug*. Ce à quoi le critique est confronté, dans les médias électroniques, c'est tout un exercice : il doit aller autant dans l'information que dans l'analyse d'un livre, que dans la situation par rapport à un ensemble, à un corpus. On ne fait pas d'analyse en profondeur, mais il faut quand même penser au public. Moi, si je suis téléspectateur, je me dis : qu'est-ce que j'ai envie de lire ? Qu'est-ce qu'il faut que je lise ? De quel livre parle-t-on ? Qu'est-ce qui est hot ? Souvent, on ouvre le téléviseur : on ne sait même pas qui est le gars qui parle, mais il a l'air d'avoir aimé ça. Et on se dit que c'est peut-être le livre qu'on devrait lire. C'est plus vrai que dans la chronique écrite ou la critique universitaire...

Jules Tessier: Je parlais, tout à l'heure, du non-dit et du silence. Je vais l'illustrer par un fait: à la revue *Francophonies d'Amérique*, nous ne révisons pas les recensions même si elles sont dévastatrices. Alors, lorsqu'on a reçu une recension très négative de la pièce primée de Michel Ouellette, j'ai vu ce que cela créerait comme impact. Mais on l'a publiée. Il arrive parfois que, très discrètement, on souligne au recenseur que c'est un premier roman: «Alors ne l'assassine pas!» L'an dernier, j'ai fait appel à une collègue pour une pièce qui nous arrivait de l'Ouest canadien. Je sais qu'elle peut être assez acerbe dans ses critiques. Elle me téléphone et me dit: «Tu sais la pièce que tu m'as envoyée, c'est vraiment pas bon! Tu me connais, je peux être très méchante. Alors, qu'est-ce que je fais?» Je lui ai dit: «Laisse faire!» Ce n'était pas la peine de tailler le gars en pièces. On n'en parle pas.

David Lonergan: Non. Selon moi, c'est justement ce qu'il ne faut pas faire. Car cela pose un autre problème si je me mets à choisir uniquement ce que j'aime! Ce que j'aime perd de son impact parce qu'à ce moment-là, tout devient sur une même gamme. Or, aimer implique aussi détester. Si je veux que les gens partagent mes coups de cœur, il faut aussi qu'ils puissent partager sur un autre mode...

Comment réussir à montrer aussi bien ce que l'on aime et ce que l'on a moins ou pas aimé? Et c'est ça le jeu! Je trouve important d'aborder ce que je n'aime pas. Je pourrais facilement évacuer ce que je n'aime pas, mais la chronique perdrait de son intérêt. Puis, il faut aussi apprendre à se dire dans nos forces et nos faiblesses.

Louis Bélanger: Ma question porte sur l'un des grands mythes que l'on rattache souvent à la critique. Que ce soit une analyse, une chronique, une critique, un compte rendu, le geste a-t-il réellement un impact direct sur la promotion du produit? Vend-on plus de livres, de billets? Une critique peut-elle remplir ou vider une salle? Est-ce un mythe ou est-ce vrai qu'une bonne ou une mauvaise critique a un impact économique réel sur le produit culturel?

Jean Fugère: Je voudrais répondre directement parce que je le sais. Une partie de mon métier consiste à me promener dans les librairies

321

de Montréal pour voir les nouveautés, ce qu'on a mis à l'avant car chaque librairie, comme chaque critique, a ses rayons. Gallimard n'a pas le même type de présentation que Champigny ou Olivieri. Quand on rencontre les libraires, ils disent souvent : «Tu as fait vendre ce livre-là.» Et on le voit aussi directement; il y a des livres — et je n'en tire aucune vanité — que j'ai fait vendre. J'ai parlé de tel livre et les ventes sont montées en flèche. Les attachés de presse nous le disent. C'est sûr qu'il y a un impact réel.

David Lonergan : La télévision a un impact beaucoup plus fort que les médias écrits, du moins les médias écrits régionaux. La crédibilité n'est pas du même ordre. À la télévision et même à la radio, ça punch. Quand Marie-France Bazzo s'est pâmée pour *Les douze jours de Noël* des Maquereaux, un groupe de chez nous, les ventes ont tellement monté que les pauvres Maquereaux en ont perdu leurs culottes. Ils n'avaient pas du tout prévu l'impact et n'étaient pas préparés au succès. Comme ils n'avaient qu'un seul disque en vente sur le marché montréalais, ils n'ont pas pu répondre à la demande : c'est le problème d'un média dont l'influence auprès de son auditoire est très fort.

Moi, j'ai déjà fait une chronique qui sélectionnait les principaux disques de l'année. Le lendemain, le distributeur m'a appelé pour me remercier. Mon intervention avait eu un impact. Le critique a un rôle social, sociétal très important. Il a un autre rôle aussi. Mes textes sont souvent repris par les artistes qui les insèrent dans leurs dossiers de presse quand ils font des demandes au Conseil des Arts.

Un des problèmes, chez nous, c'est la rareté d'une critique un tout petit peu élaborée pour alimenter les dossiers dans les demandes de subventions au Conseil des Arts du Canada. Cela peut avoir l'air insignifiant, mais c'est fondamental ! Quand j'étais en Gaspésie profonde, mon seul critique, c'était mon agent d'assurance ! Il publiait une petite chronique dans le journal local. Il n'y avait personne qui pouvait dire si c'était bon ou mauvais.

Un mauvais show, c'est un show à voir. Un show extraordinaire, c'est un show à voir. Un autre aspect important, c'est la rétroaction à l'artiste. Je prends l'exemple de Janine Boudreau.

322

J'avais commenté ses forces et ses faiblesses et cela l'a amenée à réfléchir à son travail, à ce qu'elle voulait apporter à la chanson. Ce texte, elle s'en est beaucoup servi parce qu'il lui permettait de présenter, en synthèse, ce qu'elle voulait faire. C'est un autre rôle important.

Estelle Dansereau: Je pense que la critique universitaire a une influence sur la réputation des œuvres, mais de façon très différente parce que nous visons à long terme. Si j'utilise un texte de Daniel Poliquin, dans un de mes cours sur le renouvellement de la nouvelle, les étudiants se souviendront de cette œuvre. Et s'ils deviennent enseignants, ils le feront peut-être connaître à d'autres : c'est ainsi que la diffusion se fait. Mais dans ces cas-là, les artistes, les créateurs ne voient pas cette diffusion. L'année dernière, j'ai rencontré Monique Proulx et lui ai dit que j'avais mis au programme son recueil de nouvelles *Les aurores Montréal*. Elle était étonnée d'apprendre qu'on lisait du Monique Proulx dans l'Ouest. Cette sorte de feedback ne rejoint habituellement pas les créateurs.

Jules Tessier: Je reviens à l'intervention de Pierre Lhéritier. Ce que nous faisons, dans notre revue, ce sont des recensions. Les critiques sont plus instantanées de même que les analyses soumises à un comité de lecture. Et, même quand on ne fait pas de demandes au Conseil des Arts du Canada, pour notre propre dossier à nous, on nous demande de ne révéler que des textes soumis à une revue qui a un comité de lecture arbitré.

Deuxièmement, je voudrais ajouter que la critique a un impact. Les éditeurs qui nous envoient des livres pour fin de recension, nous envoient toujours une petite fiche disant : «Si vous recensez l'ouvrage que l'on vous a expédié si généreusement, veuillez nous le faire savoir». Évidemment, on se fait un devoir de le faire savoir et je suis certain qu'un auteur qui fait l'objet de nombreuses recensions dans nos revues savantes s'ouvre des portes peut-être un peu plus grandes quand il revient avec un autre manuscrit.

James de Finney: Je voudrais vous amener sur un terrain un petit peu différent. Depuis trois jours, on discute de situation minoritaire et ce

qui me frappe de plus en plus, c'est que, finalement, je me demande si cette notion de minoritaire est vraiment utile. Quand on s'en sert, par exemple, dans le cadre des colloques, c'est un cadre de référence, par exemple. Mais dans notre travail, en tant que chercheur ou critique, lorsqu'on travaille dans nos communautés, cette notion est tout à fait superflue, inopérante et finalement, on ne s'en sert pas. J'aimerais avoir vos commentaires sur cette notion. Est-ce qu'elle vous est utile dans votre travail?

David Lonergan: *Let's go. That's a good question. I love that one!* Moi, j'aime mieux l'interprétation centre-périphérie. Faut dire que je viens de la Gaspésie, du moins de cœur. La problématique n'est pas d'être minoritaire ou majoritaire. Quand il y avait de la morue, on était majoritaire; maintenant qu'il n'y en a plus, on est minoritaire. Mais ce n'est pas une question de langue, c'est une question de centre-périphérie. Beaucoup de préoccupations sont de cet ordre: centre-périphérie.

Être minoritaire a plus un impact sur la thématique de l'œuvre que sur sa diffusion. Ce n'est pas parce qu'on est minoritaire que l'œuvre est mal diffusée: c'est parce qu'on n'est pas nombreux. C'est une autre paire de manches. Il faut qu'il y ait du monde pour lire. Faire de la critique, cela implique qu'il y a des ouvrages. Pas d'ouvrages, pas de critiques. En Acadie, il y a quelques années, on publiait moins d'une douzaine de titres par année dans le milieu littéraire. Quand on publie quatre ou cinq titres par année, le critique n'a pas une grosse job. Et il en est de même en musique qui n'a véritablement explosé qu'à partir de 1994.

J'aime mieux la dénomination centre-périphérie dans l'analyse de l'œuvre; par contre, on retrouve la contextualisation minoritaire, par exemple, avec des notions de diglossie, de *code switching*, d'utilisation du chiac. La notion de minoritaire devient opérationnelle.

Jules Tessier: Au niveau de l'œuvre elle-même, c'est une bonne question. Je suis heureux que vous l'ayez posée. Il y a des écrivains qui fonctionnent en contexte minoritaire, mais qui n'ont rien du minoritaire. Roger Léveillé me permettra de le citer en exemple. Un

ouvrage de Roger Léveillé aurait pu être écrit n'importe où dans le monde francophone et avec une qualité d'écriture tout à fait exceptionnelle et une écriture qui n'est pas marquée. Je crois savoir que même parfois, la communauté franco-manitobaine lui reproche de ne pas produire d'œuvres à contenu davantage identitaire dans lesquelles elle pourrait se reconnaître. On reconnaît pépère, on reconnaît la ferme ancestrale, ce qui se passe sur les plages du lac Winnipeg...

J'ai remarqué chez certains auteurs, dits minoritaires, une évolution : les premières œuvres ont un contenu identitaire. Chez Maurice Henrie, par exemple. Ne serait-ce que pour se prouver à lui-même et à son lectorat qu'il est capable de décrire autre chose que son milieu, il va produire, à un moment donné, une œuvre qui n'a plus d'attache avec le milieu environnant.

David Lonergan : Autre chose : y a-t-il un mot pour désigner quelqu'un qui est minoritaire et qui se sent coupable de l'être ? Minorisé peut-être ? Pour moi, c'est deux choses. Supposons que je lise Herménégilde Chiasson. Il n'y a rien du tout là-dedans de minorisé ; il y a là quelqu'un qui vit dans un milieu spécifique, qui le chante et qui chante aussi l'homme, l'être humain dans son inscription dans ce lieu. Mais aussi sur la terre. On est très loin d'une œuvre complexée, minorisée. Il y a comme un jeu. Je ne sais pas comment l'expliquer, mais il y a deux facettes. Au début, peut-être qu'on était plus fragile par rapport à ce qu'on voulait dire, peut-être qu'on a eu le complexe du minorisé, mais actuellement, c'est un peu parti.

N'oubliez pas, non plus, que dans d'autres littératures, en Gaspésie, par exemple, des gens comme Noël Audet, ont écrit toute une série de romans qui sont très identitaires. Françoise Bujold, Blanche Lamontagne-Beauregard, Berthe Tremblay-Leblanc également. Enfin, il y en a beaucoup qui se sont servis de leur inscription dans leur paysage géographique pour exprimer ce qu'ils sont. Par la suite, habituellement, le référent immédiat à l'identité a tendance à s'amenuiser. Les thèmes s'ouvrent à d'autres aspects, une fois qu'on a mieux expliqué ou mieux su qui on était. Cela se remarque en littérature acadienne où la notion d'identité pure est en

train de passer à un deuxième niveau sans qu'il y ait, selon moi, rejet de l'identité.

Jean Fugère: J'ajouterais que lorsqu'on regarde l'évolution du genre littéraire, en Ontario, ce qui me frappe, depuis 1984, au moment où je suis entré en contact avec cette littérature, c'est la diversité dans le genre. J'ai l'impression qu'on a eu droit à une littérature qui était portée par la quête du pays, par une identité. On en avait besoin. Et je crois, aujourd'hui, que la personne qui écrit à Ottawa, celle qui écrit à Windsor, celle qui écrit à Toronto et celle qui écrit dans le Nord, sont des individualités. Et, comme je le disais tout à l'heure, on est pris dans un marché dans lequel ce sont les individualités qui vont de l'avant.

J'apprenais tout à l'heure d'un chauffeur de taxi, qu'il y a une femme, un écrivaine canadienne-anglaise, Suzie Maloney, qui a écrit un livre, *Dry spell*. Steven Spielberg a acheté son livre pour en faire un film. Elle habite à l'Île Manitouline. C'est une Canadienne anglaise, minoritaire par rapport aux États-Unis et son livre a été acheté par Spielberg. Ce n'est qu'une question de temps avant qu'un écrivain franco-ontarien en fasse autant... Mais encore là, ce sera un individu sur le marché du livre.

Estelle Dansereau: Moi, je voulais parler d'une perspective tout à fait différente, de la perspective universitaire. En fait, ce que j'ai proposé, c'est un discours contre la ghettoïsation des minorités. En formulant, de façon différente, nos projets de recherche, en proposant des choses différentes, en construisant nos cours différemment, nous pourrions inclure dans nos programmes des œuvres de création des différentes régions du Canada sans insister sur l'aspect minoritaire. Lorsque j'ai offert un cours sur la nouvelle, j'ai parcouru un peu le Canada pour avoir une bonne représentation. Et je pense que c'est ce qu'il faut faire. De même, dans un projet sur le vieillissement, je prévois travailler sur des textes d'un peu partout au Canada et les mettre à côté d'œuvres de l'Amérique latine, toutes des œuvres produites par des femmes qui parlent, justement, du vieillissement. Ce sont des façons de mettre de l'avant des productions littéraires sans avoir à y apporter certains

326

jugements minoritaire-majoritaire, bon-mauvais et ainsi de suite. Je pense, qu'effectivement, en faisant le choix, on a déjà décidé que c'était bon, mais je préfère ne pas poser cette sorte de jugement dans mes cours.

Roger Léveillé : Il y a certaines œuvres de Franco-Manitobains qui n'auraient pu trouver preneur ailleurs qu'au Manitoba, même si elles avaient été envoyées ailleurs. Parce qu'elles étaient faites au Manitoba, les éditeurs ou les producteurs ont pris le risque de les publier ou de les produire. Je ne porte pas de jugement sur leur qualité mais certaines œuvres peuvent être extrêmement marginales et, peu importe leur valeur, elles n'auraient pas été considérées dans d'autres marchés, que ce soit au Québec ou en France.

Jules Tessier : Puis-je ajouter que ce nivellement, cette homogénéisation a quand même ses limites. Certaines de ces œuvres sont conçues en fonction d'un lectorat particulier aussi. Une bonne illustration, c'est *L'homme invisible/The Invisible Man* de Patrice Desbiens. Il est bien évident qu'un Québécois unilingue francophone perd non seulement la moitié du roman, mais il en perd les trois quarts parce qu'il faut lire simultanément les deux textes. Je veux bien que toutes nos littératures en viennent à se ressembler — c'est un peu le thème du forum — mais il existe des différences incontournables. Dans mon texte, j'ai dit que les littéraires qui performent en situation minoritaire doivent puiser à pleines mains dans toutes les ressources que leur offre le milieu. Or, quand on vient de Montréal et qu'on atterrit à Sudbury, on se rend compte tout de suite que c'est un milieu bien différent. Je pense à la belle communication de denise truax, hier. Alors, c'est une tautologie de le souligner encore une fois. Donc, il y a malgré tout, des différences. Il ne faut pas les minimiser non plus...

James de Finney : C'est tout à fait vrai et, pour enchaîner je vais reprendre ce qu'on a dit tantôt. L'exemple d'Herménégilde Chiasson est tout à fait approprié. On a les deux volets dans le travail de Chiasson. L'angoisse du minoritaire est au présent dans son texte : c'est vraiment le côté existentiel, et il y a, en même temps, tout le

travail de la langue qui est aussi issu de ce milieu minoritaire. Il y a le côté existentialiste et le côté créateur: les deux sont très présents. Chez Desbiens, on a un peu la même chose également. Alors, ce n'était pas du tout pour éliminer la notion de minoritaire, mais pour la garder en sourdine lorsqu'on travaille.

Robert Dickson: Je voudrais me permettre un commentaire que je souhaite lapidaire. J'entends de vous, critiques de l'imprimé, de l'électronique et critiques universitaires, différents arguments, tantôt en faveur de nouveaux paradigmes pour aborder plus correctement, en quelque sorte, la valeur des littératures qui pourraient être périphériques. J'entends, par exemple, de Jules Tessier, qu'il y a d'autres façons de considérer l'hétérolinguisme ou le *code switching*, qu'uniquement d'un point de vue moralisant. Si cela vient des gens du Québec, nous autres, on ne met pas nos mots en anglais entre guillemets et encore moins en français des fois. Ou encore, de nos propres élites traditionnelles: «Vous avez mis de l'anglais dans votre phrase et vous avez en plus de ça, mal accordé votre participe passé!»

La critique de tout genre fait partie d'une chaîne entre le producteur, le créateur, le peintre, le littéraire et l'éventuel consommateur. Cela me fait penser à une phrase lapidaire. L'autre jour, j'écoutais la radio et je faisais du poste *switching* et je tombe sur CBC où quelqu'un rappelle une boutade de Mark Twain qui dit: «Si le seul outil que vous avez est un marteau, tout va finir par ressembler à un clou.» Alors ce que j'entends, ici, ce sont des excentriques qui ont une boîte d'outils plus fournie que d'autres et tout le monde sait qu'on a besoin d'au moins un tournevis en plus d'un marteau, même moi, même Desbiens, *t'sais can opener,...*

Réjean Grenier: On a parlé de l'impact de la critique, mais il y a une chose qui m'intéresse, et parce que je vous connais, Jean Fugère, je vous pose cette question parce que vous l'avez fait dans les deux milieux: est-ce que le travail de critique littéraire est différent à Sudbury où, bien sûr, il n'y a pas beaucoup de librairies dont on peut faire le tour et à Montréal? D'une part, le travail se fait différemment et d'autre part, le travail a un impact différent aussi. La

328

critique littéraire à CBON, même avec autant de verve et de talent, n'a pas le même impact qu'à la télévision, sur le réseau national. Est-ce que cela change la façon de travailler?

Jean Fugère: Assurément. C'est dur de répondre parce que... J'ai dit que tout est question de marché. Je dirais, pour être moins mercantile, que tout est question de public. Si tu fais ton métier et que tu l'exerces à Sudbury, ton public est plus restreint. Si tu as, disons, dix mille auditeurs, tu fais ton travail en fonction de ces gens-là. Lorsque tu as des choix à faire en tant que critique, tu es inscrit dans un milieu. Si ton milieu c'est Montréal, si ton milieu c'est le Canada, si ton milieu c'est le monde, ce n'est pas la même chose. Tu ne parles pas des mêmes livres parce que les sujets ne sont pas les mêmes. Il peut y avoir un livre applicable aux trois niveaux; par exemple, un livre écrit à Sudbury, comme celui de Patrice Desbiens, j'en suis persuadé, peut se vendre à Sudbury, à Montréal et même dans le monde! C'est indéniable. Mais il y a aussi des livres qui se vendent mieux à Sudbury et d'autres qui ne peuvent se vendre que là. D'autres se vendront mieux à Montréal. Alors, c'est sûr que c'est différent, parce que les publics ne sont pas les mêmes. On fait des métiers où souvent, on ne sait pas ce qu'il y a à l'autre bout: on ne sait pas à qui l'on parle. Quand je suis venu à Sudbury, en 1984, la chose la plus extraordinaire dont je me souvienne, c'est d'être allé rencontrer les gens partout, à Sturgeon Falls, à Verner, à Hearst, de m'être promené en voiture, d'aller faire des entrevues. J'ai rencontré les gens, je les ai entendus parler, je les ai vus dans leur langue, dans leur couleur, dans ce qu'ils étaient dans leurs émotions. Et ça, c'était le public! Et je savais, à ce moment-là, à qui je parlais. C'est terriblement important. C'est une notion, une littérature, un livre, une culture. Cela s'inscrit dans une culture et on ne peut pas ne pas en tenir compte. Il est évident aussi que si j'étais critique littéraire à Sudbury, je gagnerais bien mal ma vie. Curieusement, je réussis à gagner ma vie comme critique littéraire, et je fais un meilleur salaire que bien des auteurs. C'est étonnant! Mais, si j'étais à Sudbury, je devrais être, à la fois, chroniqueur de théâtre, d'artisanat, de spectacles... Je ferais comme David Lonergan, quoi! J'ai la chance de

pouvoir faire de la critique de livres uniquement. D'exercer ce métier et d'y gagner ma vie, ce qui est rarissime. C'est lié directement à mon marché, celui de Montréal.

David Lonergan: La notion de responsabilité de l'intermédiaire, le critique en l'occurrence, est extrêmement importante. On a une responsabilité sociale. On ne peut dire n'importe quelle ânerie sur les ondes ou dans les journaux! Il faut en avoir conscience. On est des privilégiés aussi parce qu'on a accès à plein de choses. C'est sûr, mon salaire n'est pas comme le sien... La problématique n'est pas le salaire, c'est aussi le plaisir de faire ce que l'on aime au meilleur de sa connaissance. Moi, je prends plaisir à voir, à lire, à entendre la musique, les arts, les livres....

Je ne pense pas lire de la sous-littérature en lisant France Daigle, Herménégilde Chiasson ou même Jacques P. Ouellette. Je lis ce que, moi, j'ai choisi de lire. C'est moi qui, volontairement, m'inscris dans ce paysage-là et essaie de me nourrir de cette production. Alors, je pense que le complexe du minorisé, ce serait dangereux. Je ne fais pas de missionnariat.

Et quand je veux découvrir la littérature franco-ontarienne, je ne le fais pas par grandeur d'âme. C'est parce que j'éprouve le besoin d'aller découvrir cette littérature. Mon plaisir, c'est de partager mes découvertes.

Jean Fugère: Je trouve très important ce que David Lornegan a dit par rapport à la responsabilité d'un critique. C'est vrai qu'on a une responsabilité par rapport à un public, par rapport aux lecteurs.

Un artiste qui crée se sent une responsabilité par rapport à sa parole. Il s'exclut de quelque chose pour le porter encore plus loin. Je pense que le critique a aussi une responsabilité; il doit témoigner de quelque chose et il est responsable du métier qu'il fait. C'est une chose à laquelle je pense tout le temps, la responsabilité. Tu as une parole, et elle est publique : ce n'est pas rien.

Brigitte Haentjens: Je me faisais la remarque que la critique est devenue, de plus en plus, une sorte de guide de consommation et qu'elle perd quelque chose d'essentiel qui est d'accompagner les

mouvements artistiques. Parce que je crois que tous les mouvements artistiques se sont déployés avec des critiques dans leur cœur, en leur centre, par exemple, la nouvelle vague en France avec *Les cahiers du cinéma*. Les critiques étaient au cœur des mouvements artistiques. Je crois que la fonction d'un critique, c'est d'éclairer l'art et d'éclairer l'artiste. C'est très important pour un artiste en théâtre, en littérature, d'avoir des gens autour de lui qui nomment ce qu'il fait. C'est ce qui nous manque, essentiellement, que ce soit ici ou au Québec. Il manque des gens qui nous éclairent.

Jean Fugère: C'est tout à fait juste et vrai particulièrement dans le cas du théâtre. Dans les médias électroniques, on fait de la consommation, on est des éclaireurs de consommation beaucoup plus que des éclaireurs d'artistes; c'est lié aux médias mêmes. C'est ce que l'on vit en ce moment. S'il y avait, par exemple, une émission littéraire, à ce moment-là, il serait possible de changer les choses car on pourrait parler à la fois aux artistes et au public. On pourrait jouer un rôle important et non un rôle hybride et fragmentaire. Sur la route, on irait main dans la main avec la création. Dans les médias, je déplore le fait qu'on ne puisse trouver que difficilement ce genre d'émission. On peut le trouver dans l'écrit, encore aujourd'hui, mais certainement pas dans les médias électroniques.

David Lonergan: Je pense entre autres aux revues d'art. La revue *Espace* est une revue bilingue qui se spécialise en sculpture québécoise, mais élargie. La seule problématique de ce genre de revues, c'est que souvent, les textes sont payés par les artistes et ensuite, repayés par la revue. Quand, parce que j'ai une bonne plume, on m'a demandé d'y écrire, on m'a dit que le sculpteur me donnerait une certaine somme pour le texte, pour conceptualiser son art et que la revue m'achèterait le même texte pour une somme moindre.

Quand on le sait, on s'interroge. En arts visuels, on fait de plus en plus appel à des gens qui possèdent une bonne plume pour pouvoir exprimer, en mots, les images que l'on a conçues ou pour formaliser, par écrit, sa démarche artistique ou encore pour poser les

concepts sur les demandes de subventions. Il y a comme un danger que le discours s'élève et échappe, finalement, au créateur.

Normand Renaud: Vous avez eu la chance d'assister, je pense, à un rare moment intellectuellement paradoxal. Celui où la critique se voit, soudainement, érigée en objet de critique!

332

Table ronde: le rôle des structures locales d'animation culturelle

Fernande Paulin
présidente, Conseil provincial des sociétés culturelles, Moncton

Alain Boucher
directeur général, Centre culturel franco-manitobain, Saint-Boniface

Robert-Guy Despaties
conseiller en animation culturelle, Aurora

Animatrice : *Julie Boissonneault*
conceptrice pédagogique, Centre d'éducation permanente
et d'études à temps partiel, Université Laurentienne

Le développement culturel communautaire : utopie ou réalité?

Fernande Paulin

Au Nouveau-Brunswick, les sociétés culturelles occupent une grande place au sein des structures locales d'animation culturelle des communautés acadiennes et francophones. Comme je travaille de près avec les sociétés culturelles membres du Conseil provincial des sociétés culturelles, j'orienterai mon exposé sur les réalités que vivent celles-ci dans leur communauté respective.

Dans un premier temps, permettez-moi de vous présenter brièvement le Conseil provincial des Sociétés culturelles (CPSC). Il regroupe douze sociétés culturelles et trois centres communautaires scolaires. Depuis plus de vingt ans, le CPSC travaille avec ses membres au développement culturel communautaire. C'est d'ailleurs sa mission principale : aider les sociétés culturelles à animer la communauté aux niveaux régional et local. Les sociétés culturelles assurent, depuis leur création, une programmation de spectacles en français dans toutes les régions du Nouveau-Brunswick. Elles le font par divers moyens : ateliers de formation, présentations de spectacles communautaires et professionnels, expositions d'art, etc. On peut dire, sans risque de se tromper, que le CPSC et les sociétés culturelles sont à l'origine de plusieurs projets culturels importants tels que la création de salles de spectacle. J'oserais même dire que les projets des centres communautaires ont débuté autour d'associations culturelles. De plus, elles ont assuré, dans plusieurs écoles, une programmation de spectacles en français, participé à la programmation culturelle de plusieurs festivals, organisé de nombreux spectacles communautaires. Comme l'école regroupe les jeunes de nos communautés qui forment la relève de demain, sans l'intégration culturelle en milieu scolaire, dont la composante est certes l'intégration au curriculum et cela, par l'entremise des artistes

acadiens eux-mêmes, le travail de développement culturel communautaire des sociétés culturelles serait à recommencer continuellement. Cela étant dit, les sociétés culturelles sont conscientes qu'elles devraient davantage s'impliquer en milieu scolaire; mais, avec les structures locales actuelles, il devient très difficile pour elles d'en faire plus. Ce bilan des dernières années est toutefois éloquent pour des organismes à petit budget comme ceux-ci qui doivent continuellement travailler à assurer leur survie.

Je préciserais ici que le fonctionnement des centres communautaires diffère de celui des sociétés culturelles. Ayant une ou un employé permanent qui voit au développement culturel, les centres communautaires sont, selon moi, assez stables et efficaces. Quoique le défi des centres communautaires soit quand même assez grand car ces derniers sont situés dans des villes majoritairement anglophones, il ne peut se comparer au défi des sociétés culturelles qui, la plupart du temps, ne possèdent pas de structure durable et efficace.

Les sociétés culturelles ont toutes des spécificités différentes, mais toutes connaissent le problème des structures locales stables. Aujourd'hui, seulement quelques-unes d'entre elles ont un employé permanent (rarement cinq jours/semaine), ce qui assure à ces sociétés une continuité que n'ont pas les autres. Tant et aussi longtemps que les sociétés culturelles ne pourront avoir un agent de développement permanent, leur survie restera précaire. La permanence au sein des structures de développement est leur plus gros défi.

Au cours des dernières années, les sociétés culturelles ont toutes subi une baisse au niveau du financement de base. On encourage le développement de projets spécifiques mais, qui verra à développer ces projets si ces sociétés ne peuvent compter sur des employés? Les bénévoles ne peuvent pas tout faire. Déjà, ils réussissent, grâce à leur travail acharné, à assurer un certain développement culturel communautaire. Je citerai comme exemple, une des sociétés culturelles, celle de Shippagan, qui a assuré à la population une vie culturelle des plus actives en présentant, au cours de la dernière année, une douzaine de spectacles, quelques

335

pièces de théâtre professionnel et amateur, différents ateliers pour jeunes, des expositions, des lancements de livres et, en plus, elle collabore avec les écoles publiques à la venue de spectacles et de pièces de théâtre. N'est-ce pas merveilleux ce que cette Société culturelle réussit à accomplir et cela, avec seulement une employée qui travaille une journée par semaine! La base de cette société, comme bien d'autres d'ailleurs, est le travail acharné des neuf bénévoles qui œuvrent au sein de cet organisme. Les sociétés culturelles comme celle-ci seront efficaces, mais pas nécessairement stables, tant et aussi longtemps que les bénévoles seront motivés à y travailler. Qu'arrivera-t-il lorsque les bénévoles n'auront plus de souffle?

Nous savons tous que des organismes comme ceux-ci connaissent au cours de leur existence des hauts et des bas. Lorsqu'ils sont dans le creux de la vague, il devient très difficile de remonter à la surface sans employés permanents. La question est donc toujours la même: comment arriver à assurer une permanence en région? Comment assurer une structure stable et efficace à ces sociétés culturelles?

Les sociétés culturelles se penchent depuis longtemps sur la question. Cependant, il est illusoire de croire que ces organismes culturels s'autofinanceront un jour. Ces sociétés devraient pouvoir compter davantage sur les gouvernements afin d'assurer un développement culturel communautaire continu. Le gouvernement fédéral, par l'intermédiaire du programme d'appui aux langues officielles, assure un certain financement, mais celui-ci a diminué au cours des dernières années. Quant au gouvernement provincial, il devrait assumer ses responsabilités en assurant un financement aux sociétés culturelles qui ne peuvent bénéficier des services d'un agent de développement. Dans le cas présent, le CPSC a un rôle de lobbying important à jouer, rôle qui devrait s'intensifier au cours de la prochaine année.

D'autre part, afin de devenir plus stables et, par le fait même, plus efficaces, ces sociétés culturelles prennent de plus en plus conscience de l'importance de s'associer avec différents partenaires et surtout, avec les municipalités qui, d'ailleurs, sont appelées à

jouer un plus grand rôle dans le secteur culturel. Certaines sociétés ont travaillé fort ces dernières années afin de s'assurer de l'appui de leur municipalité. Certaines ont réussi en démontrant aux élus municipaux les répercussions économiques des activités culturelles et artistiques sur l'économie de la municipalité. Au-delà des répercussions économiques, ne devraient-ils pas reconnaître que le développement culturel communautaire est un processus par lequel la population peut participer au niveau local à la livraison des services culturels et artistiques aux membres de la communauté? Grâce à ces services, les talents locaux peuvent avoir la chance de se développer, et la population peut jouir d'une qualité de vie améliorée en ayant accès aux créations des artistes professionnels des communautés acadiennes. Il n'est pas évident d'en convaincre nos élus. Nous constatons qu'il faut constamment les sensibiliser à l'importance d'une vie culturelle active pour l'épanouissement de la communauté. Il est regrettable qu'en 1998, il faille les convaincre que les arts et le spectacle rendent une ville plus dynamique, en font une ville en santé où il fait bon vivre parce que les arts assurent un plus grand épanouissement de la communauté. Certaines sociétés culturelles ne sont pas au bout de leurs peines car elles font partie d'une municipalité majoritairement anglophone; il devient alors très difficile de convaincre les élus de l'importance du développement culturel et communautaire en français.

Sur une note un peu plus optimiste, j'oserais dire qu'en général, les sociétés gagnent du terrain auprès des municipalités, à petits pas peut-être, mais il y a certes une ouverture qui n'y était pas il y a quelques années. L'Association des municipalités francophones du Nouveau-Brunswick, de concert avec d'autres organismes, travaille actuellement à développer une politique culturelle qui inciterait les municipalités à élaborer des stratégies de développement culturel; les sociétés culturelles ont un grand rôle à jouer dans ce dossier. Nous espérons que cette politique verra le jour sous peu.

Les sociétés culturelles affrontent également le problème de la baisse importante de l'assistance à leurs activités, baisse probablement reliée au facteur économique. Financièrement, cette

baisse de la clientèle cause un sérieux problème. Malgré ce fait, elles sont convaincues qu'il est important de continuer la diffusion des produits culturels. Cela nous incite à dire que nous avons un besoin urgent de stratégies de développement. Besoin qui, dans un premier temps, devrait être pris en charge par les municipalités et les gouvernements.

La situation des infrastructures physiques est un peu plus positive. Il est certain que les salles de spectacle ne pleuvent pas dans les petites localités du Nouveau-Brunswick. Il faut arriver à aménager les salles existantes adéquatement. Pour la plupart des sociétés, cet objectif a été atteint au cours des dernières années; pour les autres, le travail continue en ce sens.

Certains organismes ont accepté d'abriter sous leur toit une société culturelle, ce qui leur donne également accès à différents équipements à des coûts minimes. Les sociétés qui ne bénéficient pas de ce privilège devraient se pencher sur la question. Il m'est difficile de croire qu'il n'y a pas un organisme dans la communauté, prêt à accommoder une société culturelle.

La venue des centres d'accès communautaires, au Nouveau-Brunswick, ne peut être que positive pour les sociétés culturelles. Une de nos sociétés a fait un rapprochement avec le centre d'accès de sa communauté et cela lui a permis d'accéder à des locaux et à de l'équipement informatique des plus performants. Le CPSC voit pour ses membres une collaboration très intéressante avec les centres d'accès communautaires. Il profitera de sa réunion annuelle pour traiter du sujet.

En conclusion, je dirais que le développement culturel communautaire ne repose pas uniquement sur les épaules des sociétés culturelles. Oui, elles ont un rôle primordial à jouer et pour bien le jouer, elles doivent avoir l'appui des différents acteurs liés au développement culturel communautaire (décideurs, leaders, fournisseurs de services au niveau de la collectivité artistique, du patrimoine et des différents secteurs d'activités communautaires). Par contre, même avec cet appui, les structures locales ne deviendront stables et efficaces que lorsque chaque société culturelle bénéficiera d'un agent de développement permanent.

338

Structure culturelle franco-manitobaine

Alain Boucher

Aujourd'hui, j'aimerais vous présenter la structure du Centre culturel franco-manitobain, de ses groupes résidants ainsi que l'Association culturelle franco-manitobaine, qui regroupe dix-huit comités culturels en région rurale.

Tout d'abord, le Centre culturel franco-manitobain (CCFM) est une corporation provinciale. L'édifice, d'environ 62 000 pieds carrés, appartient à la province et celle-ci finance environ le tiers des opérations.

Voici un bref aperçu de la programmation :

• une série de trois spectacles par semaine au Foyer du CCFM. Il est à noter que le Foyer est un restaurant, le midi, d'environ quatre-vingt places;

• la série *En Éclosion* offre quatre spectacles par année pour la découverte de nouveaux talents. Cette série est présentée en collaboration avec Le 100 Nons et la Société Radio-Canada;

• la série *Coup de cœur* présente trois spectacles par année mettant en vedette des artistes renommés et des artistes locaux;

• le Chant'Ouest qui regroupe les galas provinciaux de l'Ouest;

• une programmation en arts visuels qui comprend environ dix expositions par année ainsi que des cours, des ateliers, un artiste en résidence et une collection permanente;

• un programme scolaire incluant des ateliers dans les écoles, le Village du Père Noël (au-delà de deux mille jeunes par année) et un camp d'été;

• des activités communautaires telles que la Fête du Canada, Not' Bye-Bye et une programmation spéciale lors du Festival du Voyageur; et

• une boutique d'art et d'artisanat pour encourager la vente des produits de nos artistes.

Dans un deuxième temps, le CCFM regroupe dix groupes résidants qui y ont leurs bureaux et y font leurs activités. Parmi ces groupes, il y a le Cercle Molière qui y a ses bureaux mais qui produit ses spectacles dans une autre salle depuis un an. Le théâtre devra être réaménagé pour les accueillir de nouveau. Il y a aussi l'Ensemble folklorique de la Rivière-Rouge, la radio communautaire, l'Alliance chorale, les Intrépides, Le 100 Nons (formation musicale pour les jeunes), la Société des communications, Cinémental, les Éditions du Blé ainsi que la Société historique de Saint-Boniface qui vient de déménager dans le nouveau Centre du patrimoine.

Le CCFM dirige aussi l'Association culturelle franco-manitobaine qui regroupe vingt-huit comités culturels en région rurale. Ces comités fonctionnent avec des bénévoles pour organiser leurs activités; ils se concentrent surtout sur le développement du talent local. Il y a eu des tentatives de tournées de spectacles mais il est souvent difficile de rentabiliser ces activités dans les plus petites communautés.

Avec les groupes résidants, il y a un partage de services et le CCFM leur offre des loyers à prix modiques et les accommode en termes d'espace. Finalement le CCFM offre une scène aux groupes artistiques.

Pour ce qui est des opérations, le CCFM gère un théâtre de trois cents places, une salle polyvalente pouvant accommoder cinq cents personnes, des salles de répétitions, un restaurant, une terrasse et fournit des services techniques, de réception et de vente de billets ainsi que d'entretien et de comptabilité.

Cela étant dit, le CCFM fait face à certains dilemmes. Il est souvent tiraillé entre le fait de faciliter l'expression culturelle via les groupes alors que d'autres voudraient qu'il soit un producteur de spectacles. Il faut donc revoir les structures pour que les rôles de chacun des intervenants soient identifiés de façon précise pour assurer le développement culturel au Manitoba.

Il y a aussi le fait que le CCFM est une des seules scènes où les artistes peuvent se présenter en français. Une des conséquences c'est que, à la longue, les mêmes artistes présentent et le même public assiste. Il faut donc trouver d'autres avenues pour les artistes.

Il y a aussi toute la question du financement qui a un grand impact. Avec les coupures récentes, on essaie de maintenir ce que nous avions mais nous devons trouver des façons d'offrir une meilleure variété d'activités.

Un autre dilemme, c'est la question du public francophone versus le «mainstream». Le public francophone a le choix de consommer aussi bien en anglais qu'en français et il existe même cette «compétition» entre les activités en français. Il faut donc trouver des façons d'élargir notre public.

Sur le plan physique, les groupes artistiques ont des besoins qui changent en termes d'espace. Prenons par exemple le Cercle Molière qui a quitté le théâtre du CCFM pour une plus petite salle. Il faut trouver des façons de rénover le théâtre pour qu'il réponde à la fois aux besoins du Cercle Molière et de la communauté en général.

Enfin, il y a aussi la mentalité du public versus le coût de la culture. Le public n'est pas habitué à payer pour la culture et cela pose un problème pour la rentabilité des activités culturelles.

Face à ces dilemmes, j'ai tenté d'identifier quelques pistes de solutions. D'abord, je crois qu'il doit y avoir une concertation dans la communauté pour déterminer les champs d'intervention de chacun. Il faut aussi se donner des expertises et travailler à partir des forces que possède chacun des groupes. À titre d'exemple, le CCFM n'a personne qui consacre tout son temps à la programmation alors que la communauté en a grand besoin. Les activités sont organisées par des personnes qui ont plusieurs autres tâches à faire.

Il faudrait peut-être aussi se tailler une place au niveau du tourisme pour profiter des dollars dans ce secteur mais surtout pour offrir de nouveaux publics à nos artistes pour qu'ils soient mieux connus. Du même coup, nous devons présenter une plus grande variété d'artistes au public francophone. La question de l'exportation de nos produits et des échanges entre les communautés seront très importants pour notre développement culturel.

341

L'animation culturelle en Ontario français
Résumé du verbatim

Robert-Guy Despaties

La culture reflète la manière d'être d'une communauté. Chez nous, les notions de culture et de communauté se situent au cœur de l'animation culturelle car la communauté franco-ontarienne est avant tout une communauté linguistique et de territoire, c'est-à-dire qu'elle se compose de tous les francophones qui résident en Ontario et qui s'identifient à l'Ontario français. Cette mosaïque ethnique ne fait que renforcer la vitalité de notre communauté et de notre culture.

Comme on l'a vu au Nouveau-Brunswick, l'animation culturelle est souvent perçue comme une responsabilité du milieu scolaire. Elle a pour but de fournir à l'élève un climat d'apprentissage qui favorise son cheminement culturel. L'animation culturelle doit cependant jouer un rôle beaucoup plus vaste en permettant à tous les membres d'y participer pleinement et d'acquérir des connaissances culturelles. C'est une étape que certaines communautés franco-ontariennes ont commencé à franchir avec la création de centres scolaires communautaires. Le centre scolaire communautaire Notre place qui a ouvert ses portes en octobre 1997, en est un exemple évident. C'est l'un des principaux lieux de regroupement communautaire du sud de l'Ontario et il joue un rôle déterminant dans l'accès et la participation de la communauté à la vie culturelle. Les liens qui s'y créent favorisent le développement de l'identité de notre communauté dans toute sa diversité, comme en font foi les projets communs qui voient le jour dans les domaines culturel, social, communautaire et dans celui des loisirs.

Ce centre culturel s'est du reste associé au Réseau Ontario, une organisation culturelle qui a vu le jour grâce à l'initiative de Théâtre Action avec l'aide de l'Association des professionnels de la chanson

et de la musique, de l'Association des centres culturels de l'Ontario, du Conseil des Arts de l'Ontario et de Patrimoine canadien. Réseau Ontario regroupe actuellement huit diffuseurs permettant aux artistes professionnels des arts de la scène de se produire dans des salles de qualité quasi professionnelle et, dans certains cas, professionnelle.

Face à la situation qui prévaut actuellement dans le domaine scolaire, où le nombre d'animateurs a diminué de plus de 90 %, la charge revient aux centre culturels et à la communauté de prendre en main l'animation culturelle et de la diffuser à travers l'Ontario au moyen de partenariats avec les associations de services et les gouvernements.

Discussion
Le rôle des structures locales d'animation culturelle

Charles Chenard: Animateur culturel pendant cinq ans, à Edmonton, j'ai constaté plusieurs changements au niveau de l'animation culturelle dans les écoles de l'Alberta. Et le débat actuel dans cette province est le suivant: les enseignants ont-ils la responsabilité de faire de l'animation culturelle dans les écoles? Selon les professeurs, la façon dont est conçu le système scolaire ne permet pas d'avoir des activités culturelles ou sportives. Comme les francophones ne peuvent trouver ailleurs ces activités, on remet en question le système d'éducation.

(Identification inaudible): En Ontario, les responsables du niveau scolaire ont-ils pris en considération cette perte d'animation au niveau des arts? Qui a pris la relève? A-t-on fait pression auprès du ministère de l'Éducation pour que l'éducation francophone soit reconnue comme différente?

Pierre Pelletier: Oui. Le ministère de l'Éducation de l'Ontario a convoqué à Toronto plusieurs individus dans toutes les disciplines: sciences, arts, humanités, arts visuels. De façon intensive, presque douze heures par jour, on s'est réuni pour mettre au point un document afin d'intégrer l'animation culturelle au curriculum, la manière dont elle peut être utilisée comme outil d'apprentissage des sciences, des mathématiques, par exemple, afin qu'elle ne soit pas uniquement le lot d'un département de lettres ou entre les mains d'un bénévole qui fait cela quand il est disponible.

Cet exercice a donné lieu à un document remis à la fin juin, l'an dernier, et dans lequel on recommandait de nouveaux encadrements afin de régénérer l'animation culturelle. J'ai rencontré les hauts fonctionnaires du ministère, les sous-ministres et une sous-ministre-adjointe qui m'a dit que le document était excellent et qu'il fallait que l'animation culturelle soit au centre de la vie française en Ontario. Mais, on attend toujours! Il n'y a eu aucun changement de

structure pour qu'on puisse l'intégrer dans les écoles. Mon collègue des centres culturels, Robert-Guy Despaties, peut peut-être vous en dire plus.

Robert-Guy Despaties: Disons qu'au palier gouvernemental, j'ai essayé d'avoir des copies de ce document mais on dirait qu'il est « dans la glacière » : il n'a pas le droit d'être rendu public. Heureusement, Pierre Pelletier m'en a donné un peu le contenu.

Pour répondre à la question, disons que maintenant, les Conseils scolaires sont gérés par des francophones. On nous a donné les sous en disant : « Maintenant, coupez ! » L'animation culturelle en a pris un coup. L'Assemblée ontarienne des responsables en animation culturelle (AORAC), s'éteindra à la fin juin. On espère pouvoir la réanimer dans quelques années. Éventuellement, on espère qu'un nouveau vent d'animation culturelle soufflera sur nos écoles et dans notre province, malgré l'extinction de l'AORAC. Actuellement, on essaie de créer de nouveaux postes : de là vient mon titre de conseiller en animation culturelle car je dois travailler avec les enseignants à développer des programmes multidisciplinaires directement intégrés au curriculum et former les enseignants.

Et on espère que ça ne s'éteindra pas car c'est vraiment important. En Ontario, on doit absolument établir des partenariats avec les centres culturels, susciter le bénévolat pour faire de l'animation à l'intérieur des écoles. Dans le sud de la province, avec seulement 2 % de la population, l'animation est difficile à maintenir.

Maurice Olsen: Ma question s'adresse à Alain Boucher. Vous avez parlé de Radio-Canada et de partenariats que vous avez créés avec cette Société et avec le Centre franco-manitobain. J'aimerais que vous éclaircissiez un peu cela. Ensuite, dans votre problématique, vous avez mentionné le « mainstream »; mais, est-ce que le « mainstream », ce n'est pas le public francophone, ou le définissez-vous autrement ?

Alain Boucher: En ce qui a trait à Radio-Canada, on a une série en éclosion qui vise à découvrir de nouveaux talents en chansons et en musique. Radio-Canada capte et diffuse, en direct, trois spectacles par année et finance une partie des cachets; la Société fait ça aussi

pour le Gala provincial de la chanson et le Chant'Ouest, le
regroupement des galas provinciaux.

Quant au «mainstream» versus le public francophone, disons
que ce dernier fait partie du «mainstream» car il tient à aller au Folk
festival et à tous les événements qui se passent à Winnipeg et dans
les alentours. La compétition est donc assez féroce pour les
événements culturels, ce qui diminue notre public. Il faut tenter de
l'élargir en cherchant, par exemple, à attirer le public de
l'immersion. Au Manitoba, il y a vingt-deux mille étudiants dans les
écoles d'immersion et cinq mille dans les écoles françaises. Dans un
petit milieu, les artistes sont souvent les mêmes et le public
francophone pure laine devient saturé. Il faut trouver d'autres
publics.

Maurice Olsen: Je trouve ce genre de partenariat avec Radio-Canada-
Manitoba très intéressant et j'encourage le Conseil provincial des
sociétés culturelles du Nouveau-Brunswick à une réflexion pour
créer ce même type de partenariat. Actuellement, la Société Radio-
Canada en région est obligée, pour produire des spectacles à forte
composante de musique ou de variétés, de faire des captations. La
différence entre une captation et une production, c'est l'argent. Si on
pouvait compter sur la communauté pour nous proposer des
spectacles qu'on diffuserait ensuite à la télévision, ce serait un bon
moyen d'utiliser la télévision. C'est une proposition à ne pas oublier.
La télévision est là, utilisez-la!

Alain Boucher: Nous avons un autre partenaire en éclosion: c'est *Le
100 Nons* qui s'occupe de formation musicale chez les jeunes.

Adrienne Sawchuck: Robert-Guy Despaties parlait des centres scolaires
communautaires en Ontario. Avec combien de centres travaillez-
vous? Et combien y en a-t-il en tout?

Robert-Guy Despaties: Je suis impliqué dans un seul centre scolaire
communautaire et j'y suis bénévole. Il y en a trois, en tout, en
Ontario. Les partenariats sont en éclosion. On espère qu'ils vont
rejoindre la communauté avec les écoles ou avec d'autres
organismes comme les garderies ou les centres médicaux et sociaux.

346

Il faut tâcher de se regrouper. Parce que nous, on sent l'impact que cela a sur notre communauté, la synergie qui est en train de croître.

Adrienne Sawchuck: Comment finance-t-on ces centres scolaires communautaires?

Robert-Guy Despaties: Il y a des sous qui proviennent de la paroisse, du clergé. Du côté de l'école, ça vient du ministère de l'Éducation, et, de notre côté, de Patrimoine Canada et du ministère des Loisirs.

Adrienne Sawchuck: Vous retrouvez-vous endettés?

Robert-Guy Despaties: Non. Depuis une quinzaine d'années, le centre culturel ramasse des sous pour célébrer son 25e anniversaire qui a eu lieu cette année. Cela a permis de payer toute la construction, sans hypothèque.

Adrienne Sawchuck: En Saskachewan, il y a deux centres: un à Régina et l'autre à Prince Albert. Mais ils se sont retrouvés avec de grosses dettes. Ils essaient de s'en sortir mais ils n'ont pas les moyens d'embaucher des animateurs ou des agents de développement. Ce sont des éléphants blancs: ils sont pesants et ne rapportent rien.

Robert-Guy Despaties: On est gâté de ne pas avoir d'hypothèque. De plus, on a une employée à temps plein. Mais toute la programmation culturelle, les cours offerts, le partenariat avec le Collège des Grands Lacs reposent sur le bénévolat. C'est ce qui nous permet de ne pas avoir d'éléphants blancs. Comme il fallait couper l'argent destiné au personnel, on a dit aux gens que s'ils voulaient un centre, ils devaient s'impliquer: ils l'ont fait.

Marc Haentjens: Je serais intéressé à revenir sur le rôle des municipalités dans le financement des sociétés culturelles. N'y a-t-il pas moyen de trouver un appui plus important? Je sais que souvent il est très minime. Évidement, quand les municipalités sont bilingues ou même anglophones, c'est beaucoup plus compliqué. Est-ce qu'il y a des actions possibles? Ne serait-il pas logique que le palier local finance des structures qui sont, avant tout, locales?

Fernande Paulin: La réflexion actuelle se fait beaucoup en ce sens.

347

Cette année, on a réussi à obtenir — au moins sur papier — de deux municipalités, un genre de protocole d'entente pour assurer un financement minimum, de 5 000 $ à 10 000 $. Mais on veut aller plus loin, même si ce n'est pas la première préoccupation des municipalités. À Shippagan, région d'où je suis, on a réussi à avoir 5 000 $. Mais il a fallu qu'on monte un document avec la formule du Conseil des Arts, afin d'en montrer les répercussions économiques. On s'est rendu compte que lorsqu'on veut animer la communauté, c'est seulement avec des chiffres qu'on peut les convaincre. Maintenant, les sociétés culturelles sont bien implantées. Les municipalités veulent voir les répercussions économiques : si vous êtes en mesure de les leur montrer, vous aurez peut-être la chance d'être écoutés.

On travaille aussi avec l'Association des municipalités pour développer une politique. Cette association a également soumis un document de réflexion qui a été proposé à la province. Mais on n'en a plus entendu parler. Entre-temps, on donne à nos sociétés culturelles le mandat de convaincre les municipalités qu'il y a des répercussions économiques.

Marc Haentjens: Il y a quelques années, en Ontario, il y a eu une réflexion provinciale, *RSVP,* qui identifiait les municipalités en disant, c'est peut-être de là que le financement devrait venir. Pendant longtemps, le Patrimoine aidait au niveau fédéral; au niveau provincial, c'est toujours le trou béant. Alors, on se disait que les municipalités, c'était peut-être la solution. Au Manitoba, est-ce qu'il y a des réflexions de ce côté?

Alain Boucher: Au Manitoba, à Winnipeg, il y a un programme d'aide à la culture. Mais les sommes ne sont pas très importantes. Le centre culturel est une corporation de la Couronne : on n'a pas accès à un fonds d'opération de la ville de Winnipeg, mais à certains projets. Quant aux municipalités en région rurale, à ma connaissance, elles ne fournissent aucun financement au niveau culturel.

Robert-Guy Despaties: En Ontario, cela dépend des municipalités. Il y a des villes et des villages où les francophones sont nombreux : ils

profitent de subventions même si elles ne sont pas suffisantes. Mais ce n'est pas le cas du sud de l'Ontario.

Le Cercle de l'amitié existe depuis vingt-cinq ans et la mairesse y est venue pour la première fois cette année. Les municipalités nous considèrent dans la catégorie du multiculturalisme et nous refusons cette catégorisation. En ce moment, nous travaillons sur un dossier afin que la région offre officiellement une semaine annuelle à la francophonie. Jusqu'à présent cependant, ce projet n'a pas reçu beaucoup d'appuis financiers.

Lise Leblanc : Sur ce thème, deux petits ajouts. On a appris dans ces discussions-ci, en fin de semaine, que les artistes de Sudbury avaient été chercher 42 % de plus à la ville. Cela m'a amenée à trouver d'autres solutions. Il y a peut-être des actions à poser au niveau de la Fédération canadienne des municipalités fédérées. Elle pourrait envoyer des messages à ses membres pour les sensibiliser à la culture. C'est peut-être une action à envisager.

Ma question porte sur le tourisme. Marcia Babineau se demandait ce matin : «Comment élargir la scène?» En Acadie, il y a eu des initiatives au niveau du tourisme. Pourriez-vous élaborer? Cela pourrait se révéler une piste de solution. Qu'est-ce qui a été tenté et comment envisagez-vous cet élargissement de la scène par le tourisme?

Alain Boucher : Cela commence au Manitoba. Le Conseil de développement économique a un volet touristique, mais la communauté artistique devra s'impliquer parce qu'il faut un produit à vendre aux touristes. Cela élargit la scène et crée un autre public. Jusqu'à maintenant, il n'y a pas d'actions concrètes, mais ce sont des idées qu'il faut explorer.

Fernande Paulin : Au niveau des sociétés culturelles, nous n'avons pas de volet touristique. On attire le touriste avec nos activités sans avoir de volet spécifiquement touristique. Ce serait d'ailleurs une chose intéressante à examiner.

Maurice Molella : Y a-t-il ou serait-il possible d'avoir un regroupement des animateurs culturels scolaires au niveau provincial ou fédéral? Est-ce que ce serait un objectif à se fixer?

Alain Boucher: Le problème, c'est qu'il n'y a pas d'animateurs culturels. Au Manitoba, on avait regroupé tous les organismes qui offraient des programmes scolaires car on voulait discuter de ce qu'on fait, de la manière dont on s'y prend, des problèmes qui existent, des solutions, etc. Mais ces animateurs culturels ont généralement un autre emploi.

Louis St-Cyr: Il existe un regroupement national au niveau universitaire : le Rassemblement des services d'animation culturelle et communautaire (RECUAC). À Saint-Boniface, je travaille comme animateur culturel à temps plein pour l'université et ce qu'on y fait a un rayonnement dans la communauté. Il y a peut-être une expertise, dans les différentes universités, au niveau de l'animation culturelle. À Moncton, entre autres, il y a quelqu'un d'extrêmement compétent.

Maurice Olsen: Je reviens au tourisme en Acadie. Il existe, effectivement, des activités culturelles importantes en Acadie qui ne sont peut-être pas organisées par les centres culturels. Si je peux parler de tourisme et d'une thématique folklorique, les grandes manifestations sont récentes : le pays de la *Sagouine*, Bouctouche, est un petit village qui a été reconstruit pour attirer du tourisme et qui est devenu un centre d'activités où l'on présente du théâtre, du folklore et l'Acadie d'autrefois. Bien entendu, on y présente la *Sagouine*. Il y a aussi le Festival de musique de Caraquet, qui a lieu tous les étés, au mois d'août et qui dure une semaine. Un peu à l'extérieur de Caraquet, le village historique acadien est ouvert tout le printemps et l'été. C'est une reconstitution de l'Acadie d'autrefois et diverses activités culturelles s'y déroulent. Et, finalement, le Festival du cinéma francophone et acadien, qui a lieu à Moncton, a pris énormément d'ampleur depuis les dix ou quinze ans qu'il existe. Il y a donc des événements, en Acadie, qui sont liés au tourisme, sans parler des festivals qui se déroulent dans toutes les villes et tous les villages de l'Acadie, tout au cours de l'été.

Fernande Paulin: J'ajouterais le Festival de musique baroque sur l'île Lamèque. Et il y a toute cette panoplie de festivals où l'on fait énormément d'activités culturelles.

350

Louisette Villeneuve: L'Association des artistes professionnels du Nouveau-Brunswick a publié une carte touristique culturelle du Nouveau-Brunswick : la Culture-route.

Robert-Guy Despaties: Je reviens à l'université. Quand les gens sont à l'université, ils ont déjà décidé de s'identifier comme francophones tandis que ma grosse préoccupation, ce sont les plus jeunes, ceux du secondaire ou du primaire. Surtout au secondaire : les jeunes commencent à développer leur propre personnalité et à s'identifier. Je crois fermement qu'on ne doit plus attendre et croire que seuls le ministère de l'Éducation et les institutions scolaires peuvent prendre en charge l'animation scolaire. On doit, en tant que centre culturel, en tant qu'organisme de service aux arts, en tant que médias, en tant qu'instances gouvernementales, prendre en main une partie de l'animation culturelle. Tout le monde a une responsabilité face à l'avenir de nos jeunes et à celui de la francophonie en milieu minoritaire.

Charles Chenard: Pendant mes cinq années en Alberta, j'ai tenté de mettre sur pied une association ou plutôt des rencontres régulières d'animateurs culturels. On était neuf, il n'y en a plus que cinq. Le problème était le même qu'en Ontario. Chaque année, les emplois sont remis en question.

Comme francophone, il faut qu'on fasse comprendre au ministère de l'Éducation qu'on a besoin d'éduquer nos jeunes différemment. Pour le ministère, l'éducation, c'est partout pareil. Vous avez besoin d'apprendre les mathématiques, les sciences... Mais c'est faux. Il faut savoir comment véhiculer *notre* parole et ce n'est pas par les sciences que la langue est nécessairement véhiculée. Chacun doit en être conscient dans les écoles et dans la division scolaire. Il faut convaincre le ministère de l'Éducation de donner la priorité à la culture.

Robert-Guy Despaties: Si toute la communauté francophone dit OUI, le ministère de l'Éducation recevra des pressions...

Fernande Paulin: Les écoles ont également leur gestion interne. À Shippagan, on a appris cette année qu'il fallait couper un cours et ce

n'était ni au ministère ni au conseil scolaire de décider. C'est l'école qui a décidé d'enlever un cours d'art dramatique. En tant qu'intervenant culturel dans la municipalité, il est important de réagir. Même si le ministère de l'Éducation a un rôle primordial, il ne faut pas négliger l'importance des écoles.

Marc Haentjens: Je voudrais vous amener dans une autre direction. On parle du rôle des centres vis-à-vis des écoles ou de lien entre les centres culturels, les sociétés culturelles et les écoles. J'aurais voulu vous entendre sur le rôle des artistes dans les centres culturels ou la société culturelle. Quelle place ont les artistes dans vos organisations? Je sais que c'est parfois problématique. Il y a des expériences intéressantes d'artistes en résidence ou d'autres types de partenariat. Comment vivez-vous cela? Avez-vous tenté des choses qui permettent d'arriver à une intégration harmonieuse ou à une collaboration intéressante de ce côté-là?

Robert-Guy Despaties: Je suis choyé car je suis bien intégré au milieu artistique franco-ontarien. Je crée des partenariats avec différentes compagnies, différents artistes et j'essaie de les intégrer à mon milieu scolaire. Le premier contact n'est pas facile; il y a un mur difficile à franchir. Les deux se regardent par-dessus la clôture pour se voir, avant de pouvoir communiquer. Je suis bien placé dans plusieurs organismes pour pouvoir faire mon lobbying, mais ce n'est pas donné à tous les centres culturels ni à tous les animateurs culturels scolaires. De ce côté-là, quand il n'y en a pas... c'est très difficile.

On a un bon programme d'artistes en résidence avec le Conseil des Arts. Du côté de l'éducation, ces programmes sont sous-utilisés: il faut les exploiter davantage. Les gens ont peur de toucher à tout ce qui est en dehors du ministère de l'Éducation et du Conseil des Arts.

Même du côté du service aux artistes, des organismes de service, il faut créer des liens entre les centres culturels et les écoles. Il y a un pont à franchir.

Fernande Paulin: La communication n'est pas évidente! C'est souvent

qui tu connais, et comment tu les connais. Il est certain que lorsqu'on produit des artistes ou qu'on fait des échanges, on aimerait parfois que l'artiste puisse avoir un lien plus direct avec la communauté. Par exemple, on songe à organiser un Festival de théâtre communautaire amateur et à y inclure des artistes professionnels pour faciliter le rapprochement et créer divers partenariats.

Du côté du Conseil provincial des sociétés culturelles, on a un petit réseau de salles : cela permet la diffusion de spectacles. Il faut parler davantage aux artistes. L'an dernier, les sociétés avaient besoin — faute de moyens — d'un spectacle intime avec deux musiciens tout au plus. Cette année, elles veulent absolument voir leurs produits sur disque. Leurs besoins sont légitimes mais les sociétés culturelles ne peuvent pas toujours les satisfaire. Il faut que les artistes le sachent pour qu'ils nous comprennent. Moi, je comprends qu'ils aimeraient avoir leurs produits sur disque, mais la réalité que nous vivons ne le permet pas nécessairement. On essaie d'avoir une meilleure communication, de meilleurs échanges.

Alain Boucher : Au Manitoba, le rôle des artistes ou des organismes artistiques est problématique. Le travail s'est surtout fait entre organismes et même au niveau de la structure du centre puisque le Conseil est nommé par la province. Cela peut poser des problèmes parce que les artistes ne sont pas nécessairement au Conseil. Ils ne sont pas impliqués dans les décisions, dans la vision de ce qu'on veut faire, etc. Nous sommes en train de revoir notre fonctionnement. Il faut se donner une expertise; par exemple, quelqu'un qui ne ferait que de la programmation musicale. C'est peut-être ce qui manque présentement parce qu'on prend juste ce qui a déjà été créé. On offre la scène et quelqu'un achète des spectacles, trois soirs par semaine, mais il n'y a pas de développement, pas de dialogue. C'est un problème !

Robert-Guy Despaties : Réseau Ontario a résolu beaucoup de ces problèmes avec les gens de l'APCM — l'Association des professionnels de la chanson et de la musique franco-ontariennes — et de Théâtre Action. Par eux, des portes ont été ouvertes, entre les

diffuseurs et les producteurs afin de mieux connaître nos besoins, nos réalités ainsi que les leurs, et d'en arriver à un juste milieu. On a fait beaucoup de chemin. J'espère qu'éventuellement, on pourra répéter l'expérience avec BRAVO, le Bureau des regroupements des artistes visuels de l'Ontario, avec les éditeurs, etc., pour continuer ce travail.

Fernande Paulin : Dernière intervention à ce sujet. On critique beaucoup les ententes Canada-Communautés, mais il y a un point positif : cela nous a permis de prendre conscience des partenariats que nous devrions établir. On y travaille beaucoup au niveau du Conseil provincial des sociétés culturelles : on essaie de travailler davantage avec l'AAAPNB, ce qui fait qu'automatiquement, il sera beaucoup plus facile d'établir des relations avec les artistes.

Daniel Cournoyer : On a parlé des coupures des cours d'art dramatique au secondaire. C'était notre réalité. Maintenant, il s'est créé un partenariat entre le conseil scolaire, une école et l'UniThéâtre. On offre un cours d'art dramatique crédité après les heures d'école au centre communautaire. Cela répond à un besoin et nous permet de présenter une production. C'est un exemple de partenariat qui continue. L'année passée, on avait seulement sept étudiants; l'an prochain, on en prévoit une quinzaine.

Nous avons un centre communautaire commercial et non scolaire, avec une salle de 225 places. Comme la Cité francophone n'avait pas l'expertise pour gérer cette salle, nous avons conclu une entente récemment : nous partageons un directeur technique et l'UniThéâtre prend en charge la promotion et les réservations. Nous ne faisons pas de programmation comme telle, mais nous partageons nos ressources. C'est vraiment une période d'essai; on verra les résultats à long terme. Cela donne plus de liberté artistique à l'UniThéâtre.

Carole Trottier : Je suis dans l'Association franco-yukonnaise. Suite à la présentation d'Alain Boucher, et en rapport direct avec le partenariat, je voudrais mentionner qu'au Yukon aussi, on fait rapidement le tour de nos artistes. Malgré tout, le nombre de nos

productions est étonnant compte tenu de notre petit marché : on organise plusieurs fêtes, plusieurs festivals, mais on fait rapidement le tour de nos artistes.

À cause de la nature de notre communauté et de son marché limité, on travaille beaucoup avec les festivals et les organismes culturels locaux, ce qui nous permet d'avoir des productions plus importantes. Parce qu'on travaille ensemble, les budgets sont plus importants. On travaille avec des organismes culturels locaux et on assure une présence francophone dans les festivals qui sont organisés à travers le territoire.

Je me suis rendu compte, au fil des ans, que cela crée une certaine ouverture d'esprit dans la communauté anglophone. C'est comme cela que l'on rejoint le « mainstream », en passant par les anglophones, parce que l'Association franco-yukonnaise est assez marginale. Beaucoup de francophones, au Yukon, ne tiennent pas à s'identifier à leur association. Selon eux, on y fait trop de politique, on gueule trop, on revendique trop, mais finalement, on obtient des résultats. Voilà ma suggestion : c'est avec eux qu'il faut s'entendre.

Daniel Cournoyer : On parle souvent de la façon d'animer nos centres, du besoin de quelqu'un pour le faire. Moi, je n'en suis pas certain. Est-ce qu'on doit trouver quelqu'un pour coordonner les activités ou pour les trouver ? Est-ce que cette personne est là pour créer ou pour faciliter le contact avec la communauté ?

Robert-Guy Despaties : C'est un peu les deux : créer et diriger. En Ontario, certains centres ont beaucoup d'employés : ils donnent des cours, offrent des services de garderie. Le centre MIFO, par exemple, n'a pas moins de soixante employés tandis que nous, nous nous limitons à un ou deux employés qui assurent l'administration et ce sont des bénévoles qui travaillent aux différents comités : culturel, social, sportif. Un représentant siège au grand comité et les autres petits comités travaillent chacun de leur côté. Quand le comité théâtre, par exemple, a une production, il l'amène au calendrier. Tout le monde développe des activités et cela est géré par un groupe de bénévoles. C'est certain qu'il y a parfois des étincelles, mais la plupart du temps, cela va bien. On a un responsable et, au besoin, on emploie des contractuels.

Alain Boucher: Chez nous, on tente de faciliter l'expression artistique, mais c'est un dilemme. C'est notre mandat depuis dix ou quinze ans. On en est au point où il faut aller plus loin, pas nécessairement produire, mais peut-être coproduire. Ce qui revient à la question d'expertise : si un expert est chargé de la programmation, il peut contacter un autre groupe et voir ce qu'il est possible de faire ensemble, comment on peut s'aider, comment on peut faire avancer tel ou tel projet.

Marc Haentjens: Je comprends que beaucoup d'entre vous réfléchissez périodiquement à un certain nombre de questions qui sont assez communes, finalement : les relations avec les écoles, la programmation, le financement, la relation avec les artistes ou les groupes artistiques... Est-ce qu'il y aurait lieu, à l'échelle nationale — c'est une idée qui a été lancée hier à l'assemblée — d'avoir une table sectorielle culturelle communautaire ? Est-ce qu'il y aurait lieu d'imaginer une plate-forme de discussions-réflexions pour partager des informations, des expériences, des expertises ? Et comment la FCCF pourrait-elle y jouer un rôle ? Ou est-ce qu'il y a un rôle pour nous ?

Fernande Paulin: Moi, je suis membre de la FCCF. Hier, vous présentiez le plan stratégique et on n'a pas eu le temps de réagir ! Je voudrais réagir. Ce que je constate, à la FCCF — j'ai seulement assisté à deux rencontres, soit celle d'octobre et celle d'hier — c'est que le côté développement communautaire est négligé. Et, dans votre stratégie, j'ai vu que vous lui accordiez plus de place : j'étais contente de le voir. Et j'espère que demain, on discutera de l'idée de créer une table sectorielle. Je trouve réellement que la FCCF pourrait aider davantage ou donner un coup de main au développement culturel communautaire, pour voir ce qu'on peut faire, chacun dans nos régions respectives.

Alain Boucher: Je suis d'accord : on peut s'entraider davantage. Là serait notre force. On a chacun nos expériences et, si on les partage, on n'a pas besoin de refaire tous les mêmes erreurs.

Marc Haentjens: Évidement, l'éloignement est un problème de base,

mais il y a peut-être moyen d'avoir, par exemple, des conférences téléphoniques ou par internet. Il y a des moyens qui pourraient être imaginés pour vous rallier.

Robert-Guy Despaties: Très bonne idée! Je pense qu'en plus du culturel, c'est la communauté en tant que telle, qui va en bénéficier. Pour les artistes, de savoir que leur communauté est plus organisée, sera très encourageant.

Josette Salles: Si j'ai bien compris, vos sociétés culturelles au Nouveau-Brunswick ne font pas partie d'un centre communautaire?

Fernande Paulin: Il y a trois centres communautaires et douze sociétés culturelles. Là où il y a des centres communautaires, il n'y a pas de sociétés culturelles et le centres font ce que les sociétés essaient de faire, mais avec beaucoup plus de facilité parce qu'il ont un animateur culturel permanent. Les deux font partie du Conseil provincial des sociétés culturelles.

Josette Salles: En Colombie-Britannique, tous les centres s'appellent culturels mais ils font plus de communautaire. On essaie de les éveiller au fait qu'ils sont d'abord des centres culturels et qu'ils doivent réserver une partie de leur budget à la culture. En région, il y a à peu près une dizaine de centres qui sont membres du Conseil culturel artistique. On a un facilitateur dont le rôle est de donner de l'information, de s'assurer qu'il n'y a pas de dédoublements ou de chevauchements, que les dates correspondent, que les gens se parlent pour organiser une tournée ensemble, etc.

Raymonde Boulay-Leblanc: Les centres communautaires, au Nouveau-Brunswick, sont des centres scolaires communautaires. Ils sont dans trois régions à forte majorité anglophone: Saint-Jean, Frédéricton et Miramichi. On a créé ces centres scolaires communautaires pour permettre à la communauté francophone de s'épanouir, mais leur budget ne vient pas de la même enveloppe que la nôtre. C'est l'animation culturelle qui se passe au centre scolaire communautaire.

Julie Boissonneault: La question lancée par Marc Haentjens est toujours ouverte: y aurait-il lieu d'avoir une plate-forme de discussions au

sujet de structures locales d'animation culturelle ?

(Identification inaudible) : C'est très intéressant qu'on ait une table sectorielle. La seule chose qu'il ne faudrait peut-être pas oublier, c'est que les sociétés culturelles sont extrêmement fragiles. Elles sont à la merci du financement, d'année en année. Une grosse majorité d'entre elles ne savent même pas ce qu'est un animateur culturel : ce sont des bénévoles. Alors, quand on veut même parler d'une association d'animateurs culturels au Nouveau-Brunswick, je pense qu'il y aurait peut-être cinq personnes autour de la table.

Il y a un discours qu'on tient depuis longtemps, un discours qu'il ne faut pas oublier et qu'il ne faut pas lâcher : celui de la permanence en région. Les bénévoles font ce qu'ils peuvent, mais ils changent et c'est toujours à recommencer. Beaucoup n'ont pas d'expérience en développement culturel et c'est ce qu'on leur demande de faire. On remarque que là où il y a des employés — même à temps partiel —, la société culturelle est beaucoup plus solide. Il faut continuer à revendiquer et ne pas lâcher parce que tant et aussi longtemps que nous n'en aurons pas, nous demeurerons fragiles.

Julie Boissonneault : Je vous remercie et je remercie aussi nos trois conférenciers : Robert-Guy Despaties, Fernande Paulin et Alain Boucher.

Allocution au forum de l'Institut franco-ontarien sur la situation des arts au Canada français

Yvan Asselin, Directeur général des programmes, radio française, Société Radio-Canada

C'est une occasion exceptionnelle qui m'est offerte. Imaginez, avoir devant moi, en un seul lieu, des artistes, des créateurs, des penseurs, des communicateurs, des producteurs qui expriment la ou, devrais-je dire, les cultures de la francophonie de l'Ontario, de l'Ouest et de l'Acadie.

J'ai tout de suite été intéressé par deux des questions soulevées dans les prémisses du forum puisqu'elles rejoignent le cœur même des préoccupations de Radio-Canada. Comment créer des liens entre nos minorités respectives? Comment élargir nos connaissances de l'autre? Je répondrai aux questions en faisant une incursion dans le phénomène de l'identité régionale.

J'ajouterai ici mon hypothèse à celle de bien des penseurs d'ajourd'hui sur le phénomène de l'éclatement des frontières et surtout sur les transformations anticipées par les nouveaux circuits d'échanges virtuels créés par l'Internet. Cela soulève la question de l'appartenance, voire de la survie des identités régionales.

Nous ne parlons plus de phénomènes négligeables. Deux millions de foyers canadiens sont branchés à l'Internet. En ce qui a trait à l'éclatement de l'offre médiatique, de nouveaux canaux spécialisés s'ajouteront encore dans les mois à venir. Les acteurs eux-mêmes changent et aujourd'hui les compagnies de téléphone cherchent des contenus pour tous leurs nouveaux modes de transmission quand elles ne décident pas simplement de créer leurs propres unités de production. Dans quelques jours, de Paris, il sera possible de recevoir, sur son téléavertisseur, les résultats du Mondial de soccer au fur et à mesure du déroulement des matchs.

Dans le monde artistique plus particulièrement, de nouvelles

formes de création voient le jour, continuellement, dans l'univers du virtuel.

Les premières réactions des sociétés confrontées à une autre forme d'éclatement, soit la création des grands ensembles comme en Europe, semblent donner des signes d'une affirmation plus forte, d'une identité bâtie autour des premiers lieux de reconnaissance. Reste à voir, mais le premier réflexe collectif est prometteur pour la survie de la culture régionale.

Mais les choses ne sont pas si simples. Ramenons la question à la plus petite échelle de la plus petite minorité, soit l'individu. J'ai toujours prétendu que l'homme régional n'existe pas. Personne ne saute du lit le matin en pensant au nord de l'Ontario ou en criant je suis du Nipissing. Le francophone du nord de l'Ontario est intéressé par tout ce qui le rejoint en propre, tout ce qui a une résonance forte sur ce que j'appellerais sa conscience. Plus l'information est rapprochée, plus elle risque d'avoir un retentissement important si elle est significative pour lui. Mais l'homme est universel dans les intérêts.

Par contre, la construction de ses œuvres quelles qu'elles soient, et tout ce qu'il exprime n'est-il pas fondamentalement influencé par la proximité? Ses ascendants : la géographie du lieu qu'il habite, la valeur des mots de la langue qu'il parle, le climat, le quotidien. L'expérience immédiate demeure un facteur décisif de la création. Le coup de pied au derrière qu'on a reçu à quinze ans nous influencera peut-être autant que la lecture des œuvres de Proust. Assis à son pupitre, branché sur le net dans une aventure passionnante depuis deux heures, l'internaute donnera toujours la priorité à son fils qui entre dans la pièce en hurlant.

Les œuvres appellent à l'universel donc, mais elles puisent leur source dans les expériences immédiates de la culture, des mentalités, de la géographie, des voix, des sons. Jean-Paul Riopelle a fait le grand virage dans sa démarche artistique à la suite de la fameuse expérience de Saint-Fabien, au bord du fleuve, où l'observation des vagues lui a fait comprendre qu'il fallait regarder les choses autrement.

De nouveaux lieux identitaires apparaissent donc avec la

naissance de communautés virtuelles, mais je me plais à croire que ce phénomène amplifiera l'importance de la culture locale, tout comme le besoin de retrouver des lieux réels de rassemblement. Avez-vous remarqué que les internautes se donnent des rendez-vous dans des villes pour échanger autrement que sur le net?

Mais si on peut parler d'un monde où il y aurait une identité locale ou régionale forte et de nouvelles communautés d'intérêt qui tendent à l'universel, n'y aurait-il entre le local et la planète qu'une suite de non-lieux ou tout simplement des lieux politiques et administratifs?

Le rôle de la radio-télévision publique auprès de toute la communauté francophone sera un élément déterminant dans cette capacité de rassemblement et d'émergence de liens entre les diverses communautés. La radio et la télévision publiques de Radio-Canada ont un rôle unique et capital à jouer pour permettre que des liens véritables entre les communautés francophones d'ici puissent exister.

Nous sommes une première réponse à la question soulevée sur la façon de créer des liens. Car nous ne voulons pas d'une société fragilisée mais plutôt d'une « société qui socialise », qui se parle, qui communique, qui se voit et qui débat.

Comme radio publique, nous sommes partie prenante à cet éclatement médiatique auquel nous assistons, bien entendu, mais nous le faisons autrement, en transportant toujours, sous quelque mode de communication que ce soit, les valeurs qui nous sont uniques. Par exemple, notre présence sur Internet s'affirme par des sites culturels d'importance. Nous continuerons de considérer la personne, qu'on l'appelle auditeur ou internaute, comme un citoyen, et non comme un consommateur.

Notre rôle est de rejoindre le plus de Canadiens possible avec des contenus de qualité. Nous demeurerons un espace de créativité et d'audace. Ces valeurs du diffuseur public doivent apparaître en haut du tableau de ce nouveau paysage médiatique en mouvance.

L'une des forces exclusives de la radio française de Radio-Canada, c'est sa capacité d'aller chercher quotidiennement, dans tout le Canada français, ce qui se dit, ce qui s'exprime.

361

Notre radio s'offre à vous comme la nouvelle place publique. Rappelez-vous un moment ces lieux d'échanges, de fraternisation, de contacts humains qui existaient au milieu du siècle qui s'éteint. Pas question de revenir en arrière et de recréer les scènes des perrons d'église, mais nous considérons important de définir, pour le siècle qui s'en vient, de nouveaux lieux de rencontre. Dans ce passage au virtuel où naîtront de nouvelles communautés d'intérêt, les lieux de rassemblement seront rares.

L'idée de la place publique se traduit par cette capacité que doivent avoir toutes nos stations de faire émerger les idées, de se présenter comme une vaste scène où le talent peut se faire valoir. Nos stations doivent coller à vos préoccupations immédiates — nous en avons un bel exemple aujourd'hui avec l'implication dans ce forum de nos stations de Sudbury, de Toronto, d'Ottawa et du réseau — et aussi offrir aux artistes la première occasion d'une performance à l'échelle locale et puis les accompagner dans leur développement jusqu'à ce qu'ils puissent monter sur d'autres scènes plus grandes, accéder à d'autres antennes avec des auditoires plus vastes, dans d'autres régions, dans l'ensemble du réseau, voire même devant toute la francophonie mondiale. Nous avons un réseau dessiné sur mesure pour continuer à participer à la construction de nouveaux lieux et de nouveaux liens culturels. À cet égard, la création du Réseau des arts en télévision deviendra l'un de ces nouveaux liens et lieux de diffusion de la culture au Canada francophone.

Nous favorisons la connaissance entre les diverses réalités culturelles francophones du pays par notre implication dans tous les festivals de la chanson, dans le théâtre, dans la littérature, par nos témoignages sur la vitalité des arts visuels. Nous enregistrons des dizaines de concerts chaque saison en Acadie, nous sommes attentifs à toute manifestation culturelle d'importance en Ontario français et dans l'Ouest.

La parole est prise chaque jour localement de Halifax à Vancouver par des centaines de francophones.

Notre radio c'est...

Trente mille heures d'antennes locales ou inter-régionales

chaque année dans les milieux où les francophones sont minoritaires.

Trente mille heures à rendre service mais aussi à écouter les voix du milieu et à permettre l'expression artistique. En retour, chaque semaine les francophones de l'Ouest, de l'Ontario et de l'Acadie nous consacrent un million d'heures d'écoute réparties entre neuf stations de la Première Chaîne et trois stations de la Chaîne culturelle.

Notre radio c'est aussi...

Près de mille cinq cents heures de diffusion par année aux antennes nationales de nos deux chaînes en provenance de nos stations de l'Acadie, de l'Ontario et de l'Ouest.

Notre mandat est de contribuer activement à la circulation et à l'échange de toutes les formes d'expression culturelle.

Notre mission nous appelle à célébrer la diversité culturelle en tissant des liens entre les diverses collectivités.

Notre vision prévoit la production d'émissions de haut calibre, des contenus de grande qualité, qui tiennent compte des régions francophones de tout le pays.

Nous voulons que notre radio vous soit non seulement utile mais essentielle. Nous nous présentons devant vous comme un levier majeur pour l'épanouissement culturel des communautés francophones du pays.

Merci.

Plénière

Animatrice : *Mireille Groleau*
chef de pupitre, Société Radio-Canada, Sudbury

Synthèse des débats

Mireille Groleau

Quand on m'a dit que j'avais été identifiée comme animatrice de la plénière, j'ai trouvé ça intéressant. Quand les membres du comité organisateur m'ont souligné que c'était pour mes capacités d'analyse et de synthèse de quatre jours de discussions en cinq minutes, je les ai remerciés!

Et comme disait Jean Marc Dalpé dans sa conférence d'ouverture : «On a tous un petit paragraphe à écrire dans l'histoire.» Alors, je vous livre le mien. Puisque je suis journaliste, soyez conscients que vous serez tous mal cités parce que je me réfère à mes notes. J'ai divisé mes idées en deux grands secteurs et je vais vous en faire le résumé ou plutôt, ce ne sont que mes impressions à partir des discussions des derniers jours.

Tout le monde semble s'entendre sur certains constats en ce qui a trait à l'art, à la créativité, au vécu des artistes et au vécu tout court dans les différents milieux, les différents domaines et les différentes régions du pays. En voici, entre autres :

- créer pour participer au monde.
- être créateur, c'est être minoritaire.
- plus une communauté est fragile, plus son désir de se dire est grand, plus grande est la nécessité de se dire.
- l'œuvre doit se suffire à elle-même. Il faut aussi se méfier du danger de mettre l'art au service des structures.
- la vie et l'art sont complices dans le but d'augmenter la conscience d'un peuple.

Voici maintenant quelques interrogations :

- y a-t-il danger d'étouffer dans son milieu?
- le milieu est-il prêt à accueillir ce que l'on a à dire, à exprimer, à montrer?

• les artistes ont faim de critique, les communautés ont soif de culture : comment les réconcilier ? Comment susciter de nouvelles visions du rôle de la critique et de son rôle d'amener l'art et l'artiste à la communauté ?

• quel est le rôle de l'animation culturelle, de l'animation communautaire ? Est-ce d'amener le public à l'art ?

• est-il vrai, comme l'affirmait Brigitte Haentjens que « L'art est à la culture ce que la résistance est au pouvoir » ?

• il a été aussi question de la présence de l'Autre, l'autre étant le non-créateur, le consommateur, l'Autre étant aussi l'Anglais, le Québécois, et même le Français de France et des autres pays.

• la modernité, l'américanité se conjuguent-elles au présent dans la francophonie ? Comme le disait Herménégilde Chiasson : « La réalité est folklorique et l'avenir américain. »

• il a été question également de l'importance, voire de la nécessité de s'ouvrir à d'autres marchés, d'inclure, par exemple, les francophiles, peut-être en nous traduisant nous-mêmes afin de garder le contrôle artistique sur l'œuvre.

• il faut se vendre, et se mieux vendre, auprès de notre public, de notre critique et entre nous. Pour cela, la communauté artistique francophone doit améliorer la diffusion de ses œuvres parce qu'il est important de faire de l'argent, de trouver de l'argent pour se payer notre culture et ainsi, être plus indépendant dans notre créativité.

Voilà ce que mon esprit de synthèse a retenu des derniers jours et qui tient en une page !

À partir de ce résumé, j'ai établi quatre grandes questions. Si vous n'êtes pas d'accord, on les changera en cours de route. Je suis là comme facilitatrice et non comme détentrice de la vérité. C'est une discussion entre nous. À mon avis, c'est un des moments les plus importants de ce forum. Concrétiser des paroles, des pensées, les échanger et s'assurer que ce que l'on a voulu véhiculer circule par la suite et soit bien compris de tous et de toutes.

Échanges

Mireille Groleau: Un des problèmes de l'artiste vivant en milieu minoritaire est celui de son rapport avec la communauté. Voici ma première question : est-ce un fossé fondamental ? Ou est-ce une question de bâtir des ponts entre l'artiste, l'art et celui qui le reçoit ?

James de Finney: Hier soir, lors de notre procession d'art collectif, on a trouvé une réponse. On a fait sourire des policiers et c'est déjà très significatif de ce qui se passe lorsqu'on investit la place, lorsqu'on établit des contacts. On a pu observer que les gens étaient très réceptifs. Ça rigolait un peu partout. L'idée derrière ça, c'est qu'il faut être présent. Il faut aller parler aux gens.

Quelqu'un en discutait aujourd'hui avec Jean Fugère et Normand Renaud qui avait cette idée brillante d'avoir des stratégies de marketing fondées sur le contact direct avec les clients éventuels, c'est-à-dire, d'aller sur la place publique, de présenter les œuvres, d'aller voir les associations, les groupes, etc. Donc, d'être présent physiquement. C'est l'une des solutions.

Je pense au fameux décalage entre l'artiste et le public. Ce n'est pas un problème nouveau. Historiquement, ça date du début du XIXᵉ siècle.

Mireille Groleau: Ce n'est pas un problème spécifique aux milieux minoritaires.

James de Finney: Pas du tout ! C'est un problème spécifique au monde occidental, à l'artiste dans le monde occidental. Je pense qu'on n'a pas à s'en inquiéter.

Jean Lafontant: Je voudrais faire une remarque au sujet du forum. Je peux dire un peu qui je suis pour la compréhension de la question que je vais poser. Je suis d'origine haïtienne et je suis au Canada depuis quelque quarante ans. J'ai vécu au Québec, pendant dix-sept ans ; j'y ai étudié. Depuis dix-neuf ans, je suis hors Québec, entre

autres à Sudbury et ensuite au Manitoba.

Ma question est liée à votre notion de communauté. Je ne voudrais pas que cette question soit interprétée comme impertinente ou enfin comme un désaveu. Je me sens comme une responsabilité intellectuelle et morale de la poser. Voici cette question : « Où sont les artistes peaux-rouges francophones ? Peaux-Rouges, c'est une métaphore de l'autre francophonie.

Ces artistes, ces gens qui produisent, que ce soit dans le sud de l'Ontario ou en d'autres parties du Canada, forment-ils un groupe à part ? Si oui, pourquoi ? Essaie-t-on d'établir des ponts ? Est-ce que la créativité culturelle de ces communautés francophones ou bilingues (avec d'autres langues que l'anglais) est incluse et comment pourrait-on l'inclure davantage ? C'est une question que je me pose entre nous. Elle est liée à la notion du Nous. Qui sommes-nous ? Personnellement, je me sens Nous.

Enfin, ce que je note, c'est une relative absence de ce que j'appellerais les Peaux-Rouges. C'est une métaphore pour dire les Autres, l'Autre dont on a parlé.

Charles Chenard : Je suis sur le conseil d'administration de la Fête franco-albertaine qui aura lieu à Calgary, cette année. On a remarqué que nous devions, comme organisme, nous assurer que dans notre mission, on reconnaissait tous les francophones. Ce sont des personnes importantes dans notre communauté.

Mais ce n'était pas très explicite dans notre mission et on a dû s'assurer que ce soit plus clair et plus précis. Et je vous encourage à inclure tous les francophones ou francophiles dans votre mission. Souvent, on l'oublie !

Mireille Groleau : Donc, une francophonie plus inclusive ?

Benoît Henry : Je voudrais aborder une question qui n'a pas vraiment été abordée pendant le forum. Je la poserais par rapport à celle qui est présentement sur la table. Ce que je constate dans une petite communauté comme celle de l'Île-du-Prince-Édouard, c'est que les principales manifestations artistiques s'expriment d'abord et avant tout dans le domaine des arts de la scène et plus particulièrement

dans le secteur traditionnel et folklorique. Et voici ma question : est-ce que cette expression folklorique est le signe d'une société tournée vers elle-même et vers son passé et qui serait en quelque sorte, vouée à disparaître ? Ou peut-on voir dans la force de cette expression, une expression culturelle dynamique ?

Quand on est un organisme comme la Fédération culturelle de l'Île-du-Prince-Édouard — dont l'une des missions est de favoriser le développement culturel —, la question qui se pose c'est : doit-on appuyer l'existence de ce dynamisme, de ce folklore ou favoriser plutôt l'émergence d'autres formes d'expression artistique ? C'est ma seconde question.

À la première, j'aurais tendance à répondre : non. Le folklore, dans une société minoritaire comme celle de l'Île-du-Prince-Édouard par exemple, n'est pas le signe d'une société tournée vers son passé ou en voie de disparition. L'Île-du-Prince-Édouard produit, en ce moment, un groupe qui s'appelle Barachoix, qui offre une version moderne du folklore.

Je répondrais : peut-être... parce que j'ai l'impression que le retour en force du folklore qui s'exprime dans les Maritimes appartient peut-être à la même mouvance que la montée du country aux États-Unis au cours des années quatre-vingts. Cela appartient au même mouvement d'affirmation. Ce retour du country aux États-Unis, n'a pas été interprété comme étant le témoignage d'une société en train de disparaître mais plutôt comme celui d'une société qui se retourne profondément vers elle-même. De la même manière, je pense que l'expression du folklore, notamment à l'Île-du-Prince-Édouard, avec un groupe comme Barachois, fait précisément la preuve d'un dynamisme et non d'un retour vers le passé.

Les sociologues pourraient expliquer — sans doute mieux que moi —, pourquoi on assiste à ce retour au folklore. Vous me corrigerez si j'ai tort, mais je pense que même du côté majoritaire, du côté anglophone, cette force du folklore s'exprime avec une version moderne. Elle est très présente dans les Maritimes.

À la deuxième question — celle à savoir si un organisme comme la Fédération culturelle de l'Île-du-Prince-Édouard doit continuer à appuyer cette expression ou favoriser l'émergence de

nouvelles expressions artistiques — je répondrais en disant qu'elle doit favoriser l'émergence de nouvelles expressions artistiques mais sans nier le folklore. On ne doit pas croire que le folklore est un signe de déchéance mais bien un gage du dynamisme culturel.

Pour terminer, je voudrais dire que l'existence d'un fossé entre la communauté artistique et le reste de la communauté n'est pas nécessairement la seule expression d'un dynamisme culturel.

André Perrier: J'ai été profondément troublé quand j'ai entendu certains artistes, lors de la première journée du forum, affirmer des choses comme: «un écrivain francophone qui écrit en anglais, c'est toujours un écrivain francophone». C'est venu me chercher tellement loin!

Si les artistes qui ont toujours été les locomotives de la culture et de la francophonie commencent à tenir ce discours-là, c'est extrêmement dangereux. C'est même le début de la fin. Un groupe francophone qui fait de la musique en anglais, pour moi, ce n'est pas un groupe francophone. Si j'écris du théâtre en anglais, ce n'est pas une œuvre francophone.

Cette affirmation m'a beaucoup dérangé parce que ce sont des artistes qui commencent à véhiculer ce discours. Oh! mon Dieu! Que ce sera laid dans dix ans!

Mireille Groleau: Pour replacer votre interrogation dans un certain contexte, je voudrais préciser que cette affirmation s'inscrit dans un désir de rejoindre un plus grand public et de s'exprimer comme francophone à l'Autre en tant que francophone. Néanmoins, il en est ressorti que le français devait demeurer le moteur principal de la créativité des francophones en milieu minoritaire. Je passerais maintenant à la deuxième question: sommes-nous en train d'assister à l'émergence d'une nouvelle identité ou d'une identité renouvelée, franco-canadienne, canadienne-française?

Fernand Harvey: Je suis Fernand Harvey... du Québec! (*rires*) Pour une fois, les Québécois sont minoritaires.

J'ai assisté à l'ensemble du forum et ça m'a beaucoup intéressé, j'ai beaucoup appris. Évidemment, la place du Québec est assez

ambiguë, assez ambivalente. Je pense que vous êtes assez ambivalents par rapport au Québec. On peut le comprendre pour toutes sortes de raisons, mais il me semble qu'on ne peut pas faire l'économie d'un lien avec le Québec. C'est quand même une population de six millions. Si le Québec n'existait pas, je pense que le reste n'aurait pas de sens, à long terme en tout cas.

Cela dit, c'est sûr que depuis les années soixante, il y a eu une rupture de l'ancien Canada français avec l'émergence de l'identité québécoise d'une part, et des identités, comment dire, provinciales ou acadienne, franco-ontarienne et les autres. Je pense qu'on ne peut pas revenir en arrière, mais qu'on peut essayer de penser autrement dans l'avenir. En tant que Québécois, de penser un espace culturel francophone au Canada, indépendant de la politique, cela m'apparaît important.

On a parlé beaucoup du fait que les médias du Québec étaient centrés sur Montréal. C'est vrai! Mais le problème est vécu aussi à l'intérieur du Québec. Il ne faut pas oublier qu'à Québec, à Rimouski, à Chicoutimi, on se plaint aussi de la télévision montréalaise qui parle de ce qui se passe sur Ontario au coin de Saint-Hubert! On est dans un système de métropole culturelle et j'imagine que c'est la même chose pour Toronto par rapport au Canada anglais. Toronto draine vers elle les ressources de sorte que le reste demeure périphérique.

Il faudrait peut-être que les communautés établissent des ponts avec les régions du Québec aussi, autres que Montréal. On vit dans une société assez complexe. J'arrive d'un colloque à Ottawa où l'on fondait un réseau de chercheurs canadiens sur la culture. On y retrouvait des universitaires, surtout anglophones, et des gens de Patrimoine Canada, des gens de certains organismes de consultation et une délégation du Québec. Dans ces milieux-là, on discute de la culture d'une façon beaucoup plus globale par rapport à ce qu'on vient de faire aujourd'hui. C'est une autre planète! On discute de politique culturelle dans un contexte de mondialisation. Comment établir le contenu canadien par rapport à l'invasion des produits américains, et ainsi de suite. Évidemment, la problématique des communautés francophones au Canada était complètement absente.

On avait même de la difficulté à ce que le Québec comme tel, la dimension francophone, y soit présente. Donc, on vit dans un contexte mondial où les choses changent très vite. Autant il est important d'ancrer dans nos communautés les questions culturelles dont on discute, autant il faut aussi avoir à l'idée ce qui se passe au niveau de la définition des politiques culturelles et au niveau du marché, dont on parle beaucoup avec une certaine appréhension d'ailleurs. Alors, ces trois pôles-là que sont les politiques culturelles, le marché et la société civile doivent être considérés ensemble. Si on agit localement, comme on dit souvent, il faut aussi penser globalement. Avoir l'idée de ce qui s'en vient, Internet et autres, dans le domaine de la culture.

Tout ça pour revenir au point de départ, pour dire que, oui, il faut essayer de penser un nouvel espace culturel au Canada dont le Québec ferait partie. Ça ne sera pas toujours facile de convaincre les Québécois, mais il y a des expériences qui se font et la politique québécoise sur les communautés francophones et acadienne qui essaie de mettre en place des partenariats, va dans ce sens.

David Lonergan : Pour qu'il y ait partenariat, il doit y avoir des partenaires. Actuellement, il y a un très gros partenaire et de petits partenaires. Or, l'idée de créer une unité au niveau du Canada français c'est de réussir à avoir une masse critique pour ne pas être en position d'extrême faiblesse.

Permettez-moi de vous lire deux extraits d'une autre communication sur la critique que j'aurais pu présenter, mais compte tenu du temps que j'avais, je ne l'ai pas fait.

L'attitude des critiques québécois sur la production acadienne est ambiguë comme en témoigne le texte de Michel Vaïs, « Dix œuvres contre l'usure du temps » dans la revue de théâtre *Jeu*.

Cherchant à choisir les dix pièces de théâtre représentant ce que notre dramaturgie a produit de meilleur (il parle de théâtre québécois, bien sûr), il sélectionne, pour commencer, vingt pièces dont *La Sagouine* qui, affirme-t-il, fait partie de notre culture collective au même titre que *Ti-coq*, *Les Belles-sœurs* et *Broue*. Ce sont, pour des raisons qui diffèrent, des pièces mythiques de notre

répertoire, des pièces inévitables pour qui veut comprendre le Québec. Pourtant, il finit par écarter *La Sagouine*, non parce qu'elle est, pour une bonne partie, l'œuvre d'une comédienne, mais parce qu'elle n'appartient pas à la dramaturgie québécoise au sens strict. *La Sagouine*, par conséquent, est une œuvre québécoise essentielle sans être québécoise et dont l'auteur est membre de l'Académie des lettres du Québec depuis 1978. Beau paradoxe!

Dans un autre texte sur l'importance de l'Académie canadienne-française, Réginald Martel, en 1994, précise l'importance des auteurs canadiens-français dans la toute nouvelle institution, l'Académie canadienne-française qui se transforme en Académie des lettres du Québec:

> Le changement de nom a, un instant, retenu l'attention parce qu'il consacrait une réalité sociopolitique déjà presque ancienne. À part quelques dinosaures, personne ne croit plus en un Canada où les francophones auraient, en droit et dans les faits, un statut comparable à celui de la majorité linguistique. En s'affichant désormais résolument comme Québécois et toujours capable d'accueillir, selon leur mérite, des écrivains francophones du Canada anglais ou de l'Acadie, l'Académie des lettres du Québec n'abdique rien. Elle reconnaît seulement les contours du pays possible.

C'est de là qu'on part!

Mireille Groleau: Juste une petite mise en garde. Je trouverais déplorable qu'après avoir passé quatre jours à se parler de nous, entre nous, que notre plénière parle de quelqu'un d'autre. Y a-t-il une réplique à Monsieur Lonergan ou un commentaire?

Maurice Olsen: Monsieur Harvey a parlé de créer un nouvel espace canadien-français ou francophone qui inclurait le Québec. Cet espace-là, c'est celui qui existe actuellement et il est question de réinventer des partenariats. Au départ, on a parlé du Québec comme étant un partenaire dans la distribution des œuvres, et non pas en ce qui a trait à l'aspect identitaire. Le Québec a peut-être voulu qu'il y ait une exclusion des communautés francophones et l'exercice de ce forum est justement de solidariser les régions francophones hors

Québec pour qu'il y ait cette force et qu'on puisse finalement se faire entendre au Québec après un certain nombre d'années durant lesquelles il a fait la sourde oreille.

denise truax: Je crois qu'on ne peut pas être partenaire principal avec plein de petits morceaux qui n'ont vraiment pas de pouvoir, qui ne se connaissent pas et qui ne sentent pas cette solidarité. S'il y a quelque chose de manifeste dans tout ce qu'on a fait et dans l'ensemble des communications de la fin de semaine, c'est à quel point l'ensemble de nos dossiers a avancé dans chacune de nos régions et comment on est en train, maintenant, de discuter des questions non pas seulement à la lumière de ce qui se passe dans notre cour arrière, mais à la lumière du vaste territoire qui, effectivement, exclut le Québec, parce que le rapport reste à être défini ou réfléchi.

L'urgence, c'est entre nous. Ce sont les parcours qu'on doit faire entre nous, les liens qu'on doit établir, les solutions qu'on doit trouver. Ce sont les défis, qu'on a amplement identifiés et articulés très clairement pendant la fin de semaine.

Certaines des questions posées sont tout à fait au point. On a parlé d'animation, de réseau de diffusion, de promotion. On a interpellé la radio, la télévision. On aura sûrement envie de se retrouver dans le cadre d'un forum semblable avant treize, quatorze ou quinze ans... Je pense que le protocole en édition et plein d'autres projets sont des témoignages de ces liens, de cette toile qui se tisse autour et par-dessus le Québec. Non pas qu'on nie l'importance du Québec, mais on a un travail extraordinaire de renforcement à faire entre nous et chez nous avant de retourner cogner à la porte du Québec.

Marie Cadieux: Visiblement, Monsieur Harvey a touché une corde très sensible. Disons que si nous, sans le Québec, ça n'a pas beaucoup de bon sens, comme vous avez dit, je trouve que le Québec sans nous, ça n'a pas beaucoup de bon sens! (*Applaudissements*)

Et je dis ça avec beaucoup d'émotion, de conviction. Je me fais souvent taquiner par mes collègues québécois qui me disent que je suis une mêlée. Je suis fièrement une mêlée! Moi, je pense qu'on est

tous métis et ça m'est extrêmement important et c'est important aussi pour les Québécois de voir qu'ils sont aussi métis. Ils sont tributaires de notre existence, de notre vitalité. C'est important de parler de l'Autre car c'est l'Autre souvent qui nous a exclus.

La question que vous posez, j'avais besoin d'y répondre. Est-ce une nouvelle identité? Moi, je trouve que ce forum m'a redonné une identité que pendant dix ans j'avais vu s'effriter, mon identité de Canadienne française. Je suis née en Acadie. Quelques fois, les Acadiens m'ont dénié mon appartenance acadienne parce que mes parents sont québécois, mais ils ont bâti leur vie, leur travail et leur famille en Acadie. Je suis en Ontario depuis quatorze ans. Je suis partout dans ce pays et je suis en français. Je le suis aussi au Québec; mais le Québec a aussi besoin de ce langage hybride dont on a parlé aujourd'hui. Il ne peut pas exister sans ça. Oui, c'est une nouvelle identité. Si, comme denise truax l'a dit, ça doit se faire par-dessus le Québec, c'est tant pis! Mais ils vont manquer un maudit beau party! (*Applaudissements*)

Réjean Grenier: Il y a une chose dont il faut se souvenir: Québec, pas Québec, il faut se souvenir que si on avait tenu ce forum il y a vingt ou vingt-cinq ans, quand j'étais à l'université, qu'est-ce qu'on aurait regardé? Y avait-il une production artistique qu'on aurait pu étudier?

Moi, quand je suis venu à l'Université Laurentienne, il n'y avait pas de cours sur la littérature franco-ontarienne. Je ne sais pas s'il y en avait une. Il y en avait une, bien sûr, mais elle n'avait pas l'importance qu'elle a maintenant. Il n'y avait pas sept maisons d'édition. Moi, je me rappelle quand Prise de parole à été fondée. C'était LA maison d'édition franco-ontarienne. Maintenant, il y en a sept ou huit. On a créé un espace littéraire, dramatique, cinématographique et dans d'autres domaines artistiques. Un espace artistique à nous. Que cet espace-là se rende au Québec ou non, a très peu d'importance: je ne suis pas là, je suis ici! Le livre que je veux lire, il est à Prise de parole. Et bien sûr, je lis autre chose aussi. Si les Québécois ne lisent pas autre chose, c'est leur problème. C'est eux qui manquent quelque chose d'extraordinaire, comme le disait Marie Cadieux.

Il ne faut pas oublier que maintenant, on peut tenir un forum comme celui-ci dans lequel il y a des universitaires qui sont intéressés à la production des artistes. On a fait un grand bout de chemin. Dans vingt ou trente ans, quand on tiendra un autre forum comme celui-ci, peut-être qu'il y aura plein de Québécois qui viendront parce qu'ils auront vu et compris.

Il faut laisser l'art se développer lui-même. On n'a pas besoin de lui donner toujours des structures. Dans le fond, j'ai appris une chose, c'est que l'art ne fonctionne pas de cette façon. L'art fonctionne par lui-même, par la créativité qui est dans le ventre des gens. Et dans trente ans, on en aura trente fois plus qu'aujourd'hui.

Pierre Pelletier: Ce qui fait la force des discussions du forum — et je n'en ai pas eu assez à mon goût —, ce sont les créateurs, femmes et hommes, qui sont ici. Ce n'est certainement pas les intellectuels qui inventent la culture, ce sont les artistes qui la créent! Il y a souvent chez les intellectuels des distanciations critiques suspectes. Alors, je trouve dommage qu'on n'ait pas eu d'atelier sur l'invention, la création, l'imagination. Je trouve dommage qu'il n'y ait pas de jeunes pour tenir un discours dynamique, parce qu'ils sont là les jeunes auteurs, les jeunes écrivains et écrivaines. Ce qui fait la force d'un forum comme celui-ci, c'est la force et non pas la fragilité des artistes que l'on retrouve partout au pays, au Canada français, en Acadie. Il y a énormément d'artistes qui sont forts, de toutes les générations. *J'haïs* entendre parler de la relève! Je pense à Vigneault qui disait toujours: «Y a-t-il quelqu'un qui est tombé?» Personne n'est tombé. Ça fait des années que je me promène de bord en bord du pays et je vois des artistes forts, jeunes et moins jeunes.

J'arrive de l'Acadie. Il y avait une soirée de poésie fantastique, là-bas. C'était plein de jeunes et plein de dinosaures comme Herménégilde Chiasson! Puis, c'était fantastique! Il y a un métissage extraordinaire. Ils ne sont pas en train de mourir, ni de s'assimiler, ni de disparaître!

Le constat que je fais maintenant, c'est qu'avec les regroupements qui se sont créés, comme le Regroupement des éditeurs, celui des théâtres et le Regroupement politique que les

artistes et les gestionnaires de la culture se sont donnés, cela fait en sorte que nous sommes une réalité incontestable. On se définit par rapport à nous-mêmes, non par rapport à l'Autre! Et on se renforce en faisant ça. Puis, on va se déployer de façon plus forte au troisième millénaire.

Le gouvernement canadien l'a compris. Il s'apprête à signer, ce soir au banquet, une entente multipartite qui signifie, dans les faits, qu'effectivement, il y a des gens porteurs de dossiers, des artistes sur le terrain, des gestionnaires de la culture dans nos communautés. On a toujours besoin des artistes, en quelque part, pour continuer à tenir un discours! (*Applaudissements*)

Josée Fortin: Je me sens un peu petite après ce discours-là, mais je voudrais dire qu'au-delà de toutes les préoccupations politiques, l'identité, on la construit d'abord dans notre cœur, chacun pour soi. Comment répondre à la question: est-ce qu'on est en train de vivre une nouvelle identité ou une identité renouvelée? Je pense exactement comme Marie Cadieux; c'est comme ça que je me sens. Je suis en Ontario depuis quatre ans. Je viens de la Gaspésie et j'étais une Québécoise, toute jeune et pleine de volonté; c'était l'fun d'être québécoise et nationaliste. C'était quoi être nationaliste? Je ne le savais pas, mais je l'étais très fort.

Je suis arrivée ici, j'ai eu une claque en pleine face. J'ai adoré les quatre dernières années que j'ai vécues ici et je ne repartirai pas de sitôt. Pas parce que j'ai adopté le bord de l'Ontario plutôt que le bord du Québec comme je l'ai d'abord cru parce que je me sentais obligée de choisir entre les deux. Suis-je québécoise? Est-ce que je renie mes origines québécoises ou suis-je une franco-ontarienne adoptée? Je me suis longtemps sentie prise entre les deux.

Maintenant, ce n'est plus le cas. J'ai une identité renouvelée: je suis une francophone de partout au Canada. J'ai hâte de voyager encore plus au Canada et de m'y sentir davantage chez moi avec des francophones comme moi, qui sont vous. Je veux vous rassurer: il n'y a pas beaucoup de jeunes qui ont parlé durant ce forum, mais la plupart des jeunes qui vivent leur francophonie se sentent comme moi. On a l'identité francophone dans notre cœur et on est prêt à

vivre dans n'importe quelle province pourvu qu'on s'y sente chez soi et c'est ce à quoi tout le monde travaille. (*Applaudissements*)

Mireille Groleau: Mon rôle est de fermer la porte du forum et d'ouvrir celle de demain, celle de lundi. Est-ce que les discussions des derniers jours vous donnent le goût d'agir, d'aller plus loin, pour que dans deux ou cinq ans, on dise : cette idée-là, je l'ai eue au forum de l'IFO à Sudbury? C'est ma troisième question : y a-t-il des projets spécifiques?

Marie Cadieux: J'ai aimé les commentaires des chercheurs et je les remercie d'avoir été là. Ça m'a nourrie. Je suis venue à reculons pour la réunion de la FCCF. Je n'étais pas certaine du tout de vouloir être ici. Ça a renouvelé toutes sortes de réflexions. J'ai même entendu, lors d'une communication, une question que j'avais posée alors que je faisais de la recherche pour un documentaire, *Parole en jeu*. Mariel O'Neill Karch a dit : «Marie Cadieux m'a demandé pourquoi il y avait tant de spectres dans la littérature franco-ontarienne?» Je ne pensais pas que mes élucubrations d'artiste pouvaient nourrir une chercheure! J'ai été énormément flattée!

Mais j'ai trouvé la réponse. Ces spectres, c'est la hantise de disparaître. Elle est présente chez tous. Je pense qu'elle n'est pas particulière à la minorité francophone, d'ailleurs.

D'après ce que j'ai entendu, ce dont nous avons besoin, c'est d'une place publique. Des projets? Oui! Des contes urbains qui feraient le lien entre nous tous, de l'Ouest à l'Est et peut-être en profitant de la rencontre de la francophonie internationale pour les jeux de l'an 2000. J'ai l'intention d'y travailler et je sais que Paulette Gagnon y songe ainsi que des tas de partenaires qui vont devoir s'aligner parce qu'on va aller les voir!

Alors, c'est une chose que j'ai retenue et un projet concret, une espèce de tournée de contes urbains qui se promèneraient et qui ramasseraient des artistes d'un peu partout.

Maurice Molella: On a parlé de l'animation culturelle et je tiens à promouvoir cet aspect-là : inviter des animateurs dans nos salles de classe, dans nos écoles. J'ai déjà commencé à notre conseil.

Mireille Groleau: «Toutes les photos finissent-elles par se ressembler?» Moi, j'ai une réponse mais je préférerais avoir vos commentaires avant de m'exprimer.

Robert Dickson: Je voudrais dire que dans la préparation du forum avec Micheline Tremblay et Annette Ribordy, on a pris le titre du film d'Herménégilde Chiasson, qui nous a donné la permission de le trafiquer en interrogation. On a toujours compris ça d'une certaine façon. Si vous avez pris le temps de lire le mot du vice-recteur associé dans le programme du forum, vous aurez vu qu'il y est allé d'un tout autre point de vue. Ça m'a surpris. Pour lui, «Toutes les photos finissent-elles pas se ressembler?» évoque le danger de l'homogénéisation américaine et une espèce de spectre, si j'ose dire, de disparition, du spectre de la solitude glacée.

Je pense que tout le monde ici a perçu ça comme les photos des gens d'une même famille, qui ne s'étaient pas vus depuis longtemps, ou en fait, qui ne s'étaient jamais vus. Je ne veux pas apporter de réponse, mais de mon point de vue, bien personnel, il me semble que je reconnais des gens et qu'ils ne sont pas plus étranges que moi...

Mireille Groleau: Ce n'est pas nécessairement rassurant! (*Rires*)

Louis Paquin: Je suis un peu mal à l'aise devant ce qui est arrivé avec Fernand Harvey. Je suis un peu ambigu parce que parfois, c'est dur d'intervenir, quand les gens vont peut-être freaker devant tes interventions. Mais je voudrais quand même vous mettre en garde. On a du succès, on peut convaincre des fonctionnaires de nous donner de l'argent, mais je ne suis pas convaincu que ça s'arrête là. Quand j'ai parlé de création, de diffusion et de formation... c'est que je crois qu'il faut absolument que des gens consomment nos produits. Il faut amener le public avec nous. On ne peut négliger ni le public québécois ni le public français. Si on s'arrête à se célébrer, parce qu'on a convaincu trois fonctionnaires de nous donner 300 000 $, c'est dangereux! En bout de ligne, il doit y avoir un produit consommé par plus de cent personnes. Je ne viens pas à la défense de Fernand Harvey, mais je trouve que le côté création et le

côté formation, c'est très local, très culturel. Quand on vient à la diffusion, il faut développer des liens; sinon, il va falloir qu'on recommence à zéro quand l'argent sera dépensé.

Je suis un peu mal à l'aise devant cette agression : on a des ponts à bâtir. Quand je vends des ceintures fléchées, les gens n'en veulent pas nécessairement et il faut leur expliquer l'histoire derrière la ceinture fléchée et c'est cela, souvent qu'ils viennent acheter.

Si notre position est agressive vis-à-vis des consommateurs, ils ne viendront pas en acheter d'autres. Je pense qu'il faut apprivoiser les gens et qu'ils aient tort ou raison, il faut les embarquer avec nous.

David Lonergan : C'est vrai. Les textes que j'ai lus viennent de revues importantes. Ce qu'il faut apprendre, c'est à les contextualiser. L'intervention de Fernand Harvey est juste. Il faut faire attention. Il est important de s'unir de manière à mieux aborder le marché. Il y a deux campagnes de promotion au Québec sur la production canadienne-française, cet automne : l'une en musique et l'autre en littérature. En littérature, on a choisi comme slogan : *Un pays s'écrit*. L'idée, c'était de créer un impact pour faire une entrée dans le marché. C'est sûr que l'institution québécoise, au niveau des biens symboliques, est fondamentale au destin de la production canadienne-française. On ne peut pas et on ne doit pas l'exclure. La reconnaissance que reçoit, en ce moment, une France Daigle est fondamentale à sa carrière et à son écriture; mais il faut aussi savoir s'isoler pour mieux réfléchir à nos spécificités. Pour moi, ce forum a été un instant de réflexion spécifique de manière à répondre à ces messieurs dont j'ai lu les textes pour qu'ils comprennent qu'ils ont le droit de favoriser une institution québécoise. Cela ne nous enlève rien ! Il ne sont pas nécessairement obligés de nous regarder d'une façon paternelle, mais, en même temps, avoir suffisamment de force pour pouvoir s'affirmer.

J'aime beaucoup ce que disait Josée Fortin tout à l'heure sur l'ouverture aux francophonies.

Il serait curieux d'identifier ceux qui sont d'origine québécoise ou étrangère ici par rapport aux Franco-Ontariens d'origine. On

verrait qu'il y a une mouvance très importante. D'ailleurs, Fernand Harvey travaille sur des projets d'unité. Par contre, il ne faut pas non plus faire l'autruche. Cette relation avec le Québec est extrêmement difficile à vivre parce qu'on veut aussi aller chercher une partie des biens symboliques c'est-à-dire transformer notre bien symbolique en cash! On veut vivre aussi! Et il y a des médias qui sont *Lettres québécoises* mais qui étaient, au tout début, *Lettres canadiennes-françaises*. Il y a tout un mouvement qui s'est fait.

Charles Chenard: Identité! Qu'est-ce qu'on va faire après avoir quitté Sudbury? Moi, j'ai été énergisé. J'ai pris beaucoup d'énergie, beaucoup de créativité et cela m'a nourri. Je travaille avec des francophones vivant dans des milieux anglophones; je ne les crucifie pas parce qu'ils communiquent autrement ce qu'ils ont à dire. Eux aussi veulent être acceptés comme ils sont. En les disant mauvais francophones, on ne les aidera pas à chercher qui ils sont. En étant plus ouverts avec eux, j'ai été chercher plusieurs jeunes artistes qui participent maintenant au Gala de la chanson. Ils ont fait du travail incroyable. Il faut continuer d'aller les chercher avec ce qui est réel. Qu'est-ce que les artistes vont créer de réel et d'unique? Non, on n'est pas pareil, les photos ne se ressemblent pas toutes. Et c'est une des qualités d'être francophone. On n'est pas obligé de s'identifier avec la masse entière de la terre, on peut avoir une identité propre à nous. C'est ce qui fait notre force.

Mireille Groleau: Pour conclure, je vais vous donner ma réponse à la question: «Toutes les photos finissent-elles par se ressembler?» Oui! Parce que ce sont des photos d'une même famille, d'une même réalité, d'îles d'un même archipel. Non! Parce que les éclairages, les photographies, les cadrages, les angles sont différents, uniques. Chaque vague, lorsqu'elle caresse le sable, ne l'approche pas de la même façon si elle s'échoue à l'est, à l'ouest ou au centre... Armés de notre fragilité de grains de sable, nous sommes prêts à nous ouvrir à un monde plus grand, soit-il voisin, soit-il lointain, soit-il parent ou étranger...

Remerciements

Le comité organisateur désire exprimer sa reconnaissance aux nombreuses personnes et aux différents organismes qui ont contribué à faire de ce forum un grand succès.

Un merci tout particulier :

• *aux conférenciers qui, par leur présentation et leur contribution, ont su apporter un éclairage nouveau à la situation des arts au Canada français.*

• *à tous les artistes et créateurs dont les œuvres et l'engagement font vivre nos communautés :*

Pierre Albert	Brigitte Haentjens
Marcel Aymar	Colette Jacques
Marcia Babineau	Andrée Lacelle
Manon Beaudoin	François Lamoureux
Yvan Bienvenue	Louis Lefebvre
Dan Boivin	Patrick Leroux
Nickie Brodie	Roger Léveillé
Herménégilde Chiasson	Sylvie Mainville
Margaret Michèle Cook	Pierre Raphaël Pelletier
Jean Marc Dalpé	Roly Platt
Robert Dickson	Marc Prescott
Alain Doom	Dominique Saint-Pierre
Yves Doyon	Shawn Sasyniuk
Guy Sioui Durand	Yvonne St-Onge
Lisa Fitzgibbons	Paulette Taillefer
Normand Fortin	Pandora Topp
Robert Gagné	Laurent Vaillancourt
Paulette Gagnon	Anne-Marie White
Michel Galipeau	Lélia Young

et

aux quarante-deux artistes du Bureau des regroupements des artistes visuels de l'Ontario (BRAVO) qui ont contribué à l'exposition POSTE ART inaugurée à l'Université Laurentienne durant le forum.

• *aux animateurs et maîtres de cérémonie pour leur enthousiasme et le temps qu'ils ont consacré aux débats et aux événements du forum :*

Danie Béliveau
Julie Boissonneault
Marc Charron
Jean Fugère
Paulette Gagnon

Jacqueline Gauthier
Gaétan Gervais
Mireille Groleau
Normand Renaud
Denis St-Jules

• *aux nombreux partenaires et à leurs représentants, sans lesquels le forum n'aurait pas pu se matérialiser :*

Fédération culturelle canadienne-française :
Marc Haentjens, Lise Leblanc, Pierre Raphaël Pelletier
et Jacqueline Savoie
Société Radio-Canada, CBON, notre partenaire média officiel :
Alain Dorion et Marie-Noël Shank
APCM (Association des professionnels et des professionnelles de la chanson et de la musique franco-ontariennes) : Jean Malavoy
Association des auteures et des auteurs de l'Ontario français :
Sylvie Tessier
BRAVO (Bureau des regroupements des artistes visuels de l'Ontario) : Jean Malavoy
Centre franco-ontarien de folklore : Père Germain Lemieux et Donald Deschênes
Collège Boréal : Renée Champagne et Jean Watters
Éditions Prise de parole : denise truax
Galerie d'Art de Sudbury / Sudbury Art Gallery : Pierre Arpin
Galerie du Nouvel-Ontario : Danielle Tremblay
Théâtre du Nouvel-Ontario : André Perrier et Robert Gagné

• *à l'Université Laurentienne pour son aide financière et son appui :*

Recteur : Ross Paul
Vice-recteur à l'enseignement et à la recherche : Geoffrey Tesson
Vice-recteur associé, affaires francophones : Gratien Allaire
Doyenne, faculté des sciences et professions : Joan Mount
Doyen, faculté des humanités et des sciences sociales : Robert Segsworth
Directeur, département de français : Ali Reguigui

Fonds de recherche de l'Université Laurentienne : Frank Smith
Bureau de placement, programme travail-études : Gabrielle Lavigne
Bibliothèque J.-N. Desmarais : Lionel Bonin, Marthe Brown
et Sylvie Lafortune
Centre les langues officielles du Canada : Normand Fortin
Centre étudiant

• *à l'Université de Sudbury pour sa collaboration :*

Père Jacques Monet, Suzanne Paquin, Père Ronald Perron

• *aux bailleurs de fonds et aux commanditaires pour*

— *leur aide financière*

Agence francophone pour l'enseignement supérieur et la recherche
(AUPELF-UREF) : Jocelyne Duguay
Alliance des Caisses populaires de l'Ontario : Marthe Hamelin
Collège Glendon : Dyane Adam
Conseil des Arts du Canada : Sandra Bender
Conseil des Arts de l'Ontario : Diane Labelle-Davey
Fédération des Caisses populaires de l'Ontario : Fernand Bidal,
Ginette Gagnon et Woilford Whissel
Fondation franco-ontarienne : Solange Fortin
Gouvernement du Québec : Jacques Brassard, Ministre délégué aux
affaires intergouvernementales
Bureau du Québec à Toronto : Jean-Claude Couture
INRS, Culture et société (Québec) : Fernand Harvey
Ministère du Patrimoine canadien : l'Honorable Sheila Copps,
Carolle Corriveau et Céline Paulin-Chiasson
«Programme d'appui aux langues officielles» : André Latreille
«Politique des Arts» : Hubert Lussier
Ministère de la Coopération internationale :
l'Honorable Diane Marleau
Ressources Humaines Canada : programme emploi-carrière

— *leurs dons en nature*

Consulat général de France à Toronto, Service culturel,
scientifique et de coopération : Pierre-Jean Vandoorne et Fabyène
Mansencal
Helvi's Flower House
Lougheed Flowers

• *aux bénévoles pour leur dévouement et leur enthousiasme :*

Gérald Beaulieu	Guy Gaudreau
Gisèle Bonin	Yvon Gauthier
Guy Ducharme	Hélène Gravel
Marie-Paule Ducharme	Danielle Lemieux
Josée Fortin	Fernande Rancourt
Normand Fortin	François Ribordy
Jo-Ann Foster	Josette Tesson

• *à ceux et à celles qui n'ont pas ménagé leurs efforts et leur temps pour l'organisation des diverses activités du forum :*

Isabelle Bourgeault-Tassé	Joël Lafrance
Lucie Chandonnet	Pierre-Paul Lafrenière
Gaston Cotnoir	Marc LeMyre
Béatrice Dubé-Prévost	Sylvie Mainville
Roch Ducharme	Jean Malavoy
Stéphane Gauthier	Jacqueline Savoie
Marjolaine Lacroix	Jules Villemaire

et
la police de Sudbury

• *un grand merci, enfin, à tous les participants et participantes qui, par leur présence et leur implication, ont assuré le succès du forum.*

Table des matières

Achevé d'imprimer en août
mil neuf cent quatre-vingt-dix-neuf,
sur les presses de l'Imprimerie Gauvin, Hull, Québec